中国特色艺术学理论丛书
Series of Art Theory

夏燕靖 主编
Editor: Xia Yanjing

中国传统乐论

Chinese Traditional Music Culture

施咏 著
Shi Yong

东南大学出版社
SOUTHEAST UNIVERSITY PRESS

图书在版编目（CIP）数据

中国传统乐论 / 施咏著. ——南京：东南大学出版社，2018.3
　　ISBN 978-7-5641-7656-3

Ⅰ. ①中… Ⅱ. ①施… Ⅲ. ①传统音乐—研究—中国 Ⅳ. J605.2

中国版本图书馆 CIP 数据核字（2018）第 038308 号

○ 江苏高校文化创意协同创新中心资助出版
○ 江苏"十三五"省重点学科（艺术学理论一级学科）资助出版
○ 江苏高校哲学社会科学重点研究基地"江苏省文化艺术发展研究中心"资助出版
○ 江苏高校哲学社会科学优秀创新团队"中国特色艺术理论建构与文化创新研究"系列成果
○ 江苏高校优势学科建设工程资助项目，PAPD

中国传统乐论

出版发行：东南大学出版社出版发行
地　　址：南京市四牌楼2号邮编：210096
出版人：江建中
网　　址：http://www.seupress.com
经　　销：全国各地新华书店
印　　刷：兴化印刷有限责任公司
开　　本：700 mm × 1000 mm　1/16
印　　张：19.25
字　　数：360 千字
版　　次：2018 年 3 月第 1 版
印　　次：2018 年 3 月第 1 次印刷
书　　号：ISBN 978-7-5641-7656-3
定　　价：58.00 元

本社图书若有印装质量问题，请直接与营销部联系。电话：025-83791830

中国特色艺术学理论丛书编委会

主　　编：夏燕靖

编委会成员（按姓氏笔画为序）：

王廷信　刘伟冬　李立新　李向民

周　宪　夏燕靖　黄　惇　谢建明

彭　锋

序

刘伟冬(南京艺术学院院长)

艺术学作为门类学科的确立是很晚的事情。在2011年教育部和国务院学位委员会颁布的《授予博士、硕士学位和培养研究生的学科、专业目录》中艺术学终于从文学门类下解放出来,正式成为独立的第十三个门类学科。艺术学门类学科地位的确立不仅是学科本身内在发展的需要,也是经济社会发展对艺术学的迫切要求。在社会主义文化大发展、大繁荣的国家文化战略中,艺术的力量得到了充分的彰显,其不可替代的价值和作用也日益受到各方面的高度重视和认同。此外,这一学科建设成果也在很大程度上了却了艺术学领域许多老专家的心愿,他们为艺术学门类学科的建立奔走呼吁,撰文陈情,可谓是呕心沥血,不遗余力,其代表人物有于润洋、张道一和仲呈祥等诸位先生。事实上,作为学科的艺术学概念最初就是由他们提出的。

历史地来看,上个世纪20年代,艺术学作为一门课程已经在我国学术界出现,只是还没有形成专业或学科的概念。当时,宗白华先生从德国留学归来任教于东南大学,就曾以艺术学为题作过系列讲座,并撰写了体系相对完备的演讲稿。之后,马采先生也撰写了不少与艺术学有关的系列论文,并主张将艺术学从美学中独立出来,学科的意味已初见端倪。作为百年老校的南京艺术学院,对艺术学的关注和研究起步较早。早在1922年上海美专时期,俞寄凡先生就翻译了日本学者黑田鹏信的《艺术学纲要》,对系统介绍艺术学有着开先河之功。到了30年代,上海美专教授张泽厚先生又以自己独立的视角撰写了《艺术学大纲》,此乃我国学者撰

写的第一部艺术学专著,也是我国艺术学的奠基之作,在艺术学学科发展史上有着开创性的意义。与此同期,任教于上海美专的傅雷先生翻译了丹纳的《艺术哲学》,这部经典的艺术学著作被学界誉为"最有力的一剂补品",为我国艺术学的研究和发展起到了积极的助推作用,其影响力至今犹在。由此可见,我国的艺术学在其孕育阶段就积累了较为丰富的学术成果,而南京艺术学院在这方面也功不可没。从上个世纪 90 年代开始,有关艺术学问题的讨论和研究则更加系统深入,成果卓著,涌现出了一批以滕守尧、凌继尧、彭吉象、王一川、周宪、李心峰、王廷信、黄惇和夏燕靖等为代表的老中青学者。作为学科艺术学的概念和内涵也愈加清晰、明确,得到了学界和教育主管部门的高度认同。在大家的共同努力下,艺术学终成正果,作为门类学科得以确立,这为艺术学今后的进一步发展赢得了更多的机遇和更大的空间。在这一过程中,南京艺术学院也是积极有为,先后召开研讨会,收集资料,出版专著,提交论证报告,为艺术学科的最终建立作出了积极的贡献。

2011 年,南京艺术学院获得了艺术学学科门类下的全部五个一级学科博士和硕士学位授权点,在全国高校中实属凤毛麟角,这既是荣誉也是挑战,我们每一个南艺人对此都有清醒的认识。艺术学升格为门类学科后,下设了五个一级学科,即艺术学理论、音乐与舞蹈学、戏剧与影视学、美术学和设计学。从学科的分类和传承的角度来看,我认为原有二级学科的艺术学应该归并或涵盖在了现在的一级学科艺术学理论之中,因为它们的研究对象、原理、方法和既有成果都是相互融通的。"艺术学理论"也不会因为加了理论二字就缩小了学科的边界,而它的内部结构也应该与时俱进地进行调整和充实,从原来注重基础理论研究拓展到应用理论研究;也就是说艺术学理论不仅要对精神生产起指导作用,同时也要对文创产业等物质生产起指导作用,这也是社会经济发展的必然要求和必然趋势。唯其如此,艺术学理论才会具有越来越强大的生命力。

南京艺术学院的艺术学理论一级学科是江苏省"十二五重点学科",学院为此设立了专项科研经费予以重点扶持,历经近五年的辛勤耕耘,终于开花结果,迎来了收获的季节。现在,我们隆重推出以南京艺术学院为主导的"艺术学理论丛书",这套丛书涉及领域广泛,既有基础理论研究,也有前沿问题探讨,对艺术学理论

的内涵和外延做了很好的建构和界定,基础性、前沿性、多样性和应用性成为了一个亮点。我们出版这套丛书的初衷一方面是想呈现南京艺术学院艺术学理论的研究成果,另一方面也是抛砖之举,想以此来引起大家对艺术学理论研究的再度关切和重视,从而推进中国艺术学理论研究的进一步发展。

问题意识成为这套丛书编辑思路的主线,我们采取问题导入的研究方法,以探讨艺术共性问题为路径,即由个别上升到一般,力求真正深入到艺术学理论视域下的问题探讨和理论阐释。在这方面,丛书选题有《艺术学导论》《艺术哲学》《艺术原理》《艺术类型学》《艺术鉴赏论》《艺术教育学》等。同时,丛书还注重学科的边界拓展,如《艺术文化学》《艺术社会学》《艺术经济学》《艺术管理学》《艺术传播学》《艺术宗教学》和《艺术文献选读》等著作,以艺术学的基本原理为指导,实现跨学科的交叉与融合,使艺术与文化学、社会学、传播学、宗教学、经济学等领域的研究产生紧密的勾连,将艺术学理论置身于更加广阔的学科平台与文化语境之中加以考量。

为了编辑好这套丛书,我们还延请校内外专家、学者为特约编审,尽管他们的学术背景和研究方向各有差别,但他们对艺术学理论均予以了长期的关注和思考,并在艺术学理论的研究中成果显著。他们在工作中给予我们的新思路和新方法让我们受益匪浅。这套丛书的作者基本是老、中、青三代学者相集合,其目的是"以老带新",更好地实现南艺艺术学理论学科的薪火相传。

这套丛书得以出版,首先要感谢各位作者与编审的努力,感谢学校科研、财务等部门的关心。还要感谢东南大学出版社给予的大力支持,他们耐心而细致的工作态度让我感动不已,从而也确保了这套丛书的质量和面貌。事实上,这套丛书的出版只是南京艺术学院艺术学理论学科建设的一个新的开端,而闳约深美和兼容并蓄始终是南艺人的办学理念和治学姿态,我们相信,随着研究的深入和工作的开展,将会有更多更好的著作问世,从而为建设有中国特色艺术理论作出更大的贡献。

<div style="text-align: right;">2017 年冬</div>

关于丛书的几点说明

夏燕靖

编撰艺术学理论丛书,是南京艺术学院艺术学理论学科"十二五"至"十三五"重点建设的基础理论研究项目,这个项目的建设要求,正如伟冬院长在丛书序言中所强调的,要从注重基础理论研究拓展到应用理论研究,不仅要对精神生产起指导作用,同时也要对文创产业等物质生产起指导作用。作为"十二五重点学科"建设环节,学校为此设立了专项科研经费予以重点扶持,这是对艺术学理论学科建设的最大支持。

从学科建设与发展角度来说,自 2011 年艺术学升格为门类学科伊始,至 2017 年已有六年时间。这六年,对于艺术学理论学科的建设与发展是至为重要的时期,恰如稚童从蹒跚学步,牙牙学语,成长为学龄童生,能健步行走,口齿伶俐了。即艺术学理论界从起初对于"什么是艺术学理论"、"艺术学理论的研究对象与方法",直至"艺术学理论作为学科存在条件"等问题的探讨,逐渐转向对学科独立性的自觉探究,诸如,提出对"艺术边界与艺术性重建"、"艺术史及艺术学史的学理路经"、"中国传统艺术精神"、"中国古典艺术理论体系建构",以及"艺术与交叉学科"等问题的争鸣与研究。并且,随着这些自觉性问题获得深入探讨,艺术学理论界的认识不断完善和清晰。当然,艺术学理论界对于学科建设与发展仍有诸多问题存在分歧与确证,这需要更多的包容和理解,求同存异,在争议中凝聚共识,从而推进艺术学理论学科的健康发展。

南京艺术学院艺术学理论学科,作为全国较早开展艺术学理论研究的院校有着自己的学术旅程和学术道统。自 2004 年成立艺术学研究所及后来相应成立的人文学院和文化产业学院,发展至今已有十余年的历史,从刚开始只有五六人建制,仅招收六七名硕士研究生的二级学科点,发展成为今天拥有艺术学理论一级

学科博士和硕士学位授权点、艺术学理论一级学科博士后科研工作站，并被遴选为江苏省"十二五"和"十三五"新增一级学科重点学科教学和科研基地。现设有：中国传统艺术史、中国现当代艺术学史、中国艺术经济史、中国传统艺术美学、中国古典艺术理论、中外艺术比较、艺术伦理学、艺术教育、文化发展理论与政策、文化遗产保护等博士研究生培养方向；同时设有艺术原理、艺术美学、艺术史、艺术批评、艺术教育、艺术馆与当代艺术思潮、文化艺术遗产、艺术管理和文化产业等硕士研究生培养方向。经过十余年的建设和发展，三个单位现有专兼职教师60余人，学科梯队结构合理，其中拥有博士学位的教授和副教授达到98%，并有多位教授为全国艺术学理论界知名学者。如何面向学科的未来发展，我们有三个基本确认：一是确认艺术学理论学科的基本内涵和视域，允许其外沿有扩展的可能；二是立足于综合艺术院校的特色，强调艺术学的研究方法，从艺术一般的规律出发，并伸向各艺术门类学科，以艺术个别的实证，将各种艺术中的规律抽绎出来上升到一般，正确处理好一般与个别的关系；三是从不自觉走向自觉，即自觉站在艺术学理论学科立场上，观照学科的课程设置、观照研究生学位论文选题方向和写作，处理好教学与指导研究生论文产出的关联性问题。

在学科发展中我们认识到，有关艺术学理论学科的建设与发展问题尚有许多值得深入探究的学术问题，以及亟待总结和提升认识的问题。本套丛书的编撰有切实的设想，就是针对这些问题形成有理论体系的论述，集结出版构成南京艺术学院艺术学理论学科的学术成果。丛书的作者以在职从事教学和研究工作的教师为主，将教学与科研紧密联系在一起，突出将教学成果转化为科研理论。同时，根据学科发展的需要，还将邀请国内外知名的学者专家加入丛书的撰写团队，使这套艺术学理论丛书的选题和内容更加丰富和饱满，成为艺术学理论界各层级读者喜爱的学术论著。故而，可说这套丛书是南京艺术学院艺术学理论学科建设成果的一次集体亮相。诚然，我们希望这套丛书也能走进课堂，为未来的艺术学人启明导航。

这套丛书内容涉及广泛，相关列项选题和预告出版书目，将在每册书后专题列出，以便读者了解和选购。

2017.12

目 录

前 言 ·· 1

第一章 绪 论 ··· 7

第一节 课题之缘起 ··· 7

一、释名与研究的性质、范围 ·· 7

二、课题之缘起 ·· 8

　1. 心理学与民族学——民族文化的深层结构 ················· 8

　2. 心理学与民族音乐学——民族音乐学研究的心理学层面
　　 ·· 10

　3. 民族心理学与音乐心理学——音乐心理学研究的对象拓展
　　 ·· 10

　4. 美学与民族音乐学——民族音乐学研究的美学层面 ······· 11

　5. 美学、心理学、民族学与民族音乐学——"音乐民族
　　 审美心理学"的学科预设 ··· 12

三、相关研究状况的述评 ·· 13

第二节 本研究的方法论 ·· 15

一、非实证性方法 ··· 16

　1. 科学心理学与人文心理学 ·· 16

　2. 个体心理学与民族心理学 ·· 17

　3. 审美心理学与心理美学 ··· 19

　4. 小结 ·· 20

二、宏观研究视角 ··· 22

三、跨文化的研究方法 ··· 23

四、跨学科研究方法 ·· 24

第三节 研究的目的与意义 ··· 26

第四节　几点说明 ……………………………………… 27
一、关于研究对象的特质——"松散"之嫌 ………… 27
二、关于研究对象的范围——"宏大"之嫌 ………… 28
三、关于写作表述风格——"散文"之嫌 …………… 29
四、小结 ……………………………………………… 30

第二章　中国人音乐审美心理形成的基本条件 ……… 32
第一节　自然系统的作用 …………………………… 33
一、地理环境的作用 ………………………………… 33
　1. 山脉、水系的影响——寄情山水 ……………… 36
　2. 气候因素的影响——乐分南北 ………………… 37
二、人种特征的作用 ………………………………… 40

第二节　社会系统的作用 …………………………… 42
一、生产方式的制约 ………………………………… 42
二、社会政治结构的规范 …………………………… 44
三、哲学、伦理思想的浸润 ………………………… 45
四、宗教、宗法的分流 ……………………………… 47
五、原始神话的滋养 ………………………………… 48

第三节　心理积淀——集体无意识的作用 ………… 49

第三章　中国人音乐审美心理存在的基本特征 ……… 53
第一节　世界性 ……………………………………… 54
一、自然规律 ………………………………………… 55
　1. 律制 ……………………………………………… 55
　2. 节奏 ……………………………………………… 56
二、心理期待 ………………………………………… 56
　1. 音强、音高 ……………………………………… 57
　2. 速度 ……………………………………………… 58
　3. 调式 ……………………………………………… 58
三、思维方式 ………………………………………… 59
　1. 旋律 ……………………………………………… 59
　2. 结构 ……………………………………………… 60
四、音响心理 ………………………………………… 60

第二节　民族性 ……………………………………… 61

一、民族性与世界性关系之辨析 …………………… 62
　　二、民族性与"西—中"音乐文化误读 …………… 64
　　三、民族性与"中—西"音乐文化误读 …………… 70
　第三节　民族性与世界性的交融 …………………… 75
　　一、交融的发展进程 ………………………………… 76
　　二、交融的实例分析 ………………………………… 78
　　三、交融的条件选择 ………………………………… 80
　　四、交融的理想模式 ………………………………… 81

第四章　中国人音乐审美心理发展的基本规律 …… 83
　第一节　稳定性 ……………………………………… 83
　第二节　变异性 ……………………………………… 86
　　一、历时性变异 ……………………………………… 88
　　　1. 音色审美的变异性 ……………………………… 88
　　　2. 调式审美的变异性 ……………………………… 89
　　二、共时性变异 ……………………………………… 91
　第三节　稳定性与变异性的辩证统一 ……………… 94
　　一、外向融合与内向固守 …………………………… 94
　　二、偏离创新与回归继承 …………………………… 96

第五章　中国人音乐审美中的形式要素与组织手段 …… 102
　第一节　形式要素 …………………………………… 103
　　一、音色 ……………………………………………… 103
　　　1. 近人声 …………………………………………… 104
　　　2. 尚自然、多样化、个性化 ……………………… 109
　　　3. 偏高频的清、亮、透 …………………………… 112
　　　4. 甜、脆、圆 ……………………………………… 115
　　　5. 重鼻音 …………………………………………… 116
　　二、音程 ……………………………………………… 118
　第二节　组织手段 …………………………………… 120
　　一、五声简约 ………………………………………… 120
　　二、调式从宫 ………………………………………… 122
　　　1. 社会背景 ………………………………………… 123
　　　2. 美学背景 ………………………………………… 123

 3. 宫调理论 …………………………………… 124
 4. 调式理论 …………………………………… 125
 三、旋律至上 …………………………………………… 127
 1. 旋律是体现音乐民族性的第一要素 …………… 127
 2. 中国人音乐审美中的旋律至上 ………………… 132
 四、旋法规律 …………………………………………… 137
 1. 游 ……………………………………………… 138
 2. 圆 ……………………………………………… 142
 五、音乐结构 …………………………………………… 143
 1. 音乐结构中的统一与重复 ……………………… 143
 2. 中西音乐结构思维的差异 ……………………… 146
 3. 程式中的规范与创新 …………………………… 156

第六章　中国人音乐审美中的联觉心理 …………… 161

第一节　联觉——中国人音乐审美中的通感心理 ……… 161
 一、对中国以往艺术通感研究的综述 ………………… 162
 二、中国人通感心理的描述与心理学分析 …………… 164
 1. 古代乐论中的相关描述 ………………………… 164
 2. 近现代文献中的相关描述 ……………………… 171
 三、中国人音乐通感心理的内在成因探悉 …………… 172
 1. 整体思维、多觉互用 …………………………… 173
 2. 艺术综合、同构共生 …………………………… 176
 3. "成于乐"、"游于艺" …………………………… 178

第二节　味觉——味觉与中国音乐审美 ………………… 180
 一、中西美学对照下的味觉地位 ……………………… 180
 1. 对西方美学"唯耳眼论"的辨析 ……………… 181
 2. 中国美学中对味觉感知的重视 ………………… 184
 二、中国音乐中的味觉审美 …………………………… 188
 1. 中国音乐审美中味觉感知的传统 ……………… 188
 2. 饮食口味的地域分布与民族音乐风格——对以往音地关系探
 讨的补充 ………………………………………… 191
 3. 口味—性格—审美偏向—音乐风格 …………… 198

第七章　中国人音乐审美中的心理偏向 …………… 204

第一节　优美范畴的阴柔偏向——兼谈民族性别
　　　　　角色的社会化 ……………………………… 204

 一、阴柔偏向的文化背景 …………………………… 205
 二、"月"之母题与阴柔偏向 ………………………… 209
 三、民歌中的阴柔偏向 ……………………………… 213
 四、戏曲中的阴柔偏向 ……………………………… 216
 五、当代乐坛的阴柔偏向 …………………………… 222
 六、性别视角的学理阐释 …………………………… 225
 七、阴阳共济、行天地之道 ………………………… 228
 第二节 悲剧范畴的尚悲偏向——音乐喜悲 …………… 231
 一、尚悲心理的历史渊源 …………………………… 232
 1. 先秦 ……………………………………………… 232
 2. 两汉 ……………………………………………… 233
 3. 魏晋 ……………………………………………… 235
 4. 元明清 …………………………………………… 237
 二、悲情音乐的题材分类 …………………………… 238
 1. 政怨 ……………………………………………… 238
 2. 士怨 ……………………………………………… 240
 3. 思愁 ……………………………………………… 240
 4. 别恨 ……………………………………………… 242
 5. 闺怨 ……………………………………………… 242
 6. 悲秋 ……………………………………………… 244
 7. 暮愁 ……………………………………………… 245
 8. 夜怅 ……………………………………………… 248
 三、尚悲心理的民族特点 …………………………… 249
 1. 中西美学悲剧性之比较 ………………………… 249
 2. 中国悲剧的民族性 ……………………………… 251
 3. 中国音乐悲情的表现手段 ……………………… 255
 4. 小结 ……………………………………………… 257

第八章 民族性格与音乐民族审美心理 ………………… 258
 第一节 普通心理学与民族心理学中的气质、性格的
 类型化 …………………………………………… 259
 一、个体气质、性格的类型划分 …………………… 259
 二、民族性格与个体性格的关系 …………………… 260
 第二节 民族气质、性格类型与音乐审美心理关系的
 宏观比较 ………………………………………… 261

一、中西比较 ………………………………………… 261
　　二、世界诸民族之比较 ……………………………… 265
　　　　1. 意大利 ………………………………………… 266
　　　　2. 法国 …………………………………………… 266
　　　　3. 德国 …………………………………………… 266
　　　　4. 英国 …………………………………………… 268
　　　　5. 俄罗斯 ………………………………………… 268
　　　　6. 美国 …………………………………………… 269
　　　　7. 非洲和澳洲 …………………………………… 269
　第三节　民族性格对音乐审美心理制约的个案研究 …… 270
　　一、傣族 ……………………………………………… 270
　　二、苗族 ……………………………………………… 275
　　三、畲族 ……………………………………………… 277
　　四、小结 ……………………………………………… 280

结　语 ………………………………………………… 281

参考文献 ……………………………………………… 284

后　记 ………………………………………………… 290

前　言

一

作为审美主体,每个人的审美情趣存在着差异,而不同民族的审美心理也有一定的差异性。每一个民族,都有表现于文化特点上的共同心理素质,它是一个民族的社会经济、历史传统、生活方式以及地理环境的特点在该民族精神面貌上的反映。共同心理素质尽管比较抽象,但绝不是不可捉摸的。一个民族,通过他的语言、文学艺术、社会风尚、生活习俗、宗教信仰等方面,表现出自己的偏好、兴趣、气质、性格、审美观与民族审美意识,使这一民族在精神面貌上区别于其他民族。

有这么一个笑话:某生物学教授暑假前给学生布置了一个关于大象的研究功课,放假回来后学生递交了各自的论文。法国学生的论文题目是《大象罗曼史》,英国学生的是《猎象记》,德国学生的是《有关大象的百科全书》;俄国学生的是《关于大象存在与否的辩证唯物关系》;最后是中国学生,论文题目是《象肉烹调法》。

这是一个颇具文化意味的笑话,它引发的其实就是一个有关民族审美心理方面的论题。

在这则笑话中,为什么不同国家的学生递交的论文题目会如此迥然不同呢？正是因为不同国家的学生是在各自的独特的文化大背景下,形成了各自不同特点的民族心理。

法国公认是世界上最浪漫的国家,他们闻名于世的有"法国

香水"、"法国时装",还有"法国女郎"……浪漫的气质根植在法国人的骨髓与血液里。这种浪漫作为法国的文化特质已经深入到法国社会的各个层面,深入到法国人的日常生活,在这种浪漫的艺术气质浸润下的法国学生关注的是"大象的罗曼史"。

英国学生的论文题目是《猎象记》,则是源于英国人骨子里充满的一种征服自然、征服一切的占有欲。自从工业革命以来,英国人便开始了它的疯狂对外扩张,强烈的占有欲主导着英国人的思维。

德国人是出了名的学术严谨,世界顶级的思想家、哲学家,如黑格尔、康德、叔本华、尼采、海德格尔等差不多有一半是德国人。所以德国学生热衷于研究"有关大象的百科全书"。

俄国学生的论题是《关于大象存在与否的辩证唯物关系》,则是源于十月革命、苏维埃的理论体系中,马克思主义的辩证法和唯物论进入到了社会文化的层面。

最有意思的是中国学生的论文题目《象肉烹调法》,中国的饮食文化堪称世界一流,种类之多样,营养之丰富,味道之可口,都源于中国文化"味感"与"乐感"的特性。

一个大象的功课只是一块试金石,可以测试出不同民族对同一事物的不同反应与不同角度的切入,并由此折射出不同民族之间迥然有异的民族心理。

而从一个民族的艺术,一个向来被视作是民族审美心理最佳也是最集中的物化形态的民族艺术(民族音乐尤其如此)中,我们则能更深层、更清晰地体会到该民族迥异于其他民族的审美体验方式和美感形态。

这首先是由于音乐是一个民族感情的物质载体或感情的最佳对应物,民族心理与民族音乐的关系更是至关密切,不同心理特点的民族会选择不同审美情态的音乐文化,而不同文化模式的音乐又可以造就不同的民族心理特点。

如前面所说的热衷于"大象罗曼史"的法国人在音乐动机的展开、和声语言运用等方面也都同样堪称浪漫、精细。无论是在浪漫派,还是在以德彪西等为代表的法国印象派中,皆可感受其中的细腻与浪漫的气息。正是因其弱型、情感化、"禀性洒脱"的民族性格,而导致"其为音乐,则以飘逸优美见长"(王光祈语)。

偏重理性学术的日耳曼民族几乎也是以研究大象百科全书、

研究哲学的态度来对待音乐,所以在德国音乐中一向注重理性的内容与严格复杂的形式,音乐的展开逻辑清楚、层次分明,并力求通过在音乐中追求一种深刻的哲学思考与崇高的启示。正因为此,所以德国音乐家贝多芬的音乐被誉为"比哲学更高的启示"。正是由于德国人的思辩理性,而不喜欢朦胧、迷茫,从赋格、奏鸣曲式,一直到序列,都是德国人牵头,而印象派在德国几乎没有市场。正是由于日耳曼民族的资质厚重,所以"其发为音乐,又以深永沉雄为归"(王光祈语)。

俄罗斯人得益于恶劣自然环境与气候所形成的坚韧不拔的性格,也深远地影响着他们民族音乐的风格特性,在其音乐中,都是以宽广深厚的气息、偏于忧郁但又内刚坚韧的情感个性作为共同的风格特征。俄罗斯的音乐中,最令其他民族明显感受到的正是这种偏于忧郁甚至是阴郁的悲情主义,一种来自冰天雪地、寒天腊月的北方苦难民族深深的忧郁与无奈的悲情。

而以汉族为主体的中华民族亲自然、重情感、温柔敦厚、凝重沉实的民族气质与"内倾情感型"的民族性格对民族成员的音乐审美心理必然有着深远的规范和制约作用。中国人的心理节奏趋缓,所以在音乐审美中一般比较偏爱欣赏缓慢舒展的韵律和节奏,偏重于含蓄、温婉的"阴柔之乐"与幽怨、哀愁的"悲情之乐"。总是喜欢驻足停留在感觉、知觉的领域里,专注迷醉于品味音乐的内在神韵之美,以获取深沉、持久的美学享受。亦如王光祈所言"中国人生性温厚,其发为音乐也,类皆柔蔼祥和,令人闻之,立生息戈之意"。于是"中国音乐遂只在安慰神经方面用功,而不在刺激神经方面着眼"。

在中国的少数民族中,如蒙古族的刚毅粗犷、维吾尔族的爽朗明快、藏族的豪迈豁达、回族的和衷共济、傣族的温文尔雅、苗族的粗朴强悍、畲族的保守压抑的民族性格,也无不与其音乐性格之间存有一定的对应性。

共同的文化心理是一个民族存在和识别中最重要的一个本质特征,不同民族的音乐审美心理也必然存在着差异。在本书中,则力图通过探索总结民族(中华民族)的音乐审美心理,阐释音乐形态与音乐审美心理两者之间互为制约、影响的密切关系,为深入探讨文化形成的"深层结构"开辟新的途径。

二

　　另一方面，审美心理也是中国传统乐论体系中重要的组成部分。虽然在卷帙浩繁的中国传统乐论中亦不乏见对审美心理方面的论述，但对于这种民族群体心理中的音乐审美心理的专门研究，目前尚未见完整、成系统的文献。

　　就关于中华民族审美心理研究的以往文献来看，在我国古代的诸多美学论著中，儒道释各家对汉族为主体的审美心理特点都有过精深独到的体验概括，并创造出许多言简意赅的审美范畴，虽然其中概括之精妙令人叹服，但绝大部分却又都是先人用其所喜好并习惯的情感体验的思维方式来表达的。虽然这种采用与西方截然不同的偏于直觉、意象思维而发出的感悟（实际上也就是审美范畴）看似零散、随意，但其中也有着内在、隐匿的体系托附。但就总体而言，中国传统审美思想中的这种更多停留在审美经验描述阶段的理论还是缺乏更大的概括意义，尚未形成严整系统的理论体系。

　　与此领域相关的现当代的论述大多散见于一些心理学、美学或其他专业领域的文献之中。但这些研究也大多从文艺理论角度出发，缺乏深厚的心理学理论基础。在音乐学领域中，较早走出国门并最先采用比较音乐学的方法将中西音乐文化进行比较研究的王光祈先生，也曾着意于运用跨文化的比较视野，在其诸多论著中对中西音乐差异形成的文化心理、东西方民族在音乐审美心理上的特征差异等问题早有关注，并多有精彩见解阐发。

　　本课题拟在前人的文献基础之上，将美学、心理学、民族音乐学等多学科相互交叉、渗透，提出"音乐民族审美心理学"的学科预设。并对中国人音乐审美心理形成的基本条件、存在的基本特征、发展的基本规律，中国音乐审美中的形式要素及其组织手段，中国人音乐审美中的联觉、味觉心理，中国人音乐审美心理中的阴柔偏向与尚悲偏向以及民族性格对音乐审美心理的影响等问题进行探讨。

　　其次，本课题拟从更广阔的学科视野，多角度地探讨以中国人

为主要研究对象(兼及其他民族与文化比较)的音乐审美心理中内部结构、活动方式和外化形态,揭示音乐的外在形态是怎样体现本民族的内在心理素质,不同心理素质之间的共、个性差异何在。力图超越对文化现象的表面描述,从而为深入探讨文化形成的"深层结构"开辟新的途径。从更深的层次上去探寻中国人的音感心理,认识我国民族民间音乐的特质和内在规律。并力图构建中华民族自身特色与个性的音乐审美心理学,同时丰富中国传统音乐美学的建设。

再次,本课题还冀望运用跨文化大视野、比较研究的方法,通过与他民族文化参照系的横向比较,引发我们同其他民族音乐审美心理类型的一种互为"易位"的思考,以帮助我们反思自身文化和审美心理的局限和不足,更好地去认识自我文化,对本民族的文化心理做全面的剖析与反思。只有经过这种互为换位的自我反思之后,音乐文化人类学意义上的比较和对照才成为可能,各民族之间审美经验的交流与对话才得以实现,中华民族与他民族审美心理的优势互补才不会落空,中国人的音乐民族审美心理才能在当代语境中寻求合理的自我更新和发展,同时走向世界,为国际文化交流作出自己应有的贡献。

第一章 绪 论

第一节 课题之缘起

一、释名与研究的性质、范围

探讨以中国人(中华民族)为对象的群体的音乐审美心理,决定了本书的论域"音乐民族审美心理学"为一个边缘交叉性、跨学科的研究领域。如下图所示:其学科交叉的状况,从学科支撑地基,即一级结构学科来看,主要为音乐学、民族学、美学、心理学四个大学科;在此基础上构成的二级结构学科为民族心理学、审美心理学和可视为二三级结构重叠的音乐民族学(即民族音乐学);再次的三级结构学科中的民族审美心理学已是一个颇具边缘性的多重交叉学科;最后高居塔顶的则是音乐民族学与民族审美心理学交叉所构成的"音乐民族审美心理学"。[1]

[1] 关于研究课题名称的由来,还可以作如下直观性的理解:"由于音乐(民族)学"与"(民族)审美心理学"中的"民族"一词的基本内涵是相同的,该共同词使得我们可以将这两者的学科交叉组合通过左图所示:音乐民族(学)审美心理学,即"音乐民族审美心理学"名称的生成。

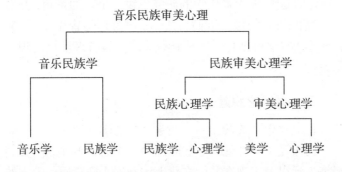

为了便于理解此研究名称,可将其点注、标断为"音

乐－民族审美心理学",即意在立足于从民族审美心理学的角度去观照一种群体的音乐审美心理,着重于研究民族审美心理学中与音乐相关的侧面、部分。其实,若是将其组合为另一种词序的复合名称"民族－音乐审美心理学"亦可,则可以解释为研究以民族为单位、对象的一种群体的音乐审美心理。这两种学科称谓的解释中,无论是前者所着重于民族审美心理学中的音乐审美心理部分,还是后者突出民族的音乐审美心理,两者共同的归宿、落点都还是在"音乐审美心理"上,两者殊途同归,并不存在本质上的区别与分歧,也不构成学科性质的根本改变。

本研究课题的名称之所以选择了前者"音乐民族审美心理学"而不是后者"民族音乐审美心理学",一方面是为了避免与"民族音乐－审美心理学"相混淆;还有一方面则是出于从字面上可与当今已普遍采用的"音乐美学"、"音乐心理学"、"音乐社会学"等音乐学分支学科称谓相并列,而求得与其统一复合词序的考虑。

综上,本研究即"音乐民族审美心理学",旨在建立在民族音乐学之理念、方法上,以民族的音乐审美心理的内部结构、活动方式及其外化形态作为研究对象,从民族审美心理学的视角来观照以民族为单位的人类共同体的音乐审美心理的内部结构特征及其发生、演化的规律。出于研究者自身的民族归属,加之受资料、资金等诸多客观条件的限制,本研究中主体的具体对象范围是以中华民族(中国人)为参照项,即主要研究中国人的音乐审美心理。

本课题可以为音乐学的研究提供一个新的视角,开辟一个新的研究领域。进而言之,亦可看作是音乐学(民族音乐学)的学科细化,或一个亟待设立的新兴学科的理论预设。

二、课题之缘起

1. 心理学与民族学——民族文化的深层结构

民族是"人们在历史上形成的一个有共同地域、共同经济生活以及表现在共同文化上的共同心理素质的稳定的共同体"[2]。在民族构成的这四个基本要素中,"共同文化

[2] 斯大林:《斯大林选集》(第二卷),北京:人民出版社1953年版,第294页。

以及由之长期积淀而成的共同心理素质"这两者一旦形成就会具有相对的独立性,从而成为民族最重要的基本特征。所以有些民族即使前两个条件全部消失了,但共同的文化和共同的心理素质,甚至仅仅是共同的心理素质仍然可以维持该民族共同体的存在。如散居在世界各地的吉普赛人、犹太人即是既无共同地域,亦无共同经济生活,但他们仍具有由民族文化积淀而成的共同的民族心理。[3]

在长期的发展与演变中,每个民族都形成了带有自己民族特色的心理模式,它们通过遗传、环境以及文化、教育等因素的作用而被固化于民族群体中,每个民族都以自己所特有的心理方式或心理模式作用于外部世界。由于在心理学的研究中一般都将研究范围限制在个体意识上,难以全面理解作为人类共同体的民族群体的心理现象并作出正确的解释,这就使得心理学和民族学的结合而成的民族心理学的研究成为一种迫切的必要。并且,在民族学研究的发展中,"对民族心理差异和民族心理活动特征的研究,也一直是为人们所感兴趣的。随着研究的深入,人们已经不能满足于对文化现象的表面描述,而要搞清现象背后的心理特点,这便导致了心理学的引入,从而为深入探讨文化形成的'深层结构'而开辟了新的途径"[4]。亦正如美国著名民族学家林顿所言:"我认为,没有心理学的工作,我们永远也不可能超过对文化过程的表面解释。"[5]

民族心理作为民族的一个重要特征,表现在该民族的风俗习惯、宗教信仰、各种艺术门类等诸多方面。由于音乐是一个民族感情的物质载体或感情的最佳对应物,所以,民族心理与民族音乐的关系更是至关密切的,不同心理特点的民族会选择不同审美情态的音乐文化,而不同文化模式的音乐又可以造就不同的民族心理特点。两者的关系是互为因果、相互作用的。我们可以认为,民族音乐是民族心理的放大,民族心理是民族音乐的深层结构。

[3] 当代民族学研究表明:在民族发展的第三阶段,即趋同和融化阶段,其基础不再是地域和社会,而主要是文化。一定程度上说,在此阶段,民族共同体是一个超地域范围、超社会单位的共同体,文化心理在维系民族发展中起主要甚至是决定性的作用。见杨建新《关于民族发展和民族关系中的几个问题》,《西北民族研究》2002年第1期,第116页。

[4] 周立:《音乐心理学在民族音乐学研究中的意义》,《音乐研究》1987年第4期,第96页。

[5] 王恩庆:《国外民族学概论》(下),北京:中国社会科学院民族研究所1980年版,第486页。

2. 心理学与民族音乐学——民族音乐学研究的心理学层面

在民族音乐学的研究中,对相关音乐事象进行描述无疑是一项十分重要的"奠基工程",但如果只坚持并停留在纯粹的描述上,不去解释它,不完成"为什么是这样"的文化阐释,就无法对音乐事象作出更深入的揭示。正如梅里亚姆所认为的:"在民族音乐学中,只专心进行记叙性研究而排除其他或者说是几乎到了排除其他的程度,这已经成为一个缺陷。"[6] 惟有进一步对所描述音乐事象加以解释,才能对揭示音乐事象之间的关系以及它们背后的文化、心理上的原因,作出更深入的理解,以在真正意义上全面实现民族音乐学研究文化脉络中音乐的学科宗旨。

并且,"从以往的经验来看,描述形态特征的规律并不太困难,难的是说明它'为什么是这样'。特别是当我们把音乐的形态特征视为代表一定的人类共同体的精神特质,或反映其长远的独特的心理素质时,一系列更加尖锐的问题便产生了——音乐的外在形态是怎样体现人的内在心理素质的?不同文化群体心理素质之间的共、个性差异何在?"[7]

显然,回答这些问题,也必须要依靠心理学的相关知识。可见,将心理学(音乐心理学、民族心理学)引入民族音乐学也是学科发展的需要所决定的,它体现了民族音乐学研究不断深化的必然结果。并且,二者的结合有着很大的可能性与可行性。

3. 民族心理学与音乐心理学——音乐心理学研究的对象拓展

音乐心理学形成的初期是以直接考察音乐的音响本质和人的声音感觉的音响心理学(心理声学)为先导的,作为心理声学史上最重要的人物之一的德国物理学家亥姆霍兹立足从实证科学的角度探讨"音"的发生机理与性质,从生理解剖和听觉实验的角度阐述了人耳对乐音的感受。之后,其承钵者里曼继续该研究模式,并在音响心理学相关法则的基础上建立了

[6] [美]梅里亚姆著,巩海蒂译:《对民族音乐学理论的探讨》,《中国音乐学》1994年第4期,第139页。

[7] 周立:《音乐心理学在民族音乐学研究中的意义》,《音乐研究》1987年第4期,第96页。

以严密性和实证性著称的"功能和声体系",并成为包括中国在内的世界范围音乐的"经典理论",在他的理论中,似乎一切音响问题都可以得到一种"科学"的解释。显然,这种以欧洲古典音乐为中心的音乐实践理论无法解释包括印度、阿拉伯、中国等其他乐系的音乐。西方和声学中的和弦构成和功能性的进行在中国人的耳朵里是不"和"的,不符合中华民族传统的听觉审美习惯。

当里曼的这一"科学"的"经典理论"不再能"放之四海而皆准"并每每遭遇了非欧音乐后而变得再"无用武之地",也正说明了任何一种音乐作为该人类共同体心理的物化形态,都是具有高度民族性的,不同民族、不同文化群体的音乐心理特征千差万别。不可能期望在日益多元化的世界音乐中找到一个具有普适性的"真理"、"定律"或是一元化、共同的心理感受与美的标准。

在作为民族音乐学的重要学科理念之一的"文化相对主义"的倡导下,对不同民族个体各异的音乐心理的探讨也被提上了日程,于是,将民族心理学引入音乐心理学的研究亦成为该学科发展的一种需要,使得音乐心理学从最初更多以欧洲中心主义为前提的实证主义的研究,进而拓展、转向以世界各民族的音乐心理为研究对象。

4.美学与民族音乐学——民族音乐学研究的美学层面

由于民族音乐学是社会科学和人文科学两者的综合,如果我们认同将霍恩博斯特尔和埃利斯等人奠定的研究模式称之为"实证民族音乐学"的提法[8],即强调客观的、定量的、实证的科学性质。那么,从学科更为完善、全面发展来看,在民族音乐学的研究中关注文化的同时,还应上升到审美的层面,倡导一种强调学科人文性质的研究模式,笔者名之为"审美民族音乐学",即强调民族音乐学研究的美学层面。

这一点对于民族音乐学在中国本土的学科发展

[8] 该称谓由韩宝强先生提出,参见《音的历程——现代音乐声学导论》,北京:中国文联出版社2003年版,第4页。

也颇具现实意义,因为中国的传统音乐文化浩瀚丰厚、历史悠远,有着极为深厚的文化背景,并由于中国音乐所特有的东方古国文化的气质与神韵而导致在对其诸多音乐形态进行记叙描述性研究的同时,哲学的、美学的、文化的思辨与阐释则更显重要与必要。

5. 美学、心理学、民族学与民族音乐学——"音乐民族审美心理学"的学科预设

以上分别论述了某学科对另一学科注入、交叉后对该学科研究的意义,概而言之:即心理学和民族学结合——民族心理学的视角为探讨民族文化形成的"深层结构"开辟了新的途径;心理学与民族音乐学的联姻,则为进一步探究民族音乐的外在形态是如何体现人的内在心理素质提供了可能。同时,还需要在音乐心理学中借鉴、引入民族心理学的研究方法,使得以民族为单位的文化群体的音乐心理也成为音乐心理学研究对象的拓展。而正是由于作为新的研究对象的民族成员都是性格各异并具有丰富情感和意志的审美主体,这种研究对象的特殊性,使得无论在民族心理还是民族的音乐心理的研究中都不能一味地去套用严密实证性的纯粹的心理学的研究模式,否则难以达到研究的目的,而必须在研究中再结合美学。这一学科交叉的必要性还可通过反证求得:美学是一门哲学,心理学是一门自然科学,但很多民族音乐的美学现象都可以从心理学方面得到某种解释,或阐明其心理学基础。

所以,将美学、心理学共同与民族音乐学的交叉也有助于强调民族音乐学研究的美学与心理层面,并且由于这三者的结合,还可以使得音乐美学、心理学的价值观摆脱欧洲中心主义和民族中心主义的偏见,要求我们不能以一个民族的美学标准或尺度去衡量、褒贬另一个民族的音乐美学现象。而必须要以文化相对主义的理念去观照所有民族音乐中的美学现象与民族成员的音乐审美心理特点。即从民族审美心理学的视角来观照、探悉以民族为单位的群体的音乐审美心理的结构特点,一个对特定群体心理层面的特定领域进行多视角研究的特殊学科——"音乐民族审美心理学"研究领域由之开辟构成。

三、相关研究状况的述评

首先,就民族心理学而言,德国著名心理学家威廉·冯特(Wilhelm Wudt,1832—1920)在该学科的发展史上所作的贡献是具有划时代意义的。作为近代实验心理学的创始人之一冯特在其研究中重视寻求适用于研究人的高级心理过程的方法,立足于构建科学的民族心理学的学科体系。他花了近20年的时间(1900-1920)潜心研究并完成了10卷本的巨著——《民族心理学》,通过分析社会历史文化产物,即以语言、神话、风俗、艺术四个现象为主要研究内容,得出人类共同体高级心理过程的发展规律。尽管以前苏联著名心理学家列·谢·维戈茨基为代表的学者对冯特的相关研究提出了相反的意见,认为冯特将社会文化产品作为研究对象是"以意识形态偷换了心理学,而实际上都不是心理学",但这并没有影响到冯特的相关学说在其后直至今天仍成为民族心理学研究的基本理论框架。冯氏著作中与本研究较为相关的是第3卷和第10卷,在这两卷中冯特分别论述了艺术和运用综合研究的方法阐明个人对文化和历史的总的看法。

值得一提的是,虽然冯特在其以研究人的高级心理过程为目的的民族心理学的研究中,的确较少与心理学有着直接联系,而更多地是与文化人类学相关。但这不仅没有影响冯特对社会心理学、民族心理学发展所作的巨大贡献与历史功绩,而且还正是由于他的这种研究模式给后来的文化人类学和社会心理学所给予的启迪作用,而带动了更多的人类学家、心理学家乃至其他学科的学者来致力于民族心理学的研究。如法国艺术美学家丹纳在其《艺术哲学》中,通过对欧洲艺术史上经典性艺术成就的分析,指出不同民族由自然气候、民族气质的差异所引起审美趣味多样化,不同民族在艺术创造过程中所反映出来的审美心理特点上的诸多差异。其他,如黑格尔的《美学》、列·谢·维戈茨基的《艺术心理学》、弗洛伊德的《图腾与禁忌》、本尼迪克特的《文化模式》、《菊与刀》等西方著作也都分别从哲学、美学、心理学、文化人类学乃至文学艺术等各自不同的角度探索了民族审美心理的规律特点,提出过许多有关审美心理构成、民族风格要素、民族鉴赏趣味等各个方面的精辟见解,虽然尚存不少局限性,但客观上为民族审美心理的研究提供了丰富翔实的资料,其理论贡献功不可没。

在这些研究中，对西方心理学派中的诸如格式塔、精神分析、符号学、集体无意识等理论的引入也都对民族审美心理学的建立与发展产生了一定的作用。

在国内，无论是民族心理还是民族审美心理则都是一个有待于拓荒的新兴研究领域。就民族心理学领域而言，早期有1919年陈大齐发表的《民族心理学的意义》，李子光1924年发表的《论民族的意识》，肖孝嵘在1937年发表的《中国民族的心理基础》等。抗战期间，中央大学心理学系还进行过"比较民族心理学"的相关研究。近年，当代的相关著作则有孙玉兰、徐玉良的《民族心理学》、张世富的《民族心理学》、李静的《民族心理学研究》、韩忠太、傅金芝的《民族心理调查与研究——基诺族》、熊锡元的《民族心理与民族意识》等。其中，专事于民族审美心理的专著只有於贤德的《民族审美心理学》、梁一儒的《民族审美心理学概论》（包括该书的修订本《民族审美心理学》）以及梁一儒等著《中国人审美心理研究》这三本。

就审美心理学而言，诸多研究成果中涉及中国传统审美心理的也为数不多，代表性论著有刘伟林的《中国审美心理学史》、潘知常的《众妙之门——中国美感心理深层结构》、陶东风的《中国古代心理美学六论》、申荷永的《中国文化心理学心要》、徐光兴的《君子乐——中国古典音乐心理分析》等，但这些研究也大多从文艺理论角度出发，缺乏深厚的心理学理论基础。

通过所搜集的相关文献可见，在有关民族心理的文献中，一般较少涉及"审美"；而一般的美学、心理学又几乎罔谈"民族"。虽然在某些民族审美心理学的著作与文章中对民族的音乐审美心理也有少许的涉及，但多为从地理环境、文化形态、社会、遗传特征等方面对民族的音乐审美心理所作的一般性的流于表层的探讨，且极为零散。

就关于中华民族审美心理研究的以往文献来看，在我国古代的诸多美学论著中，儒道释各家对汉族为主体的审美心理特点都有过精深独到的体验概括，并创造出许多言简意赅的审美范畴，虽然其中描述之细腻、概括之精妙令人叹服，但绝大部分却又都是先人用其所喜好并习惯的情感体验的思维方式来表达关于中国传统审美心理思想的感悟与评点。虽然这种采用与西方截然不同的偏于直觉、意象思维而发出的感悟（实际上也就是审美范

畴）看似零散、随意，但其中也有着内在、隐匿的体系托附，且未必就会比西方蔚为壮观的庞大体系更易吃透、把握。但就总体而言，中国传统审美思想中的这种更多停留在审美经验描述阶段的理论还是缺乏更大的概括意义，尚未形成严整系统的理论体系。

造成这一状况的原因除了民族思维方式的差异以外，汉文化圈一贯以来的保守内倾，缺少与别种文化参照系的主动的横向比较，也是一个重要的原因。而在音乐学领域中，首值一提的是较早走出国门、并最先采用比较音乐学的方法将中西音乐文化进行比较研究的王光祈先生，他着意于运用跨文化的比较视野，在《东方民族之音乐》、《欧洲音乐进化论》、《德国人之音乐生活》等多种论著中对中西音乐差异形成的文化心理、东西方民族在音乐审美心理上的特征差异等问题早有关注，并多有精彩见解阐发。还值一提的是上海音乐学院的林华教授新近出版的《音乐审美心理学教程》[9]一书，在第14章《美感的民族心理因素》中，也对民族审美性格对音乐的影响问题进行了一定的探讨。虽然该部分的内容篇幅以及在全书中所占的比例分量都不大，但毕竟作为第一部相对集中地探讨音乐审美心理的专著，有着开此领域先河之功。其他还有些许偶有涉及与此领域或多或少相关的论述，都散见于一些音乐心理学、美学或其他专业领域的文献中。[10]

所以，就总体情况客观而言，对于本课题的专门研究，目前尚未见相对完整、成系统，并得到足够深入挖掘的研究成果，相关散落资料尚需归纳、梳理、整合并理论提升。

[9] 上海音乐学院出版社 2005年版。

[10] 如管建华《中国音乐审美的文化视野》，中国文联出版公司1995年版；钱茸《古国乐魂——中国音乐文化》，世界知识出版社2002年版；刘承华《中国音乐的神韵》，福建人民出版社1998年版；《中国音乐的人文阐释》，上海音乐出版社2002年版等。

第二节　本研究的方法论

在现当代的科学发展中，学科研究的时代变化如

交叉研究以及边缘新兴学科的飞速发展,都对当代科学研究提出了要求,尤其在方法论上,对于一项新的研究课题而言,研究方法的选择和运用是被日益强调和关注的问题。

对于任何一门学科而言,论及研究方法必然首先要取决于所研究的具体问题和目的,并与其研究对象密切相关,只有对研究本身的特殊性有相当的了解,才能找到适宜、合理的研究方法。由于"音乐民族审美心理学"是一项跨文化、跨学科、跨时空的综合研究,所以在实际研究中对方法的应用也不可能是单一的,而应是以某种方法为主的综合应用。必然会因研究内容的限定性、研究对象的特殊性等条件的不同而灵活采用相应的方法、决定不同的研究方法的侧重与取舍。

由于本研究的着眼点是民族成员的音乐审美心理,而人类的心理层面向来是最深层、最复杂、最微妙、最灵动也是最难以琢磨的,因而对这种群体心理尤其是审美心理研究的方法论也一直是一个存在着诸多纷争的复杂问题。以下仅从实证与非实证、宏观和微观、跨文化、跨学科这四个方面对本课题的研究方法作一讨论。

一、非实证性方法

这里,我们认为首先要处理好科学心理学与哲学(人文)心理学、个体心理学与民族心理学、审美心理学与心理美学之间的这三对关系。

1. 科学心理学与人文心理学

在传统的科学心理学中,实验法等实证性研究方法的广泛应用,可以对各种心理学问题进行较为精密与客观的研究和测量,在心理学学科科学化的过程中起到了举足轻重的积极作用,具有十分重要的意义。但同时,科学心理学又由于其"唯实验而科学"的实证主义立场,摒弃一切主观臆想的理论观点,限于量化、可操作性的特点,在研究中充斥着方法性的描述,理论分析常常限于就事论事,缺乏深入细致性。并在一定程度上导致忽视,甚至割裂、脱离了人类(民族)心理现象与相关文化背景之间的密切关系。并且,某些情况下实验程序控制越严密,行为越抽象,所得结果越精确,事实上也变得越空洞。而且,十分重要的一点是:由于在实验中,被试对象通常是按实验要求组成的临时性群体,脱离了本民族的

客观社会关系，影响了其所具有的民族真实群体的特征，这就使心理学的方法在与民族心理（民族审美心理）相关的研究中具有不可避免的局限性，仅用心理学方法对民族心理研究所得出的结论就缺乏更有效、更广泛的概括力。甚至对一些复杂的、特殊的民族心理现象，现有的心理学方法其还无能为力。正是由于这种方法自身的局限性所致，它造成以往心理学研究多局限于个体，很难将一些重大或更为广泛的社会历史现象作为研究对象，而忽视了宏观的、活生生的社会心理现象。

而心理学本身作为自然科学与人文科学的边缘学科也不能仅靠自然科学一条腿走路，它势必需要人文科学的相辅相成。所以，在心理学的研究中，另一种研究取向，即"人文主义的研究取向则突出了心理现象的社会特质的一面，采用人文学科的描述、解释方法，依赖经验与现象，追求感性、丰富、生动的学科知识"[11]。并且，从某种意义上来说，也正是科学主义与人文主义之间的对立斗争才真正推动了心理学学科进一步的繁荣发展。

2. 个体心理学与民族心理学

尽管个体心理是以研究心理活动过程本身为主要目标与途径，民族心理是通过对社会历史文化产品的观察分析来探悉社会群体的心理，两者有着不同的研究方法与目的，但并非是说这两者之间是一种对立的关系。首先，作为个体心理活动的内容与方式是无法离开特定的社会和民族的，否则就会把个体作为抽象的存在物来看待；反之，那种脱离个体的民族审美心理学也必然会成为一个空洞的集合而难以实现其学科的结构体系。"个体特性的丰富复杂表现是受民族整体特性制约的，是万变不离其宗；而民族整体特性的'宗'，也只有在个体特性的'万变'中才具体存在。"[12]只有体现在这种原则下的个体心理与民族心理的关系才是符合辩证唯物主义关于矛盾的普遍性寓于矛盾的特殊性之中的科学原理的。

[11] 彭彦琴:《审美之谜——中国传统审美心理思想体系及现代转换》，北京：中国社会科学出版社2005年版，第8页。

[12] 於贤德:《民族审美心理学》，广州：三环出版社1989年版，第15页。

对于个体心理与民族心理两者之间的关系问题的正确认识还直接关系到音乐民族审美心理学的研究对象的界定,从某种意义上我们可以认为,民族审美心理学如果离开了对个体心理的研究,就失去了具体的研究对象。民族心理应该是以民族成员个体的心理为起点,民族审美心理的特征只能通过作为民族成员的个体生命表现出来,而不可能有离开个体、超越个体而抽象存在的群体心理。并且,个体的审美活动总是处于特定民族集团群体心理的动力场之中,一定的民族审美心理特征又往往会反作用于个体审美心理,使之按照特定的规范发展。所以,通过对个体心理的观照来把握不同民族渗透、溶化在具体民族成员审美心理活动中的群体性的共同特征,就成为了民族审美心理学研究中的重要环节与手段。

因此,我们研究民族审美心理,在重视对人类心理过程本身研究的同时,"还可以再通过社会文化产品这一人类心理活动的'结晶'去析出民族审美心理的'溶液'来"[13]。并且,由于任何一个民族的审美心理都不是一成不变的,从其发生、形成直至在漫长的发展过程中,都表现为稳定性与变异性的辩证统一。所以在其研究中,尤其对那些已经成为历史的民族的心理活动,就应该从社会文化的积淀中去探寻当时人们的心理面貌,通过民族审美心理获得的结晶——社会历史文化产品去审视不同民族在心理发展过程中的特点规律,力图使研究达到逻辑和历史统一的高度。

对于这一点,就连作为近代实验心理学鼻祖的冯特在其《生理心理学纲要》一书中也如是认为:"在实验法无能为力的地方,幸而还有另外一种对心理具有客观价值的辅助手段可资利用。这种辅助手段就是精神的集体生活的某些产物,这些产物可以使我们推断出一定的心理动机。"[14]并且,冯特还认为,比较简单的精神现象,可以以单个人为单位进行研究,而比较复杂的精神现象因与人类的共同生活密切相关,就必

[13] 同[12],第14页。

[14] 杨清:《现代心理学主要派别》,沈阳:辽宁人民出版社1982年版,第83页。

须采用其他方法进行研究。为此,他明确指出民族心理学和个体的心理学在研究方法上应该有所区别。个体心理学的研究多使用实验法,由于作为人类共同体高级心理过程体验的民族心理不可避免地与精神文化的产品联系在一起,所以实验法并不适用于民族心理学的研究,而建议在研究中多使用观察法,注意观察民族的精神产物。再通过对这些作为人类心理活动的"结晶"的精神文化产品的分析,而从另一个角度去认识"溶液"的本来状态。如本研究中对不同民族音乐具体的创作、欣赏规律特点与相对应的民族审美心理进行观察、分析,以其发现心理现象与这些精神文化产品之间的因果关系,去揭示人的高级心理活动的规律。冯特还认为民族心理学的研究方法可以弥补他的实验内省法的不足,并认为因果分析法是研究民族心理学的主要方法。

3. 审美心理学与心理美学

对于审美心理学的研究,目前学界在研究方法、途径上呈现出多元性,主要表现为两种范式:一种是心理学家研究的"审美心理学",姓"心",被视作是心理学的一个分支;另一种则是美学家研究的"审美心理学"——姓"美",也可称"心理美学",它更多地隶属于美学。前者采用心理学的系统分析法、实验法与综合法[15],是应用心理学的一种;而后者"心理美学"则是更多地以审美经验的描述,哲学、美学的演绎与思辩乃至文化的阐释为主,属于美学的分支。

[15] 瓦伦汀著,潘智彪译:《实验审美心理学》,广州:三环出版社1989年版。

在实际的研究中,由于那些不能深入理解美学内涵的审美心理学的研究者,以实验手段获得的审美研究资料常常是不充分或自相矛盾的,并出于"为了力求体系明确而以普通心理学框架分解审美心理活动,难免使其失去应有的生动与新鲜,令人产生支离破碎之感"[16]。忽视了将审美主体作为一个活生生、独特的、整体的人的观照。而那些大多从美学或文艺理论的思路出发,不能整体把握心理学理论的心理美学的研究者,在应用心理学理论解释审美经验时,又会由

[16] 彭彦琴:《审美之谜——中国传统审美心理思想体系及现代转换》,北京:中国社会科学出版社2005年版,第11页。

于缺乏深厚的心理学理论基础而导致解释中的偏颇与失误。学界这种对学科研究途径的多元性导致不同研究途径、范式之间的隔阂与封闭,在一定程度上阻碍了相互的交流。所以,如果只是单纯以文艺理论思路来构建,或以纯粹的西方心理学界逻辑性架构的中国审美心理学,只会使美学、心理学、文艺学、艺术学等学科之间处于相互游离的状态。这种范式的中国审美心理学的研究缺少一种能与我们息息相通的神韵(这种神韵恰恰是中国审美心理学的个性所在),而令人总有生疏和僵硬之感。

实际上,对这一问题应采取的正确态度是应将这两种研究范式看作一个问题的两种表现、两个方面。审美心理学不仅开拓了心理学的研究视野,同时也促使文艺学、美学不断走向理性化、科学化。而心理美学的研究范式则会使审美心理学中的人文色彩与灵动性增强。这一点,即使是在西方当代的一些哲学、美学流派的思潮中,也得到了重视与改变。如西方哲学的人本主义思潮中就把哲学归结为对人的研究,重在研究人本身的内心世界,这使得美学转向审美经验的同时,对作为审美主体的人本身的感性经验的描述与分析也开始得到重视。并且,由于审美经验直接来自对美的本质有深入且系统研究的美学领域,因此也导致以审美经验为研究对象的审美心理学较之所谓正宗的审美心理学更容易接近并抓住审美心理的本质规律。

4. 小结

所以,具体在音乐民族审美心理学的研究中,我们应当注意:首先,音乐是艺术不是科学,"在人文文化领域,问题则要复杂、难办得多。因为人文文化有一个民族独特性、独创性的问题,它包括民族的文化心理结构、思维习惯、审美习惯等属于心灵方面的一大堆麻烦问题"[17]。所以,我们不可期望在日益多元化的世界音乐中找到一个对各民族都具有普适性、放之四海而皆准的所谓"真理"与审美"定律"。其次,作为

[17] 吴毓清:《音乐学现状三题》,《中国音乐学》1988年第1期,第39页。

民族审美心理学研究对象的人类共同体的民族成员，都是一个个具有认识、情感和意志的社会活动的主体。并且，本研究的中心点又是落在最具人类情感性的音乐的审美心理上，是对人类精神与情感世界的探讨，由于这种研究目的与研究对象的特殊性，也导致了这种人文性较强的审美心理学（或心理美学）很难像自然科学或科学心理学那样达到纯粹的客观性。正如吴毓清先生所说："自然科学作为实证科学，它是精密的，可予实证的，而作为哲学或心理学的美学、音乐美学则反之，它大概很难成为像某些自然科学那样的精密科学。它的许多问题很可能将永远无法实证。"[18]

并且，"人文科学的研究具有更明显的向个体性的直觉、灵感、顿悟、体验、想象、幻想、激情等非理性、非逻辑实证方式倾斜的特点。在人文科学领域，不仅运用事实、原因、规律等概念，而且更多的是使用意义、价值、理想、意志、情感、人性、人格、尊严、美丑、善恶等概念，去理解体验人类的精神生活、文学情感、历史观念、审美意识、宗教信仰等文化世界，去探索人类生存的价值和生命的意义，构建一个理想的人文精神世界"[19]。所以，在以人文科学为主的综合性学科的音乐学的研究中，从某种意义来说很难追求一种绝对的科学性与客观性。

综上种种原因，我们认为若是要建立一个具有中国特色与个性的音乐审美心理学，在本项研究中并不适宜强调以纯实证科学的方法来进行研究，而可考虑借鉴哲学心理学中的合理成分，采用偏向于人文主义的研究取向，突出心理现象的社会特质一面，在一定程度上强调理论的思辨性，利用历史文化分析法、因果分析法对一个民族的历史文化背景作深入的考察，采用人文学科的描述、解释等方法，并作出文化的阐释。

当然，这一研究范式的选择还由于心理科学引入中国的时间较短，学科处于消化、发展阶段，研究者们大多忙于心理学的基本学科的建设中，而较少关注审

[18] 吴毓清：《方法问思录——第三届全国音乐美学会议之后答友人问》，《中国音乐学》1986年第2期，第23页。

[19] 王耀华、乔建中主编：《音乐学概论》，北京：高等教育出版社2005年版，第20页。

美心理领域的研究。所以导致在中国从事审美心理学的研究者多半是搞美学、文艺学的出身,美学工作者在审美心理学的研究中充当了主力的地位,而不是像西方那样由心理学家来承担此任。从这个意义上来说,我们更倾向于认为中国的审美心理学在更大程度上是出于美学发展的迫切需要而产生的必然结果,而非心理学发展中出现的分支学科。正因为我国的审美心理学出现于美学领域这一历史与现实前提,相比之下则更贴近审美心理的实质与实践本身。但也正因为此而导致其存有弊端:缺少专业心理学家的加入,缺乏足够的心理学例证与理论基础。

所以,尽管我们更多倾向于认同中国音乐审美心理研究中的心理美学与人文主义的属性、特质,但也并非说,我们不赞成在条件允许的情况下在相关领域中采取实证方法,进行必要的探索,如从事实验心理学的研究,或在某些方面运用数学、统计方法等。并且,在本研究的某些必要的部分因具体研究对象和研究目的的需要,也采用了一定的量化实验性的方法,力求在研究中做到理论阐释和实证的结合。

二、宏观研究视角

由于上述的这种实证性方法自身的局限性所致,还造成以往心理学多将注意力集中在微观领域,很难将一些重大或更为广泛的社会历史现象作为研究对象,而忽视了宏观的、活生生的社会心理现象。造成这一现象的原因大多由于微观研究看得见、摸得着,从其入手有其方便之处。所以,在实际的研究中微观的、技术的、形态的、个案的选题较为集中,而探究总体特点或深层文化阐释的综合性、宏观性的课题则较少有人问津。可见,在目前音乐学的研究中,由于这种宏观研究薄弱的现状而更显其需平衡发展的必要性。正如吴毓清先生所认为的:"今天对民族音乐传统作微观研究,这已经引起了广泛的兴趣,而对传统作出有分量的宏观说明,却较少为人所关注。这种状况如不改善,就不能不使人产生对今日民族音乐学的时代游离感和隔阂感。"而就微观与宏观的关系而言,实际上两者却是不可分离的。因为"微观是个别,是树木,是具体事实;宏观是一般,是森林、整体,是思维具体。微观考察离不开宏观照射;宏观概括亦离不开微观依据。……但是微观搞多了是否就一定能搞好宏观呢?看来这二者并无必然联系。因

为搞宏观还需要其他一系列条件"。[20]

"宏观研究,是指我们在占有较充分资料的基础上,对某一领域的某一类别的历史、现状、分类、内部结构、特征等进行分析,从而把握它的整体性规律。它可能不够深入,但它给人较为全面系统的信息,也锻炼作者自身的学术视野。"[21]并且,在学术研究中,研究主体与研究对象之间不同的距离感还会获得不同的视野与着眼点,微观研究的劣势则正如"天街小雨润如酥,草色遥看近却无",而这种遥看草色的大视野也正是宏观研究之优势所在。

在民族学(民族审美心理学)相关的研究中,通常把一个民族的历史发展、地理环境、风俗习惯、宗教信仰、社会结构等多种因素视为该民族文化的共同组成部分,把在此基础上形成的民族心理视为民族的共同心理素质或群体人格类型。它通过对民族文化各个组成部分的分析,从宏观上整体把握一个民族的共同的审美心理,这是一般心理学与民族音乐学(形态学)中微观研究方法所难以做到的。这也是着眼民族群体心理研究的本课题中倾向于宏观视野与宏观研究的原因所在。

三、跨文化的研究方法

还有一个能体现该研究特性的属性即研究的跨文化性,这也是音乐民族审美心理学学科自身特点的要求。这种跨文化比较视野的运用首先与民族音乐学(比较音乐学)的学科历史传统有着一定的关系,虽然民族音乐学在发展过程中,研究对象与范围都在不断地扩大,但比较研究的这一学术传统仍保存未失,民族音乐学的研究视野并不拘于一个民族或一种文化,这必然导致在主要由其交叉其中而构成的音乐民族审美心理学的研究中也是亦然。

不论是只对单一民族,还是对多民族的音乐审美心理进行研究,只有强调不同民族之间的纵、横向的比较视野,我们才能知道与其他民族的音乐审美心理

[20] 吴毓清:《音乐学现状三题》,《中国音乐学》1988年第1期,第40页。

[21] 乔建中:《音乐地理学》,载王耀华、乔建中主编:《音乐学概论》,北京:高等教育出版社2005年版,第315页。

之间有哪些共同之处与独特之处？本民族音乐中最有价值的是什么？只有在这种相互对照中了解自己的优劣势，扬长避短，才能更好地发展自身的民族性，从而取得世界性的认同。在对民族群体的音乐审美心理的探究中，不但应关注不同民族群体音乐审美心理中的共同之处是受何因素的影响？差异之处又是如何形成？还要思考民族音乐文化所折射的心理模式是如何塑造了不同民族的人格和行为模式……对于这些问题答案的求得，毫无疑问是必须要借助跨文化的研究方法。

此外，跨文化方法的运用还由民族音乐学关于"局内人"、"局外人"的学科观所决定，在本研究中探讨以中华民族为研究主体对象的音乐审美心理时，由于作为局内人的限制性，导致在中国单一的文化环境背景下去研究，在客观上很难看清问题的实质。而只有在中西方文化和各民族的互阐互释的过程中，才能更好地透视、探讨中国人音乐审美心理方面的诸多问题。

从某种意义上我们还可以认为跨文化研究不是指某一种具体的方法，而是一种学术的视野或研究的原则、方法论。因此，在运用跨文化比较来研究、分析民族的音乐审美心理时，就可以在这一原则的指导下采用多种具体的方法和技术处理来对相关问题进行行之有效的探悉。

所以，就研究民族的音乐审美心理而言，跨文化的比较视野是研究中的必然。研究处于不同文化背景、生态环境下的民族共同体的音乐心理活动特征，分析比较其心理或行为的异同，探寻其间的关系。或是通过对照来更好地透析、认识某一民族的音乐审美心理，跨文化研究在其中必然发挥着独到的作用，并显示出独特的方法论意义。

四、跨学科研究方法

现代科学一方面表现为分科越来越细，同时另一方面综合的程度也越来越高，各学科之间的关联性也越来越大。因此，提供一个最大范围、最广视野的理论框架，即多学科化和综合化也已成为现代科学研究中在方法运用上的一种发展趋势与共同思路。而作为对人类心理现象的探究，其维度是多方面的，影响因素也是多种多样的，只从某一两个学科的角度很难全面准确地把握心理活动的规律，所以必须同时运用多种学科交叉的方法才可展开行

之有效的研究。

虽然由于这种研究方法的特殊性与独特性,在研究中要交叉、吸纳多门母体学科以及更多的其他相关边缘学科的研究理念与研究方法,而使得研究本身就是一件相当繁复的系统工程。但在学术界,由于这种多学科交叉的研究方式有利于促进学术纵深拓展,并可反映出当前学术发展的内在要求而成为现代科学发展的必然趋势,而为越来越多的人所接受。在音乐学界,不少学者也早有认识,如乔建中先生在《我们的责任——民族民间音乐研究散议》一文中就曾经强烈呼吁:"选题方面,我们多局限在民族民间音乐的自然分类的圈圈内。从更广阔的科学领域,例如从社会学、考古学、民族学、心理学等角度来探讨民族民间音乐规律的选题却非常之少。这种单一的,不注重跨学科、不注意边缘学科的选题倾向,正是研究水平不能较快提高的另一个原因。也是不能从更深的层次上去认识我国民族民间音乐的特质和内在规律的原因之一。"[22]

本课题将遵循这样的指导思想与研究思路,偏重宏观视角,注重多学科边缘交叉。这种方法的选择之所以甚至成为一种必然,还有一个不容忽视的重要原因,即是中国传统审美心理学思想向来是哲学、伦理学、心理学、美学等多种学科性质的混合体,难辨你我。而本课题是以中华民族作为主要研究对象的"民族-音乐审美心理学",必然无法也不可以逾越、摒弃中国古代传统审美心理思想的承续,也必然不能回避中国传统审美心理思想中最为显著、发达的人文色调与学科综合性。所以,从这个意义上来说,本研究将既不是纯粹的心理学研究,也不是纯粹的美学研究,而是超越了单一学科界限、打破学科的藩篱,避"只因身在此山中"之短,求独辟蹊径,于多学科交叉渗透的视角来全面地观照以中华民族为主体的音乐审美心理的综合性的研究。

[22] 乔建中:《我们的责任——民族民间音乐研究散议》,《中国音乐学》1986年第1期,第81页。

第三节　研究的目的与意义

　　共同的文化心理是民族存在和识别中最重要的一个本质特征,而不同民族的音乐审美心理也必然存在着差异。所以,在世界音乐文化日益多元化的今天,以欧洲古典音乐为中心的音乐审美标准已不能"放之四海而皆准",无法解释其他乐系、其他民族的音乐。针对这一状况,本研究的目的并不在于论证和解决什么具体的问题,而是将美学、心理学、民族音乐学等多学科相交叉、互渗,以"中华民族"及其音乐为主要研究对象,力图从更广阔的学科视野,更深的层次上对中国人音乐审美心理的内部结构、活动方式和外化形态等作相对全面的探讨。通过探索总结民族音乐审美心理的特殊规律,为民族音乐的实践和鉴赏提供理论指导,同时还有助于更好地认识我国民族民间音乐的特质和内在规律,并阐释音乐形态与音乐审美心理这两者之间互为制约、影响的密切关系。力图超越对文化现象的表面描述,从而为深入探讨文化形成的"深层结构"开辟新的途径。

　　长期以来,心理学一度被视为"舶来品",审美心理学、民族审美心理更被认为是西方的天下。而在中西文化交流、对话日益深入的当今时代,面对中国几千年浩瀚丰富、精深博大的传统音乐审美思想为我们提供的根基与养分,我们的责任则在于应使这些从本民族文化中生成出来的传统审美思想在其哲学基础、思维模式、表现形态上均与西方的审美心理学处于一种相互对等的地位与相互补充的关系。所以,建立适用于解释中国音乐体系的音乐心理学,探寻中国人的音感心理特点,构建具有中华民族自身特色与个性的音乐审美心理学,就更显得重要而势在必行。

　　并且,由于几千年来中国特殊的地理环境、超稳定政治经济结构的影响与限制,作为中华文化主体的汉文化圈一向比较凝固内倾,封闭保守,参与世界文化交流时断时续,在更多的历史时期疏于同世界交往,参与意识相对薄弱。因此,在理论领域也就一直未能建立起包括民族审美心理在内的更为系统完整的"比较美学"的概念。而本研究的价值和意义还旨在运用民族音乐学中

跨文化大视野、比较研究的方法，通过与他民族文化参照系的横向比较，引发我们同其他民族音乐审美心理类型的一种互为"易位"的思考，以帮助我们反思自身文化和审美心理的局限和不足，更好地去认识自我文化，对本民族的文化心理作全面的剖析与反思。只有经过这种互为换位的自我反思之后，音乐文化人类学意义上的比较和对照才成为可能，各民族之间审美经验的交流与对话才得以实现，中华民族与他民族审美心理的优势互补才不会落空，中国人的音乐民族审美心理才能在当代语境中寻求合理的自我更新和发展，同时走向世界，为国际文化交流作出自己应有的贡献。

本研究的学科定位既不是纯粹的心理学研究，也不是纯粹的美学研究，而是超越了单一的学科界限，于多学科交叉渗透的视角来综合地观照以中华民族为主体的音乐审美心理。音乐民族审美心理学的研究与其说是一个新的研究领域，莫若说是一种新的视野和方法。所以，音乐民族审美心理学研究的意义不仅在于对音乐学本学科的细化发展——创建了一门新的交叉学科、新的研究领域，有利于具有中国特色的民族音乐学的学派、体系的构建和发展。在客观上，还将为所涉及、包含的民族音乐学、音乐美学、音乐心理学、民族审美心理学等相关学科研究视野的开拓与发展提供更为广阔的学术视野，提供一个极具拓展空间的新视角、新方向。

作为一项立足于跨文化比较视野、多学科边缘交叉的新兴研究领域，本研究之特色与长处即在于利用学科综合、边缘学科构建的优势来对相关资料作深入的挖掘、归纳、梳理与理论的提升，预计突破的难题就是任何一门单个的学科由于其自身局限性而无法阐释与解决的问题。

第四节　几点说明

一、关于研究对象的特质——"松散"之嫌

无论是世界诸民族，还是我国的各民族都有着各自发展的历

史、地理环境、宗教、政治经济制度以及民族文化,并分布在各自不同的共同地域上,呈现出广泛而分散的态势。

就中华民族而言,首先,从空间观照,56个民族分布地域辽阔,所处自然环境复杂多样,不同的社会、自然环境的差异会对其成员的音乐心理与行为产生不同的影响,甚至会产生极大的心理差异。发之为乐,民族音乐文化之多样性,音乐审美心理之丰富性都决定了音乐民族审美心理的研究对象必然也是广泛而分散的。其次,从时间维度来看,我国56个民族在1949年以前分别处于原始、奴隶和封建等不同的社会发展阶段,不同民族政治经济制度的差异以至某一民族在不同的历史发展阶段在音乐审美心理上表现在不同程度的稳定性与变异性,都会致使各民族的音乐审美心理表现为极其复杂多样的状况。并且,在研究对象的内部结构层次上,如一个民族内部的文化阶层、民间大众的审美心理也会呈现出各异的形态特点,在某些局部甚至会互为对立。

可见,音乐民族审美心理学是一个涉及范围极其广泛,研究对象较为分散与多元的学科。所以我们在研究中,为避免松散与杂乱,首先要保证有充分、相对稳定的研究对象,面临的第一个问题也即是研究对象的整合问题。即力求将存在各自差异与多元化的对象把握成一个整体,将中华民族一体化的56个民族作为一个独立、有机的整体研究对象,以进行多学科交叉的整合研究。

二、关于研究对象的范围——"宏大"之嫌

在研究中,将"中华民族"、"中国人"视作一个有机整体并作为音乐民族审美心理研究的对象范围,随即就会带来一种在所难免的"宏大叙事"之嫌,并且这也与人类学、民族学、民族音乐学多以小型社会或小群体为对象范围的研究宗旨相矛盾。

于此我们首先需要说明的是,在本课题中所作的跨文化中西比较中的"中国人"指的是以汉族为主体的中华民族,之所以以汉族为主,并非是否定其与其他民族之间的文化差异。而是因为首先"汉族与少数民族之间的关系不是大民族与小民族的关系,而是形成了综合色彩的许多个民族的融合体与保持固有色彩的原民族的关系;汉族的文化,也是无数个民族文化经过

提炼和融合后形成的统一文化"[23]。

其次，由于本研究立足于宏观视角的出发点，而只能将这些文化差异存而不论，不予展开论述。而"更关注中华民族作为一个在中国这个巨大的历史地理单元中生活了数万年的整体所具有的特性，以及我们与西方民族相比时显现出来的'类型'特点"[24]。

并且，我们在讨论中华民族的一体性审美心理特征时也并没有否定、忽视各少数民族的文化心理个性的存在，在本文的相关章节对傣、畲、苗、蒙等民族各自的音乐审美心理也都有个案涉及。即将众多研究对象视为一个有机整体来进行整合研究的同时，又将组成这个有机整体的单元进行研究，以作为微观与宏观的互证，点线面的结合。

在本课题中将"中华民族"、"中国人"当作研究的对象范围除了出于整合之故，还出于文化情境的民族责任感、跨文化比较的意味以及研究资料限制等原因。但在实际研究中我们力求将容易空洞、宏大的选题落实到若干层面、点（如联觉、味觉、民族性格、审美感知、审美情感）的具体分析论证之中，处理好宏观与微观的关系，使其在音乐民族审美心理学的研究中熔铸成一个充实、有机的统一整体。

三、关于写作表述风格——"散文"之嫌

长期以来，由于权威的传统的学术桎梏的影响束缚，音乐学的大多数学术论文在强调对逻辑实证的客观性、科学性追求的同时，不期却在一定程度上抑制了研究者的主观意识和情感性，并在无形中形成了学术面孔刻板的印象。尽管也有了不少诸如"音乐学，请将目光投向人"（郭乃安）的呼吁与愿望，但在大多数的研究中还是或缺了将活生生、有血有肉的人作为人文性领域研究主体时应具有的情感、激情乃至才情、诗情的表达及由此而更具"人性"的声音表露。

洛秦先生在近年如《街头音乐：美国社会和文化的一个缩影》、《世界音乐人文叙事》等一系列著作中

[23] 费孝通等：《中华民族多元一体格局》，北京：中央民族学院出版社1989年版，第1-36页。

[24] 户晓辉：《中国人审美心理的发生学研究》，北京：中国社会科学出版社2003年版，第178页。

所尝试的一种叙述方式独特、写作时的散文笔调，内容及表述也有明显"综合性"的新的表述风格，从人文叙事到学术观点的论述将这些共构一体，可能正是一种新的学术观念及其成果的体现和造就。这其中，学理渗入描述、生活透出学术，而考察者自身丰富的感受和心理体验，亦成为音乐人类学家学术情怀的展现。但这些并没有影响我们认同它仍为具有相当学术内涵的民族音乐学的学术著作。

所以，正是因为"学术是有生命的学术。要在人的生命中关注学术，要使学术注入人的生命"[25]。在学术研究中，无论是所谓的"学术人性化"还是"理论叙事化"，抑或是其他的风格显现，难道不都是我们应该提倡与思考的表达方式吗？

四、小结

总而言之，对于任何一项研究来讲，方法永远只是手段、过程而不是目的，如果我们明确坚持在以最有效地达到某一明确的研究目的这一前提之下，那么，"在我们的研究中，就应该提倡多种方式、多种途径、多种声音。凡是能够揭示人类社会文化之本质意义的任何形式和表述都应该是有价值的，都应该有其存在的合理性"[26]。

无论是采取多元研究途径、范式中的哪一种或是取其综合，最重要的是充分考虑所研究对象的特殊性，找准研究工作体系坐标的方位与有效的支点，因研究对象而突出研究自身的特色，从而建立真正意义上中华民族的音乐审美心理学。因而，从自身固有的文化理论背景中获取中国的音乐审美心理学发展的新的生产点就显得尤为必要与重要。

运用最优方法的组合，建立一种打破学科疆界、视野开阔的理论框架，充分体现现代审美心理理论体系的综合与包容。即主要体现在"传统美学和当代美学的互相贯通，中国美学和西方美学的互相融合，美学和诸多相邻学科的互相渗透，理论美学和应用美学

[25] 修海林：《一部来之于实地考察、开拓性的学术成果——评洛秦的〈街头音乐：美国社会和文化的一个缩影〉》，《黄钟》2002年第3期，第115页。

[26] 张君仁：《花儿王朱仲禄——人类学情境中的民间歌手》，兰州：敦煌文艺出版社2004年版，第8页。

的互相推进"这四个多维的层面。[27]其中,将传统美学与当代美学的互通强调在首,旨在主张对传统的美学加以现代眼光的阐释,在中西互融、多学科互融的前提下,实现新的理论创造,建立具有本民族特色的音乐审美心理学的体系。

[27] 叶朗主编:《现代美学体系》,北京:北京大学出版社1998年版,第213页。

第二章　中国人音乐审美心理形成的基本条件

音乐民族审美心理的发生、形成与发展是受一定的内部根源和外部条件的制约与影响，也遵循着审美发生学的逻辑，即经济基础、上层建筑、审美心理、艺术之间层层制约的关系。正如俄国美学家普列汉诺夫曾经指出："任何一个民族的艺术都是由它的心理所决定的；它的心理是由它的境况所造成的，而它的境况归根到底是受它的生产力状况和它的生产关系制约的。"[1]这一系列因果关系的揭示为我们探讨民族的审美心理的形成提供了一个颇具参考意义的思路，不同民族之间审美心理差异的形成主要是在以生产力为核心要素的前提下结合更多的其他因素的"合力"共同作用的结果。

一般来说，我们通常将影响民族审美心理形成的诸多基本条件分为自然系统、社会系统以及作为深层心理结构的"集体无意识"的三个部分或层面。其中，最根本的是前两部分，即民族赖以生存的特定的自然环境和社会环境，在这两者作为传统外界刺激物的长期作用下，得以形成民族审美心理的浅层结构。而后者"集体无意识"作为民族审美心理的深层结构，是在前者的基础上形成的，是超越了一切个人经验之上的、从遗传中获得带有普遍性的"种族记忆"。

[1] 普列汉诺夫：《论艺术〈没有地址的信〉》，北京：三联书店1964年版，第47页。

第一节　自然系统的作用

自然系统主要指的是特定的地理条件(包括山脉、水系、地形、地貌等)、气候条件以及在此基础上形成的种族生理特征。

一、地理环境的作用

钱穆先生说过:"各地文化精神之不同,究其根源,最先还是由于自然环境有分别,而影响其生活方式,再由生活方式影响到文化精神。"[2]任何民族都是生活在一定的地域,所以,要想深入探悉一个民族审美心理的奥秘,就必然离不开他所生存的环境,因为在漫长的渐变过程中,作为审美主体的民族成员与外在的自然环境已经在相互的作用中因共存、共鸣而融合成为了一个整体。正如黑格尔所说:"一个阿拉伯人就是和他的外在自然出于统一体的,要了解他,就要了解他的天空,他的星辰,他的酷热的沙漠,他的帐幕以及他的骆驼和马。因为只有这种气候,这种地区和环境里,阿拉伯人自由自在,像安居在自己家里。……只有这全部地方色彩才能使我们完全了解他的内心生活。"[3]

但是,不同地域、地理环境的特殊性究竟会在多大程度上对民族审美心理的塑造、形成产生影响?其作用与地位如何?这一直是审美发生学和民族心理学共同研究的课题。

在西方,以古希腊的希罗多德、希波克拉底、亚里士多德、法国的让·博丹、孟德斯鸠、丹纳以及俄国的普列汉诺夫等为代表的学者都在不同程度上强调不同自然条件、地理环境对民族审美心理形成的决定作用。如孟德斯鸠提出纬度和滨海性是影响人性、民族性甚至社会制度的主导因素,丹纳将环境与种族、时代看作

[2] 钱穆:《中国文化史导论》,北京:商务印书馆1996年版,第2页。

[3] 黑格尔:《美学》(第一卷),北京:商务印书馆1979年版,第325页。

影响民族审美心理形成与发展的"三要素",认为自然环境对民族心理具有深刻的影响。"如日耳曼民族生息于严寒地带,莽林与大海的惊涛骇浪造成了他们忧郁或过激的民族性格,一向喜欢狂醉、贪食和血战;而生长于温带的希腊语拉丁民族则性格开朗,摈弃物欲,全部身心倾向于社会事务、科学发明和艺术鉴赏。"[4]

中国古人也很重视地理环境对文化心理的影响、制约作用,早在《礼记·五制》中就载有:"广谷大川异制,民生期间者异俗。"《汉书·地理志》中说:"凡民涵五常之性,而其刚柔缓急,音声不同,系水土之风气。"《管子·水地篇》中还探讨了不同地域水的不同性状对该地域人群性格、民风的影响:"夫齐之水,道躁而复,故其民贪粗而好勇;楚之水淖弱而清,故其民轻剽而贼;越之水浊重而洎,故其民愚疾而妒;秦之水泔最而稽,淤滞不杂,故其民贪戾,罔而好事……"《十三经注疏》中,宋·庄绰则云:"大抵人性类其土风。西北多山,故其人重厚朴鲁;荆扬多水,其人亦明慧文巧,而患在清浅。"《浙江通志》中记载的"浙东多山,故刚劲而邻于亢;浙西近泽,故文秀而失之靡",也是说明山水对民风、艺术风格的影响。朱文长《琴史》中所载琴家赵耶利在对比蜀、吴等各琴派风格差异时也有着类似的评论:"吴声清婉,若长江广流,绵延徐逝,有国士之风。蜀声躁急,若激浪奔雷,亦一时之俊。"此处,琴家正是根据长江中下游水域"绵延徐逝"之势来评价与这一徐缓水性相一致的地理环境对吴派琴风的影响;又据长江上游江水"激浪奔雷"之势来评价与这一湍急水性相一致的地理环境对蜀派琴风的影响。可谓"观其水势而若闻其音声之趣"。

有人将这类观点归纳为"地理唯物论"或"地理环境决定论",与否定地理因素而将民族文化单纯归结为人类智力或精神的产物的"唯智慧论"相对立。对此,我们有必要作科学的分析。首先,正因为人总是存在于特定的空间,生产、生活都离不开特定的自然环境,人与自然的关系是一种相互作用的"双向"活动,所以

[4] 丹纳《英国文学史》序言,《西方文论选》(下卷),上海:上海译文出版社1979年版,第237-238页。

否定地理对民族心理作用的这种唯心主义观点无疑是错误的；但问题的另一方面是，促使一个民族心理形成、发展的因素又是多方面的，而并非只是地理环境一个因素。正如黑格尔所认为的："我们不应该把自然界估量得太高或太低，爱奥尼亚的明媚的天空固然大大有助于荷马史诗的优美，但这个明媚的天空决不能单独产生荷马。"[5]地理环境只有和其他的相关因素相互结合、交错在一起，构成一个统一的但又十分复杂的背景，才能作为一个系统的合力共同对本地区各民族心理素质、性格特征，以及社会生活和文化艺术产生深远的影响。"自从人类社会产生以来，自然就已不再是原初的自然，而是历史的自然；历史也从此不会是单一的历史，而是自然的历史。"[6]

[5] 黑格尔：《历史哲学》，北京：三联书店1956年版，第123页。

所以，我们既要肯定不同的地理环境对民族审美心理的生成与发展的作用，又不能将其无限扩大。此外，还有一点尚需提出的是，自然环境对民族审美心理的种种影响，在古代社会生产力不发达的情况下相对具有更大的作用，在现代社会则因科技的发展、生产力的提高等原因，其影响已日趋减弱。并且，随着民族的发展，在某些情况下其生活地域可以是共同地域，也可以不是共同地域，自然环境也就体现为相对的作用性。所以，对于自然环境于审美心理的客观作用只有进行以上多层面的思考与认识，方可恰如其分地把握住地理环境与民族心理之间的内在联系，从而通过对地理条件差异性的分析，去探究特定民族审美心理结构规律的形成。

[6] 钟仕伦：《中国古代南北审美文化的差异及成因》，《文艺研究》1995年第4期，第24页。

以中华民族与自然的关系为例，就总体而言，首先，华夏文明区的地理位置位于北半球温带范围的"中纬度文明带"[7]，正如平凡无奇的地理环境常常造成思维性格的贫乏与审美心理的单调，而华夏文明带地理环境的差异性和自然条件的多样性，使得中华民族的文化创造力得到了很好的发展，民族的审美心理结构表现得尤为丰富复杂。另一方面，由于中国偏居亚欧大陆东部，西起高原，北有广漠，西南背山，构成封

[7] 该文明带上依次排列包括墨西哥文明、地中海文明、两河流域文明、印度河流域文明等几乎世界上所有的古典文明。

闭的地理骨架。虽然东临海洋,但农耕文明的华夏族对东边的大海向来不感兴趣,所以中国东部的海洋在相当长的历史时期是以另一种方式封闭着中国的文明区。从总体而言,中国地理位置的相对封闭、孤立,再加上内部腹地丰富的资源,在无求他人的情况下独立创造了独具特色的自给自足的农业文明,都使得中国文化的民族气质具有典型的内向型特征。

1. 山脉、水系的影响——寄情山水

中国的大部分领土处于北温带,基本属大陆性气候,风和日暖,四季分明,正是这种生态环境孕育了华夏文明自给自足的农业自然经济,而农业文明与狩猎、海洋文明的最大区别就是人对自然的依赖远大于对它的征服,对它的顺应远大于改造,往往追求人与天调。于是便形成了中国人与自然之间和谐协调的亲密关系,正如宗白华所说:"由于中国人由农业进于文化,对于大自然是'不隔'的,是父子亲和的关系,没有奴役自然的态度。"[8] 在此基础上还进一步产生了"天人合一"的哲学思想。正是由于农业性生产,中国人对自然及其规律认识很早,对自然美的审美情趣也发生得早,这种亲和自然的人生态度和美学趣味深深浸透到民族精神和艺术气质的各个方面。美国当代诗人加里·斯奈德曾深有体会地说:"在中国诗人眼里,大自然不是荒山野岭,而是人居住的地方。不仅是冥思之地,也是种菜的地方,和孩子们游玩、与朋友饮酒的地方。他们所应该争取的,正是人生与自然的和谐。"[9] 从某种意义上来说,中国人的审美心理是大自然熏陶孕育的结果。只有体会认识到中国人亲和自然的态度,才可以真正理解中国的民族精神与艺术精神。在这种自然美学观的影响下,中国自然地理环境中的山脉、水系已不是孤山独水,而成为了人化的自然,在中国人的艺术审美实践中都寄情山水,倘佯其间,总是把自然山水作为自己情感的寄托和生命的归宿。

于是,中国艺术中的"山水"——即作为自然地理环境中重要组成部分的山脉、水系,成为历代中国诸多

[8] 宗白华:《美学与意境》,北京:人民出版社1987年版,第239页。

[9]《加里·斯奈德谈中国古典诗歌的影响》,《外国文学动态》1982年第9期。

艺术门类中的一大创作母题。在中国的传统音乐中，以山水为母题的作品历来地位非凡，中国的音乐家从孔子"知者乐水，仁者乐山"开始就体现着这种与山水之间的亲密关系。从先秦时期的《高山流水》开始，以至后来的《潇湘水云》《石上流泉》《春江花月夜》《平湖秋月》等不计其数的作品都以山水为题，或与山水为伍，在中国人的音乐审美心理中，"道法自然"、"质性自然"已成为审美标准的最高层次。

所以，从某种意义上说，中国人的审美心理在很大程度上是其所处的自然生态环境熏陶孕育的结果，并受天人合一的哲学自然观的影响。所以，探究中国人的审美心理，如果忽视了自然环境这一重要因素，如果不了解中国人亲和自然的态度，也就不大容易真正了解中国的诗歌、音乐、绘画、书法以至整个的艺术精神和民族精神。与中国人的自然观相反，西方人将人与自然的关系视为征服与被征服、统治与被统治的关系。"正因为此，在西方人的艺术创作中，无论是文学、绘画，还是音乐，自然题材总是迟迟进入不了他们审美的视域。直到十八世纪，纯粹以自然为题材的艺术作品才正式出现，而它的成熟则更晚，是在十九世纪。"[10]

2. 气候因素的影响——乐分南北

气候作为地理环境因素中的一个重要组成部分，与民族审美心理也有着内在的联系。"有人认为寒冷地域的人由于需要热能，因此喜欢厚重、气势；炎热地带的人满腹燥热，因此需要宣泄式的艺术风格；温带人体肤的温和感受到心境的平和，自然寻求艺术上的温婉。"[11] 在西方，较早关注气候因素对人的音乐审美心理影响的是孟德斯鸠，他认为："南土之乐，质器脆轻，而感情浓至，是以爱根至重……北土之生，其机体伟硕，而觉根迟重，故行其乐，必震撼激昂，其神始快。"[12] 丹纳在其《艺术哲学》中对这一问题也有过一定的关注，比如他认为美国人烦躁不安、过于好动的性格是由于过于干燥，冷热的变化剧烈，雷电过多的气候所致；而尼德兰人的生存环境潮湿且少变化的气候，

[10] 刘承华：《中国音乐的人文阐释》，上海：上海音乐出版社2002年版，第100页。

[11] 钱茸：《古国乐魂——中国音乐文化》，北京：世界知识出版社2002年版，第52页。

[12] 孟德斯鸠：《论法的精神》，北京：商务印书馆1961年版，第309页。

则"有利于神经的松弛与气质的冷静；内心的反抗、爆发、血气，都比较缓和，情欲不大猛烈，性情快活，喜欢享受。我们把威尼斯和佛罗伦萨的民族性与艺术性作比较的时候，就已经见到这种气候的作用了。"[13]

在中国，就气候对民族审美心理的影响而言，南北的影响明显大于东西。"一般说来，北方寒冷严酷的自然地理环境，使北方人必须付出更艰辛劳作以换取生存保障，由此也就磨炼出了他们的强壮体魄和豪爽性格；南方暖和温润的气候条件，保证了南方人充足的衣食和相对少于困苦艰难的生活，亦造就了他们较为瘦小的身材与柔和的性格。"[14] 这种南北气候差异对相应人群性格的影响早在《礼记·中庸》中就已引起过先人的关注："南方谓荆扬之南，其地多阳。阳气舒散，人情宽缓和柔；北方沙漠之地，其地多阴，阴气坚急，故人刚猛，恒好斗争。……宽柔以教，不报无道，南方之强也，君子居之。衽金革，死而不厌，北方之强也，而强者居之。"这种南北地域性格、审美心理的差异必然导致其对音乐也有着不同的理解、感受与要求，在中国的传统音乐中，向有地域概念上的"北音"和"南音"之分，分别以黄河流域和长江流域为代表的南、北两大区域组成了中华文明的整体版图，秦岭作为两者的分水岭，在气候上是温带和亚热带的分界，音乐也在此分岭上显示出差异（如陕西省陕北民歌高亢与陕南民歌风格相对柔和的差异）。尽管这种划分首先是统一在大陆型中国农耕文化整体内部中的而仅具相对意义，但其中差异却不可忽视。

在传统音乐的总体风格上，北方的"劲切雄丽"和南方的"清峭柔远"各自风格迥异。有关这种地域文化对南北音乐审美心理的影响，在汉代刘向所编撰的《说苑·修文》中曾有这样的记载，由于"南者生育之乡，北者杀伐之域"，故南方之乐"其音温和而居中，以象生育之气"；而北方之音，"其音湫厉而微末，以象杀伐之气"。由于戏曲音乐的发展多与南北地域音乐的相互交融、影响关系密切，所以音乐史上关于南北地域

[13] 丹纳：《艺术哲学》，北京：人民文学出版社1986年版，第162-163页。

[14] 李祥林：《中国戏曲和女性文化》，《戏剧》2001年第1期，第6页。

乐风差异的评论,更多地集中在后世对戏曲音乐的评价中,徐渭曾从接受角度作出说明:"听北曲使人神气鹰扬,毛发洒淅,足以作人勇往之志,信胡人之善于鼓怒也,所谓'其声噍杀以立怨'是已;南曲则纡徐绵眇,流丽婉转,使人飘飘然丧其所守而不自觉,信南方之柔媚也,所谓'亡国之音哀以思'是已。"[15]后人还有诸多类似观点阐发,如"北曲妙在雄劲悲激,南曲工于委婉芳妍"[16]。"北曲以遒劲为主,南曲以宛转为主,各不相同。"[17]"我吴音宜幼女清歌按拍,故南曲委宛清扬。北音宜将军铁板歌《大江东去》,故北曲硬挺直截。"[18]单就元杂剧与南戏比较而言,以元大都为中心的北曲杂剧,其作者皆系北方人,因而他们的作品中多透露出阳刚之气;而出自南方人之手、以地处东南的温州地区为聚焦点的南曲戏文,则流丽婉转,柔媚为主,和北曲在审美趣味和艺术风貌上大相径庭。从以上所引中国音乐史上各代关于南北曲乐风格的比较即可见,这种主要由于地理环境影响下而造成的地域文化审美的差异可以说自古至今一直承续下来。

中国音乐中这一南柔北刚审美风格差异的形成,更多地正是由于气候因素的影响所致。北方冰天雪地、北风刚烈、温度低寒、土地冻干、方言刚直,所以从总体而言,北方人喜欢相对高亢、粗犷、热烈、火爆的音乐;南方地区山清水秀、气候温和、土地湿润、方音柔和,所以南方人则更偏重于喜欢抒情、细腻、委婉之曲。这一南北总体音乐审美风格的差异首先可以从很多同宗民歌在南北的不同变体中得以体现。据张继昂先生在《气候·人·音乐——对音乐地理学的思考》一文中的具体分析,认为我国北方所处气候环境四季分明、温差较大,所以影响到该地区人群的性格特征和音乐审美心理,表现在不论是在方言的声调调值还是在与其密切相关的音乐品种中,都偏重于喜欢多跳进、有棱有角、变化幅度较大的音调、旋律;而南方因气候温和,一年温差变化较小,故一般更偏重于喜欢多级进、线条平缓、变化幅度较小的旋律。在音乐的节奏上,北方多

[15] 徐渭:《南词叙录》。

[16] 黄图珌:《看山阁集闲笔》。

[17] 魏良辅:《曲律》。

[18] 徐复祚:《曲论》。

以密集型和短顿型为其特色,并具体分析东北秧歌里多短顿节奏型是由于长时间在室外演出的秧歌演员因为寒冷,所致双脚落地随即跳起,同时唢呐曲牌吹奏时,也相应出现一些较为短促、停顿的节奏型。正如清人徐大椿在《乐府传声》之"断腔"一节中所说:"南曲之唱,以连为主。北曲之唱,以断为主……唯能断,则神情方显,此北曲第一吃紧之处也。"而南方则因气候较暖,和风轻拂,故其节奏比较连贯。此外,在速度上,二人转的大多数曲牌都较快,听上去显得火爆、热烈。因为如果音乐太温,寒冷气候下的观众是坐不住的,而南方的音乐如弹词、南音等在速度上则都以舒缓中庸为多。如雨如水,如泣如诉,使人飘然。[19]所谓"南曲如抽丝,北曲如抡枪"。

可见,特定的气候条件对相应地域人群的性格、情感乃至思维方式所具有的作用是不容否认的,并且这种作用力在长期的审美实践中逐渐内化为心理上的特殊性。需要说明的是,对于审美心理来说,气候固然是一个重要的因素,但并不是孤立、单一地对人的心理产生影响,气候只有和其他地理环境因素如水系、山脉、地形等相互结合在一起,才能作为一个系统的合力共同对本地区各民族心理素质、性格特征,以及社会生活和文化艺术产生影响。所以,从这个角度来讲,中国南北音乐文化的审美差异必然应该是南北自然地理环境和人文社会环境综合作用下的结果。

二、人种特征的作用

地理环境对民族审美心理的作用除了上述的方面以外,更主要地还表现在对不同人种形成的作用上,即特定的自然条件使人类不同群体在体质上呈现各不相同的特征,这种体质人种学上的差异,同样也是民族审美心理各具特点的主要原因之一。

人种的体质特征在表层主要体现在各自的肤色、体型、头形、五官以及大脑的功能结构差异上,这些差异对民族审美心理的形成具有特殊的作用。体质人类

[19] 以上参详张志昂:《气候·人·音乐——对音乐地理学的思考》,《人民音乐》1997年第8期,第34-35页。

学的相关实验数据表明,不同民族的色觉以及色彩美的欣赏差异,如在审美活动中表现出对某种特定色彩、形状、线条的偏爱,都与民族成员眼睛不同的生理构造有着一定的关系。而不同民族或文化群体在音乐的审美中对不同音色、节奏、音高、旋律的偏爱,似乎也应有着一定的生物基础,如汉族对偏亮、高频乐音的偏爱,是否与该人种的声带、耳朵的结构有一定的关系?如果可以视为一种有效的假设,相关的问题则有待进一步通过科学实证。

人种的作用还可以通过内在的血液基因的区别表现出来,生物工程学的研究表明,不同人种的 Gm 血型基因是不一样的。这种差异的表现还可以分为许多层次,血液专家赵桐茂在对中华民族内部不同地域人群的血液基因作进一步分析时发现中华民族总体上可按南北分为两大类型,"南方汉族和南方壮族、侗族、白族等少数民族 Gmafb 因子组频率较高,血缘上更接近。北方汉族和朝鲜族、蒙古族、鄂伦春族等少数民族 Gmag 因子组频率较高,血缘上更接近些。汉族 Gm 血型的南北分界线大体在北纬30°附近。"[20]并且,在经历了几千年的民族融合之后,中华民族特别是以南北为分的汉族内部的血型基因仍存在着这样的区别。血型基因的不同对民族审美心理的影响比不同人种在肤色、五官等其他方面的作用要更为直接、强烈与持久。这一点应可为中国文化向以南北之分、中国人内部的音乐审美心理差异更明显地体现为纵向的南与北刚柔之别,而非东与西的这一现象,提供了体质人类学的学科力证。

此外,民族审美心理的获得还受到人种遗传因素的影响,现代生理、心理学研究表明,人类的记忆(包括种族记忆)的形成过程有其确定的生化基础,人体中的脱氧核糖核酸(即 DNA)就属于种系发生性的遗传的记忆载体,而成为储藏、复制和传递遗传信息的主要物质基础。通过这一载体,世代相传的心理遗产得以传递、沉淀在每个人的心理深处,从而成为全民族普

[20] 赵桐茂:《免疫球蛋白同种异型 Gm 因子在四十个中国人群中的分布》,《人类学报》,1987年第6期,第1-9页。转引自胡兆量等编著:《中国文化地理概述》,北京大学出版社2001年版,第56页。

遍存在的精神现象。

在影响民族音乐审美心理的诸多要素中，自然系统相对社会系统中的如政治制度、宗教、道德等因素，属于相对慢变的因素，但慢变并非不变，短时间内可能不甚明显，但从长远的历史角度来看，它对民族心理产生的作用仍然是非常显著、稳定和不容忽视的。

第二节　社会系统的作用

在上述的自然系统的诸多因素中，无论是气候、地理条件还是人种特征，都并不是对人的心理产生直接的对应作用，而是为民族审美心理的发展趋向提供一个先天的生态环境，是一个有待社会环境的后天作用才能得以实现的物质基础。并且，这种自然环境对民族审美心理的合力作用其本身就是多种文化因素共同作用的结果，所以才会有相同人种、相同的自然地理环境中的群体却拥有不同的文化和迥异的民族审美心理的现象存在，这正是因为介于人与自然的关系之间的文化因素，除了人与自然所作的物质交换的方式外，还有着更为重要的条件——即社会意识、社会系统的各种因素。社会因素固然在一定程度上受到自然因素的制约，但人类的实践又可以使自己超越这些制约，正是作为主体的人在与环境的斗争所表现出的这种主观的能动性才使得人类的文化生发出多样性，民族的审美心理表现为丰富的差异性。

一般而言，社会系统的作用主要包括生产方式、政治制度、哲学思想、宗教思想等方面。

一、生产方式的制约

生产力与生产关系的矛盾是人类社会发展的根本动力，民族审美心理作为人类精神领域的积淀物，必然也要受到生产力发展水平的制约，这一过程主要是通过劳动方式（包括劳动工具、劳动对象、劳动场所等）对心理活动的影响来实现的。

首先，"春种、秋收、夏耘耪，'日出而作，日入而息'，农业社会的生活节奏与大自然的变化一致，夏天白天长，田里劳作时间便

相应而长,冬天白天短,田里劳作时间便相应而短,雨雪天则会干脆足不出户,……农业社会的运作节奏就是这样具有弹性。而中国这个世界上最长的农业社会,时间观念也必然是弹性的。"[21] 所以,中国人在时间观念上的这种有机的柔性,即弹性的时空结构模式,自然也体现在音乐的节奏观念上,具体表现为在中国音乐中对散节拍体系(非均分律动)和弹性节拍的大量普遍使用,而西方以功能性均分律动为主的刚性的节奏体系则是其工业文化明机械论下的产物。

这种柔性的时空观念,也潜移默化地影响到中国人的音乐欣赏方式和音乐欣赏审美特点的形成,就音乐感受方式而言,蒋孔阳先生曾经提到:"听音乐,各个民族的差异也十分明显。宽衣博带,坐在苏州式园林带水榭或亭子里,烧一炉香,泡一壶茶,轻轻地抚弄着古琴或古筝,唱一曲《春江花月夜》或《游园惊梦》,这是中国各代士大夫知识分子典型的艺术享受。"[22] 其实,这种赏乐的方式也适合并接近大多数的中国人:在农业社会的悠悠岁月,如贾母般地在大观园月至中天之时,"专拣那曲谱越慢的",用笛箫远远地吹出一缕呜呜咽咽、袅袅悠悠的凄凉悲怨之声,[23] 于无数个星移斗转的漫漫长夜赏月品茗、伤春悲秋中,不紧不慢地安然度过模糊、弹性的"一炷香、一袋烟、一盏茶"的功夫。

此外,在农业文化下,中国人对自然的态度是依赖大于征服,顺应大于改造。人与自然之间追求一种和谐协调的天人合一的亲和关系,这不仅反映在前面所说的在中国传统音乐中以山水为母题的乐曲数量众多,地位非凡。而且还影响到中国人的音色观"趋自然"、"近人声"的偏向,虽然在商周时期,我国的冶金技术就已经达到当时世界的最高水平,但我们还是舍弃了对铜、铁等需再加工的人工金属材料的采用,而更多地选择了他们身边的竹、木、苇等天然的材料来制作乐器,所谓"丝不如竹,竹不如肉"也是显示了农业文化中的中国人对自然的亲和态度,以及在音色审美中

[21] 钱茸:《试论中国音乐中散节拍的文化内涵》,《音乐研究》1996年第4期,第98页。

[22] 蒋孔阳:《中西艺术与中西美学》,载《美学与艺术讲演录续编》,上海:上海人民出版社1989年版。

[23] 见《红楼梦》第76回中贾母赏月品乐的描述。

所反映的价值取向，认为越是自然、接近天籁的声音才是最好的。当然，这一美学偏向还与中国文化注重感性，在生命哲学中是以生命为本体的观念有着密切的关系。

受惠于丰富物产资源，长期专事于自给自足的小农业生产的中国人，以家庭为单位，在心理上造成很大的封闭性，缺乏向外探求的心理动力。农业文化依赖天时，依固定的季节按部就班地耕作，中国人希望将生活都妥帖地安排在二十四节气表中，从变中探求不变的东西。一般情况下，并无游牧、航海民族随时可遇的紧张、突变状况。心理反应能力比较稳定舒缓，心理速率缓慢。长此以往，造成心理的惰性，因循守旧，有着喜欢安定、常态，反对激烈、变革；喜欢调和而反对冲突的心理倾向。

中华民族的这种几千年都未产生质变的超稳定经济结构的农业社会的生产方式必然也会对中国人的音乐审美心理产生内在而深刻的影响，比如农业文化中的按部就班和因循守旧会反映在中国的传统音乐，特别是戏曲中对规范化、程式化的高度重视，仅一首《老八板》通过借字变奏就有上百个变体流布大江南北。并且，这种怕突变，求渐进、平和的心理特点影响到包括音乐的曲调进行追求连贯承递、蜿蜒游动，较少动机的分裂、展开，调式思维中对无半音五声音阶的选择，结构思维中强调统一的前提下求对比，淡化音乐结构内部的矛盾冲突等几乎所有的方面。

二、社会政治结构的规范

中国音乐中对规范程式化的重视并不仅仅是受到农业社会刻板生产方式的影响，还与建立在血缘心理基础上的宗法制度与祖先崇拜有着较大的关系，在此宗法伦理观念的影响下，中国人以祖先为神灵、以长者为上尊、以先贤为行为准则。三纲五常为典范，在家辈分分明，父兄恭顺，并进而家国同构，社会等级分明，所谓"天地君亲师"，"事君如父，事长如兄"，中央集权的封建君主专制制度下的社会组织结构中的各种关系都受此规范约束，表现为一种约定的程式化，不可逾越、打破。久而久之，一种"信而好古，述而不作"、崇尚规范的民族心理得以形成，并影响、渗透到包括音乐在内的几乎所有的民族艺术之中。

如在这种"大一统"的国家政体和君主至上的思想影响下，将五声音阶中的每一个音名与政治人事联系起来，即"宫为君，商为

臣,角为民……"(《淮南子·天文训》),认为五音有尊卑,不可叠混,否则就有"乖相生之道"、"失君臣之义"而"以臣凌君"之意。

三、哲学、伦理思想的浸润

哲学作为系统的世界观,也是每个民族精神历程的记录。当不同的哲学体系长期作用于一个民族产生、发展的全过程时,必然会制约、影响着这个民族的审美心理动力定型模式的形铸。

中国古代对于审美动机最有影响的理论概括认为,作为审美主体的中国人在审美活动中的动机是出于为了表达自己内心的思想抱负,是称"言志"。由于在中国意识形态中一直居于主流地位的儒家思想将"志"中的伦理道德因素不断加以放大,致使这种"言志"将原本具有的个体情感逐渐排除,而最终更多地与伦理道德规范密切相连。使得"诗言志"中的"志"不再是一种个人情怀的抒发,而是社会所要求的政教伦理等社会性情感的表达。并且,由于古代的诗(歌)、舞、乐本是三位一体的,所以这里的言志是中国人在以诗为主的各种审美活动中都存在的审美动机。此外,在审美动机的"缘情说"中,由于儒家伦理的影响,中国人的审美情感从某种意义上来说,也是一种道德情感。孔子的"成于乐、游于艺"强调的也是以艺术的手段培养完美人格。

在中国传统哲学中占统治地位的儒家思想的影响下,音乐不是纯粹的艺术,乐与政通,乐成为了礼的附庸、教化的工具。所谓"安上治民,莫善于礼;移风易俗,莫善于乐"[24]。在这种儒家礼乐思想的熏陶、培养下形成了特定的人格类型。并且,"这种人格类型一旦形成,相应的心理定势就为主体参与的审美活动提供了一个趋向,使得审美主体的感知通道只对审美对象中与趋向相符的部分开放,而其所获得的审美感受也只是由这一部分信息提供"[25]。所以,在中国传统音乐,特别是文人音乐中的古琴音乐的创作题材中,不少以自然为母题的乐曲,其审美价值都并非在山水或花鸟,而意在"比德"、"言

[24]《孝经·广要道章第十二》

[25] 彭彦琴:《审美之谜——中国传统审美心理思想体系及现代转换》,北京:中国社会科学出版社2005年版,第89页。

志"。如《高山流水》是寄情山水,而志在高远;《梅花三弄》意不在梅,而在凌霜斗雪的无畏精神与高尚纯洁的品格;《雨打芭蕉》中芭蕉不怕雨打,喻人应该有坚韧而倔强的性格;《幽兰》《佩兰》是君子修身立德,不为穷困而改节;筝曲《出水莲》《粉红莲》中所重的也无不是类似"出淤泥而不染,濯清莲而不妖"的清纯雅洁之伦理人格方面。正是因为"具有伦理人格类型的审美主体受其心理定势影响,他们在众多客体信息中最容易激活的是伦理道德这一方面"[26],所以,中国人更注重、更敏感的正是首先要从这些审美对象中"审"出道德美的一面,也难怪有人会认为"西方人看重美,中国人看重品"。

与民族审美心理的关系而言,首先,在中国传统哲学思想的天人合一、直观总体观念的影响下,中国人在审美感受的过程中讲究直觉的品味,而不注重具体细节的理性分析。并且,在这种总体观念的影响下,追求一种对审美对象的最完整的把握,就相应地要求调动感觉能力的各个方面,这样就刺激了整个民族联觉水平的发展,使得"通感"这一心理能力在艺术的创造、鉴赏过程中不断得到强化,并成为整个民族在艺术审美感受中的一个重要的心理特长。此外,这种重直观、轻理性的思维方式还影响到在中国音乐的结构思维中多直觉性的顺延进行,音乐内部缺少严密、理性的逻辑结构。

其次,作为中国传统哲学思想中的另一个重要的哲学范畴"和",也对中国人的音乐审美心理产生了极为深远的影响。"'和'作为中国人审美过程中一大追求的目标和主要的指导原则,是以汉族为主的民族审美心理结构中一种重要而稳定的有机构成。"[27]它极大地强调了对立面的均衡统一,是一种内部和谐的温柔敦厚的特定的艺术风格,甚至可以认为是一种具有更普遍意义的艺术和谐观。

民族审美心理中十分强调在"礼"的制约下达到"和"的规范,各种情感因素的运动在理性的制约下,

[26] 同[25]。

[27] 王耀华、乔建中主编:《中国传统音乐概论》,福州:福建教育出版社1999年版,第339页。

有分寸地控制在不破坏内心平衡的范围内,所谓"发乎情,止乎礼义"(《诗大序》)、"乐而不淫,哀而不伤"(《论语·八佾》)、"不偏不倚"、"无过无不及"、"血气平和"。与此相对应,在音乐的形式风格上反对"繁音促节,嚵杀无序",追求一种简朴、简约、中和的"尽善尽美"之乐,所谓"大乐必易,大礼必简"。[28]在审美的过程中,"不允许主体与客体的关系形成尖锐的冲突,就好象敌我双方,只把两支队伍面对面地摆起阵势,而不让对立双方展开敌死我活的冲突"[29]。一旦冲突发生就直接破坏了力量的均衡,就违背了"和"的宗旨和原则,就不是美的表现了。在此影响下,中国人的审美情感总是表现出一定程度的平淡、克制,能够引起内心强烈波动的刺激被软化了,审美过程中所能产生的大脑皮层的兴奋度也总是被抑制在中庸的范围之内。

所以在大多数的中国传统音乐中,缺乏的是放纵情感的外在激情,多以柔和的格调抚慰灵魂、滋润心田、修身养性。因此形成了中国人在音乐审美活动中以培养肯定性情感为主,以审美对象有利于审美主体的松弛欢愉为主,以避免对立和冲突、节制激情以保证心理平衡和谐为主的心理活动的方式。并且这些特点在民族审美心理长期的形成发展构成中不断得以肯定与强化,而最终成为了民族审美心理的深层结构。所以,王光祈先生会认为与欧洲音乐的"刺激神经"的"战争文化"相较而言,作为"和平与哲学文化"的中国音乐是在"安慰神经"方面用功。[30]

四、宗教、宗法的分流

宗教作为历史的产物与人类文化的各个方面都有着必然的联系,并通过表层文化逐步深入到民族审美心理的深层,对民族审美心理的形成与发展都产生过特殊的作用。如佛教的"空"观影响下,"虚静"成为汉民族在艺术审美观照中的一个重要要求,佛教中"诸根互用"、道教中的"耳目内通"以及禅宗中的直觉顿悟对中国人音乐审美心理中发达的通感、联觉能力等

[28] 儒家在音乐形式上对简约美的追求以及道家对视为天籁的无声之乐的追求,都在一定意义上制约了中国人在音乐审美上往多声、立体、繁复风格的发展,但却有助于中国人单声线性思维的发达。

[29] 於贤德:《民族审美心理学》,广州:三环出版社1989年版,第151页。

[30] 见王光祈:《中西音乐之异同》,载《留德学志》1936年第1期;转引自《王光祈文集》,成都:巴蜀书社1992年版,第295页。

形成都有着深远的影响，此外，中国人的审美心理中的阴柔偏向与道教"专气致柔"的影响也有着一定的因果关系。

由于宗法社会与宗教社会最本质的不同在于前者关注的是实实在在的人世间的长幼尊卑关系，而后者关注的则是神的世界，歌颂的是神的伟大，人则是永久的负罪角色。所以在以宗教文化为主流的西方音乐中，在音色追求上的"近器声"，是因为在宗教的影响下，音乐作为与天国（彼岸）沟通的中介，需要的是一种非人间的声音，即使是在声乐中也要追求一种"远人声"的器乐化。并且，为了渲染上帝的伟大与宗教音乐中庄严、宏大的天国气氛，西方音乐中着重发展了多声、立体的复音音乐审美思维。而在宗法（非宗教）的中国，以人学为核心的儒家思想的影响超过了任何一个宗教，文化呈此岸性，中国人在音乐中追求的是一种人间的自然的单声线性思维下的"近人声"的音色。

五、原始神话的滋养

用现代心理学的观点来看，如同成年人的成熟行为都可以追溯到儿童期的起源一样，民族文化心理的深层结构也可以追溯到一个民族的童年时代。

每一个民族在自己的成长发展中都有着自己独特的神话和传说，原始神话犹如一个民族童年的儿歌，其中所体现出来的审美意识积极地影响着民族的审美观念，并在不同民族的审美心理的发展过程中起到特殊而又重要的作用。如古希腊神话中奥林匹斯山上的诸神往往具有强大、神奇的力量，赞颂"力"的伟大。而中国神话中的英雄，如填海的精卫、挖山的愚公，更多的是劳苦型的英雄，颂扬"德"的美好，道德自律对审美活动的制约，导致了审美情绪的兴奋度较低。因此，有人将中国音乐的审美气质整体上看作是粘液质类型，也是有一定道理的。在中国神话中，日神与月神的地位和人们对它们的态度是很不相同的，对日神多敬而远之，而对作为女性的象征和阴柔的化身的月神则表现出特别的亲近和依恋，正是自远古以来至今，在这种极具阴柔精神意蕴的"月"文化的影响下，中国的民族艺术在整体上阴柔之美多于阳刚，在传统音乐中，亦是多为幽怨婉转之声，而少刚劲昂扬之音，使得在中国人的音乐审美心理中表现出一种明显的阴柔偏向。

第三节　心理积淀
——集体无意识的作用

民族审美心理是一个由意识和无意识共同构成的多层次、多侧面的立体网络，如果将在自然系统和社会系统作用下所形成的心理结构视为民族审美心理的浅层结构，那么，在无意识影响下的心理结构就可看作是深层结构。

所谓无意识，是人们在生活实践中不会被主体自觉意识到的非理性的精神现象。关于无意识在整体心理结构中地位和作用的研究，最早是由奥地利心理学家弗洛伊德完成，但是他把性欲当成无意识活动的主要内容与艺术创作的基本动力。其后，瑞士心理学家荣格在探索人类深层心理结构方面则超越了这种狭隘的个体经验，着眼于集体心理的积淀。在批判了弗洛伊德的泛性欲主义的基础上，提出了种族的"集体无意识"的概念，即用"文化无意识"取代了弗洛伊德的"本能无意识"。

荣格认为，当共同的生活环境作用于从原始游群到现代化民族的各个不同阶段的人类共同体时，无数次刺激的类同性，使得人类共同体中个体心理的某些因素被不断强化，从而作为民族的心理定势沉淀在每个人的无意识深处，成为全民族普遍存在的心理现象，即"集体无意识"现象。"集体无意识"作为民族审美心理的深层结构，它超越了一切个人经验之上，是从遗传中获得带有普遍性的"种族记忆"。虽然并非是每个人都可以有意识地回忆或拥有其祖先拥有过的意象，但由于存在着一些先天的倾向或潜在的可能性，而使得后人采取与自己祖先同样的方式来把握世界和作出心理反应。

"集体无意识"的内容主要是各种"原始意象"（也称"原型"）的聚集，表现形式通常是民族的神话、图腾崇拜物、艺术等领域。荣格所说的"原型"，其实就是经过世代积累的相似经验的反复作用，在大脑皮层上遗传下来的一些相对固定的神经通路。不是从后天经验中产生，而是个体通过遗传获得。并"作

为一种古已有之的民族文化形态,它的母体潜藏于民族审美心理的无意识领域,作为'民族之魂'融化在历代民族艺术的躯体血脉之中"[31]。

所以,不同民族的音乐之所以能够令本民族成员倍觉激动人心,富有魅力,原因就是音乐的创作者受到集体无意识的支配,在作品中不自觉地体现了"原型",触及了民族记忆深处的民族之魂。从这个意义上来说,我们还可以在认同荣格的名言"不是歌德创造了《浮士德》,而是《浮士德》创造了歌德"的基础上,进一步在音乐民族审美心理学的研究中提出"不是阿炳创造了《二泉映月》,而是《二泉映月》创造了阿炳"。此外还有不是……创造了《春江花月夜》、《汉宫秋月》……,而是这些作品创造了作曲者。因为在这些作品中蕴藏着某种存在于每一位中国人内心深处的民族之魂,而阿炳则只是一位促其诞生者。具体在《二泉映月》这样的乐曲中,环环相扣、浑然一体的音乐发展中渐进蜿游的线性思维,契合于中国人顺应循旧渐变、反对突变的深层审美心理的要求,在其民族成员的传播接受的过程中各层次的人群都不禁随性依心地轻唱浅吟,认同其为符合中华民族音乐审美心理下的"好听",并为之身心皆爽,产生一种心理上极度的愉悦性与舒适感,这背后所包含的深层根源正是"集体无意识"原型的作用。

并且,正是由于"原型"的存在,还会使得不同民族的成员对某些特定的审美对象下意识表现出明显的欣赏与钟爱。荣格曾列举、总结过如太阳原型、月亮原型、水火原型、英雄原型、某些动物原型等等,而在中国人的审美心理的深层结构中,也镂刻着诸多的原型,如月亮原型,"由'月'的象征意蕴长期积淀而成的审美原型和审美理想在中国人的心灵深处牢牢地铭刻下来,成为支配中国人的几乎全部艺术创造和审美生活的一个重要方面"[32]。这种原型在中国音乐的审美中还具体通过音乐"母题"形式表现出来,"月"之母题也正是由于其阴柔的美学意蕴,在中国音乐中占有十分

[31] 梁一儒:《民族审美心理学概论》,西宁:青海人民出版社1994年版,第102页。

[32] 刘承华:《古琴艺术论》,南京:江苏文艺出版社2002年版,第147页。

突出的地位。在中国人的音乐审美心理中,"月"之原型、母题不仅仅是个体情感对外在物象的偶然性投射,而已成为积淀在中华民族审美心理中的集体无意识。在中国音乐中,与"月"之原型、阴柔凄婉、伤感惆怅情感相关联的原型意象还有秋、夜、日暮、黄昏、夕阳、残垣、孤雁等等。[33]

此外,还有由于长期农业文化的保守、封闭性影响下所形成的"时空恐惧"而造成的伤离别、悲远嫁、念游子、怀亲朋、伤孤独的集体无意识的原型,反映出一个古老东方民族独特的悲情心理和特定的价值观念。此类的原型意象在中国传统音乐中主要表现为诸如思念、哀怨等音乐母题,中国音乐中对友人、恋人思念之情的表达往往是含蓄蕴藉、幽婉深邃、低回缠绵,如《塞上曲》《阳关三叠》《忆亲人》《忆故人》《盼归》、《妆台秋思》等乐曲中无不是将绵绵相思之情诉诸内敛的深度开掘。而"哀怨",作为中国悲剧的独特感受方式,也成为中国传统音乐中的一个重要母题,在诸多的此类作品中,如《长门怨》《闺中怨》《昭君怨》《汉宫秋月》等乐曲中,无不是体现以"哀怨"为核心内容的悲剧感,哀而不伤、怨而不怒,多有哀怨,少有激愤,集中体现了中国式悲剧的最为普遍的情感基调。

上述的几个原型之所以发展成为了中国传统音乐创作中最为重要的几大母题,正是因为中华民族成员在对本民族音乐欣赏的过程中,"心中潜藏已久的'原型'就会同作品中体现出这些'原型'发生对位和共鸣,于是以往积淀的巨大的集体心理能量就会一下子被释放出来,顿感心摇神荡,畅快淋漓,一种奇妙的解脱感油然而生,产生通常所说的审美愉快"[34]。

集体无意识作为民族审美心理的一个巨大的储藏所,它聚集着镌刻在民族心理深层中的各种原始意象。在民族-音乐审美心理的发生、发展过程中,这些集体无意识中的原型总是以潜在的形式,沿着某种令人难以觉察的既定路线生成传递,成为一种超个体的文化群体、族体的心理基础,普遍地存在于每一个民族成

[33] 相关论述详见第七章第一节"优美范畴的阴柔偏向"。

[34] 梁一儒:《民族审美心理学概论》,西宁:青海人民出版社1994年版,第100页。

员的深层心理结构中。并且,随着民族的发展,集体无意识必然还会包括更丰富的内涵,那些反复作用于民族成员审美实践经验的诸多典型情境式的"原型",必然会继续积淀到民族的集体无意识中去,赋予民族审美心理以新的生命的活力。

综上,只有当自然系统、社会系统、心理积淀等条件相互结合在一起,才能作为一个系统的合力共同对本民族心理素质、性格特征,以及社会生活和文化艺术产生影响。只有对民族音乐审美心理形成的条件要素进行多层面的思考与认识,才能恰如其分地把握住其与民族心理之间的内在联系,从而通过对其形成条件差异性的分析,去探究特定民族审美心理结构规律的形成。

第三章 中国人音乐审美心理存在的基本特征
——民族性与世界性

作为民族构成的重要特征与要素之一,即某一"人类的共同体"应具有"共同文化上的共同的心理素质",这也是一个民族在内在的心理层面上有别于他民族的本质特征。而一个民族的文化,包括音乐文化,也必然是表现了该民族所特有的"共同心理素质",并成为这种民族心理的外化形式。音乐审美的民族性,从某种意义上来说,其实也就是一个民族的审美心理特征在其音乐中的外化体现。

唯物辩证法提示我们,任何民族性都具有双重价值:它既是民族的,又是世界的;既是特殊的,又是普遍的,两者密不可分。所以,在一个民族的音乐审美心理中,民族性与世界性,或换言之,个体特殊性与人类共同性(同一性)是作为事物存在个性与共性的两个方面,民族审美心理就是在这一对矛盾对立统一体的作用下存在并运动发展着。别林斯基曾深刻指出:"缺乏人类性的所谓的'民族性',就好比是一只徒具奇怪而荒诞的外形的空虚的容器,而缺少民族性的所谓的'人类性',则又像一座可望而不可即的'海市蜃楼'。"[1]在人类漫长的音乐发展过程中,一方面客观存在着能够使人类长时期共同遵循的原则、倾向,即审美共性;另一方面,不同的文化人群,又必然会因为地理环境、文化背景、心理因素的不同,而在音乐审美心理中表现出各异的形态特点。这两个方面认识的任何偏颇,都不利于音乐艺术的发展。

[1] [俄]别林斯基:《别林斯基选集》(第3卷),上海:上海译文出版社1979年版,第186页。

第一节　世界性

虽然由于文化背景的不同而导致不同人群在各自的音乐形态审美等方面会各有差异，但是在经过世界民族音乐视野下的广泛调查后，就会发现这些差异并不是绝对的，在各民族的音乐审美心理中存在着诸多超越于这些差异的共同因素。这种音乐民族审美心理中的共性就成为不同民族之间思想交流、感情相通的共同基础，也是相互借鉴、融汇共进的重要前提。如罗曼·罗兰就曾从体质人类学和文化人类学的角度探寻过中法两个民族在心灵上的诸多相同、相通之处，并惊叹"亚洲没有一个别的民族和我们的民族显出这样的姻戚关系。"[2]所以在后来以德彪西为代表的法国印象派和现代作曲家的作品中，总是可以在东方的题材和审美神韵中找到诸多的相通之处。[3]

随着历史的发展、时代的进步，互联网数字技术与传媒科技的发达，都使得不同民族之间的音乐传播与交流可以超越时空界限而日益频繁、稠密，在这种意义与趋势下，同时必然会导致不同民族之间在音乐的形态共性与音乐审美心理的共性上表现出更多的趋同。所以，在当今民族音乐学（文化的、比较的）视角下，我们不但应研究各民族音乐文化的独特形态，同时也不能忽略中西音乐、世界各民族音乐之间的相似性，不能忽略它们之间的天然联系和不同人群间听觉审美心理习惯的相通性。并且，在民族音乐学的未来学科建设与发展中，更应该将对音乐共性的研究视作与对音乐民族个性形态研究同样重要而并行不悖的课题。

这些共性，概言之，可认为反映在"要求音高和谐、音色纯美、音值划分规则化、音要有变化等基本心理倾向"[4]。即体现在对诸如律制、节奏、音强、音高、速度等音乐要素的共同选择上。

[2] 转梁一儒：《民族审美心理学概论》，西宁：青海人民出版社1994年版，第137页。

[3] 如德彪西在《帆》、《塔》、"Pagodes"、《金鱼》、"Poisson d'or"、《亚麻色头发的少女》等作品中运用了五声音调的元素，具有一定的东方风味；法国近代作曲家鲁塞尔（Albert Poussel）还采用过罗什（P.H.Rochè）所译的李白、张籍、李益和皇甫冉的诗谱写中国题材的歌曲（1927年的op.35和1932年的op.47）；此外，作为众多来华演出的欧洲音乐家，法国钢琴家理查·克莱德曼的通俗钢琴曲在中国掀起了一阵空前的情调钢琴热，成了在中国老少咸宜的音乐。

[4] 周立：《试论音乐的同一性及其形成原因》，《中国音乐学》1987年第1期，第131页。

一、自然规律

1. 律制

对于这些从各民族音乐审美心理出发的共性因素,由于尚未能对其形成的原因作出令人信服的解释,所以至今还是音乐学科中的"司芬克斯"之谜。因此也引发了众多学者对人类在创造音乐时所取得的这种不谋而合的一致性的疑问与思考,洛秦先生在《是我们作用着音乐还是音乐作用着我们》一文中感叹:"数千年前的今天,黑人、黄人、白人之间没有邮件往来,没有电话通讯,没有电视宣传,更没有 E-mail 的同步传递,我们的祖先们各自在地球的东西南北'闭门造车'开创人类的文明。然而,让我们后人惊讶的是,他们竟然在东西两端几乎同时发现了'三分损益'和'五度相生'的法则,从而产生了一样的五声七音,用这五声七音各自在不同的文明里琢磨着不同的音乐。"[5]

的确,从当时的地理和科学水平来看,相距万里之遥的古代中国、希腊、巴比伦,几无建立联系与传播途径的可能。但这种各自独立的闭门造车,却取得了诸多惊人的"一致性"。首先是几乎不约而同地选择了十二律位的乐音体系。虽然在生律方向上不同,但他们对于律制的选择却有着共同的基础,如所有律制都把根据二倍音构成的八度音程视为是最协和的,其次,对于四、五度音程的选择也相当一致。(纯律、五度相生律、十二平均律之间仅仅相差两音分。)对于十二律位的共有现象,有学者则认为是不同文化圈内的原始人类受"纪历十二兽"影响的结果,由于人类最初对乐音的认识是与原始天文科学密切相系,而对于这样的科学规律的认识和把握又是共性的,所以导致东西方音乐在律制的选择上的同一性。所以可以说,作为人类精神文明的文化发展中的某些共性的规律是伴随着人类对科学规律的感悟和把握纷至沓来的。[6]

当中国在西周时期就选择了十二律为八度中的乐音基数后,中国人就在这样一个乐音体系中耳濡目染,

[5] 洛秦:《是我们作用着音乐还是音乐作用着我们》,《民族艺术》1999年第2期,第21页。

[6] 详见郭树群、李瑞津:《从中西音乐文化中的某些共性因素看音乐文化的传播与传承》,《交响》1999年第4期,第18-19页。

浸润着本民族音乐文化的耳朵，虽然国人很难一口唱准诸如十七律、二十二律的印度、阿拉伯音阶，但在近现代遭遇了西方的十二平均律音乐体系后，却能够迅速地接受之并将其吸收、融合，在许多相关领域里取得令世人瞩目的成就，同时也发扬、繁荣了西方音乐文化本身。这其中缘由之一就是这一外来音乐文化背后的音律结构与本民族长期固有的音律结构以及与之相对应形成的听觉习惯、审美心理较为相近，有着相当的一致性与共通性。正如日本音乐学家小泉文夫所言："中国音乐比之日本音乐、印度音乐、阿拉伯音乐在风格上更接近西方音乐。抛开其他原因不咎，乐音基数的相同因而听觉习性的相近大概是最根本的基础。"[7]

2. 节奏

人类对于节奏规律交替选择的共同性，则是源于永恒运动的宇宙苍穹、世间万物之中，如天体的运行、四季的转换、昼夜的更替、海潮的涨落、草木的枯荣、生命的兴衰以及人类对自身生命运动的感悟，如脉搏与心脏的跳动、呼吸的吐纳等，都无不充满着节奏律动的感觉。这些存在于自然界与人类生命运动中的共同的律动规律有机地结合在一起，成为人对音乐（人化的自然）的时间知觉的重要依据，在节奏方面形成共性因素的物质心理基础。这一普遍、共性的存在通过长期的作用，就会对人形成一种固定的心理模式与牢固的生理、心理的体验，并强烈地作用于人的审美心理。导致在节奏审美感知中，音值划分的规则化成为一种基本的倾向。也就是说，无论是中西，均分律动（功能性与非功能性的）成为共性，在各类音乐作品中占有主要地位。

二、心理期待

音乐心理学的研究表明：人类对音高、音强、速度等基本要素的审美感知选择中的共同性则是源于作为主体人类的需要与目标共同作用下产生的具有倾向性的心理驱力——期待，对于音乐来说，就是人对听觉

[7] 转引自张振涛：《乐音材料的相同性与听觉习性的相通性》，《黄钟》1991年第1期，第56页。

适宜性的期待。

1. 音强、音高

其中，对适宜音强的期待表现为：过强、过弱的声音都会使人产生不适或听辨困难，增加主体的紧张感，从而产生对中等强弱音量的期待。对适宜音高的期待表现为：当人在感受听觉最敏感的频率范围内的声音时，其听知觉的感受力最强，所需要付出的注意力最低、能量最少，因而会产生轻松、适宜的体验。而超出这个频率范围的更高或更低的音区则在人类的听觉辨别上存有困难，也需要付出较多的注意力，增加主体的紧张感，从而产生对最适宜听觉意识分辨音区的期待。[8]所以人类的音乐实践都自然地将最适宜听觉把握的音区定为中音区，《国语·周语下》中有载："耳之察和也，在清浊之间；其察清浊也，不过一人之所胜。"即是说耳朵所能感觉到的和谐之声是在一定的高音和一定的低音之间，这高低音则是以人的耳力所及所限，超过这个限度则"耳所弗及、目所不见"，所以才要求铸钟"大不出钧，重不过石"。

对于音乐审美心理中音的这种高、低、强、弱的"适"与"和"，在《吕氏春秋·适音篇》中还有着更为详尽全面的论述：

"夫音亦有适：太巨则志气荡，以荡听巨，则耳不容，不容则横塞，横塞则振；太小则志嫌，以嫌听小，则耳不充，不充则不詹，不詹则窕；太清则志危，以危听清，则耳小溪极，溪极则不鉴，不鉴则竭；太浊则志下，以下听浊，则耳不收，不收则不搏，不搏则怒。故太巨、太小、太清、太浊，皆非适也。"

对于何为"适"的回答，认为音之"适"为"衷"。而对于"衷"的解释则认为："大不出钧，重不过石"，是"大小、轻重之衷"；"黄钟之宫，音之本"是"清浊之衷"。只有做到了"适"与"衷"，才可"以适听则和矣"。

[8] 周海宏：《音乐与其表现的对象——对音乐音响与其表现对象之间关系的心理学与美学研究》，北京：中央音乐学院出版社2004年版，第103-104页。

2. 速度

而关于速度的选择，同样与人类的心理期待有关：心理学相关研究表明，过快的速度会使人心理产生疲惫感、紧张感；过慢的速度则使人的兴奋度下降，产生抑制感。两者都会导致人类对适宜速度的期待，而中庸的速度对人的心理产生毋庸置疑的最适性而成为人类在速度选择中的共性。中速也与占数量最多的抒情歌唱性的作品密切联系，如行板（Andante），意大利语原意就是特指犹如从容步行或平稳流动的中等速度，或是中速稍慢，带有"踱着方步"、娓娓道来、缓缓倾诉的意味。如柴可夫斯基的《如歌的行板》，乐曲沉沉叙述着俄罗斯人民的苦难生活和他们心灵深处的伤痛，这首作品能够为世界人民所喜爱，除了质朴感人的民歌旋律以外，恰如其分地选择了中庸有度的行板速度也是一个重要的原因——"如歌的行板，行板如歌"。此外，贺绿汀的《牧童短笛》的速度标记也是一个很好的例证，该曲首只标明了一个 Commodo（意为舒适的、自在的），这本是一个表情词汇，但实际上却间接地表明了该曲演奏时要求的速度区间，即是在人悠闲、自在的心情时的自然反应速度，也许每个人对这一心境的体验不尽相同，可能会存在着一定范围的差异，但毫无疑问的是应确定在一个中庸速度的范围，这里的 Commodo 提供了人们在此种心情之下与脉搏或心跳相吻合的最适性的参照，这是人类一个共同的心理体验。

3. 调式

从调式思维来看，首先，在调式心理中的诸如稳定、动荡、倾向、期待、解决、缓解，以及人们对所习惯的某一种调式中的每个音级应在的音高位置所形成的心理期待等等，都是人类共同的、先天性的音乐审美心理特征。如在调式变化中打破原先调平衡的离、转调时，无论中西的人群都会在生理与心理产生大约相似的一定紧张度与失衡感，只不过在程度上会有差异。西方音乐常在对比加大、矛盾激化的段落里用频繁的离、转调的手法，引起情绪的起伏与波动。中国人的音乐审美心理亦然，当音乐的发展偏离了原先的调性范围时，人的心理会产生一种异样的反应与波动。如《红楼梦》第八十七回中，描写宝玉、妙玉听琴一段有载："……妙玉听了，讶然失色道：如何突作变徵之声！"这段文字即可看作是中国人音乐审美心理过程中的内省材料，反映出调性变化时审美主体紧张性的心理情态体验，对同一调性（"守调"）的心理

期待。

在中国多调式体系中,宫调式乐曲在数量上占了绝对优势,这与西方调式中也是以大调式为主相同。大调式中强调 do 作为主音的倾向与调式感,在中国也有强调以宫定调、从宫的乐学传统,都有着潜在的社会心理上的原因。[9]张振涛先生在《乐音材料的相同性与听觉习性的相通性》[10]一文中曾用表格说明,在音乐的艺术性思维较发达的乐种中,我们印象中落煞徵声最多的曲调已被羽调的优势所取代(除了占绝对优势的宫调)。作者认为,中国的多调式体系呈现出来的发展趋势与欧洲早期的多调式体系逐步归向大小调体系的这一历史趋势亦有共同之处。并且,这种中西调式思维演进过程中的相似趋向,也是中国人在音乐的调式思维方面与西方的共通,从而成为中国人能够较好地接受大小调的合理解释之一。

此外,西方现代音乐中的多调性技术虽然因为与其古典音乐的主调观念不同而显得现代与前卫,而其实在中国的民间音乐中,早就不乏这种用不同调的人声或乐器来唱奏同一首乐曲,在有意或无意识之间进行着一种民间所谓的"各吹各的调"或"各唱各的调"的原始的多调性的音乐实践。在中国的传统音乐中,还有一些潜藏在民间的十分朴素的复调审美意识,由于其行腔时的自由即兴,所以各声部所生成的音程与线性流动关系也与具备世界性的现代音乐创作的审美意识相通、相合。

三、思维方式

1. 旋律

在旋律的进行方面,中西都有"鱼咬尾"("顶真格"),这一专题钱仁康先生在《论顶真格旋律》一文中通过博引大量的中外乐曲为基础,作了全面深入的论述。得出"顶真是中外音乐共有的现象,有一些共同的规律,是共同的思维形式在音乐上的反映"[11]。该文中除了顶真格旋律,还总结中国音乐与西方音乐在

[9] 详见本书第五章第二节"组织手段"之"调式从宫"。

[10]《黄钟》1991 年第 1 期,第 56-57 页。

[11] 钱仁康:《论顶真格旋律》,载钱亦平编:《钱仁康音乐文选》(上),上海:上海音乐出版社 1997 年版,第 265 页。

结构上的另外四个共同规律：对偶和排比结构、起承转合的结构功能、循环结构、变奏形式。就音乐的结构而言，自然界和社会中各种事物所表现出来的有序性，如周期、对称与平衡、对立与统一等，通过人的社会实践，而形成了对事物形态和结构方面的心理体验。并直接影响着人在艺术审美中，下意识地寻求同构。各民族对这种有序性所带来的形式美因素（如黄金分割）有着共同的体验，同时又会对各种感性材料及其时空排列组合规律提出各自的要求。这种同中有异、异中有同的辩证法则决定了各民族在音乐结构思维方式上的共性和个性差异。

2. 结构

对于中西音乐结构思维中诸多的近同与相似，王耀华、刘正维等学者在相关文论[12]中都曾作过进一步的论述：中西音乐在主题运用中都有二重变奏的方式，都有起承转合乐句的进行，都有对比性的 C 句和再现的 B^1 句。并且，中国的组曲、曲牌联缀体与西方的变奏曲式也原理近同等等。不过在中西音乐中，对于"对比与统一"这一矛盾关系主次的认识上则有着较大的差别。

四、音响心理

这些音乐审美心理中的共性因素还可以在声学和音响心理学中得到科学的解释。如心理声学（音响心理学）史上最重要的人物之一的德国物理学家亥姆霍兹就曾立足从音乐的共性现象出发，认为音高感是来自于人的内耳毛细胞与音响刺激发生的共振，决定和谐感的是基于简单比例的基音和泛音的关系。在此之前的"特殊神经能力说"也证明：在内耳中，每一根神经纤维均会对相应的可辨音高作出反应。也就是说，不同的毛细胞的传导对不同的音高频率有所选择。同时在这种选择中，还存在着对"易辨音"的另一层选择。为此，由于这种人类共同的生理条件，决定了世界不同地区的人群在音乐实践中的某些共性的选择和共

[12] 王耀华、肖梅：《中国古代相对稳定持续发展的音乐结构》，《音乐研究》1987 年第 1 期，第 98-99 页；刘正维：《中西音乐结构的审美异同散论》，《音乐研究》2003 年第 3 期，第 4-6 页。

同的感受，从这个意义上，有人说音乐是一门国际性的世界语。王光祈早在1927年成书于柏林的《声学》的"自序"中就提出："讨论声音成立之'音学'，是包含有'国际性'的。换言之，我们若从物理上、生理上及心理上去研究声音成立传播之道，却是毫无民族界梗的，只要彼此所用的科学方法不错，则其结论未有不同的。"[13]"'音学'、'声音心理学'之类，是含有国际性；换言之，可以置诸万国而皆准。"[14]

此外，作为人类共有生理、心理现象的联觉心理，也成为音乐审美心理世界共性的另一个重要原因。音乐实验心理学的相关研究成果表明[15]：产生于地球东西南北的不同音乐文化，只要它的音乐音响构成具有音高、音强、音长等基本的听觉属性，就会使人产生与诸多联觉相关的如亮度、高度、大小、轻重、力度感、紧张感等相对应的表现性。正是由于作为人类普遍心理活动自然规律的联觉对应规律决定了人类在音乐理解、音乐审美中的共同反应与感受，才使一个民族、一种文化中的音乐可以被其他民族与文化的人群所理解。

[13] 王光祈：《音学·自序》，上海启智书局1929年版；转引自《王光祈文集》，成都：巴蜀书社1992年版，第280页。

[14] 王光祈：《中西音乐之异同》，《留德学志》1936年第1期，转引自《王光祈文集》，成都：巴蜀书社1992年版，第291页。

[15] 周海宏在其博士论文《音乐与其表现的对象——对音乐音响与其表现对象之间关系的心理学与美学研究》（中央音乐学院出版社2004年版）中用大量的实证实验方法，得出音乐审美中的联觉对应规律是人类心理活动的自然规律的结论。

第二节 民族性

当我们承认音乐民族审美心理具有世界性的同时，亦并不认同以青主为首的那种过分强调、突出音乐的世界性而将世界性置于民族性之上，认为音乐本来是没有种族和国家的界限，也并无国乐和西乐之分，世界上只有一种所谓的"人类公有的正当的音乐"[16]以及萧友梅早期倡导的"音乐无国界"[17]等思潮言论。还要注意西方二十世纪以来某些与传统音乐观念相悖的极端性的现代音乐流派所主张的"音乐创作中的世界主义"，而认为音乐的民族性已经消失的观点。对此问题，别林斯基在讨论文学的民族性与世界性关系时

[16] 青主：《给国内一般音乐朋友一封公开的信》，载《乐艺》第1卷第4号，1931年1月。

[17] 见萧友梅：《什么是音乐？外国的音乐教育机关。什么是乐学？中国音乐教育不发达的原因》，北京大学音乐研究会《音乐杂志》第1卷第3号，1920年5月31日。

就曾作过尖锐的批评:"人们在文学中要求完全不写民族性,认为这样可以使文学为所有的人理解,成为普遍的东西,就是说人类的东西,这等于要求某种虚无缥缈、空洞无物的'子虚乌有'"。[18]在音乐学中,我们同样坚持认为,在当今世界,只要民族之间尚有差别存在,以共同心理素质为特征的民族个体尚未消失,作为民族感情的最佳对应物的音乐以及音乐审美心理的民族性就不会消失,也不会溶化、消解于所谓的"世界性"之中,它总是以其特殊的、独有的魅力丰富、发展着世界性。从这个角度上来讲,那种将音乐比喻为超越民族界限的"世界语"的说法亦是有失恰当。从某种意义上来说,同的东西为自然,不同的东西才构成文化。

[18] 别林斯基:《别林斯基选集》第三卷,上海:上海译文出版社1956年版,第106页。

一、民族性与世界性关系之辨析

民族性与世界性,作为音乐民族审美心理基本特征中对立统一的两个方面,是促使民族审美心理在矛盾中存在和发展的前提。并且,两者之间通常会呈不同的比例分布,任何一种民族美中都会包含着不同程度的共同美因素,一种民族美的独特性对于其他民族来说,其适应、认可度也是不尽相同的。当这种民族性同时也包含着较多的人类性、共同性时,它们就会与作为审美主体的其他民族的心理的内在"图式"产生较为密切的联系,其民族性就更容易引起他民族的共鸣和普遍理解而具有更大的接受范围,从而走向世界。这也是"*民族的,就是世界的*"这一命题的必要前提。笔者认为,这一提法还有一层意思,即任何一种美的属性,包括那些所谓具有"世界性"的,它必然是归属于某个民族而首先具有民族性。正如一般与个别的关系,没有个别就不存在一般。所以,音乐的世界性不可能凌驾和超越于民族性之上,离开了民族性就没有世界性,并不存在一种脱离民族性的世界性。俄国作曲家里姆斯基-柯萨科夫曾经说过:"没有民族性的音乐是不存在的,实际上,一般认为是全人类的音乐作

品都是具有民族性的。"[19]正如曾被一度认为是颇具"世界性"、亦非任何"民族乐派"的欧洲古典音乐中,其实也都无不具有鲜明的民族个性,如巴赫、贝多芬音乐中的德国风格,德沃夏克、斯美塔那音乐中的捷克风情,莫扎特、施特劳斯音乐中的奥地利色彩……所以,从这个角度也可以说"*世界的,首先是民族的*"。并且,这种具有一定世界性的民族性,只有同时也具有其他民族所不具备的特异之美,即:既不会因太多的世界共同性而与审美主体的内在"图式"完全雷同重复,使得审美感知处于"休眠"、"钝化"状态;又不至于与心中的"图式"尖锐对立,而产生排斥。而与内在"图式"只保持一种适度的差异性时,才能够通过调节作用即民族审美感知的动力定型,从而认定这一刺激物的审美品格。才可以最终突破时空界限,拨动他民族心灵的弦索,产生审美的新鲜感和愉悦感,从而立足于世界民族之林,成为"*愈是民族的,愈是世界的*"。

　　反之,当一种民族美的独特性较强,但同时又较少世界性时,通常,这种陌生刺激物会与作为主体的其他民族的审美态度与心理结构的总体特征相距较远,虽然"经过主客体的冲突乃至主体竭尽全力的调整之后,还是无法创造出新的结构或改变原有结构去适应和组织这类刺激物,主客体最后仍处于格格不入的抗拒之中"[20]。于是,审美主体还是无法对其产生审美愉悦,而只能代之以烦躁、反感、排斥等否定性情感,而最终使得这种狭隘的民族之美难以被世界其他民族所理解、认同。如鲁迅认为爱斯基摩人和非洲人就不会欣赏林黛玉式的美(自然,崇尚奥林匹克体育精神的希腊人就更不会认可这种病态之美)。这主要由于这种符合中国封建社会的道德标准和独特的爱情心理的林黛玉式的病态美自身就存有时代和地域的局限性而缺乏世界性,难以与他民族相通。更有甚者,一些在本民族备受青睐、绝无仅有的风俗之美,如古罗马的角斗、西班牙的斗牛、中国人的缠足等也都因为太多狭隘的民族性并带有浓厚的地域性与时代性而只能限定在

[19] 李佺民:《谈音乐的民族性与时代性》,《音乐研究》1980年第4期,第27页。

[20] 於贤德:《民族审美心理学》,广州:三环出版社1989年版,第168页。

狭小的天地里为本民族所"独享",而难以为外民族所接受"共赏",较难与世界沟通。这些在本民族成员看来或壮美、或优美的风情对他民族来说却无从谈起美感,甚至是一种丑。从这个角度我们可以认为"*愈是民族的,就愈不是世界的*"[21]。这同时还表明,只有那些真正堪称进步的、优秀的健康纯正的民族艺术,才容易引起各民族的共鸣与普遍理解而属于全世界。而那些消极的、过时的、落后的东西,从来都不会作为一种富有民族生命力和民族特色的东西被保存下来,它们迟早都会被抛弃。更不用提它们会被他民族理解、交融而成为世界的。可见,"*民族的,却并非都是世界的*",而只有那些真正"*优秀的民族艺术*",才有可能成为"*就是世界的*"。

二、民族性与"西—中"音乐文化误读[22]

关于音乐审美心理的民族性,萧友梅先生曾经说过:"音乐的骨干是一民族的民族性。如果我们不是艺术的猴子,我们一定可以在我们的乐曲里面保存我们的民族性。"[23]王光祈早在1926年起也在几篇文章中多次提及这一问题:"惟'音乐作品'是含有'民族性'的。换言之,各民族之生活习惯、思想信仰,既各有不同,其所表现于音乐之中者,亦复因而互异。甲民族之乐,乙民族不必能懂;乙民族之乐,丙民族亦未必能懂……"[24]"日耳曼民族之乐,拉丁民族不必尽懂;拉丁民族之乐,斯拉夫民族不必尽懂;推而至于各小民族,亦无不如此。"[25]"德国人之作品,不必尽与法国人口味相同,中国人之作品,更不必与欧洲人口味相同。"[26]在高度正视这种音乐民族性的基础上,王光祈先生还进一步提出:"所以我们对于现在的西洋文化,如自然科学之类,皆尽可以尽量移植国内,独音乐一物,却不能如此横吞硬

[21] 从民族审美心理的角度来看,由于民族性格(游牧民族与农业民族)影响下的行为方式的差异,这一方面的音乐欣赏的趣味,中国人似乎更能接受的是《寒鸦戏水》、《鸭子拌嘴》、《百鸟朝凤》等鸡声茅店、鸟雀噪晚之景,而非《西班牙斗牛士》与《野蜂飞舞》之类的音乐。

[22] 所谓"误读",并非一般意义上的"误解"与"误会",而是不同文化交流中难以避免的现象。指一个人或一个民族按照自身的文化传统、思维方式和价值观念去解读另一种文化时所出现的理解上的偏差,通常还会有可能进一步陷入对异文化的偏见与歪曲。

[23] 萧友梅:《音乐家的新生活》,正中书局1934年5月版;转陈聆群等《萧友梅音乐文集》,上海:上海音乐出版社1990年版,第2页。

[24] 王光祈:《音学·自序》,上海启智书局1929年版;转引自《王光祈文集》,成都:巴蜀书社1992年版,第280页。

[25] 王光祈:《德国人之音乐生活》;转引自冯文慈、俞玉滋选注:《王光祈音乐论著选集》,北京:人民音乐出版社1993年版,第25页。

[26] 王光祈:《中西音乐之异同》,《留德学志》1936年第1期;转引自《王光祈文集》,成都:巴蜀书社1992年版,第291页。

吃!"[27]

诚如王光祈先生所见,不同民族之间在音乐审美心理中的这种差异性,实际上成为一种天堑式的客观存在。所以,虽然民族音乐学倡导各民族重新回到平等、相互理解各自的民族音乐文化,但恐怕我们真正能够做到只能是止于相敬如宾的理性的"尊重"和在这种指导思想下"尽可能"的理解而已。沈洽先生在倡导用"局内人""局外人"的"双视角"来观照"异文化"与"同文化"时,也如是认为:"从严格(绝对)意义上讲,要一个人完全从自己的母文化中跳出来,脱胎换骨,彻底摆脱自己的文化,完全'融入'一种他文化,也是根本不可能的。"[28]所以,无论是从绝对意义上,还是从民族审美心理的学科角度来看,要想做到完全的理解、接受并欣赏所有的他民族之美实际上是一件难以实现的虚妄之言。

让我们记忆犹新的是,在中西音乐交流的萌芽初期,由于历史传统、文化背景、民族审美心理的差异,不同文化人群"异文化"之间的隔阂与信息的相对闭塞,都导致了中西两方在音乐审美观念上的沟通困难,甚至导致了诸多西方对中国音乐感知认识过程中文化心理的"误读"与不快,同时也反作用地助长了"欧洲音乐中心论"的盛行。

如1851年柏辽兹在伦敦担任万国博览会的乐器评判员时听过一场中国音乐表演之后评论道:

"这是一首有琐屑的乐器喧闹伴奏着的歌曲。至于说那中国人的嗓子,一切刺耳的东西没有比这更奇怪的了!那些鼻音、喉音、哼哼唧唧、令人作呕的声音,你是难于想象的,我可以毫不夸张地说,就像一只刚刚睡了一大觉醒来的狗在伸肢张爪时发出的声音。"

对于中国戏曲,柏辽兹如是评论:

[27] 王光祈:《评卿云歌》,《中华教育界》十六卷第十二期,1926年;转引自《王光祈文集》,成都:巴蜀书社1992年版,第286页。

[28] 沈洽:《论"双视角"研究方法及其在民族音乐学中的实践和意义》,《中国音乐学》1998年2期,第66页。

"我从来没有见过这样丑陋的矫揉造作,使人觉得好象看到了一群魔鬼在打哈哈,扮鬼脸,一齐发出匍匐蛇行的咝咝声、怪物的咆哮声……我真难于相信中国人不是狂人。"

而对于京胡的感受则是:

"全然没有按照比例划分全音、半音或任何音程。结果听到的是一连串有气无力的猫叫,好象呱呱坠地的吸血小鬼在啼哭。"[29]

[29] 以上柏辽兹的看法,请参见钱仁康:《中法音乐交流的历史与现状》;载钱亦平:《钱仁康音乐文选》(上),上海:上海音乐出版社1997年版,第414-415页。

时值21世纪的今日,当每一个中国人惊喜而又自豪地看到中国的民乐在维也纳金色大厅盛况空前,屡屡出访五洲四海,广受世界人民的欢迎时,我们难以想象也就是在百年前,在西方人的眼里,中国音乐竟然是刺耳、作呕和野蛮的代名词。

显然,在以柏辽兹为代表的西方人眼里,中国人在以声乐为主的音乐表现中刻意追求、玩味不止的那极富韵味的鼻音、喉音等音色效果却是"令人作呕"的,这实际上是中西不同的发声方法下的音色审美观的差异所带来的隔阂与碰撞;而中国戏曲中与人物性格密切相关、绚丽多彩的脸谱在西方人眼里是"丑陋、造作"的"鬼脸",极具阳刚个性的京剧花脸的叫嚷则是"怪物的咆哮",更有甚者,京胡明亮清脆、高亢激越的音色竟似"猫叫"、"吸血小鬼的啼哭",这些无不都是由于音乐民族审美心理的隔阂与差异所致。

对于中国人的声乐,1867年一位不知名的英国传教士在香港唱诗时还作出以下评论:"没有歌曲也没有音乐观念;……唱歌以假声高吼,因而不成曲调。"[30] 英国使节马戛尔尼的私人秘书约翰·斯当东及其随从在谈及对中国音乐的印象时也曾经表示过对中国的"成年人和童年人唱歌时一概都用假嗓"的不解。这种"不解"同样是中西不同的音色审美观的差异所造成,在中国音乐中,尤其是高腔、山歌等乐种,

[30] 韩国鐄:《西方人的中国音乐观》,载《自西徂东》,台北:台北时报出版社1981年版;转引自陶亚兵《中西音乐交流史稿》,北京:中国大百科全书出版社1994年版,第269-271页。

戏曲中老生、小生、青衣等行当，对音色的追求有着较为明显的高、亮、透的心理偏向，也产生了与之相适应的高位置、重头声、重假声的发声方法。"所以中国戏曲留音片子，一到西洋音乐学者耳朵中，只是一片'叫唤'，好象十字街头起了'火警'一样"[31]，也就并不奇怪了。

意大利传教士利玛窦在其《利玛窦中国札记》中认为中国的道士奏出的祭祀音乐：

"在欧洲人听起来肯定是跑调的。"

（在祭孔音乐的预演会上，）"古怪的乐器一齐鸣奏，其结果可想而知，因为声音毫不和谐，而是乱作一团。"

"中国音乐的全部艺术似乎只在于产生一种单调的节拍，因此他们一点不懂把不同的音符组合起来可以产生变奏与和声。然而他们自己非常夸耀他们的音乐，但对于外国人来说，它却只是嘈杂刺耳而已。"[32]

据相关史料表明，利马窦神甫对音乐是比较精通的。中国的宗教音乐在他听来的"跑调"与"不和谐"，则是因为他适应了十二平均律体系的听觉审美习惯与中国音乐律制、音运动规律（音腔）以及中国音乐多声组合方式（如支声复调）的格格不入。所以他才认为听到的这些中国音乐都是嘈杂刺耳的，一点也不喜欢，他并不明白这音乐对中国人来说并不难听。

对中国的民族乐队合奏，1830年一个美国商人还发表过"更甚"的意见：

"有如十只驴子的尖叫、五只热锅撞着汽船的火炉、三十只风笛，和一位教堂司事在敲破钟。"

[31] 王光祈：《学说话和学唱歌》；王光祈音乐学术讨论会筹备处编《王光祈音乐论文选》，1984年版，第169页。

[32] 以上看法，请参见陶亚兵：《中西音乐交流史稿》，北京：中国大百科全书出版社1994年版，第48-49页。

而对中国戏曲的乐队伴奏,1865年美国传教士杜利特评论道:

"多数以锣鼓为主,对不习惯的外国耳朵简直太不舒服,所以实在不能算是音乐,也不能当是娱乐。"

"吹奏乐器一般都尖锐、粗糙、不调和。鼓、钟钹和其他打击乐器则是吵闹刺耳……最美的乐器是一个小乐器,有长短不同的管插入一个中空的碗里。……另外值得一提的是中国人的严肃态度和不善交际生活对他们的音乐发展不利……对这种少有聚集、对舞蹈的娱乐不感兴趣的人,音乐的爱和美尚未能造访他们。"[33]

[33] 参见韩国鐄:《西方人的中国音乐观》,载《自西徂东》,台北:台北时报出版社1981年版;转引自陶亚兵《中西音乐交流史稿》,北京:中国大百科全书出版社1994年版,第269-271页。

西方受工业文化的影响,对乐器的定制也实行了标准化和统一化,对乐器的音色要求超越具体,以便获得一种普遍性与共通性,同时由于作曲理论的成熟,将多声的和谐置于首位,在配器方面注重整体的融合性与均衡性,就必然要求绝大多数的乐器具有共性的近"器声"的音色,从而形成绵密严实的音响织体。而中国音乐在包括织体在内的诸多方面都追求一种线性思维,不重整合而追求蜿蜒起伏的线条游动,讲求个性的韵味,以突出乐器音色的独特性和个性。

所以,在西方人的耳朵里,中国的吹管乐器中,如竹笛(特别是梆笛)音色的高亢激越、清脆明亮以及与之相伴的出音迅捷灵敏的花舌、喉音、历音飞指、垛音等演奏特效;管子的粗犷沙哑和具有地域色彩的浓厚鼻音以及"曲儿小,腔儿大"唢呐的高亢尖锐的音色,乃至喧天动地的锣鼓家伙都是因音色的过于个性化而令西方音乐文化背景的"不习惯的外国耳朵简直太不舒服",甚至"实在不能算是音乐,也不能当是娱乐"。不同民族音乐文化背景下的"耳朵"(民族的音乐审美心理)的差异导致心理的隔阂,而无法产生应有的审

美效应。

　　这里,能够被西方人认为是最美乐器的却是中国民族乐器家族中较为缺乏个性因而在独奏时表现实在不算出色的"笙",它被西方人认可的原因恰恰正是被我们所视为"不足"之处:音色个性与地方风味的缺乏、人声韵味的寡淡、穿透力的偏弱。但由于笙音色的丰满、厚实与绵性以及便利的和声效果而使它很容易与其他乐器相融合,可以使笛、管、唢呐、板胡以及弹拨乐器等个性各异的声部融为一体,由于它出色的音色调和功能而成为中国的民族乐队中最理想的"融合剂"。笙的音色远"人声"近"器声",较少具有更多其他中国民族乐器所有的神韵,民族性的减少和共通性的增加使得笙在表现特性与美学特征方面与西方乐器倒更为接近。并且,西方的管风琴等簧片乐器也正是在中国笙的启发下才得以发明问世的。

　　其他关于西方人对中国音乐因误会而发出了类似言论可谓不胜枚举,如"另外一位音乐家尽量张开口,唱了一首中国歌,但是那旋律给人一种野蛮的感觉"。同时,由于忽视中西节奏生成的不同文化背景而导致对中国节奏体系的误读,西方音乐家则断定"没有任何地方的节拍体系比中国更为贫乏了,在那里由于偏爱安宁纯净的音乐而造成了节奏的极其简单化"[34]。比利时人阿理嗣(Van Aalst)在1884年出版的《中国音乐》中记载西方人对中国音乐的印象是"令人反感、嘈杂、沉闷。"[35]

　　无独有偶,16世纪法国传教士弗洛伊斯在他的《日欧比较文化》一书中还曾记载过西方人对日本音乐误解的记载:

　　"日本的音乐,自然的和创作的都不调和、刺耳,听上十五分钟就相当痛苦。我们欧洲的音乐,即使是管风琴的歌曲也使他们相当厌恶……欧洲音乐的音色只能给人以快感,日本的音乐音响单调,喧嚣热闹,只给人以战栗的感觉。我们欧洲人

[34] 董维松、沈洽:《民族音乐学译文集》,北京:中国文联出版公司1985年版,第103页。

[35] 林青华:《从元代至清代史实见证西方对中国音乐的误解》,《中央音乐学院学报》1998年第3期,第64页。

和着管风琴唱歌时强调和声与调和,日本人却认为那是喧器嘈杂,一点也不高兴。"[36]

可见,令西方人产生误解的不光是中国音乐,而是包括中国、日本、东南亚乃至更多非欧民族的音乐文化。

对于这些近代东西音乐交流史上所载的西方人对东方异族音乐的描述与评论,不排除其中有由于受欧洲音乐中心论的影响而以西方音乐的价值观与美学标准来做的主观性个人评判,因而有失偏颇甚至带有文化歧视的倾向。这应属民族音乐学、文化相对论批判的任务,但从民族审美心理的学科角度来看,这些描述无论是出于无知还是隔阂所发,都是对听者当时真实心理感受的记载,具有客观性与写实性,所以也将成为音乐民族审美心理研究中宝贵的内省材料与调查资料,是相关心理分析、研究的重要理论依据。

三、民族性与"中—西"音乐文化误读

另一方面,在西乐东渐之初,同样由于民族之间音乐审美心理的差异和隔阂,中国人对于他民族的音乐的种种反应也表现出同样的"不知所云"。

如在中国天主教徒郭连城所著的《西游笔略》中就记载了他在罗马看的一次无伴奏合唱,其间流露出更多的是充满了好奇,而并无审美感受:

"咸丰十年元月十一日,乃圣母献耶稣于主堂礼日,于罗马伯多禄堂行弥撒祭礼,唱楼上有十数司唱者,不用乐器,各以歌喉,作箫管高唱入云,真奇事也。"[37]

法国杜赫德(Du Halde)在《中华帝国全志》中说:

"欧洲的音乐只要是乐器伴奏二重唱,在他们(指中国人)听来并不反感,不过,这音乐的最妙之

[36] L.弗洛伊斯:《日欧比较文化》,北京:商务印书馆1992年版,第105页。

[37] 陶亚兵:《中西音乐交流史稿》,北京:中国大百科全书出版社1994年版,第247页。

处,我是指不同音的对比,高音、低音、高调、遁走音、节奏等等,绝不是他们所喜欢的,认为似是不协和的混杂。"[38]

中国人听赏西乐时的种种反应,说明了由于中国人在音乐的织体思维等方面追求单纯、简洁的倾向,而对西方音乐中繁复的多声部进行中相互对比等立体性思维的不认同,因而会认为是"不协和的混杂",甚至有"繁音促节、嘈杀无序"之感,而"促节繁声,惝悒心耳,实有令人不能耐者"。[39]

第一个向欧洲人系统介绍中国音乐的法国传教士钱德明(Jean-Joseph-Marie Amiot)在其著作《中国古今音乐记》中描述了中国人面对欧洲音乐而作出的反应:

"有些中国人虽然也潜心研究西方乐理并用欧式乐器来演奏乐曲,但他们从幼年起就已经习惯于听人讲述"律吕"、"调"、磬声(石声)、鼓声(革声)、梆子声(木声)、钹声(金声)、弦乐声(丝声)、吹奏声(管声)等问题。由于他们希望把乐调运用到伦理道德和自然界几乎所有的物理本质方面去,而欧洲的乐理却又不会使他们产生如此美好的感想,所以,他们在心灵深处毫不犹豫地偏爱自己的音乐。"[40]

该书的前言中还记载,当他向中国的音乐家们演奏古钢琴奏鸣曲和具有金色旋律优美的长笛曲时,却发现这些他认为非常优美、精彩的音乐都不能使中国人受到感动。当问及中国人对西洋音乐的看法时,中国人很有礼貌地回答说:"你们的音乐不是为我们的耳朵而作的。"有个中国翰林补充说:"尽管你说你们的音乐发自心灵、表现情感,但我并没有这样的感受。"[41]

这里的"耳朵"比之马克思所说的"音乐的耳朵"

[38] [清]赵翼:《檐曝杂记》卷二,《西洋千里镜及乐器》,北京:中华书局1982年版,第36页;转引自汤开建:《明清之际西洋音乐在中国内地传播考略》,《故宫博物院院刊》2003年第2期,第49页。

[39] [清]蒋文勋:《琴学粹言·昌黎听琴诗论》。

[40] [法]陈艳霞著,耿昇译:《华乐西传法兰西》,北京:商务印书馆1998年版,第69-70页。

[41] 陶亚兵:《中西音乐交流史稿》,北京:中国大百科全书出版社1994年版,第122页。

还要更进一层次,指的是不同文化背景、不同民族审美心理下的"音乐文化的耳朵",中国人对音乐的认识是"凡音之起,由人心生也",并且是与政治、伦理相通的。正如钱德明所认识:"古代中国人的音乐和季节、月亮、五行和整个自然界都有关系。"[42]"中国音乐体系是与这民族的一切知识连在一起的,并成为这个古老民族的生存基础……要了解中国音乐,就要去熟悉中国人的思维。"[43]

钱德明演奏的音乐是由这个法兰西民族的"人心"所产生,是欧洲文化背景下、符合法兰西民族审美心理的音乐。特别是在18世纪封闭、隔绝、故步自封的中国,作为他文化的钢琴奏鸣曲是难以对中国人做到"物使人心动"的,即使是作为高级文化人的翰林学士闻后也是无动于衷而并无心动之感。王光祈在《欧洲音乐进化论》一文中也有同样的记叙,"以智识阶级的人,都连说'不懂不懂'……这不是国人的听觉不好,只因为西洋音乐是表现白人的思想、行为、感情、习惯,原来不是为中国人作的。"[44]此时中国人耳朵是狭隘、一元的,抗拒、抵触异族音乐的陌生化与多元化的,所能接受、心灵所能感动的只能是合乎本民族审美心理的音乐。

其实,从民族审美心理学来看,由于每个民族都有自己独特的审美角度与审美习惯,在民族感情的内涵和表达方式上有着明显的差异,复写民族感情波动的节奏体系和旋律曲线也不会重合。所以在客观上,不同民族之间的心理波动很难产生谐振,不同民族的音乐文化之间也难以做到无条件的深入沟通,民族之间的"音障"仍然是一种客观存在。还可以用"磁盘"的"格式化"的类比来作进一步的说明:"不同人文空间的人,自从娘胎里开始,所接受的'格式化'是不一样的,而且几乎是被深深地融化在血脉体肤之中的;人被特定文化系统'格式化'之后,也就戴上了终生难以卸脱的'有色眼镜'……"[45]

所以,当中西音乐交流之伊始,这些闻所未闻的异

[42] 同[40],第69-70页。

[43] 同[41],第124-125页。

[44] 王光祈:《著书人的最后目的》,载《欧洲音乐进化论》;转引自《王光祈文集》,成都:巴蜀书社1992年版,第3页。

[45] 沈洽:《论"双视角"研究方法及其在民族音乐学中的实践和意义》,《中国音乐学》1998年第2期,第71页。

族音乐对于民族成员来说就是一种陌生的刺激物,往往会感到稀奇古怪和莫名其妙而暂时找不到它们与本民族熟悉事物之间的联系,与本民族审美心理中原有的内在"图式"、"谐波"或先结构相去甚远、相悖离,会产生一种强大的"文化冲击波"和"文化震荡波",主客体处于一种格格不入的抗拒之中。于是,民族成员与异族音乐的"乍一接触就无法通过'同化'、'同构'来实现心理格局的自我调节,因此容易感到生疏、突兀乃至怪诞、荒谬,一时几乎难以引起审美情感"[46]。甚至产生心理上的不适感和排斥感。

[46] 梁一儒:《民族审美心理学概论》,西宁:青海人民出版社1994年版,第24页。

正是由于这种不同民族之间的审美习惯的作用,使得审美主体只对已经熟悉的审美对象表现出一种依恋和亲近的心理倾向。所以,即使是在当代中外民族音乐家之间的音乐交流,彼此带来的首先也只是新鲜感而绝不会是亲切感,随后的掌声也首先只是礼貌与赞赏的表示。因为在音乐审美心理中的这种"亲切感"的审美愉快只能由本民族的音乐唤起。"正如瑞士人对他们自己的奶牛牧场曲的偏爱与亲切感定会超过意大利音乐的旋律。"[47]也如在小品《如此包装》中,几十年大半辈子说梦话都是唐山评剧味儿的赵丽蓉无法对"新包装"R&B节奏的新评剧产生亲切感而当台"罢演"。而实际上,即使暂不论及深层的审美情感,单就语言的思维习惯而言,若使一个人完全用一种"异文化"的语言来进行思维(包括睡梦中呓语也不使用母语),据语言学家萋声先生的估计,该人至少也要在"异文化"圈呆上十五年,并且此期间完全不说母语。可见,在民族审美心理中,这种对本族文化的"亲切感"、"依恋感"、"认同感"已成为一个民族先天遗传的文化基因和集体无意识。

[47] [法]陈艳霞著,耿昇译:《华乐西传法兰西》,北京:商务印书馆1998年版,第69-70页。

而由于当时认识水平的限制,钱德明无视这种民族审美心理的自我情感性与差异性,甚至荒唐地坚持认为中国人对欧洲音乐不感兴趣是因为他们的听觉器官具有完全独特的肉体结构:

"他们的听觉器官都很迟钝或不灵敏。我根据我们最优美乐曲仅使他们产生了点滴的印象便作出了这样的判断,甚至是我们那些最为动人心弦和最为哀婉悲怆的乐曲也是如此……我从未解剖过中国人的耳朵,但从外廓来看,它们与我们的耳朵大不相同。……再加上他们所习惯的气候和他们由于心不在焉而难以记牢乐曲。难道所有的这一切不都促成了他们对这种动人的旋律、对这种欧洲人感到陶醉的名曲无动于衷吗?"

而中国人在聆听这些西乐时所思索的却是:

"为什么要同时演奏多乐器呢?为什么要如此疾速地演奏呢?这是为了表现你们思想的敏捷和手指的灵活,还是仅仅为了使你们得到消遣并同时又使聆听那些乐曲的人感到愉快呢?如果怀着前一种观点,那你们就实现了自己的目的,我们承认那么超过了我们。但如果你们是为了消遣和给人以快乐,那么我们却不理解那么为什么会走这样的道路。"[48]

可见,每一个民族的听觉判断主要是由审美习惯造成的,世界各民族既各受其文化背景、乐系所陶养,久而久之,耳觉与感觉皆成一种特殊状态,彼此审美趣味不复相同。作为清朝时期的中国人更习惯并钟爱的音乐应是应和清风明月而发出的一缕呜呜咽咽、悠悠扬扬的淡雅之乐,须"远远地"、"越慢的吹来越好",因追求线性,而不可繁声促节,否则"音乐多了,反失雅致",[49]而终"实有令人不能耐者"。所以才会导致在聆听西乐时对其立体纵向化的"多乐器"与"疾速"演奏的不解,在文化审美上亦难以认同。

此外,从美学的角度来看,任何一种美感心理产生的条件是必须与具体的时代、民族、风格等因素联系在

[48] [法]陈艳霞著,耿昇译:《华乐西传法兰西》,北京:商务印书馆1998年版,第69-72页。

[49] 见《红楼梦》第76回,贾母赏月品乐的相关言论。

一起的,它是情绪与情感之间的中介环节。而音乐中的情绪类型是一种非审美意义,也是非社会意义上的感情方式,它对所有的人来说都是具有普遍意义的。一种音乐带给人们的一般感受,即情绪类型上的感受是共同的。从这个角度上,有人把音乐看作是人类的共通语言,是无国界的、超民族的"世界语"。所以,在清朝当中国人的耳朵遭遇了这种与他们自身风格上完全陌生、迥异的音乐时,能够引起的只能是某种情绪类型上的感受,而难以用心灵感受到其中的精神特征。在当时中国封建文化氛围中,礼乐观念下的中国人对西方音乐中所包含的文化属性和精神内涵是难以深化体验的,所能感受到的只是审美方面的婉转优美、悦耳动听或者是繁音促节、噍杀无序。所以有专家提出"封建文化的社会实际上是不需要有西洋音乐的"[50]。

而中华民族几千年来以中和为主要特征的超稳定的心理结构,在艺术领域追求一种内部和谐的温柔敦厚之美,所谓"乐而不淫,哀而不伤"。这种有节制、内敛、相对封闭的心理特征也致使中国人对异族审美信息感知的相对被动与迟钝,神经的兴奋度低,难以突破自身的"先结构"。所以从先天而言,亦如王光祈先生之分析,由于西洋音乐的三大属性特色"城市文化、战争文化、宗教文化"与吾中华民族本性的"山林文化、和平文化、哲学文化"——相反,"中国音乐只在'安慰神经'方面用功,而不在'刺激神经'方面着眼"。"则中国人之不懂西洋音乐者,势也,非可勉强为之者。"这一说法,从音乐审美心理的民族性角度来看亦是不无道理。

[50] 陶亚兵:《中西音乐交流史稿》,北京:中国大百科全书出版社1994年版,第286页。这些现象也正说明音乐中客观地存在着一个建立在民族风格特点基础上的审美意义,它是音乐中不可缺少的内容因素。

第三节 民族性与世界性的交融

不过,民族审美心理中对外民族陌生刺激物产生的这种漠然、排斥的现象也并不是绝对、永恒的,因为

求新、求异、求知是人类审美心理中共同的、固有的本质特征,对陌生化的新奇也是一种带有普遍意义的审美特征。审美心理的新陈代谢、发展前行都离不开陌生化的过程与趋向。"审美主体一旦接触到他民族的新异信息,这富于刺激性的审美客体对象立刻会转化为一种心理负荷或反抗因素,必然要突破审美主体心理上的'先结构'和'文化圈',激发中枢神经的兴奋,引起精神上的愉悦和满足。"所以,从"少见多怪"到"见怪不怪"以至"赏心悦目",已成为心理调节和转化的一个必然过程。

一、交融的发展进程

如前文所说,中国"林黛玉"型的含蓄、内向、缠绵悱恻与非洲歌舞、雕刻的粗犷奔放,爱斯基摩人萨满艺术的神秘荒诞,虽是相隔天壤,但从历史发展的角度来看,这些民族的审美趣味也要向着多元化、多样化的方向演变。随着民族文化交流的日益频繁和密切,非洲黑人将会打破"隔阂"而逐渐尊重理解"林黛玉型",中国人也愈来愈欣赏黑人灵歌与爵士乐,诸如黑人歌手惠特妮·休斯顿、迈克尔·杰克逊的激情歌舞。

这一文化移入、转化的先决条件就是音乐民族审美心理中的世界性、同一性,正是由于这种音乐的人类共同性的存在,提供了世界各民族对音乐艺术的普遍认同的社会心理的依据和基础,使得作为陌生刺激物的异族音乐与审美主体的内在"图式"之间客观地保持着某种联系。并且,这种联系就成为不同民族之间沟通、理解的心理基础。所以,才有了在继柏辽兹对中国音乐作出是"令人作呕的猫叫、狗叫"的评论一百多年后的另一位法国作曲家马策克(1987年来华讲学)对中国戏曲音乐的赞誉:"看了京剧,听了京剧的唱腔、韵白、打击乐非常美,小锣'台台台'的敲击声中似乎有一种声调感,也有音色变化,唱腔、韵白、打击乐、身段的表演构成了统一的风格韵味。"[51]

所以,也正如中国历史上其他的几次大的文化交

[51] 管建华:《音乐传统的多角审视》,《音乐研究》1991年第2期,第68页。

流一样，中国人在近代接触他民族音乐的过程中，随着时代的发展表现出一种积极的态势，亦如陶亚兵所总结中国人的西洋音乐观是经历了"猎奇、求知、认同"三个阶段，在经历了学堂乐歌、"五四"运动等后，逐渐告别了曾经一度守旧、封闭、自我抑制的心理机制，完成了对西方音乐中所具有的先进思想、人文主义的认同与接受，洋为中用、中西结合，在中西贯通的前提下，共同发展了世界音乐文化。如傅聪、谭盾、陈其刚、叶小纲、廖昌永等一大批中国音乐家在世界各大音乐赛事中频频获奖并被国际乐坛所认可就是力证，不但是对世界乐坛的贡献，也是近百年来中国人音乐民族审美心理的开放的成果。

但作为五千年泱泱古国的华夏民族，最可以奉献给世界的应该不仅仅是交响乐、钢琴、美声，或是适应西方音乐美学价值观念，在和国外乐团共同诠释某一西方古典作曲家的作品时一比高低。而是力求要将中华民族的审美神韵渗透到中外所有可以运用的音乐体裁中去，以此向世界展示我们自身所独有的民族之美，为他民族乃至世界音乐的多元化作出贡献。斯大林曾说过："每一个民族都具有它质的特殊性，……这种特殊性正是每一个民族对世界文化共同宝库的贡献，每个民族就以这种贡献去充实、丰富了世界文化的宝库。"[52]

对于这一点，中国近现代诸多的作曲家们，如刘天华将中国传统文化的人文精神与西方作曲技术很好地融合，从而实践着他所冀望的"从东西的调和与合作之中，打出一条新路来"的人生理想。赵元任则立志将西方的作曲技术"学到及格后"，再加上中国的特殊风味，探索着"中国派"的曲调与"中国化"的和声。贺绿汀运用西方的复调对位创造着中国式的田园诗境；马思聪在借鉴西方的作曲技法为西方的乐器小提琴创作音乐时，除了充满中国风味的旋律，还在创作思维上更多考虑中国人音乐审美中趋向于"平和"、"渐进"的心理特点，强调在乐曲结构统一性为前提下的变奏

[52] 李佺民：《谈音乐的民族性与时代性》，《音乐研究》1980年第4期，第31-32页。

性重复，以及中国音乐审美思维对西方曲式的影响与改造……

时至当代，一大批新生代的中国作曲家在创作中对音乐民族性与世界性的融合作了更为广泛深入且多层面、立体化的探索，1983年谭盾的弦乐四重奏《风、雅、颂》荣获德累斯顿国际韦伯室内乐比赛二等奖后，评委主席评论该作品："突破了音乐一直以欧洲为中心的倾向，这种带有浓厚个性的音乐，把中国民间音乐与欧洲音乐天衣无缝地结合起来了。"[53]在谭盾的其他作品中，也无不是通过中西的融合将中华民族极富个性的审美神韵向世界传达。而另一位具有代表性的作曲家叶小纲在其创作中则更多立足于一种"泛民族泛东方"[54]、"泛五声"的现代音乐的审美视角来实现对中国乃至东方音乐的观照与融合，通过对同一或不同地区、民族音乐风格的高度抽象和概括，打破了调性与无调性等技法的束缚，通过对民族性相对宽泛，即更多世界性的强调来反衬、映射出其中的某一非限定的泛民族性，这种颇具个性的创作理念，可以说是对音乐民族性与世界性交汇融合的一种探索模式，从另外的意义上也可以说是民族性与世界性融合过程中的一个更高的发展阶段。正因为此，他的力作交响乐《地平线》《大地之歌》等都得到了相当广泛的世界性认同，2003年他的小提琴协奏曲《最后的家园》在意大利罗马圣切里音乐学院演出后，该院院长的一番话就很具代表性与说服力："叶小纲的作品很清新，他把西方现代音乐技巧与东方文化色彩紧密结合，对于任何人都没有理解上的困难。"[55]

二、交融的实例分析

作为较早走出国门亲历欧洲音乐文化同时又因家学影响而身具良好中国传统文化底蕴的傅聪，出于东西两种文化的深层浸润，使其在审美心理结构上具有双重的气质与视角，在他对欧洲音乐的演绎中较好地实现了民族性与世界性的深层融合，创造性地发展了

[53] 王震亚：《中国作曲技法的衍变》，北京：中央音乐学院出版社2004年版，第287页。

[54] 指打破不同地区、不同乐种或不同民族文化的界限，使作曲家创造出具有民族民间风格概括力的音调。它们可能是一个民族、一个地区的民间音乐风格的概括，也可能是更大范围的民族或地区音乐风格的概括。如叶小纲的交响乐《春天的故事》第四乐章的主部主题的泛广东音乐主题，和《马九匹》的中间段落的泛东方色彩。引自李吉提：《中国音乐结构分析概论》，中央音乐学院出版社2004年版，第462-464页。

[55] 转引自李吉提：《中国音乐结构分析概论》，北京：中央音乐学院出版社2004年版，第586页。

其他任何一个西方音乐家都所不能为的对肖邦钢琴曲的新诠释。正如其父傅雷在总结傅聪的成功的审美经验时说:"你能用东方人的思想感情去表达西方音乐,而仍然能为西方最严格的卫道士所接受,就表示你的确对西方音乐有了一些新的贡献……唯有不同种族的艺术家,在不损害一种特殊艺术的完整性的条件之下,能灌输一部分新的血液进去,世界的文化才能愈来愈丰富,愈来愈完满,愈来愈光辉灿烂。"[56]这里,作为一个东方古国之子的傅聪之所以能够为西方音乐界所认同并取得较高的赞誉,是因为他在演奏以肖邦为代表的欧洲钢琴音乐时,并没有简单地依葫芦画瓢模仿因袭,而是基于中华民族的美学传统,在西方音乐中融入了东方人的理解和心灵感受,运用中国人的心灵来理解肖邦,在音乐中赋予了中国人所特有的细腻、敏感、富有诗性的艺术气质,甚至在肖邦的夜曲中还找到了与中国唐诗相通的意境("诗意极浓,近于李白的味道"[57]),而使得傅聪手下的西方音乐内涵更为丰富,也更有活力。正如国外的乐评家所说:"'傅聪的演奏艺术,是从中国艺术传统的高度明确性脱胎出来的。他在琴上表达的诗意,不就是中国古诗的特殊面目之一吗?他镂刻细节的手腕,不是使我们想起中国画页上的画吗?'的确,中国艺术最大的特色,从诗歌到绘画到戏剧,都讲究乐而不淫,哀而不怨,雍容有度;讲究典雅,自然,反对装腔作势和过火的恶趣,反对无目的地炫耀技巧。而这些也正是世界一切高级艺术共同的准则。"[58]

在这种跨民族的音乐诠释中,傅聪没有简单地照搬既有的西方的演绎模式,即从演奏技巧到感情方式都同西方音乐家无异,而使其成为不同民族之间通过信息的双向交流确立新的民族审美心理坐标的成功尝试。所以,可以说,作为中国人的傅聪的审美心理中既非原有本民族心理图式的简单重复,又非拾人牙慧而成为西方审美观念的翻版,从而做到了民族性与世界性的完美统一。无独有偶,四十余年后的另一位中国

[56] 傅敏编:《傅雷家书·增补本》,北京:三联书店1997年版,第203页。

[57] 同[56]上,第323页。

[58] 傅敏编:《傅雷文集·艺术卷》,合肥:安徽文艺出版社1998年版,第347-348页。

人李云迪在肖邦国际钢琴大赛中一举夺冠,令世界乐坛为之震惊瞩目。似乎也可说明中国人在音乐审美心理方面其先天优秀的诗性气质与后天西方相融合成功的可行性。

对于这种音乐审美心理中民族性与世界性交融的实践问题,我国著名声乐教育家周小燕也曾进行过有益的尝试。在上世纪80年代中国对外开放之初,周先生在指导张建一备战国际声乐大赛的过程中发现,张建一在演唱普契尼的歌剧《绣花女》中鲁道夫的咏叹调"冰凉的小手"时,虽然在极力模仿欧洲名家的演唱表演风格,但却总是让人感到别扭。同样的情感表现方式,为什么欧洲人做,人们感到很自然,而中国人做则觉得别扭?周先生考虑到中国人与斯拉夫民族在情感表达方式上的差异,剧中鲁道夫向咪咪热烈、直白的爱情表白对西方人来讲正合适,但如果中国人也去模仿,则显得生硬做作。于是,周先生便要求张建一改用相对含蓄的东方式的感情表达方式演唱该曲。周先生坦言,她当时也对此有悖西方、经典传统的艺术处理有所担心,不知这种加入了东方色彩的音乐表现能否被欧洲听众所接受?最终,这一尝试获得了巨大成功,张建一所塑造的独具东方气质的鲁道夫音乐艺术形象,虽稍许内敛,但却具备了更加细腻的人物性格心理的刻画和更为丰富的表演层次而得到了各国专家评委们的高度赞赏而一举夺魁。以上事例也无不说明了审美心理中的民族性是寓于世界性之中,而世界性中亦包含、涵盖了民族性,两者的关系是辩证统一的。

三、交融的条件选择

这里尚值得一提的是在音乐审美心理由民族性向世界性开放、两者相融合的过程中,也并不能一味地无条件地不加分析和选择,"兼收并蓄",置民族音乐的传统风格、特点于不顾,甚至以损害、牺牲民族音乐的神韵为代价来追求一种所谓的国际性,实际上是一种消极的世界性的融合。如黄梅戏曾经一度为了追求世界性,走向国际舞台,而将念白和唱词都改用英语(包括京剧等剧种也有类似的举措),这种以牺牲整体民族艺术风格为代价来达到扩大传播和接受范围的目的,显然不是明智之举。因为此举虽然在剧情方面基本可理解,但由于腔词关系难以协调而丧失了自身的风格和民族性。其他,还有类似改良新竹笛获转调之利而以丧

失丝竹音色为代价等一系列人工的文化"嫁接"之举，确都已导致了民族音乐的神韵与勃勃原生力的损失与残缺。正如梁启超所言："音乐为国民性之表现，而国民性各不同，非可强此就彼。今试取某国音乐全部移植于我国，且勿论其宜不宜，而先当问其受不受；不受，则虽有良计划，费大苦心，终于失败而已。譬之撷邻国之秾葩，缀我园之老干，纵极绚烂，越宿而萎矣。何也？无内发的生命，虽美非吾有也。"[59]

四、交融的理想模式

的确，在中外音乐文化世界性的交流、融合之中，本民族文化精神、美学神韵中的生命力、自我性的保持与坚守永远是第一位的，否则又何来世界性？个性对一个民族来说是其存在的理由与信心，是被他民族认同的标志和立身之本。正如别林斯基所说："只有遵循不同的道路，人类才能够达到共同的目标；只有过各自独特的生活，每一个民族才能够对共同的宝库作出自己的一份贡献。"[60]

就这一点而言，虽然也有不少作曲家都写过其他民族风格的音乐，如柴可夫斯基的《意大利随想》、布拉姆斯的《匈牙利舞曲》等等，但在世界乐坛中，从来就没有一个民族的音乐文化是由于模仿其他民族的音乐而被列入世界音乐文化宝库的。肖邦是伟大的，但如果中国人也写出像肖邦的音乐来，是不是也就同样伟大了呢？这显然是一个稚气而勿需回答的问题。

所以，在音乐审美中，积极的世界性之交融，即是既不局限于民族性，勇于并善于吸收他民族的音乐文化精粹，为己所用，与本民族的特点相结合；同时又为世界的音乐艺术提供新的东西，以其民族所独特的东西去丰富和发展世界性。这种积极的世界性才是我们真正所需要追求的。

数百年来，中华民族在音乐的民族审美心理方面既在自我调节中丰富发展，摒弃单调守旧趋向多元；又主动积极地借鉴吸收外民族的心理成果，博采众收，

[59] 梁启超：《中国近三百年学术史·十六·乐曲学》。

[60] [俄]别林斯基：《别林斯基选集》第1卷，上海：上海译文出版社1979年版，第26页。

向着更高的层次迈进。随着民族音乐学、文化相对主义的盛行,世界各民族更注重各自文化的相互尊重。时至现今,我们已经进入了"世界民族音乐"多元化的时代,我们既是某一民族的内部成员,生活在民族之中,又都生活在日益开放的当今世界、国际社会之中。所以,对于中国人来说,只有继续加大、加快对外开放、文化交流的进程,突破民族界限,面向世界寻求新的审美对象,通过新的信息的输入和反馈不断实现自我的更新,丰富完善中华民族的音乐审美心理结构,使我们的音乐审美心理机制更加活跃、健康,在积极参与国际音乐文化交流中向全世界展示中国民族音乐之美的独特风采,以其浓厚、独特的民族性著称于世,积极丰富、发展着世界性,从而取得世界性的广泛认同,获得永久的世界意义。同时,在这种张扬民族个性、自炫其美的过程中也更有利于确立民族的自主意识与自豪感。

正如王光祈先生所冀望:"希望中国将来产生一种可以代表'中华民族性'的国乐[61],而且这种国乐是要建筑在吾国古代音乐与现今民间谣曲上面的,因为这两种东西是我们的'民族之声'。我们的国乐大业完成了,然后才有资格参加世界音乐之林,与西洋音乐成一个对立形势。那时或者产生几位大音乐家,将这东西两大潮流,融合一炉,创造一种世界音乐。"[62]

[61] 王光祈先生所定义的国乐亦是指一种民族性与世界性相交融的音乐,即:"足以发扬光大该族的向上精神,而其价值又同时为国际之间所公认。因此之故,凡是'国乐'须具备下列三个条件:1. 代表民族特性;2. 发挥民族美德;3. 舒畅民族感情。"引自王光祈《欧洲音乐进化概观与中国国乐创造问题》,见《欧洲音乐进化论》;转引自《王光祈文集》,成都:巴蜀书社1992年版,第32页。

[62] 王光祈《著书人的最后目的》,见《欧洲音乐进化论》;转引自《王光祈文集》,成都:巴蜀书社1992年版,第3页。

第四章　中国人音乐审美心理发展的基本规律
——稳定性与变异性

世界上每一个民族都有着各自赖以生存的自然生态环境，以及与之相适应的生产、生活方式，作为民族审美心理产生的物质基础，这些因素都具有特定的规定性、规律性和历史继承性。无论是农业民族、游牧民族还是狩猎民族，都由于其各自特定的影响因素而形成独特而稳固的审美心理结构。并且，作为深层结构的民族审美心理，也是人类长期社会精神发展的历史积淀物，这些都从根本上决定了民族审美意识发展的常态和定势。这种稳定性对民族成员审美活动的各个方面都有着较为持久和深远的内在支配力。而另一方面，伴随着时代变迁和民族间的交流、渗透，都决定了每个民族的心理结构不可能表现为一成不变、停滞不前的固定模式，而是处在一个不断的变化发展之中，不同程度地在总体或局部上显示为变异、发展的趋势。并且，这种稳定性与变异性的辩证统一还成为了民族审美心理结构发展的基本规律。

第一节　稳定性

在民族审美心理中，"审美意识作为'高高悬浮在空中'的上层建筑，它并不随着经济基础的变更而马上变革，以致

泯灭。"[1]而是活跃于意识的表层,又沉降、积淀在集体无意识的深处,作为一种"遗传密码"和"文化基因"储存在民族的记忆之中,于历史长河的悠悠岁月中以稳态的方式世代相传,延绵不断,必然带有明显的稳定性和指向性。

这种稳定性首先受到审美习惯的心理本能的制约影响,由于审美习惯的作用,使得主体总是对已经熟悉的审美对象表现出一种依恋和亲近的倾向。"审美习惯的美感由直觉而得,主体在审美活动中不再需要复杂的思考,审美习惯所唤起的美感是无意识的,它不再受思想意志的支配,基本上只产生快感而不产生惊奇感。"[2]并且,"由于审美习惯可以使心理能量的消耗减少,心理反应的层次简单化、自动化,主体的心理模式和外来信息的刺激吻合一致,从而使主体感到快乐、和谐,感到一种满足,因此感觉到保持审美习惯的必要"[3]。在民族的审美心理中,在遗传和后天环境的双重作用下,这种心理本能就会转化为群体的审美习惯,民族群体通过保持审美习惯而表现着自身的稳定性,而作为这种群体心理中的审美习惯的内在积淀物——民族审美心理的稳定性也就此产生了。

其次,稳定性还受到心理结构中同化的作用方式的支配,所谓同化,即是"以我为主"地将外来新的刺激物整合,并纳入到原有的图式或心理结构之中,而使得原有的图式结构更加肯定。在民族审美心理结构的发展中,通常,当外界的审美信息由于某种相似性而能够比较符合主体的审美心理结构时,这种美的因素就比较容易被同化、整合到原来的心理结构中去。虽然同化也会引起内在心理结构的变化,但总体上还是属于量变的性质,整体的心理结构或图式都表现为稳定性。在同化作用发生时,对于客体来说必须要具有能够为主体所整合的特征,即"相似性",正因为客体对于主体来说的"似曾相识",主体的心理结构在整合过程中才不会遇到较大阻力,从而产生审美愉悦。同化的作用对于民族审美心理来说,实质上是一种肯定和

[1] 梁一儒:《民族审美心理学概论》,西宁:青海人民出版社1994年版,第142页。

[2] 陆一帆:《文艺心理学》,南京:江苏人民出版社1985年版,第257-258页。

[3] 於贤德:《民族审美心理学》,广州:三环出版社1989年版,第170页。

强化，并且也保证了民族审美心理结构的稳定性与连续性，民族音乐文化传统的不间断的自然延续性。

民族心理因素的积累是一个漫长的历史过程，民族生活的自然和社会环境对民族成员审美意识的形成也是一个长期的潜移默化的过程，在中国人的音乐审美心理中，留存着一些以往长期文化生活中形成的为民族成员所适应、习惯了的具有代表性的形式与符号体系，如民族所特有的律制、音阶、调式、音程、旋法、节奏型、结构思维等，这些民族音乐的形式往往形成具有相当稳定性的"形"，即"格式塔"，决定了一个民族相对独立的音乐基本风格色彩的稳定性。一般而言，这种民族音乐的风格特色主要是以更为"纯粹的形式"稳定持久地表现于民间音乐之中。此外，在民族音乐中盛传不衰的原型、音乐母题亦属此类，如中国传统音乐中诸如伤离别、悲远嫁、念游子、怀亲朋、伤孤独等阴柔化心理偏向的"原型"，这些"原型"又通过与其相关的"思念"、"哀怨"、"秋"、"月"、"黄昏"、"残阳"、"孤雁"、"残烛"等音乐创作母题或特定的场景、情境来表现、投射。并且，正是由于在审美心理的稳定性、文化基因的延续性的影响下，上述的一个个被反复吟诵千年、贯穿古今的音乐母题之下的大量相关音乐作品才会陆续、源源不断地被创作出来，广受民族成员的青睐。以"月"之母题为例，无论是我们当代创作音乐中的《月之故乡》《十五的月亮》《望月》等，还是沿着近代创作的《月夜》《平湖秋月》《春江花月夜》，再一直追溯到古代的《关山月》《溪山秋月》《汉宫秋月》等，都可以清晰地看到这种稳定的遗传基因始终活跃在民族审美心理之中。由于在这种普遍地存在于每一个民族成员的深层心理结构中的集体无意识的作用下，在从古至今的各种音乐体裁的作品中，"月"始终是一个被中国人反复吟诵的一大创作题材。此外，由于中国南北曲乐风格以及南北人群在性格、音乐审美心理上长期固有的差异，也使这种差异成为一个由古及今一直被承续延留下来的心理差异，并成为一个稳定的审美心理特征。

这些长期稳定留存于民族成员心目中的"形"，即使发生某种变异，也总是依据简化原则，在既定的轨道上进行着整体的组织和建构，始终稳定地保持着最初的、最基本的"形"。作为都是从同一母体、同一血缘中产生和演化而来的"格式塔"，呈现着高度的稳定性与和谐性，很容易满足民族精神生活的需要，引发审美

愉快。在超稳定政治、经济结构的影响下，中华民族以"中和之美"为核心特征的审美理想延续了几千年，中间虽然不断渗透进新的历史内容，在形式上不断创新，但心理定势及其基本内核却没有发生根本性的转移。在与外来音乐文化的多次交流、撞击中，不但没有被同化，反而每次都以"大而化之"的恢宏气度包容、消化了他们，从而在更加深广的幅度上丰富发展着本民族音乐文化的优良传统，完善着民族的音乐审美心理结构。因此，从这个角度上来说，民族音乐审美心理的稳定性也是继承和发扬民族优良传统的心理基石，从一个重要的侧面深入细微地反映着民族的自尊心和自信心。但我们必须要使这种在稳定性制约下的民族自我意识对于审美活动的作用保持在一个恰当的"度"上，这个"度"就是民族的自豪感、自尊感而不是孤芳自赏的自闭感。

可见，任何事物都是一分为二的。民族审美心理的这种稳定性也并非都是积极、有益的，它的另一方面的负面效应，即是心理的保守性、封闭性、惰性，也总是与其相伴生地贯穿于心理活动的全过程。如果不用唯物辩证法的观点来看待心理的稳定性，忽视其背后潜藏着的停滞、凝固的一面，就容易陷入因循守旧、故步自封、盲目排外的保守主义，不利于本民族音乐与外来音乐的交流与融合，从而束缚了民族音乐的创造力，更不利于音乐民族审美心理的健康、持续发展。

第二节 变异性

从审美习惯影响的角度来看，当审美习惯处于长期的稳态性质的时候，必然就会导致自身的衰减，这种审美心理的现象也就是人们通常所说的"单调"。通常，处于单调状态的民族审美心理会对某一种同类的外在刺激因过于熟悉而感到乏味和厌倦，产生抗拒的反应，并促使主体从审美习惯的模式中解放出来，寻找新的审美刺激，建立新的审美反应的心理程序。正如代表了中国封建社会道德与审美标准的林黛玉式的病态美，虽一度可以作为古代中国人审美理想的化身，但对于当代的中国人就很难认同这一审美价值。

此外，与"同化"相对应的"顺应"的心理作用方式也会促使民族审美心理变异性的生发，与同化的"以我为主"不同的是，顺应作用是一种"以客为主"的质变，对民族审美心理的变异、发展起到决定性的作用。由于"民族群体在自身的历史发展和与外民族的交往中，总是会有许多新颖的事物不断加入到审美对象的行列中。主体只有通过调整自己的原有图式，或者创造出一个能容纳这一刺激物的新图式，才能把握新的审美信息，拓展审美的领域"[4]。变则通，变则活，民族审美心理运动的生命源泉就在于这种绝对而又永恒的变异性。

但就变异性而言，顺应作用在具体的心理过程中也并非都能够全部实现，其实就涉及一个变异的"度"的问题，"某些与主体审美态度与心理结构的总体特征相距甚远的刺激物，经过主客体的冲突乃至主体竭尽全力的调整之后，还是无法创造出新的结构或改变原有结构去适应和组织这类刺激物时，主客体最后仍处于格格不入的抗拒之中"[5]。这时，由于主客体的相互关系超过了可调节、可接受的"度"，主体就无法产生审美愉悦，而只能代之以烦躁、反感、排斥等否定性情感。

在近代中西音乐交流的萌芽初期，中西音乐之间难以沟通，产生了诸多的误解，而无法互相成为对方的审美对象。而时至现今，西方现代派音乐进入中国时间已久，但迟迟未能生根，对中国的民众来说甚至是一种"哑语"，"新音乐"想在中国普及或得到相对大范围的听众群有着极为明显的先天的不足与障碍。其根本原因就是因为这些音乐的内容和形式与中国人审美心理的先在结构相距太远，它同目前大多数中国人的欣赏习惯、审美心理的差距太大，因此主客体的顺应作用无法得到肯定性实现。但另一方面，顺应一旦得以实现，主体就会积极地利用新形成的心理结构，去同化更多的类似刺激，从而使新形成的心理结构在同化过程中得到强化。这种过程也就是民族审美心理发展的基

[4] 於贤德：《民族审美心理学》，广州：三环出版社1989年版，第167页。

[5] 同[4]，第168页。

本规律。

从变异的历时性(同一民族在不同历史时期的变异)与共时性(同一时代不同民族之间交流碰撞)这两种发生维度的分类来看,一般而言,以历时性,即审美心理发展过程中的阶段性的变异为主体。音乐民族审美心理中的变异通常是由于时代变迁中大的社会政治、时代精神面貌、哲学意识形态、宗教信仰、社会审美潮流等诸多因素影响下所致,通常会通过音乐审美中的一些基本要素,如某一民族音乐体系中的音色、调式、音乐结构等得以体现。

一、历时性变异

1. 音色审美的变异性

在中国民族乐器的大家族中,由于不同的乐器产生于不同的时代,不同的时代也会根据该时期的社会精神气质和主体的审美需要来要求与之相适应的乐器音色和风格并选择相应的乐器作为该时期的代表性乐器,这些乐器必然就要打上那个时代的烙印。所以,从历时性来看,民族乐器自身的发展史也就成为了民族音乐审美心理的物化表现与变异演进史。

在商周时代,社会的宗教色彩较浓,音乐被大量地用于宫廷祭祀,宗教活动中的神秘感以及作为欣赏主体的王公贵族都要求音乐具有一种威严庄重、从容不迫、雍容矜持的气派,追求强烈的节奏感和悠悠不绝的穿透力。而以编钟、鼓、磬为代表的一系列以音色厚重、沉着为特性的"钟鼓之乐"则由于符合这一时代的社会音乐审美趣味,而成为先秦时期乐器大家族中的主体,并成为时代精神气质的最集中的体现。

时至汉晋,时代精神、审美观念都发生了变化,思想的活跃也导致了以个体为本位的人的觉醒。世人的生命意识和个性充分显露,"原先潜伏着的中国人的重视生命享受的意识渐渐抬头、滋长,终于在汉末魏晋形成一股强大持久的生命思潮。这股生命思潮彻底摆脱了商周时代强烈森严的宗教气氛,使人的生活从超自然的神的世界拉回到人间的世俗的世界"[6]。而以笛、箫、管为代表的吹管乐

[6] 刘承华:《中国音乐的神韵》,福州:福建人民出版社1998年版,第87页。

器由于音色亲切和婉、韵律悠长而更富有人声韵味与情感性，并且可以在发展旋律方面发挥优势，这些都与此时人的精神特征与审美要求相一致，而使得吹管乐器在汉晋时期成为了主体乐器。

隋唐以降，太平盛世，尤其是经过贞观、开元之治，经济、文化都达到了前所未有的繁荣昌盛，人的思想也极为自由、活跃、开放，这些都助长了那个时代人生活色彩的繁丽丰富，绚烂纷呈，也刺激了享乐风气的蔓延。在这种由经济繁荣和享乐风气所造成的五光十色的都市风采下，选择以琵琶为代表的弹拨乐器则是最符合唐代的社会精神风貌和审美情趣。并且，由于商周的敲击乐器和汉晋的吹管乐器都有着过于单纯朴素的缺点难以描绘盛唐时繁丽多姿的精神风貌，而琵琶的推捻自如、出音迅捷的演奏效果，则成为盛唐气象的最集中的表现者。

从北宋开始，经济发展，工商业空前繁荣，在都市社会中逐渐形成了一个强大的社会阶层——市民阶层。瓦肆勾栏盛行，市民音乐的迅速发展对社会的思想观念和审美趣味的改变有了很大的影响。晚明时代哲学上的张扬"人欲"、肯定个性、注重自我，文学上三言二拍等传奇和性爱小说的盛行、社会上的蓄养家乐、男旦南风都是这一时代精神的体现。在音乐的审美趣味上，"文人气"的、格调高雅一笛佐奏的昆曲衰落，而以委婉动人的胡琴佐奏的乱弹由于符合市民的口味而日益兴起，以二胡为主导的拉弦乐器由于其细腻抒情、温婉缠绵而极富人声韵味的音色而更符合明清这一"市民"时代的社会审美趣味，令点翠的唐琵琶和古雅的昆笛都望尘莫及，所谓"谁道丝声不如竹"。

2. 调式审美的变异性

调式是音乐思维的基础，在音乐实践中，对调式的选择与应用可以反映出一个民族或某一地域人群的音乐审美心理特征。如一般我们认为，蒙古族的民间音乐中羽调式最为常见（特别是在长调中）。但当我们把目光投向蒙古族原始部落时期的音乐形态时，就会发现古代的蒙古族音乐中最常用的是徵调式和宫调式，而并非羽调式。也就是说，在蒙古族的民族音乐发展史中，调式的思维并不是一成不变的，而是受到民族发展的不同历史阶段所处的生存环境、宗教信仰、意识形态、生产生活方式、民俗习惯等因素的影响，体现为音乐民族审美心理中调式思维的变异性。

在蒙古族调式思维的形成初期，即山林狩猎音乐文化时期，

作为蒙古族最早期原始音乐形态的"浩林潮尔"（呼麦）和"冒顿潮尔"（胡笳），多表现古代战争场面或歌颂赞美浩大的山川、河流、森林等自然风光，鉴于此类题材，调式一律采用具有大调式色彩的宫调式。所谓"宫音，和平雄厚，庄重宽宏"（祝凤喈《与古斋琴谱·补义》）；"闻其宫声，使人温良而宽大"（韩婴《韩诗外传》）。正是由于宫调式可以承载审美主体在精神感受上所追求的壮观与浩大，从而使宫调式成为蒙古族调式思维的音乐文化基因。

在蒙古族的部落时期，三大音乐题材中，狩猎歌曲表现古代蒙古人对野生动物的图腾崇拜以及狩猎场面；萨满教歌舞中表现诸如神灵祖先、苍天大地、图腾崇拜等宗教内容；英雄史诗中表现蒙古人民战胜自然和外力的民族英雄主义的精神气质，三者无论是出于狩猎劳动、宗教图腾还是英雄主义，都体现为共同的粗犷质朴的音乐风格，出于调式色彩与音乐形象的统一，也都选用了较为适宜的徵调式和宫调式。

十三世纪初至十四世纪末的蒙古帝国时代，是蒙古族发展最为辉煌的时期。特别是元代的宫廷歌曲，诸如颂歌、宴歌等也常用具有大调式色彩的宫调式和徵调式去表现一种雄伟凝重、博大热情、壮阔挺拔、乐观豪迈的音乐风格，充分展示了大元帝国太平盛世，社会稳定发展以及该时代蒙古人积极向上、乐观豪迈、奋发进取的时代特征与精神面貌。

十五世纪以后，蒙古族进入了半农半牧的生产方式阶段，随着这种社会的变迁，蒙古族的调式思维也进入了新的发展期。"英雄主义不再是主要的题材，而歌唱草原、赞美骏马、感怀父母、讴歌美好爱情以及赞美草原上一切美好事物却成了生活中常见的内容。以往的调式思维已不能满足日益丰富的音乐题材；蒙古人在情感表达方式上开始追求含蓄内在，柔美深情，与之相适应，暗淡柔和的羽调式被广泛应用，并逐渐占据主要地位。尤其是十五世纪以后，草原长调牧歌得到了蓬勃发展，婉约风格逐渐取代粗犷豪放风格，羽调式在草原长调牧歌中更是广泛加以运用。"[7]

从上述的以汉族为主体中国的乐器音色审美在不同

[7] 好必斯：《古代蒙古族调式思维方式及审美特征》，《中国音乐》2004年第2期，第19页。

历史时期的纵向演变，以及蒙古族音乐审美心理中调式思维自多雄伟凝重的宫调式演变到相对内在柔和的羽调式的这两例，即可见在某一民族的历时性纵向发展（民族发展史）中，社会政治、宗教信仰、意识形态、生产生活方式等诸多因素对一个民族音乐审美心理变异性的具体作用与影响。可见，任何一次音乐审美走向的变异与脉动也都可折射出社会历史的某种变革，这是一条永恒的定律。

二、共时性变异

从共时的横向层面来看，民族的音乐审美心理既要保持本民族心理结构的独立性，又必然要和别的民族之间发生交流，吸收并融汇他民族的长处，总的特征表现为冲突与融合的对立统一。在世界各民族的音乐发展史上，都是通过与他民族的横向交流、外来新信息的冲击、碰撞而使本民族的审美心理结构得以激活和促进。所以有专家强调："文化本来是流通的，外族的文化，只要自己能吸收、融化，就可以变为自己的一部分。主张绝对排斥西乐的先生们一定忘了他们今日所拥护的'国乐'，在某一时期也是夷狄之音。"[8]

根据冯文慈先生的观点，中外音乐交流史上的第一次高潮是发生在南北朝至唐代中期，其中最主要的内容是中国接受西域音乐文化的影响，在这种新鲜的异文化的冲击下，并在长达三百多年之久的民族之间不断的横向交流、吸收融合的过程中，中华民族的音乐审美心理结构得到较大的调整、扩展，使得唐代的音乐文化在诸多方面呈现出繁丽多姿、绚烂纷呈的新质，并在这种变异的作用之下极大地丰富了民族的音乐审美心理，从而呈现出与盛唐气象相一致的一种自由、活跃、开放的音乐审美心理的结构特征。由于这一次民族间音乐文化交流高潮的时代背景是唐代政治巩固、经济强盛、文化繁荣，是一个充满了民族自信的时期，所以在这一轮与外来文化交流、撞击中，中华民族没有被同化，而是以海纳百川的自信、"大而化之"的恢宏

[8] 黄自：《怎样才可以产生吾国民族音乐》，上海《晨报》1934年10月21日；转引自《黄自遗作集·文论分册》，合肥：安徽文艺出版社1997年版，第56页。

气度接纳外民族的音乐文化精华,包容、消化了他们并与其融合。从而在更加深广的幅度上丰富发展着本民族文化的优良传统,创造出更多的新声、新质,极大地充实更新了民族的审美心理结构。可以说是一种积极的、良性的变异,是充满魄力的进取。

　　而从清末民初学堂乐歌时期开始的第二次中外音乐文化交流高潮所处的社会背景却是大不相同,列强欺凌、国势衰弱、民心涣散、民族危在旦夕,无论是光辉灿烂、积淀深厚的传统文化,还是军事、经济实力都无法拯救民族于危难之中。这时需要的是救亡图存、新生自强,"师夷之长技以制夷",于是,对西学的热衷与追求形成社会风气。从清末的戊戌维新变法到民国初期的新文化运动,中国的社会经历了翻天覆地的变革,如"长衫马褂变成了西式短装,辫子变成了短发,缠足变成了天足……文言八股变成白话,各种新的文艺形式如话剧、电影、油画开始输入移植。中华民族的社会生活和精神面貌随之发生深刻而急剧的变革"[9]。

　　而从历史的缘由来看,在这一阶段之前中国音乐文化的产生基本上是处于长期封建社会封闭的小农经济背景之下,无论是积淀深厚、蕴藏丰富的民歌、戏曲、说唱等传统音乐文化,还是在漫漫历史长河中创造并享用它们的中华民族的民族成员的音乐审美心理中,都表现为崇尚中和之美、悠哉安逸的审美趣味与偏向。中国古老传统的音乐和以往由于长期过于稳定而愈显单调、保守的音乐审美心理结构都一时难以适应这种特殊历史时期的社会变化,难以适应救亡图存、启迪民智这一时代呼声的表达。处于停滞、凝固、僵化的音乐审美心理亟需新鲜信息的冲击与补充,这时,审美心理的变异也就在客观上成为了时代的要求。正是在这样的情况下,近代教育启蒙的行列中涌现出的一批先驱通过东邻"拿来"源于西方的学堂乐歌,形成了这一次中外音乐交流高潮的开端。从变异产生的物质基础来看,学堂乐歌中所选用的曲调多昂扬向上,而可以与其填词中反对列强、揭露封建、赞美祖国等的奋发向上的

[9] 冯文慈:《中外音乐交流史》,长沙:湖南教育出版社1999年版,第302页。

主流内容相契合，能够表达这一历史时期中国人爱国主义的群体呼声。

这一次的文化交流促成了中国音乐文化向近代、现代化的转折，从第一次的中—西（西域）扩大为第二次的中—西（欧洲），但由于这一次高潮产生的社会背景是处在一个弱势的地位，使得这种交流实质上是一种被动与主动兼而有之、交织地进行，既有矛盾冲突的一面，又有主动吸收、融合的一面。在更多的意义上表现为"以客为主"的变异性，正如曾志忞在《音乐教育论》中说："输入文明而不制造文明，此文明仍非我家物。"值得一提的是，这种所谓共时性的心理变异其实也并非是在较短的时间内立竿见影的变异，"而是类似牛羊的'反刍'，经过长期甚至是长达数百年的反复咀嚼消化，才逐渐将外来因素化为自己的血肉"[10]。

并且，这种音乐审美心理中的变异还都是有条件、有选择的，通常一个民族在吸收其他民族的音乐文化时，往往就会根据其自身的需要来选择对象并对其加以调整和改造。如在学堂乐歌中对用来填词的外国曲调的选择，沈心工等先驱正是从民族审美心理接受的角度来考虑，"余初学作歌时，多选日本曲，近年则厌之，而多选西洋曲，以日本曲之音节一推一板，虽然动听，终不脱小家气派。若西洋曲之音节，浑融浏亮者多，甚或挺接硬转，别有一种高尚之风度也"[11]。这正表明了选编学堂乐歌的先驱考虑到欧洲音乐曲调中的风格表现力更接近中国民族音乐中的黄钟大吕之音的高尚音乐格调。只有这种契合才能使其更符合国人的审美心理，而最终得到社会的广泛传播与接受。

再次，民族审美心理中的这种所谓的历时性与共时性变异亦不是各自分离独立地运动、作用的，因为在具体的发展过程中，任何时候作为民族审美心理坐标系的两个方向的运动总是纵横交错在一起，互为条件地对民族审美心理的发展产生作用。

[10] 冯文慈:《中外音乐交流史》，长沙：湖南教育出版社1999年版，第299页。

[11] 沈心工:《编辑大意》，载《重编学校唱歌一集》，上海文明书局1912年版；转引自伍雍谊主编:《中国近现代学校音乐教育》，上海：上海教育出版社1999年版，第281页。

第三节　稳定性与变异性的辩证统一

一般情况下，除非是由于突发性的强大外力打破了民族审美心理的先结构与民族心理发展的正常秩序，使得民族美学传统出现断裂，只要民族审美心理的统一体没有为矛盾的斗争所打破而发生质的变化，恒常与稳定就必然占据着支配的地位，决定着民族审美心理的总体特点与发展趋势。但是，由于任何一个民族在历时上都会由于时代的变迁而处在不断的运动之中，共时上又都难以避免地与他民族发生交流、碰撞、渗透。所以，在审美心理发展过程的部分阶段或审美心理结构的局部则会绝对性地生发着变异与运动。从事物矛盾运动的普遍规律来看，审美心理的稳定守恒是相对的，而变异流动则是绝对的，民族审美心理总是在恒常和变异、静态和动态的对立统一中发展演变。并且，这种在审美心理整体结构能够容纳承受的前提下的量变的积累也是有助于民族审美心理的自我调节与自我完善。

一、外向融合与内向固守

对于音乐民族审美心理中的稳定性与变异性，实际上也可看作是互相对立、补充的两种力量，一个是稳定求固的内向固守力，一个是求变、求异的外向融合力，这两股力量的交替作用则构成音乐民族审美心理结构发展中的基本运动规律，成为推动一个民族音乐文化辩证发展的动力。这两种力量之间的关系还决定了音乐民族审美心理结构的平衡与健康持续的发展。

中华民族这样一个具有几千年悠久文化历史传统的古老民族，从总体宏观来看，由于相对封闭的自然环境和长期超稳定的政治经济结构的原因，社会缺乏一种本质的、深刻的变迁和冲击，民族审美心理结构也成为一种超稳定结构，这种结构一旦形成，容易使整个民族在审美活动中会把享受

的主要部分,放在适应现成结构所得的消极快感上,对新的审美对象采取排斥的态度。民族审美观念僵化,审美心理结构就会为惰性所控制,在不断失去结构的活力之后,极易走向衰亡。但纵观几千年来中华民族与外民族的交流,总体上还是一直处在一个善于容纳外来潮流的心态,可见中华民族的审美心理虽有着超稳定性结构,但也并非是一个封闭型的体系。历史上几次较大的中外音乐文化的交流都对过于稳定的中华民族音乐审美的心理结构造成了冲击,特别是近现代音乐史上的中西交流,欧洲音乐的输入作为一种极大的外力冲击波的强刺激,震撼着近代中国人近乎麻木、僵化、凝滞的审美心理模式,唤醒了国人审美心理中求新变异的因素,使民族的审美心理从僵化中挣脱出来。

同时,由于民族审美心理的基本框架又是历史的产物,所以,谈论变异性时必须要在民族审美心理稳定的基本框架这一前提之下,若是试图另辟蹊径、推倒重来则是从根本违背了民族心理活动的特点和心理发展的正常规律。诚然,为了加强与世界他民族的交流、融合以及适应时代的发展要求而主动积极地调整本民族的审美心理结构,这也是历史进步的必然趋势。但是,任何一个民族文化的发展都离不开它的根基,作为人类社会精神发展的历史积淀产物的民族审美心理所具有的稳定性、连续性使得在此基础上的变异、发展只能是局部意义上的更新,而绝不可能是"白手起家"或解构重组。

稳定性与变异性之间的这种矛盾关系还具体地表现为一个民族在文化交流过程中对外民族的接受抑或排斥的程度与性质。在中国古代,"惟赏胡戎乐"的北齐后主高纬所代表的就是一种无视本民族先天自有的稳定心理框架而一味倡导"以客代主"、"喧宾夺主"的变异。近代黄自、萧友梅(早期)等人在对中西音乐关系的认识上虽然并非是"以西代中"的"全盘西化",但也有过"以西为上"、"以西衡中"的思潮。这些正是多发生在社会急剧动荡的重大变革或文化交流的高潮时期,民族审美心理领域比较容易出现这种"矫枉过正"的现象,导致心理变异的过激。而这种过激变异的后果则是违背格式塔的简化规则,破坏了母体完形的有机性和整体

性，而让本民族成员难以辨认出它的母体或图式。在一定程度上影响并动摇了审美心理的稳定性，从根本上违背民族审美心理的正常发展规律，使其偏离健康发展的轨道，更容易在这种对本民族审美心理的解构之中使其失去了民族的自我主体性。虽然从历史唯物主义来看，这也是一个民族审美心理发展过程中的正常现象，但重要的是及时地将偏离轨迹回归于前行之中线。作为"国民乐派"的代表音乐家，黄自等人都还是能够科学辩证地认识到"把西洋音乐整盘地搬过来与墨守旧法都是自杀政策"[12]。刘天华更是呼吁要"一方面采取本国固有的精粹，一方面容纳外来的潮流，从东西的调和与合作之中打出一条新路来"[13]。

可见，在任何时候，保持、坚守本民族的自我性与本民族文化精神、美学神韵中的生命力永远是第一位的。在以恢宏的气度接纳外民族的文化精华并与其融合的过程中，永远不离开本民族的审美文化精神的稳定根基，在弘扬民族自尊、自信的前提下，于变异发展中丰富着本民族文化的优良传统，完善着民族的审美心理结构。唯有在此前提下方可保证民族审美心理做到在辩证统一中不失偏颇、不偏不倚、恰到好处地健康发展、前进，呈螺旋式地盘旋上升。

二、偏离创新与回归继承

音乐民族审美心理中稳定性与变异性之间的关系，实际上还涉及民族音乐传统的继承与创新问题。解决好继承和创新的问题，应做到既继承传统音乐文化中稳定性主体的精华部分，同时又在此基础上力求创新，在同样作为一对矛盾体的继承与创新的矛盾运动中，达到和谐的统一。从某种意义上来说，则应追求一种偏离与回归的完美统一。

在现当代，若是论及究竟什么样的作品才算是中国的民族音乐，一般会认为《阳关三叠》《二泉映月》，而对于钢琴曲《牧童短笛》、小提琴协奏曲《梁祝》乃至谭盾《风·雅·颂》、叶小钢的《春天的故事》等现当代

[12] 黄自：《怎样才可以产生吾国民族音乐》，上海《晨报》1934年10月21日。

[13] 刘天华：《国乐改进社缘起》，《新月潮》第1卷第1期，1927年6月。

的作品，有时会存在这样一种纷争：不少人会认为由于它们没有完全维持其传统固有的模式，而并不认同这些作品也同属中国的民族音乐。因为在持这种观点的人看来，民族音乐或传统音乐，就应该是多运用"鱼咬尾"、"连环扣"、"句句双"等更多地与中国人音乐审美心理相关联的线性渐进、蜿蜒游动、自由绵延式的传统的旋律发展手法，乐句的连接应连绵婉转、意圆韵满，形式上坚持倾向性不是很尖锐，功能性、导向性也不强的无半音五声音阶，曲调进行平和、简洁，多以变奏、派生、展衍等渐变性手法为主，不重动机展开型，较少分裂、肢解对比式手法。在音乐结构思维上强调统一，程式规范化，不重对比……。以契合于中国人注重整体综合、顺应循旧渐变、反对突变的中和、规范的深层民族审美心理的价值取向，体现了中国人内心深处的和平之心。

　　固然，这些中国民族音乐中的美学特征是不可或缺的，但如果一味地、绝对静止地看待，甚至凝固、拘泥于其中某些表面的技术形式要素，则正是说明了持这种观点者恰恰是忽视了民族音乐审美心理还有着运动变异性的一面。"这种错误的根源是由于他们的一种'博物馆的中国'的观念。不但对于音乐，对于好多事情，他们愿意看着中国老是那个样子，还是拖着辫子，还是养着皇帝，还呵尤呵地挑水抬轿，……我们不能全国人一生一世穿了人种学博物馆的服装，专预备着你们来参观。"[14]

　　但是在近现代，中国社会经历着急剧的变化，民族的审美心理结构也打破了以往的凝固与封闭，人们的审美观念也在随之不断地发生着深刻的变化。特别是自近代的中西音乐交流以来，随着在范围与层次上的不断扩大与深化，中国民族音乐中传统的创作技法、手段、作品立意等方面都已不能适应现代社会人们对音乐作品的审美要求。在愈发完善、丰富的民族审美心理中，已不仅仅是最先结构中的阴柔、含蓄的中和，还有着"放达恣肆"洒脱性灵，更增加了奋发图强、激昂

[14] 赵元任：《新诗歌集·序》；转引自冯文慈《中外音乐交流史》，长沙：湖南教育出版社1999年版，第312页。

向上的精神气质。正如冯文慈先生所说:"时至近代,仍然认为中国人的审美观念就是谐和、中庸、含蓄、空灵、恬淡、超脱、虚静等等,则并不符合实际。应该理解,这些仅是组成部分之一。"[15]所以,无论是学堂乐歌,还是《牧童短笛》等作品正是在这种背景下出现、产生并被大众所接受传播,也是古老的民族审美心理得以发展的产物。

于是,对于"究竟什么样的音乐才算是民族音乐"这一话题的回答,下面这段小提琴家林耀基与杨宝智的对话应可作为一个很好的参考。[16]

> 林:好像是只有古代的、民间的、传统的才是民族的。其实民族文化是发展的,它必须与现代的科学社会相适应。
>
> 杨:传统的当然是民族的,而民族的却不完全等同于传统的。艺术的民族性不是封闭的,而是一个永无休止的创造与实践的开放的过程;而民族风格则具有不断丰富的、发展变化着的属性。我们从琵琶、唢呐和扬琴历经"西乐—中乐"的演变过程即可看出。

时至现当代,特别是20世纪80年代之后国门的打开,交通工具和传播媒介的现代化,使得中西音乐文化的交流达到空前的便利与高涨。随着新时代民族成员音乐审美视域的进一步开阔,审美心理结构的日益立体化、多元化,中国人在对外的音乐交流中也愈发趋向理性,不再是一味地"拿来",而是能够认识到变异产生的前提是首先立足于本民族审美心理结构稳定主体所反映的审美神韵,吸收他民族音乐文化中适合于自身心理先结构的审美因素,再与其融合。在这些新鲜信息的冲击下,变异发展着本民族的音乐审美心理。

在当代的音乐创作上,一批继起者从现实技巧层面迈进到情调、观念的横移,在锐意创新中渗透着中国音乐家的主体意识与民族底蕴,虽然还不免带有因

[15] 冯文慈:《中外音乐交流史》,长沙:湖南教育出版社1999年版,第312页。

[16] 杨宝智:《关于我国弦乐艺术的民族特点问题——与章彦、林耀基、丁芷若、刘育熙交谈录》,《中央音乐学院学报》1990年第2期,第39页。

探索而略显生硬的痕迹,但从发展方向来看,这种东西方审美的沟通必将产生出更多既具现代化也具民族化的优秀作品。促使它向着更加多元化、高层次的现代化方向迈进,而取得民族化与现代化的高度融合。如叶小纲的创作中更多立足于一种"泛民族泛东方"、"泛五声"的现代音乐的审美视角来实现对当代中国民族音乐审美观念的更新,通过对同一或不同地区民族音乐风格的高度抽象和概括,超越调性与无调性等技法的束缚,通过对民族性相对的宽泛映射出其中的某一非限定的泛民族性、泛地域性。同样,在作曲家王建民的不少为中国民族器乐创作的乐曲中,也是体现这一种民族音乐审美心理中的新声、新质。如在《第一二胡狂想曲》中,"全曲并未引用任何现成民间曲调,而是把许多民间音乐特点融合吸收进创作中来,与原来民间音乐素材之间保持着一种又似又不似的距离"[17]。

这一类的当代民族音乐经常令人听后首先反应为一个"怪"字,这个"怪"的感觉就是指作品中那些类似于人工调式、繁复的现代节奏、新演奏技法等与人们听惯的五声调式三音组的组合旋法、传统节奏型、演奏法,以及程式化的音乐结构思维等表象完形(格式塔)所不同而引起,从而造成一种与民族审美心理先结构中所储存的简明完形的偏离,产生一种"完形压强"的心理效应。这时,主体就产生一种想纠正这种与先结构不一致的"偏离"的压力感,而正是作为审美客体的这些音乐作品是在准确把握中国民族音乐基本神韵的前提下的创新、偏离,所以在本质上是符合主体的审美态度与心理结构的总体特征的。在这种强大的稳定继承性的作用下,偏离不至于太远而让主体难以接受,这样主体才有可能通过调整自己的原有图式,或者创造出一个能容纳这一刺激物的新图式,去把握新的审美信息,拓展审美的领域,实现了审美心理有效的变异与发展。

这种积极、成功变异的完成是有赖于审美主体有

[17] 茅原:《在偏离与回归之间——王建民〈第一二胡狂想曲〉的艺术特色》,《艺苑·南京艺术学院学报》1989年第3期,第56页。

能力运用民族性的力量把变异中缺陷或"不完全"部分予以纠正补充,其最终结果就是一种更富变化也更具刺激力的新格式塔的诞生。在形式上表现为不拘泥于传统的技法与审美习惯,力求与西方音乐的融合与时代精神的体现,求新而又有度,在对民族音乐传统的继承与创新变异的矛盾中,取得了辩证的统一。并且,这种被格式塔心理学认为心理美感所产生的重要因素——即"偏离"与"回归"不断交替运动所造成的"完形压强"的增长与减弱乃至消失的过程,也就是民族审美心理中稳定性与变异性之间矛盾运动的过程与规律。

在当前,瞬息万变的世界形势与全球化语境下文化交流的日益密切都愈来愈有力地冲击着民族的狭隘性和局限性,对民族心理产生了极其深刻的影响。我们处在一个由一元走向多元、日益开放的时代,打破并告别了近代文化输入所遗留的欧洲音乐中心主义的桎梏,在从中西关系一元格局走向以多元文化为时代精神的21世纪,实际上步入了一个全球化的"世界民族音乐"的时代。世界各民族的音乐文化之间产生了多向的交流与传播,民族文化相互融合的步伐日益加大、加快。于此历史的良好契机,我们应该更理性地认清中华民族审美心理的局限性,摒弃其中某些落后的审美心理因素,发扬民族审美活动中优秀的方面。在与他民族音乐文化的交流中,保持一种积极、健康的良好开放心态,在对本民族优秀音乐传统自尊、自信而建立以民族自我意识为核心的民族心理结构的基础上,扬长补短,变异发展。使得民族审美心理在稳定与变异的辩证统一、共同规律的作用之下,始终往复运动在"偏离"与"回归"之间,更有活力地继承发展,不断产生文化的新质,构建中华民族审美心理的新格局。

正如黄翔鹏先生所感慨,中国民族音乐的优秀传统正如一条从未停止过流动的大河,一条由中华儿女世世代代开凿,同时又不断接纳外来支流、丰富自我的常流常新、奔腾不息的河流。所以我们"更要千倍万倍地赞美华夏民族音乐传统的长江大河。……她在我们世世代代

休养生息的辽阔领土上激起过无数绚丽灿烂的浪花。她不择涓涓细流,百川归海那样地容纳吞吐着华夏各民族的汗水、血、泪以致沁人肺腑的湿润气息。她的深邃足以汲取异地远域的清泉而不变水质;她的乳汁哺育过我们多少祖先,还将在新时代中喷放不已"[18]。

[18] 黄翔鹏:《传统是一条河流》,北京:人民音乐出版社1990年版,第3页。

第五章　中国人音乐审美中的形式要素与组织手段

[1] 张前、王次炤:《音乐美学基础》,北京:人民音乐出版社1992年版,第44页。

[2] 董维松、沈洽:《民族音乐学译文集》,北京:中国文联出版公司1985年版,第82页。

"所谓形式,即构成事物的各种元素之组织或安排。"[1]音乐的形式则包括力度、速度、节奏、音程、音色等基本要素。由于音乐的形式是一个严密的有机体,所以若只是将这些基本要素简单相加或拼凑,并不能体现出音乐形式的特征。而只有当它们通过旋律、和声、复调、配器、曲式等组织手段,按照一定的组合规律,有机、有序地综合成一个整体时,才能显示出音乐形式的结构特征,并表现出音乐中所蕴涵的不同民族神韵之美。

音乐的民族性也正是借助于这些特定的音体系(律制、乐制、音阶)、语言体系(旋律、旋法、调式、惯用节奏、音色)以及音乐逻辑、音乐结构体系(和声、复调、曲式、配器组合)乃至表演方式等方面的诸多具体手段表现出来的。在不同民族的音乐中,它们各自"通过某种它们所依据的音阶、所使用的特殊音程、程式化的结构、某一旋律的整条曲线、短小的、经常反复的动机和一种特殊的情感表现互相区分开来的"[2]。从对音乐形式美感知的意义上来讲,在一个民族之"音乐耳朵"的发生、形成的过程中,不仅反映在人耳对"可听音"的自然选择,更体现为人耳对谐和乐音主动的文化选择。具体地表现为不同民族在不同的历史时期,对音乐形式美(即对音乐形式、结构、组织手段等)主动的选择与把握。由于不同文化背景下的影响,而导致不同民族在对音乐形式结构美的感知过程中必然会呈现出较大的心理差异。

这些不同民族所共同使用的形式要素与组织手段之间的区分非常微妙而富有个性,对于他民族来说,这些细枝末节可能不会产生明显的心理反应,而被忽略过去,但对于本民族的成员却会十分敏感地引起心理的条件反射,能够准确无误地发现某种首次出现的音程、音色、节奏和旋律,并用本民族的审美习惯加以甄别与心灵解读。

第一节 形式要素

一、音色

在民族音乐的诸多形式要素中,由于音色是可以体现物质形态内部质量基本特征的最佳载体,而被公认为民族音乐形式要素当中最为重要的成分。

音色在民族音乐中这种重要性的确立还因为它有着在诸多形式要素中相对更大的独立性的艺术表现力,从某种意义上来说,不同民族特色乐器中的独特音色性格就可以成为渲染其民族个性风格色彩,表现其民族精神的重要手段。如蒙古族马头琴音色的浑厚、朝鲜族伽倻琴音色的轻灵、傣族葫芦丝的委婉、哈萨克族冬不拉、维吾尔族热瓦普的热情,还有日本尺八的沧桑、印度笛子的神秘都无不是以其独特的音色使得听者极易与其所处的特定的地域环境、特定的文化氛围、特定的民族性格产生相对应的联想。若再与节奏、旋律等其他的相关形式要素、组织手段有机地整合运用,则可以更好地表现出"典型环境中的典型(民族)性格"。

在中国的民族音乐,或换言之在中国人的音乐审美心理中,对音色的审美观念是一个非常复杂的问题。从总体上来看,我们一般认为中国人的音色审美有着近人声,尚自然,多样化,求个性,偏高频化的清、亮、透,追求甜、脆、圆以及重鼻音等几个方面的审美特点及审美趣味的倾向。对于中国人音乐审美中的音色观,刘承华、杜亚雄、钱茸等诸家都曾从不同的角度、深度对其中的某些方面作过有效的探讨,但对中国人的音色审美观进行整

体、相对全貌性的总结性的文论尚未存见。故笔者在此不自揣力,对这一相当庞杂、难以统计量化表述但却是十分重要的专题,试图在总结、简述前人成果的基础上再作些许纵深多向的阐释。

1. 近人声

中国人的音色审美心理中非常重要的一点即是有着崇尚自然、重视人声的传统与偏向。"贵人声"的观念,最早在先秦两汉时期就已经初见端倪,《礼记·郊特牲》中就有"歌者在上,匏竹在下,贵人声也"的记载。而对"贵人声"这一中国人音色审美倾向作出进一步具体解释的著名美学命题"丝不如竹,竹不如肉",最早则见于东晋陶潜的《晋故征西达将军长史孟府君传》与刘义庆《世说新语·识鉴》一六引《孟嘉别传》[3],是记载晋人桓温问孟嘉(陶潜曾祖父)的一段对话:"温问:'酒有何好?而卿嗜之。'嘉曰:'明公未得酒中趣尔。'又问:'听伎,丝不如竹,竹不如肉,何也?'答曰:'渐近自然'。"

"丝不如竹,竹不如肉"中首先最直接反映的是在中国人的音色审美观念中,认为"丝"(这里指的是类似琵琶、筝等弹拨乐器发出的颗粒感过强、多骨少肉)的音色不如"竹"(发出连音的吹管乐器)的音色美,即竹类气鸣乐器以其悠长的音调,比发出颗粒性音响弹拨乐器更接近于人声;而"竹"的音色又没有人自身的嗓子直接发出的"肉"声真切、迷人。这里由丝—竹—肉的递进排序正是反映了这三者在表达中国人的内心情感时的直接性与自然性的一种美学比较,反映了中国人音色观的审美趋向,是以近"肉"即近人声、近自然为最高旨趣,是为"渐近自然"。

"丝不如竹,竹不如肉"在中国能够作为稳定贯穿了几千年的一个美学范畴,其更为内在的原因则是因为中国文化在本质上是以感性、以生命为本体,十分重视人的肉体,尽力捕捉人的内在感受与体验。认为只有确实是自己真实的嗓音,才能更完满、真切地表达内心的感受,只有"近人声"、"近自然"本真的音色,"才

[3] 唐初房玄龄所编的《晋书·列传第六十八·王敦桓温》中也有几乎相同的记载。

能唤起一种直接的感受,才能一下子使你进入一种生命状态,才能使音乐具有一种刻骨铭心的效果"[4]。而只有"'肉'(人声)"才能作为人自身的天然乐器,离人的内心情感最近,是人的内心情感外化的直接媒介,所以,它在表达人的内心情感时显得最直接、最自然"[5]。作为人造乐器的"丝"与"竹"相对于"肉"是远离自然、远离人的生命与内心情感的。所以,在表达内心情感上,远没有人声这种天然乐器来得直接、真切。但"竹"和"丝"虽同为人造乐器,又"由于管乐器是用人的生命之'气'吹奏的,弹拨乐器是用人的手弹奏的,'气'比'手'更接近于人的内在生命本体,所以,在表达人的内心情感上,'竹'比'丝'显得更直接、更自然"[6],是所谓"丝不如竹"。

唐宋以降,唐段安节在《乐府杂录》中亦云:"歌者,乐之声也。故丝不如竹,竹不如肉,迥居诸乐之上。"白居易在咏乐诗《杨柳枝二十韵》中"取来歌里唱,胜向笛中吹"也明确表达了对"竹不如肉"的认同。《宋史·乐志》中的多处记载也反映出这种观念:"《礼》'登歌下管,贵人声也'。'堂上之乐,以人声为贵,歌钟居左,歌磬居右。'"到了宋代之后,拉弦乐器得到一定的发展,无指板的胡琴类弓弦乐器能演奏出无断续的音腔变化,细腻丰富、流畅悠扬的音色,能更有效地模拟人声,因而弓弦乐器从其一出现就显示出了较强的生命力,并逐渐成为中国民族乐器中最重要的歌唱性旋律乐器。也正是因为这里的"丝"(指歌唱性与人声韵味俱佳的拉弦乐器)不但比前面作为弹拨乐器的"丝",也比作为吹管乐器的"竹"都要更接近人声的韵味与旨趣,所以宋人刘敞才在诗中赞誉、称道可以"繁手无断续"拉出更为连绵乐音而比竹更具表现力的奚琴:"奚人作琴便马上,弦以双茧绝清壮。高堂一听风雪寒,座客低回为凄怆。深入洞箫抗如歌,众音疑是此最多。可怜繁手无断续,谁道丝声不如竹"。从而对"丝不如竹,竹不如肉"发出"谁道丝声不如竹"的反诘。

[4] 刘承华:《中国音乐的神韵》,福州:福建人民出版社1998年版,第51页。

[5] 黄汉华:《言之乐与无言之乐——声乐与器乐之联系与转化的美学思考》,《中国音乐》2002年第4期,第7页。

[6] 同[5]。

至元，散曲家张养浩《折桂令·咏胡琴》中云："八音中最妙惟弦……引玉杖轻笼慢捻，赛歌喉倾倒宾筵。"也是意在说明弓弦之"丝"明显优越于管乐之竹，更有赛歌喉之妙。明清时期，随着戏曲音乐的快速发展，胡琴等拉弦乐器的地位和作用变得越来越重要。清人吴太初《燕京小谱》说："蜀伶新出琴腔，即甘肃腔，名西秦腔。其器不用笙笛，以胡琴为主，月琴副之，工尺咿唔如语，且色之无歌喉者，每借以藏拙焉。"胡琴酷似人声，以至于可达到为演唱者藏拙的程度。清人李渔在《闲情偶寄》"饮馔部·蔬菜第一"中还提出："声音之道，丝不如竹，竹不如肉，为其渐近自然。吾谓饮食之道，脍不如肉，肉不如蔬，亦以其渐近自然也。"这里，李渔在饮食之道中推崇首重蔬菜，正是反映了他主清淡，尚真味，认为只有近于自然始利于身体的饮食观。"五谷杂粮粗茶淡饭最养人。谷食第二，食之养人，全赖五谷。肉食第三，'肉食者鄙'，非鄙其食肉，鄙其不善谋也。"都是反映了李渔在简朴生活中体悟生命的真意，体悟出追求声音之道的"肉"与饮食之道的"蔬"之间都为"渐进自然"的共同之处。

在中国人的心里，正是这种崇尚自然的哲学审美观的影响，所以对于内心情感的表达，都认为真切的人声是最为生动的表现载体。《中华大字典》曰："'肉'，歌声也"。《史记·乐书》曰："宽裕肉好"。《裴骃集解》曰："王肃曰：'肉好，言音之洪美'"。《释名》曰："肉，柔也"。还有近人钱穆先生的《略论中国音乐》一文之"近人声"中亦称"中国古人称丝不如竹，竹不如肉，丝竹乃器声，肉指人声"[7]。都无不是反映了在中国人的音色审美观中，长期稳定地认同这个"肉"声的非凡的、真切的表现力。所以，在中国民族乐器中，一些最具代表性的乐器如二胡、板胡、坠胡、唢呐、笛、箫等都是以接近"肉"（人声）为贵。如二胡的音色，即是非常近似人声，再加上它的音域音区也在人的听觉界限的最中心部位，接近人的歌唱音域，因此能够如泣如诉、如歌如吟且中庸有度。所以才有《江河水》的声泪

[7] 钱穆：《现代中国学术论衡》，北京：三联书店2001年版，第276页。

俱下、《汉宫秋月》的忧愁哀怨、《二泉映月》的一声叹息……

中国民族乐器在演奏中的最高旨趣,也是考虑如何追求发挥乐器本身的人声韵味,这方面追求的典型代表即是类似"咔戏"、"大擂拉戏"、"三弦弹戏"、"坠胡唱戏文"等能够惟妙惟肖模仿人声说话、唱腔、哭笑的器乐演奏形式在民间戏曲、曲艺中的广泛应用,并成为中国民间为人们所喜闻乐见的独立的艺术品种。

这一审美取向在当代的民乐创作中也得到了充分的重视与体现。如林乐培在其读关汉卿元杂剧《窦娥冤》有感而作的《秋诀》一曲中,就尝试用海笛模拟小生的唱腔,又用海笛、二胡等乐器模拟人声呼唤"升堂"、"把犯人带上"、"冤枉啊"等道白。在第三回《叫冤声,动地又惊天》中,作者非常形象地从汉语"冤枉啊"三个字的语音中提炼了一个下行级进三音列的动机,先让坠胡用极其柔弱的音色模拟人声连续呼喊三次"冤枉啊"。接着,这种定型的呼喊声在不同声部、不同乐器间用不同的速度即兴地发挥开来,形成了一片人声鼎沸的喊冤声,艺术效果极佳。

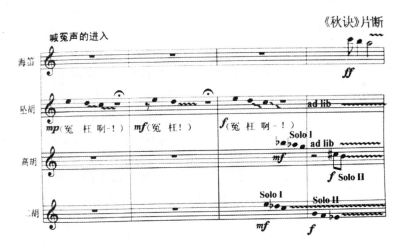

《秋诀》片断

此外,在中国民族音乐中,声乐不但是器乐的先导,而且是器乐发展的基础与源泉,亦是为例证。(这一点在本章第二节的"旋律至上"之"声乐情结"中将作进一步的阐述)

相对于中国人的"近人声",西方人的音色观在总体上则是倾向于远离人声,而使得音色的效果获得一种共通性,表现为"近器声"。这一点除了反映在西方的管弦乐队中的主流乐器中,在其最具代表性的美声唱法中也得到集中的体现:运用发声器官和共

鸣器官的有效组合，即远离日常人声发音的非自然状态，而获得一种堪称科学、标准、统一、共通的"器"声音色；相反，在中国几乎所有的人声演唱的艺术中，则都是共同地以保持嗓音的自然状态来获得一种首先是真实的、真正的人的肉质的自然的嗓音。对于中西音色上"近器声"与"近人声"的差异，刘承华先生认为归根到底还是受着双方不同的文化意识支配的："西方文化以理性、以知识为本体，所以必然重视逻辑，追求体系，再由这种体系来要求它所属下的乐音必须也要超越具体，超越独特，以获得一种普遍与共通。所以西方乐器是以远离人声，接近器声为其旨归。"[8]与其不同，以生命为本体、注重感性、有着强烈"身体化"倾向的中国文化中，必然重视人肉体的真切的感受与体验，认为只有"近人声"的音色才可以引发、表现浓重且真实的情味。

　　钱茸则从中西分属宗法、宗教社会的角度对此进行了阐释：由于宗法社会与宗教社会最本质的不同，在于前者关注的是实实在在的人世，人之间的长幼尊卑关系；而后者关注的则是神的世界，歌颂的是神的伟大，人则是永久的负罪角色。所以在以宗教文化为主流的西方音乐中，在音色追求上"近器声"是因为在宗教的影响下，音乐作为与天国（彼岸）沟通的中介，需要的是一种非人间的声音，即使是在声乐中也要追求一种"远人声"的器乐化。而在宗法（非宗教）的中国，以人学为核心的儒家思想的影响超过了任何一个宗教，文化呈此岸性，所以中国人在音乐中追求的是一种人间的自然的"近人声"的音色。并且，"中国人不但追求人间的声音，而且追求乡音，所以中国人不但喜欢声乐，还偏爱与地域方言不可分割的当地声乐品种。于是陕北人培植了秦腔，河南人培植了豫剧，浙江人培植了越剧，苏州人培植了苏州评弹……"[9]

　　这种以生命为本体的深层文化心理结构还反映在中国的传统音乐中一种明显的"求噪"心理倾向，民间打击乐的盛行，对"瞬间噪音"的偏爱，如古琴发出的

[8] 刘承华：《中国音乐的神韵》，福州：福建人民出版社1998年版，第51页。

[9] 钱茸：《古国乐魂——中国音乐文化》，北京：世界知识出版社2002年版，第121-122页。

瞬间噪音就极大地增加了古琴的表现力，并成为古琴音色韵味的重要组成部分。在梆子戏、西北皮影戏、川剧中，还有京剧的花脸中，亦如此。如麒派艺术家周信芳的唱腔都是追求一种苍劲、粗糙、沙哑的音色。戏曲演唱中"云遮月"的技法，即是利用沙哑的人声噪音音色与圆润的乐音之间"清"与"浊"的音色对比变化，仿佛如月光在云间穿行时忽明忽暗的意境，给人以美的享受。这些都共同反映了中国人在音色审美上重感性、真实而又极具人情味与人性化的心理趋向。

2. 尚自然、多样化、个性化

在中国传统文化的自然观、哲学观中，讲求尊重自然、顺应自然。人与自然之间追求的是一种和谐协调的"天人合一"的亲和关系。所以，在乐器制作的材料选择中，与西方乐器制作倾向于采用人工的、且经过标准化的材料不同，中国人在制作民族乐器时则更多地将目光投向了就生长在他们身边房前屋后的竹子、木头、芦苇、葫芦等种类繁多的天然材料上。这一点在西周依据制作材料来对乐器的"八音"分类说中就得到了佐证，"八音"中除了"金"以外，其他的"石、土、革、丝、木、匏、竹"则都是纯自然材料。在实际音乐活动中使用最多的一些代表性乐器如拉弦的胡琴类、吹管类的笛箫管笙、弹拨类的三弦、琵琶等大多都是由木、竹、皮、石等天然材料制成。

"天然材料的使用意味着对自然属性的尊重和保留，而自然本身又意味着多样性和独特性。"[10]如在胡琴类的二胡、板胡、高胡、坠胡、京胡中，所选用制琴材料主体部分就有红木、乌木、紫檀木、椰壳、竹等，蒙琴筒部分有蟒蛇皮、小蛇皮、木板等种类，而这些不同材料的选用彻底决定了乐器之间个性鲜明而迥异的音色差别。正如有人曾这样描述胡琴家族中这几位成员的音色内涵：二胡是南国的温婉缠绵，京胡是北方的高亢激越，板胡是西部的嘹亮阔远，坠胡是中原的粗犷热烈……而在西方的拉弦乐器提琴家族的大、中、小提琴以及低音、倍低音提琴中，由于它们都选用了同样的

[10] 刘承华：《中国音乐的神韵》，福州：福建人民出版社1998年版，第55页。

并经过了工业标准化的制作材料，所以它们的音色都是一种具有共通性的提琴的音色，并无太大的本质性的差异。而其或纤细、明亮，或浑厚、低沉的属于音区声部不同而带来的音色差异，则主要仅仅是由于它们"块头"的大小，即共鸣箱体积的大小不同所造成的。

竹笛的制作，对其原料竹的选择也有着诸多的讲究，如紫竹、黄枯竹、长茎竹、凤眼竹、香妃竹、斑竹等不同竹料制成的笛子，音色会有差别。并且，不同季节、不同地区、不同生长环境甚至不同生长阶段采伐的竹子，对制成的笛子的音色皆有影响。此外，笛子的笛膜以及唢呐、管子的哨片也都因必须自然采集而无法实施工业的标准、统一化，使得这些民族吹管乐器的音色呈现出丰富多彩、个性各异的态势。在古琴的制作中，其面板与底板选用不同的木材，如桐木、杉木、梓木、楠木等，也都会影响到琴的音色。

中国音乐音色的审美意识还较多地受到"音腔"的影响。沈洽先生在其《音腔论》中论述，音腔并非是不同音的组合，是一个音自身内部的变化，而这种变化的一重要组成部分即是音色的变化，也是音腔理论中的一个核心部分。所以有人说，在中国音乐中，音乐并不只是乐音的运动，另外还包括着运动的乐音。音腔在民族器乐中表现为吟、揉、绰、注；而在民族声乐中则表现为滑音、叠腔、擞音等。这种以音色变化为重要条件的音腔，具有很强的表现力，对中国音乐体系的诸民族来说，它已升华为一种审美理想。在这种审美观的驱使下，在音乐实践的众多地方着意地运用它，充分发挥它的表现力。比如二胡演奏中的一个音，就可通过在不同的弦上以不同指法和不同的演奏法（如压揉、滑揉、滚揉、快揉、先揉后不揉、或迟到揉弦等多种揉弦法）而获得上百种的音色。在琵琶演奏中，音色变化则更为丰富，除了有弹、挑、勾、抹、剔、扣、扫、拂、吟、揉、推、拉、带、擞等常规手法以外，还有拍、提、摘等非常规的特殊技法，可以奏出很多种变化组合的音色来。也难怪有人说，琵琶全身上下只有一个音色没被用，就是将琵琶摔破的声音，可谓"无声不可入乐"。中国传统音乐中独树一帜、丰富多变的音色美的形成，也无不与中国乐器在制作材料和观念上崇尚自然的偏向有着十分密切的关系，制作材料、工艺上的自然性，同时必然也导致中国乐器的机械功能性不强，乐器的机械功能性越弱，其人为的空间就越大，就越要靠人来控制其多变的音色。正如

机械功能性最强的电子琴,同时也是某种意义上最缺乏音色文化韵味的乐器。

中国音乐中对音色多样性的追求,不仅反映在乐器方面,在中国传统的声乐艺术当中同样也讲求对多样化音色的追求。与西方歌剧中男女演唱声部只有花腔(女)、戏剧、抒情的高、中、低(无女低)的几种主要依据音区、音域的基本划分不同,中国戏曲中如京剧就更多地是按照严格的音色约定性来对生、旦、净、末、丑不同角色类型行当进行划分。并且,根据不同角色和不同音色,五大行当中还可以细分:生分老生、小生、武生,老生又分文、武老生,小生又分文、武小生和穷小生;旦分正旦、老旦、花旦、彩旦……;净分大花脸(正净)、二花脸(武净)、白脸;丑又包括文、武和小丑。针对这些具体角色,在实际演唱时,音色上也有着细致而丰富的要求。如生角中,老生的音色要有老者的苍朴,文(穷)小生要手无缚鸡之力或半阴不阳;旦角中,丫鬟和小姐的音色也不一样。即使同为武生,"如水浒戏中的林冲、武松和燕青都是武生,而三人的唱腔在音色的处理上也都有所不同:林冲的音色比较柔和、暗淡,强调他'武中带文'的特征,武松的唱腔激越、刚健,体现'武中带狠'的个性,燕青的音色则'亮'、'透',表现'武中带秀'的性格"[11]。在中国传统戏曲中,还有一种"反串",即男演员可以扮演正旦、彩旦等女性角色(如梅兰芳),女演员也可以扮演生、净等男性角色,因为男女演员音色上的天然不同,在同一行当的演唱中便出现了一种非常奇妙的音色与表演心理上的差异,使得中国传统戏曲的音色更加丰富。

而在中国戏曲的锣鼓中,同样的锣鼓点子,通过小锣音色组合的音响节奏可表现步履轻盈的少女,柳枝轻摇、莲步细舞、碎步移形;文弱的小生弱不禁风、半阴不阳;还有地位卑微、身轻言微的小人物(如店小二、三花脸、娄阿鼠等)。而用大锣音色组合的音响节奏就用以表现英雄豪杰、朝廷重臣以及其他地位高的威风凛凛的大人物。在《老虎磨牙》《鸭子拌嘴》等一些生动、活泼而又诙谐的纯打击乐锣鼓曲中,则主要靠的是音色的独立表现功能了。

中国人音色观中的"尚自然"、"近人声"与"多样化"的

[11] 杜亚雄:《中国传统基本乐理》,上海:上海音乐出版社2004年版,第72页。

特点还决定了其音色审美中对独特性与个性的大力追求。如板胡、京胡、唢呐、管子等乐器音色个性鲜明、特异，富有穿透性，因而缺少互渗性与融合性，很难像西方乐器那样能够和谐完满地融合为一个绵密严实的多声音响织体。此外，中国音乐的线性思维以横向的旋律为基础，追求蜿蜒游动、虚淡空灵的效果，这一美学追求也要求尽可能突出每一样乐器自身固有的独特音色，而充分发挥每一样乐器的独特个性。

3. 偏高频的清、亮、透

在中国的民族声乐（包括戏曲）中，较少中低音的声部，较西方相应声部而言，其高音声部也整体偏高。在民族乐器中，也大多都是高音乐器，中音较少，低音声部乐器则几乎没有。[12]所以，从中国民族音乐的音高维度来看，在声、器乐中都呈明显的高腔、高频化的趋势。而在这一趋势的直接影响下，音色也表现为一种偏高频的清、亮、透的审美倾向。在中国音乐中，尤其是高腔、山歌等乐种，戏曲中老生、小生、青衣等行当，对音色的追求有着较为明显的清、亮、透的心理偏向，也产生了与之相适应的高位置、重头声、重假声的发声方法。所以，在近代的中西文化交流中，会出现"中国戏曲留音片子，一到西洋音乐学者耳朵中，只是一片'叫唤'，好象十字街头起了'火警'一样"[13]。

这一美学偏向的形成受到多方面因素的影响，如傅显舟先生在其硕士学位论文《汉语语音与歌唱》中即认为民族声乐中位置靠前的偏亮音色的形成较多地受到民族语言与唱法的影响。汉语言的主要元音发音时舌位较高，舌面与颚距离较近。而汉语中元音有较大的分布频率，且高元音占整个元音发生率的一半。这些都导致了民族声乐演唱时"浅声道"的特征：即歌唱时也表现为发声的舌位较前、较高，声道较短，声道截面积较小。[14]

而西方美声唱法讲究喉头的稳定下放，软腭上抬，咽腔打开，舌位低放，口腔开度增大，这种声道的变化加大了低、中频振幅，使元音浑厚有力，音量输出增加，

[12] 就中西拉弦乐器组的音区分类比较而言，西方的提琴有低、大、中、小四个声部的提琴种类；而中国胡琴类如二胡、板胡、高胡、坠胡、京胡则都是清一色的高音甚至是超高音的胡琴。所以，从这个音区的意义上来说，西方的提琴至少有四种，而中国的胡琴则只有一种名副其实的"高胡"（广义上的高音胡琴）。但如果就此从音色的意义上再论，中国人的音色观其实应是一种在横向线性上的多样化与立体纵向上的单调化（高频偏亮）的对立统一。

[13] 王光祈：《学说话和学唱歌》；王光祈音乐学术讨论会筹备处编《王光祈音乐论文选》，1984年版，第169页。

[14] 傅显舟：《汉语唱法问题》，《中央音乐学院学报》1989年第4期，第40-46页。

保障了高音区的音色既宽厚自然又不乏明亮有穿透力。所以，相对于美声唱法，民族声乐演唱时，由于舌体通过舌骨连接到喉室、舌面、会厌和喉室外侧构成声道弯管内壁，浅声道影响下的舌位的上升必然会连发引起喉头的升高，咽腔容积的变小，声道缩短并减小了截面积，加强了声道高频的特性，使得较高基频的元音获得清晰且理想的音量输出，并使得元音音色变亮（但较为单薄），产生了声音位置靠前的主观感觉。[15] 正是由于声音的共振点靠口腔前，与头腔和胸腔形成"三角形"，没有形成一个垂直的通道，因而共鸣不充分，泛音较少而显单薄。

这种"靠前"的音色选择经过千百年的实践，"已积淀为我国大多数文化所共有的音色审美观念，它的价值已不在其形态本身，而在于其为广大听众所认可的文化心理等刺激反应效用。它是由我国的传统喜好、社会风俗、精神情趣以及语言基础决定的，符合我们的民族审美习惯"[16]。

在京、昆、川等总体发展水平较高的大剧种中，戏曲演员的高喉发声现象也极为普遍，随着音调的升高，喉头位置上升，声道变短、小共鸣腔体的高频特性表现得十分明显。同西方的歌剧演员相比，中国戏曲演员的音区整体偏高，音域偏窄。京剧中男声的常用音区大约从 $c^1—c^2$，女生则是从 $g^1—g^2$。小生和花旦都各再往上扩展四、五度。在小生的唱腔设计中，与前开元音 /a/ 有关的韵母使用非常频繁，配以升喉、高舌的小喇叭型声道的运用，戏曲小生的音色就尤显刚劲与脆亮。所以，戏曲演员在演唱的实践中总是执着地热衷于在高音区锤炼自己的发声，追求着一种"响彻云霄"的声音。在清人刘鹗的《老残游记》中对白妞黑妞演唱艺术的描绘："唱了十数句之后，渐渐的越唱越高，忽然拨了个尖儿，像一线钢丝抛入天际……"[17]《列子·汤问》中所载秦青送薛谭时"抚节悲歌"也具有"声振林木"的高音质量，而所谓"响遏行云"则也是说明音高方可入云天，使得行云也为这高亢、激越的歌唱住

[15] 傅显舟:《汉语唱法问题》,《中央音乐学院学报》1989 年第 4 期,第 46 页。

[16] 杨曙光:《中国民族声乐艺术的审美特征》,《中国音乐》1997 年第 3 期,第 66 页。

[17] [清]刘鹗:《老残游记》(陈翔鹤校,戴鸿森注),北京:人民文学出版社 1957 年版,第 16 页。

步,而最终"绕梁三日"。这些相关描述也都可从侧面说明先人在音乐审美中对高频的认同与赞赏。

此外,声道截面较小还有利于假声的发音,所以也导致了在中国戏曲和高腔山歌的演唱中高音假声的大量、普遍的使用。英国使节马戛尔尼的私人秘书约翰·斯当东及其随从在谈及对中国音乐的印象就曾记录过中国人"成年人和童年人唱歌时一概都用假嗓",并对此表示不解。西方的男高音都将 high C 视为自己的终极性的技术目标,但在中国,一般好的戏曲演员大多都能在 c^3 以上的超高音区,用假声发出良好的开元音来,京剧演员李宗义、李和曾,曲艺演员侯永奎等老艺人,都能毫不费力地唱到 f^3 以上。在川、鄂、湘山区的高腔山歌中,山里人的高腔嗓子,最有光彩的音区也都在 g^2—e^3,高音甚至可以到 f^3、g^3。[18]比西方的专业的美声歌唱家要高出整整四、五度。

在中国当代的各类歌唱家中,持民族唱法者几乎都是清一色的高音,这种中国式的民族高音,中低音区往往多显虚松,直至中高和高音区才愈显明亮、高亢。中国的美声歌唱家中也是以抒情类型的男女高音占绝对优势,音量宏大、音色浑厚的戏剧型的高音较为少见,中低音的歌唱家更是罕见。这里固然有着汉族体质人类学的原因,但汉元音浅声道的制约也是一个不容忽视的因素。从汉语语言的清晰输出来看,"戏剧型高音和中低音歌唱家为形成其特定嗓音类型对音量音色的要求,以声道的相对延长与截面积加大来保持中低频声波的能量,以保持声音的力度和厚度,这样对汉元音固有腔体和音色特征改变很多。舌位低放造成舌面腭距离加大,辅音成阻与除阻运动距离变长,辅音发声较费劲而且发声时长往往难于准确保证,对语言的清晰度有一点的影响"[19]。而对于中国人来说,由于长期的语言听觉审美习惯的影响,将歌唱语言清晰可辨而又"字正腔圆"地输出已成为声乐审美中的一个基本要求。所以,在民族声乐乃至汉语的美声唱法中,不强求喉位与舌位的低放,声道的偏短和截面积的

[18] 王明:《谈高腔山歌的高》,《中国音乐》1992 年第 3 期,第 68 页。

[19] 傅显舟:《汉语唱法问题》,《中央音乐学院学报》1989 年第 4 期,第 44 页。

偏小,而表现为音量偏小。使得字正腔圆的追求得以实现的同时,在音色上表现为与美声相比相对单薄而不甚宽厚,但却更为高亢明亮、清脆的音色特征。

中国人的高频化还可以从发生学的角度引发一些思考与推测:人类对 1000Hz 到 2000Hz 的声音具有高度的敏感,大多数动物的发声正好在这个范围,因此,人类能够轻易地听到彼此的说话和动物的鸣叫,对动物发声区域的敏感性对人类的生存十分重要。可想而知,由于残酷的生存斗争,在人类祖先的类群里,缺乏这些敏感、能力的个体是会被自然淘汰的,而具有这些敏感的个体,则有更多的机会生存下来,把这一能力通过基因遗传给后代,并以这种能力参加审美机制的合成。而华夏文明发祥的中心地带较少发声低沉的大型动物,农耕文化兼有家禽、家畜的饲养,其音频多偏高。再从体质人类学来看,中国人的声带多短、薄,故发音高频居多。种种原因导致长期以来中国人固有听觉中对低音区缺乏敏感性,从而形成中国特有的对于中高音区的偏爱与主动选择,导致中国民族声乐与乐器的"高频化"。

此外,这种高频化与漫长的中央集权专制封建社会对人权的压制、扭曲,可能也有一定的关系。比如,为了排遣、缓解心理上压抑的重负(如魏晋时期的长啸、清啸),这也是出于心理平衡的本能需要。

4. 甜、脆、圆

中国人在音色审美中还有着追求甜、脆、圆的特点。关于"脆",如前文所分析,汉语语音特征中发音舌位普遍靠前靠上,使得元音共振中心在口腔前部硬腭部,而上壁的硬腭与前部的齿列等硬组织,对声波反射力较强,并因共振重点靠近口外,所以发音偏于明亮、集中,同时亦显清脆。从中国人日常的经验来看,也总是将一种所谓"脆生生"或"脆亮"的声音评论为好的音色。

由于在中华民族的审美视域中,"圆"作为一个能指丰富的阴柔化代码,喻示着柔和、温润、流畅、婉转、和谐完善,标志着一种美、一种心理结构和文化精神。所以,无论在音乐的结构、旋律的进行,还是在音色的审美中,都无一例外地追求着这种柔软和顺的"圆"与"润"。"音腔"要求将每一个音与音之间的"空间"与"缝隙"都填满,打磨成一个无棱角的圆滑的结构,音之间的连接体现的是一种连绵圆滑之美,这就要求一种与之相适应的"圆"状的音

色（而非锥状或点状）去实现这种"音腔"的渐变线性之美。此外，民族声乐对语言咬字字正腔圆的要求，也都使得中国人对圆润、平滑、回转类型音色的高度认可。

中国人音色审美中对甜美音色的偏爱也是一个公认的事实，这一点无论是从古代唱论还是从当代媒体主流的民族唱法对音色的追求中都可互为例证。"甜"本是作为一个味觉的名词出现，据"口味性格学"的研究成果表明，嗜甜的口味通常与柔和的性格有着更多的对应关系，如女性与儿童多好甜味。这与中国人审美感受从味觉经验出发并将之作为逻辑起点也有着一定的关系。可见，对于女性文化模式的中国人来说，在音乐领域里对甜美、圆润音色的追求也是同内倾情感型的民族性格高度吻合的。

5. 重鼻音

在较多乐种的音乐表现中偏爱鼻音也是中国民族音乐音色审美中的一个显著的特征，关于中国音乐中对鼻音的重视，1851年柏辽兹在伦敦担任万国博览会的乐器评判员时听过一场中国音乐表演之后的评论中就有记载："至于说那中国人的嗓子，一切刺耳的东西没有比这更奇怪的了！那些鼻音、喉音、哼哼唧唧……"[20] 由于中西不同的发声方法下的音色审美观的差异所带来的隔阂与碰撞，中国人在演唱时所刻意追求、玩味不止的那极富韵味的鼻音等音色效果是难以得到柏辽兹等西方人的理解与欣赏的，民族音乐学家胡德也曾多次提及以中国人为代表的亚洲人歌唱时鼻音很重。

关于重鼻音的形成同样与语言因素有着密切的关系，"汉语清辅音和送气辅音的大量存在带来汉语唱法音节饱满度较差、声音连贯较困难、气息耗费较大、音区使用偏高等特征……而汉语鼻韵母的丰富和元音鼻化现象的存在，一定程度上能弥补汉语辅音体系特征造成的音节间断性强和气息耗费较大的缺陷"[21]。出于这一语言上的因素，为了使汉语歌唱更

[20] 钱仁康：《中法音乐交流的历史与现状》；载钱亦平：《钱仁康音乐文选》（上），上海：上海音乐出版社1997年版，第414-415页。

[21] 傅显舟：《语音、唱法与文化》，《黄钟》1990年第2期，第52页。

为流畅连贯，在汉族的民间唱法中鼻音色彩浓郁的发音就较为常见，甚至成为传统唱法的一大特征。这一鼻音浓重的发音主要集中在中国传统的戏曲、说唱、曲艺当中，因为这些传统的艺术形式多是一种与近距离述说型表演相关联的"小剧场"艺术，没有庞大的乐队音响与演唱声部抗衡，但却有着较为复杂文化背景下的大量的语言信息需要传达，语言清晰同样成为其第一要求。典型者如苏州评弹与福建南音，在泉州音中有鼻化韵达19个，由于鼻化韵多，唱级进、窄音程尚可，大音程的跳进则难以完成。并且，鼻腔共鸣也难以发出铿锵的"刚"音，而只能是温和、委婉的"柔"音。

由此推及，我们是否可以认为在以汉族为主体的中国民族音乐中玩味不止的鼻音浓重与内向型的民族性格、音乐文化心理有着一定的因果关系，也是一种审美心理的选择。反之，欧洲浪漫派歌剧的兴起，其风格对人声的力度和激情的要求使得宽广的音域、宏大的音量、辉煌而富有激情的音色以及与之相适应的"大通道"的唱法也成为一种必然的美学表现上的文化选择。

并且，由于民族审美心理的稳定性与传承性，使得不仅在民族声乐中，即使在当代的通俗歌坛上，浓郁的鼻化色彩也成为一种重要的音色倾向，如刘欢、孙楠等中国当代通俗歌坛实力派歌手受普通听众喜爱之盛况，固然有他多方面实力的原因，但其演唱时十分浓重甚至已成为个性化标志的鼻音，的确也是令中国听众接受的一个非常重要的原因所在。此外，重鼻音的音色偏向还影响到中国民族乐器的音色当中，如三弦、管子、巴乌、葫芦丝等乐器都有着非常浓重的鼻音音色。

虽然从民族音乐审美心理的变异性来看，中国人音色审美观也并不是沿着以上所总结的几点审美特征就一成不变了，而是随着时代的发展，中西音乐审美意识的交流、碰撞，也表现出一定的变异性。如近年来，更多的通俗歌手就并不局限于传统、单一的浅声道唱法，一味追求甜美、脆亮的音色，而开始探索多种发声方式和建立新的音色风格，各种嗓音呈现个性化，音色风格也日趋多元化、多样化。如以崔健为代表的中国摇滚、西北风歌曲演唱时多有选择地押 ou 等韵（如《一无所有》《信天游》《我热恋的故乡》等）来求得发声位置的靠后和音色的厚重、苍劲、沙哑。新生代的沙宝亮、胡彦斌等歌手都各自在塑造、寻找着极富个性特色，更加多元化的歌唱音色。

但在总体上,那种由于浅声道发声方法所决定的明亮、靠前的音色,仍成为中国民族风格十足的主流代表性音色,这是因为从先天而言受汉语语音所影响,后天则是经过长期汉民族成员音色审美心理中集体无意识选择的结果。

二、音程

在以汉族为主体的中国人的音乐审美心理中,小三度对于中国人"音乐耳朵"中音高维度之音程感知具有非同寻常的意义。[22]黄翔鹏先生曾提出从发生学的角度来探讨中国人的音感心理,认为虽然中国的古代音乐其本身早已不复存在了,但它却以不可察觉的方式融汇在民族音乐传统之中,和我们民族语言音调的特点相关联,而存在于某种旋律进行、某种节奏形态、某种调式结构、直至群众的欣赏习惯之中。[23]这首先可以从保存有民族音阶结构规律的乐器考古实物中去探源溯流,因为"那些留存至今的原始乐器及其测音结果,以其文化的物化形态向我们展示了原始初民音乐审美感知的心理形态,使得我们能够从文化的综合研究中去了解初民音乐审美心理中的形式美感特征"[24]。

联系陶埙乐器和钟磬音阶的发展过程,原始社会时期已相当发达,从具代表性的乐器陶埙的测音中发现,仅能发两个音的一音孔陶埙起就无不包含有小三度的音程结构。这种具有选择性和稳定性的合规律的乐音结构,"向我们展示了初民在审美听觉进化与对音调形式美的把握中,最早建立起来并对后世民族音乐的音调结构(包括旋律的进行、调式和音阶结构的构成等)具有深远而持久影响的音乐审美听觉尺度与思维模式"[25]。从先民制作当时最重要的吹奏乐器时对三度音程结构有意识的主动选择,应可说明这种听觉审美心理上的偏爱。

并且,先民对小三度音程结构的偏爱还可以在自上古三代以来相当长的历史阶段内的乐器制作及音列

[22] 以下关于陶埙和钟磬音阶发展中三度结构的相关论述,多参详黄翔鹏、修海林先生的相关文论。

[23] 黄翔鹏:《新石器和青铜时代的已知音响资料与我国音阶发展史问题》(上),载《音乐论丛》(第一辑),北京:人民音乐出版社1978年版,第187页。

[24] 修海林:《氏族社会音乐形式美及其美感特征》,《中国音乐》1990年第4期,第13页。

[25] 修海林:《氏族社会音乐形式美及其美感特征》,《中国音乐》1990年第4期,第15页。

结构的设计中被有意识地固定下来这一点上得到进一步的证实。在出土的西周编钟中,自第三钟以上的角—羽结构每组两钟,在同一个钟体上,除了"隧"部音高外,还可以在隧部与铣边之间近钟口处敲击出另一个高度的"右鼓音",即一钟二音。而"隧音"与"右鼓音"之间恰恰也正是小三度的关系。这个音程关系亦并不是偶然的,在《礼记·玉藻》有载:"古之君子必配玉,右徵角,左宫羽。趋以《采荠》,行以《肆夏》。"《周礼·春官·乐师》中又载:"教乐仪,行以《肆夏》,趋以《采荠》,车亦如之,环拜以钟鼓为节。"而陈旸则进一步解释:"礼曰:升车有鸾和之声,行步有环佩之声,则环佩尔拜,其声与钟鼓之节相应。"(陈旸《乐书·礼运》)

[26] 蔡仲德:《中国音乐美学史》,北京:人民音乐出版社1997年版,第381页。

　　这里,虽然是出于儒家乐教"重视对各级贵族及其子弟修养道德情操、规范行为仪态,并对此作出一些明确的规定"[26]。但在钟乐与佩玉的相应中,这个角—徵相依、宫—羽共存的已经形态化了的三度听觉审美尺度感,也成为支撑早期民族音阶"宫—角—徵—羽"整体序列结构与框架的依据,尽管对缺少商音的问题尚未能做出很好解释,但对宫—角—徵—羽这四个音级在民族音阶发展过程中的重要作用,以及被完全、稳定地包含其中的角—徵、宫—羽这两组小三度在民族音乐的曲调、旋法进行中的重要地位,却都是非常肯定的。"小三度确实在我们民族音阶的发展过程中占有重要地位。甚至在今天,在我国民间劳动歌曲的呼号声中,多数情况下也仍然是小三度占重要地位。"[27]

[27] 黄翔鹏:《新石器和青铜时代的已知音响资料与我国音阶发展史问题》(上)《音乐论丛》(第一辑),北京:人民音乐出版社1978年版,第191-192页。

　　中国音乐五声音阶构成的核心是三音小组,可分为两类,虽然也有一类是由两个大二度构成,但在五声音乐体系中占绝对优势并更具典型意义的,毫无疑问是由小三度和大二度共同构成的这种三音小组,它又包括小三度在上方、大二度在下方的,如 5 6 1、2 3 5;与大二度在上、小三度在下的,如 6 1 2、3 5 6 的两种排列,而这四组三音小组的组合则基本上构成了民族旋

律中最为常见、也是最为核心的旋法进行。虽然从七声调式来看，还会有类似7 2 3、2 4 5等三音小组，但由于这些偏音往往都又是异宫系统的五声内的音级，实际上还包含在前面的四组三音小组之中，即在民族旋法与曲调的听觉上总是频频地反映为或是角—徵、或是羽—宫的这两对小三度。这些三音小组是中国五声调式（而不同于日本都节音阶等其他五声体系）中所特有的，从某种意义上来说，是一种无所不在的核心音程而贯穿、构成民族旋律的全部。"五度谐和关系占突出地位的希腊音阶和小三度谐和关系占突出地位的我国音阶，表明了音阶骨干音的差别和不同民族曲调性的差异。"[28]

此外，在汉语言字调调值的变化中，即口语旋律高低抑扬中也包含有典型的三度音程，所以，我们可以认为原始乐器陶埙中呈现的稳定的小三度音程，也是早期器乐旋律对原始口语旋律中最具典型特征的语音声调在音乐上的摹拟。中国人从原始初民时就萌发的对三度音程结构有意识的选择，以及在相当长的历史时期直至今天都稳定持续地固定下来的现状，足以说明中国人在听觉审美心理上对小三度音程的偏爱。

[28] 黄翔鹏：《新石器和青铜时代的已知音响资料与我国音阶发展史问题》（下），《音乐论丛》（第二辑），北京：人民音乐出版社1979年版，第206页。

第二节　组织手段

在民族音乐的组织手段中，与民族审美心理最为密切相关的应是以表现、承载民族审美情感为己任的旋律、调式因素与受民族思维方式影响最大的音乐结构力因素。故本节仅通过撷取这几个因素对中国人音乐审美心理的相关方面进行描述与阐释。

一、五声简约

中国音乐体系的一大重要特征即是在乐音组织方面的五声性，也即调式的五声性。宫、商、角、徵、羽

五个音称为正声，而五声以外的音则称为偏音或三度间音（宫羽间音、徵角间音），清角、变徵、变宫、闰等偏音通常作为正五音之间的经过音、辅助音等外音来使用，是对正声的一种润饰，旋律仍是以五声音阶为骨干，三音小组为核心，围绕它展开，所谓"九歌、八风、七音、六律皆以奉五声"。

在历史和现今时代中，都曾出现或尚存着一种轻五声的思潮与言论。由于受"欧洲音乐文化中心论"和"单线进化论"的影响，该思潮认为五声音阶比七声音阶落后，代表音乐发展过程中的原始阶段，甚至有过激者还认为五声音阶是不完全的音阶，这些观点显然是偏颇甚至是无知的。因为旋律是音乐表现中一个重要的基本因素，而五声音阶的独立意义就在于它对于旋律、曲调的构成有着无以争辩的完整性，且有着由五声所带来的独特的表现力。所以正如不能从十二音半音阶的角度把七声音阶看作是不完全的音阶一样，也不能把五声音阶看作是不完全的音阶。

由于音阶结构的差异，五声体系的曲调一般比较单纯、质朴、简洁，而七声体系的旋律则比较繁复、丰富、多变，前者适于表现明朗、疏旷的风格，后者则适于表现细致、华丽的色彩。但这个差别仅仅具有风格上的意义，而并不具有高低优劣之分，乃"不同之不同，而非不及之不同"。艺术之高下通常并不能简单地以形式上的繁简来判定其先进与落后，如果比较时所站的立场和角度不同，结论也会完全不同，欧洲音乐也有可能变成"简单"的，非欧音乐则有可能变成"复杂"的，如将一段京剧唱腔的旋律和贝多芬《第九交响曲》第四乐章主题《欢乐颂》的曲调来相比，孰繁孰简？阿拉伯音乐的二十四律与十二平均律又孰繁孰简？谁先进谁落后？……

雕梁画栋式的古典建筑不一定就比线条简洁的现代建筑的美学价值要高，而它的技术的科学性与先进性就更谈不上了。非洲的原始绘画与雕刻虽然极为简朴，但却能够成为西方现代绘画大师们艺术灵感的主要来源，成为现代艺术家们顶礼膜拜的图腾。齐白石的虾够"简单"的了，只需几笔挥就，但却因传神之极被奉为画中精品进而价值连城；在现代服饰流行的趋势中，通常越是世界顶级的名牌，设计越是简洁，崇尚于明快中求品质之高雅、脱俗。可见，越是简单、质朴的东西有时反而却越具有先进性与现代性。

况且，中国古代也并非没有七声音阶，据《战国策》中记载："荆轲入秦，太子宾客知其事者，皆白衣冠以送之。至易水上，既祖取道，高渐离击筑，荆轲和而歌，为变徵之声，士皆垂泪涕泣。又前而为歌曰：'风萧萧兮易水寒，壮士一去兮不复还。'"此处，荆轲为了表达他悲壮激越之情，就在歌唱中使用了变徵音，可能就是七声的雅乐调式；另据《楚辞》里关于"阳春白雪"典故中所提到的"引商刻羽，杂以流徵，国中属而和者不过数人而已"，也可见其时民间歌唱中大量使用调式外音的情况。在曾侯乙墓出土的战国编钟上，早已可演奏半音阶并可旋宫转调，这比西方的十二音体系要早出一千八百多年。就是说，在中国的音乐活动中很早就已出现七声音阶，并且还应注意到在所有出现五声音阶的地区，也同时流行着这些七声音阶和多于七声的音阶，但中国音乐没有选择它们，而是主要选择了五声音阶，这也说明五声音阶是人们的主动文化选择。

　　这种文化上的选择是有其多方面内在、深刻的原因。首先，中国的文化受儒家、道家思想的影响颇深，即"中庸之道"、"清静无为"的思想。而由五声调式构成的单线型的旋律由于缺乏半音和三全音，因而音的倾向性不是很尖锐，功能性、导向性也不强，所以格调比较平和，则比较适合士大夫顺应自然以求安逸的性情，以及静穆恬淡优游逸豫的生活。中国的文化无论是绘画还是音乐，从一开始就表现出一种追求单纯、简洁和明快的倾向，中国人不习惯繁琐论证，无论在学术上还是在艺术上，都喜欢尽可能地直截了当，追求顿悟见性，洞察本质，总是力求用最少的文字来表达最多的内容，以最少的笔墨来制造最动人的韵味。所以才有了讲究顿悟的"禅学"；才有了"四两拨千斤"、"无招胜有招"的武学要诀；才会有"大音稀声，大象无形，大方无隅，大智若愚"等反映这种思想的道家名言。返朴归真、天人合一是中国人生存状态的最高旨趣，而在乐音组织形式上，尽可能的简朴、单纯则是中国音乐中美学追求上的最高旨趣与审美取向。

二、调式从宫

　　在中国的民族调式乃至传统乐学中，对宫音的特殊重视一直就是一个传统，虽然在整个从宫思想观念的体系中不乏类似违此即"失君臣之义"这样的封建统治阶级的"愚民之说"，还有"乖相

生之道"这样的封建文人的牵强、教条而缺乏科学根据之说。但是,若简单地认为从宫观念"只是一长期统治着古代乐律理论的荒唐的观念"而加以轻易否定,则是大不符合马克思主义历史唯物主义的观点,是极不妥当的。因为,首先从宫观念作为一由来已久的客观存在已是一不争的历史事实,并且在中国音乐的乐学、律学、民族调式理论、古代音乐美学乃至作为上层建筑的整个音乐文化中都有着极其深远的意义与影响。

1. 社会背景

据冯文慈先生对五音由来一说之释:"二十八宿环绕的中心为中宫,北斗七星。《史记·天宫书》称:'斗为帝车,运于中央,临制四乡。分阴阳,见四时,均五行,移节度,定诸纪,皆系于斗。'"由于视"中宫"地位如此重要,因此把五音之首,统率其他四音的第一级音命名为宫,再联系《管子》中所记宫居五音正中,结合当时中央集权的封建君主专制的社会条件,这实际上是一种深刻的比拟与暗喻。[29] 正如《淮南子·天文训》中所记:"宫者,音之君也。"再如:"商为臣,角为民,徵为事,羽为物。"之比拟,古人总是把为音之王的宫音和天帝、人君甚至五行说、天象学联系起来。将宫音的地位提升到一个至高的位置,这应该算是从宫观念形成中一个大的社会背景的因素。

[29] 冯文慈:《释"宫、商、角、徵、羽"阶名由来》,中国音乐史学会编《古乐索源录》,《中国音乐·增刊》1985年,第240页。

此外尚有诸多从宫观念之言散见于古代乐论、文论之中,如《国语》记伶州鸠答周景王(前554~520)问曰:"大不逾宫,细不过羽,夫宫,音之主也。"《鬼谷子》中所谓:"商角不二合,徵羽不相配,能为四声主者,其唯宫乎?"这些都可见古人对宫音的重视,从宫的观念与传统由来已久。还有北宋沈括《梦溪笔谈》中所载:"凡声之高下,列为五声,以宫商角徵羽名之,为之主者曰宫,次二曰商……此谓之序,名可易,序不可易。"也无不显示出这种倾向与观念的客观存在。

2. 美学背景

而在意识形态领域,以孔子为代表的儒家音乐美学思想在艺术审美与实践中则要求音乐的表现应该是使音乐审美的内在情感体验与外在表现都保持在"中和"的状态,

并以"仁"的实现为"礼乐"实现的前提。在古代的传统音乐中,对这种"中和之美"的追求,已成为古人在音乐欣赏和创作中的一大重要的目标和指导原则,是汉民族审美心理结构中一种重要而稳定的有机构成。一般认为,"中和之美"指的是一种内部和谐的温柔敦厚型的特定的艺术风格,其最典型的表述就是"乐而不淫,哀而不伤","发乎情,止乎礼"等等,其哲学基础则是儒家的"中庸之道"。"中和之美"这一美学范畴,在《乐记》中得以基本完善,《乐记》中指出,只有体现着"中"的精神而处于和谐关系形态中的音乐,才是一种真正的中和之乐,只有中和之乐,才能够起到人与人之间的交流协调作用和应有的社会政治效果。"是故乐在宗庙之中,君臣上下同听之,则莫不和敬;在族长乡里之中,长幼同听之,则莫不和顺;在闺门之内,父子兄弟同听之,则莫不和亲。"中和之乐具有其特殊的教化功能和良好的社会效果。这一"中和之美"的音乐艺术和谐观,在中国漫长的历史进程中得以较好地继承和发展。"中"与"和"作为音乐实践中一重要的审美准则,成为对中国传统音乐进行评价、取舍的根本尺度。

而在古人的音乐审美与实践中,宫音(或宫调式)则常被认为是颇能体现这种"仁"、"和"音乐精神的载体形式。如荀子在《乐论》中所述:"故乐者,审一以定和者也,比物以饰节者也,合奏以成文者也。"此处的"审一以定和",指的是必须要审查、选择一个中声作为基础,即是先确定宫音、主音,用以产生其他各音;进而以这一中声为基础来组织众音,使音乐和谐发展。而宫音由于其自身的色彩以及古人对其的感受使其成为造就这中和之乐的良好载体,如西汉韩婴在其《韩诗外传》中所云:"闻其宫声,使人温良而宽大。"而清人祝凤喈在《与古斋琴谱·补义》中亦云:"宫音,和平雄厚,庄重宽宏。"甚至连古代的医学著作《内经·金匮真言第四》中论及音乐治疗机理时也指出"宫为脾之音,大而和也……"而可用宫调乐曲治疗过思忧郁之症。正是宫音的这种"和平"、"雄厚"、"庄重"的色性与功效,分寸感恰到好处,可以承载主体在精神感受上追求的"和谐"、"中和"的境界。

3. 宫调理论

在中国传统的宫调理论中,音阶中的宫称为"音主"。宫音作为"音主"即为一宫之首,统领着许多不同的调头(主音)以及以它们为核心组织起来的许多调式。"宫"指示着各调式所在的音高,

宫位既定,一定调式中的各声也都随之而定,调式也就自然而定,宫调即是以宫为统领的许多调式的统称,宫调宫调,无宫何言调!所以民间艺人称此为"以宫定调。"

而对于宫调的两种命名体系,传统的"之调式"则更体现着重宫的观念。即调式、调高依其所属宫音阶的宫音高度为准,并以此命名,以黄钟为宫的商调式、角调式,则分别称为黄钟商、黄钟角,即黄钟宫之商调式……"之调式"的命名对于识别各宫调之间的关系较为简单明了,可体现一宫所率各调即同宫系统之状况,并可较好地体现均、宫、调三者之间的逻辑关系,所以一直占优势地位。并且我国的传统音乐自古迄今始终是多调式体系,这个传统即是其他各调统摄于"宫"的麾下,体现重视宫均的传统,这与西方的大小调体系则有着本质的区别。但由于近现代受西方乐理的影响,在现今的宫调命名中则又多采用了另一种"为调式",即以其主音的高度为准作为调式命名的根据,如以黄钟为宫的商调式,不称黄钟商而称太簇商。或以 G 为宫的商调式,即称 a 商。不过这种轻宫重调的命名法"不是技术上可此可彼的方式问题,而是传统音乐的体系问题"[30]。

另旋宫转调理论也无不是从宫观念的体现,如《旧五代史·乐志下》载主朴奏疏:"十二律中,旋用七声为均,为均之主者,宫也,徵、商、羽、角、变宫、变徵次之,发其均主之声,归乎本音之律,七声迭应布不乱,乃成其调。"

4. 调式理论

以上诸多史实均可见中国古代从宫观念的渊源之深、影响之久远。这种从宫的传统由来已久,而且在近现代的音乐理论与实践中也是亦然。比如在确定调式时,在一些非宫调式的曲调中也常常以宫音开头,而并非由主音来"起调毕曲",如江苏民歌《孟姜女》。甚至在现代的和声运用中,宫音、宫和弦也起到类似的作用,如河北民歌《小白菜》为徵调式,且徵音起曲,但作曲家为其配和声时,开始却常常不用主和弦(徵和弦)而是用宫和弦开始,这里则不能机械地理解为从四级开始,而是考虑到宫音及宫和弦在调式中的特殊地位。作者显然是用宫音来明确徵。

[30] 黄翔鹏:《曾侯乙钟、磬铭文乐学体系初探》,《音乐研究》1981年第1期,第42页。

甚至在商调式的曲调中,亦可用宫和弦引进,如谱:

按功能和声级别来说,这里的宫和弦应是商调式的 VII 级,但却不是起着导音和弦的作用,而是具有宫和弦独特的定调功能。由于有了宫和弦作引子,当接着出现商大和弦(升三音)时,仍使人感到这是商调式,而不至于被误会转 G 大调。[31] 在羽调式中,宫和弦更是可以经常代替主和弦,被视作第二主和弦,加六度的大三和弦便是这两者结合的产物。

这些现象与规则对于西方传统功能和声与调式理论来说都是不易解释的,也可见西方技术理论并非是可以放之四海而皆准。由民族音乐调式传统与和声实践中亦可推断出,虽不能说任何调式中都离不开宫音,但可以说在大多数的调式中宫音是一个不可少的而且是必须大大加以重视与强调的特殊音级,在很多时候,宫角之间的大三度也是用来明确调式的一个重要标志。所以,可以说宫音是凌驾于一般调式音级之上的"音主"、"音王",身兼多重卓越功能,有着超乎单一调式之上的"超调式功能",是民族调式中的"超人"。

[31] 谢功成、童忠良等:《和声学基础教程》(上册),北京:人民音乐出版社 1992 年版,第 153 页。

三、旋律至上

1. 旋律是体现音乐民族性的第一要素

民族音乐旋律之所以被认为是民族音乐中极其重要的一个因素，那是因为民族音乐旋律可以"反映出一个民族在千百年中养成的谛听、感受、体验、识别的听觉能力，以流动的直觉表象显示这个民族感情曲线的特点。从旋律产生的根源看，它作为民族心灵的外化、民族感情的载体，一开始就深深扎根于民族生活的土壤，同民族气质、民族性格以致生产方式、生活方式、历史传统、文化模式等保持着内在灵魂的贯通"[32]。

[32] 梁一儒:《民族审美心理学概论》，西宁：青海人民出版社1994年版，第248-249页。

如就中西文化的宏观比较而言，从游牧到工业文化影响下的欧洲各民族在思想文化领域有着强烈的独立意识，弘扬理性精神、注重分析和抽象的逻辑推导，这种偏向于理性的民族精神在西方音乐的旋律情感表现方式中必然也有所显现；而中国，尤其是地处温带的汉民族，长期的小农经济和注重伦理教化的传统促使其形成了纤细委婉、含蓄内向的感情方式与崇尚中和之美的心理结构的形成，由此也导致了民族旋律以秀美、恬静为主要特点。同样，在另一个东方民族印度的民族旋律中仿佛也可感受到与该民族风貌相对应的几分"沉思"与"神秘"；在俄罗斯的民族旋律中则充分表达了该民族坚定、深沉、悲怆的心理素质；而原始民族如印第安荒蛮的自然、粗放的生产方式以及与此养成的浑朴率真的民族性格在其野性而又质朴的民族旋律中同样也得到了鲜明生动的表现。

所以，我们可以认为，在民族音乐的诸多表现形式要素当中，如果其中存在一个可以使一个民族的音乐风格能够明显区别于他民族的最为本质的要素，毫无疑问，当首推旋律，即民族个性、神韵各异的旋律风格。

这是因为在音乐的诸要素中，旋律向来被看作是人类感情的物质载体和最佳对应物，而世界各民族感情的内涵和表达方式又存有明显的差异，复写民族感情波动规律的旋律曲线自然也不会重合。所以，无论

在中西方还是世界各民族的音乐中，旋律的重要地位始终是毋庸置疑的，尽管欧洲的专业音乐创作已经可以在实践中总结出一套相对具有普适与通用性的作曲"四大件"，但却无法总结出一套具有普适性的旋律学理论，使得旋律迟迟不能名正言顺进地进入作曲技术理论，与作曲"四大件"并驾齐称为"五大件"。并且，这一情况在中国的音乐创作理论中同样也难以突破。关于其实践层面上难以操作的最主要的原因，正如修海林先生的分析"并非是音乐理论家们没有足够的智慧和努力，而是因为其中有一个不可忽视的文化方面的原因……一个共有的、巨大的文化影响力或者说是制约力，可简称其为音乐的文化力"。并且，"这种文化力对人的感情生活的影响和制约，是基于人对旋律的主观反应，其主要特点是依据内心的感觉，而不是靠理智的把握和客观的分析"[33]。

正是基于旋律的这种作为审美情感感知、传达的最佳载体的功能特性，所以，任何一种普适性的理论与法则都无法、也无力对旋律中最动人的情感状态加以完整表达。在所有音乐构成的要素中，旋律向来被认为是最具有感情表现倾向的。同时，由于音乐又是不同民族心理下的外化投射的产物，也使得在民族旋律中又有着比其他音乐构成要素更为突出的民族文化风格、民族审美心理的特征体现。"民族旋律震撼人心的力量首先源于它的特有的音响组织形式同民族心灵的感知方式和抒情方式之间取得了内在的和谐一致。"[34] 民族旋律通过本民族熟悉的音响形式传达民族的感情内容，从而成为民族音乐中最重要的表现手段。这种旋律之所以能够成为体现音乐民族性的重要因素，并引起本民族普遍的共鸣，秘密就在于它的旋律线条与音响结构同本民族的审美心理结构之间可以产生"异质同构"的对应或共振，与民族的感知方式、抒情方式、民族性格之间有着内在的和谐一致，从而发生积极的心理反应，产生深刻的审美愉快。

比如蒙古族的旋律线条以抛物线为主，一首乐曲、

[33] 修海林：《旋律学的教学与音乐文化力的影响》，《乐府新声》2001年第3期，第9页。

[34] 梁一儒：《民族审美心理学概论》，西宁：青海人民出版社1994年版，第244页。

一个乐句或乐汇的高点往往处于它们的中间部分,如果旋律进入高点用级进,退出高点则用下行四、五、六、八度跳进;反之,旋律进入高点用跳进,退出则用级进。在蒙古族的音乐旋律中,各种音程的跳进非常普遍,对该民族音乐旋律风格、性格的形成具有十分重要的意义。在蒙古族的旋律中,四度的上行跳进具有类似级进的流畅性,五度的跳进开阔而稳定,上行五度具有一种振作、昂扬的性格,下行五度跳进则具有稳定、沉静的效果。蒙古族旋律中八度跳进也很常见,并被视作是一个非常自然的进行。上行八度跳进常用在句首,使旋律进行开阔而挺秀,下行八度跳进则具有沉静、安恬和坦荡的性质。此外,超过八度的音程跳进也并不乏见,这种跳动大部分则用甩音、倚音构成。[35]正是这些跳进使得蒙古族的旋律呈现出大幅度的起伏,抛物线型的旋律线气势浩大、极富弹性和动力性,仿佛是驰骋于骏马上的牧民朝远方上空纵情抛出套马索的优美弧线,又好似蒙古族人每每伫立于茫茫大草原上,放眼一望无际、开阔无垠的蓝天白云时,而生成、造就宽阔、浩大的胸怀与气度,充分表现了其粗犷、彪悍的民族性格。从这个意义上来说,抛物线型的旋律线与蒙古族的感情曲线应该也是契合的。

　　此外,诸如维吾尔族音乐中反 S(或称"锯齿状")的旋律型,上升时通过五度、六度、七度的大跳使旋律一跃而入高音区,而后逐渐下降,到低音区结束。下降时则在级进的基础上加甩音,构成总的下降趋势,但其中又往往含有上升倾向的线条。这种大跳、直线跃升而后再迂回曲折下降的反 S 型的旋律线条则淋漓尽致地反映出维吾尔族活泼开朗、热情奔放的民族感情与民族性格特征。其他还如傣族旋律中多用五声音阶级进,强调小三度滑音进行,宫调式旋律中也渗透羽类色彩,以复写出傣族人民温婉、柔和、与世无争的民族性格等等。也都无不是民族的旋律与民族审美心理两者之间在外部形式与情感内涵上达到了高度的和谐与一致,以产生异质同构的对应与共振。

[35] 杜亚雄:《中国各少数民族民间音乐概述》,北京:人民音乐出版社 1993 年版,第 204-207 页。

除了因为民族审美情感的因素，旋律被认为能够体现音乐民族性，还因为旋律风格是民族音乐审美中最具稳定性的要素之一。这种稳定性表现为，除旋律以外的其他的作曲技术都可以总结为一种单纯的形式技巧为旋律服务，也可以作为技术手段在他民族的音乐中应用（但必须是以该民族旋律风格为中心的改造后的应用，如和声、复调的民族化），而唯独旋律不能简单、随意地拿来借鉴与转化。并且，当旋律中的其他因素发生变化时，一般也未能从本质上改变旋律的风格，使其面目全非而难以辨认其民族属性。

如一首某一民族风格浓郁的旋律，当其改变旋律的附属因素（或称之为"包装手段"，如和声、织体、复调、配器、曲式结构等）时，几乎对旋律风格并无太大的影响。而即使是整体改换异音色来演绎该旋律，甚至以乐音运动过程中韵味（音腔）的丧失，但只要基本的曲调音高关系不变，都不会从根本上影响到旋律民族属性的认定与辨识。如阿炳的《二泉映月》，无论是原初二胡演奏的，还是改变音色并附加和声复调的弦乐合奏、合唱的，或者是改变音色、律制且舍弃滑音等润腔方式的钢琴演奏的版本，虽然使得音乐的风格韵味有所损失而不够纯正，但一听都还是那首由五声"鱼咬尾"等技法贯穿、曲调线性蜿蜒游动而倍显"中国"韵味的《二泉映月》。反之，就算我们用最具中国民族音乐韵味的二胡或古琴的音色与典型技法来演奏马斯涅的《沉思》或是舒伯特的《梦幻曲》时，则怎么也不会被看作是中国的民族音乐，这一反例也正说明了旋律是音乐审美中体现民族性的第一要素。

民族旋律中民族个性特色的显现除了与民族情感、民族性格等内容相对应，还与民族语言的关系十分密切，民族旋律中隐藏着民族成员用以交流思想感情的语调、语气与韵律感，民族语言中特有的语调语气经过夸张放大、提炼升华，构成了民族旋律音腔的重要基础，民族语言的音调与节奏韵律体系决定了民族旋律的典型特点与个性。而不同民族的语言各异，这就为不同民族旋律的构成提供了不同的现实材料。从某种意义上来说，任何一种民族语言都有它自己固有的旋律（也包括速度、节奏等因素）。如在汉语中，平仄、四声字调本身就规定着音高低上下的音乐倾向，连接若干字构成歌句时，前后单字互相制约，又蕴蓄着对乐句进行的一种大致上的要求。由于这种民族语言先天所具有的音乐

性,所以,在古诗词的吟诵中加大抑扬顿挫声调变换的调值,就不知不觉地滑入了吟诵调或更为自由的歌唱旋律中。并且,汉族语言中不但包含着音乐上的旋律因素,甚至还在一定程度上暗含、蕴藏着某种情感的变化,所谓"平声平道莫低昂,上声高呼猛烈强,去声分明哀怨道,入声短促急收藏"[36],这也成为在主情的中国音乐中旋律得以高度发展的一个重要的原因。印度的古旋律也是与其吠陀经文的颂读音调相一致。从这个意义上来讲,语言的字调影响着音乐旋律的高低升降,语言的句逗影响着音乐的节奏,语言的风格影响音乐的风格,有多少种民族语言就会演化出多少种民族的旋律。所以,民族语言和民族旋律的这种密切关系可以说是一种普遍的规律,二者以近似的双曲线复写着民族心灵的律动。

 旋律的风格受语言的影响主要表现在语音的重音、声调、鼻化韵、调值等方面。就声调而言,如北京话声调为四声,而福建方言的声调最少5个,最多达9声,而银川方言则只有3个声调,这种声调的差别影响到福建南音的旋律线条平和、多级进,音调委婉、柔和,而宁夏"花儿"的旋律线条粗、跳进大,棱角突出,旋律风格高亢、奔放。从语音中鼻化韵的多少来看,影响到旋律进行中级进、跳进的可能性与自如性,而最终影响到旋律音乐风格。所以,在民族声乐作品尤其是在地方性的戏曲、说唱、民歌当中,只有腔词关系达到高度统一才可以产生最佳的审美效应。而"如果一首声乐作品,尤其是它的旋律,产生自一个固定的民族语言的音调体系。那么,用另一国语言的译文演唱它的话,该作品旋律音调和它的文词的音调之间的有机联系便被破坏了"[37]。正如在用中文演唱意大利歌剧、拉丁民歌或用英文演唱京剧、黄梅戏时,从严格意义上来说实际上是在一定程度上破坏了原文演唱时民族语言与民族旋律这两组双曲线之间的和谐统一关系,因而使得旋律中的民族韵味大打折扣,削弱了原作的美学价值,使得旋律中音乐民族性的体现不能得以顺利、完整实现。

[36] 明释真空:《玉钥匙歌诀》;转引自杨荫浏《语言音乐学初探》,载《语言与音乐》,北京:人民音乐出版社1983年版,第21页。

[37] 卓菲亚·丽莎:《音乐美学问题》,北京:人民音乐出版社1962年版,第166页。

2. 中国人音乐审美中的旋律至上

(1)线性思维

据田青先生在《中国音乐的线性思维》一文中所分析,由于在政治背景上受"大一统"的中央集权封建君主专制,哲学思想上受儒家的中和、简约以及道家对天籁希声等多方面因素的影响,在一定意义上促成了中国人单声线性音乐思维的形成。于是,"中国传统音乐中可能出现和曾经存在过的多声现象,便完全让位于线性思维了。但是,中国音乐家们的聪明才智却也没有白费,'能量守恒',那些下在单音音乐上的功夫,终于使中国音乐中的旋律美在广度、深度、质量、数量上彪炳于世,赢得了许多世界性音乐家的尊重"[38]。

中国音乐从总体上看多声因素少,即使有也多强调和、合,而并不强调声部的独立性。中国音乐绝大多数是由单旋律线条构成,且旋律具有明显的独立性。从一定意义上来说,旋律是中国音乐的灵魂,旋律往往代表了音乐的整体,甚至是音乐的全部。旋律对于中国人的耳朵来说是至关重要的,中国人将几乎所有的音乐才能、才情都施展在旋律曲调方面。历代的音乐家们,都不约而同地在旋律的转折飞弄上大下工夫,"即使是在经历了百年来音乐的'双文化'之后,中国人对本民族旋律音调天生的亲和力,仍然在音乐审美以及相应的文化认同和文化选择中,起着制导性的作用"[39]。

曾经有一位电台的音乐编辑因工作之便,通过对大量听众来信的调查分析归纳发现,作为一般的社会听众大多都"爱听独唱、独奏的节目,不太愿听混声的大合唱、大合奏作品;爱听旋律优美舒展、歌唱性强、和声织体简洁的主调音乐,不太喜欢和声织体复杂的多声部的复调音乐;爱听内容明确、形象鲜明、感情浓郁强烈的标题性作品,不喜欢听内容较抽象、形象较游离不确定的无标题音乐……"[40]从这些调查所表明的现象来看,虽然也不可否认有民族群体、国民音乐文化素养的因素。但其更深层、本质的原因绝不仅于"音

[38] 田青:《中国音乐的线性思维》,《中国音乐学》1986年第4期,第64页。

[39] 修海林:《旋律学的教学与音乐文化力的影响》,《乐府新声》2001年第3期,第10页。

[40] 钟春森:《谈听众的审美习惯》,《人民音乐》1981年第11期,第17页。

乐文化素养低"所能解释,从中还应让我们得出更有价值的思索与启示,即中国人在音乐审美心理习惯上,有着自己鲜明的特点和传统。这一点恰恰是我们有待探讨的一个关于自己本身的问题——作为代表大多数人的民族成员到底喜欢什么样的音乐。

上述的听众来信中的"不太爱听'合'字号,尤其是和声、复调织体复杂的此类作品",也正是从另一方面表明了听众喜欢并习惯于单旋律的音乐,故在一定程度上对旋律的附属部分的干扰因素有排斥心理,并且要求旋律具有完整流畅的歌唱性和优美动人的抒情性。这一特点已成为长期以来中国人音乐审美心理中具有稳定性的习惯偏向,正因为此,在中国音乐中对旋律的要求就会比较高,"一般的歌唱性远不能满足,必须是大段的、完整而反复展现的歌唱性;不仅要求一般的流畅、优美,而且要求内在的优美性和动心的抒情色彩"[41]。从某种意义上来说,正是以此来弥补单声线性体系音乐中和声织体等方面的不足,由于所谓的"能量守恒"而最终获得在艺术表现总体上毫不逊色,而在细致入微的民族情感的表现上更胜一筹的审美效果。

小提琴协奏曲《梁祝》之所以能够成为中国听众百听不厌的经典之作,首先是源于以爱情(化蝶)主题为主的(也包括同窗共读、长亭送别、楼台会等)主题音调的完整歌唱性和优美抒情性,以及独奏乐器的对单旋律的充分发挥。所以,虽然《梁祝》在国内同类的交响曲中,在创作技法的运用上可能并算不得很高,但却正是这"非不能为而不为"的主动的创作美学趣味的追求,只是在鲜明的旋律之下辅以简洁的和声、配器,才使得其中最优美动人的旋律不至于像有些其他的同类作品中因追求丰满、精巧的织体而被冲淡。《梁祝》入选"20世纪华人音乐经典",正是因为它能够更好地适应更为广大的中国民众的审美习惯与要求,作品成败多半亦在于此。旋律的重要性还反映在当代的创作音乐中,无论是严肃的还是通俗歌曲,往往只有那

[41] 同[40]。

些具有鲜明的民族风味旋律的音乐作品才具有更强大的生命力,才会因此比较接近中国人的音乐审美习惯。

(2)声乐情结

中国人在音乐审美中对旋律的重视还可以从对声乐、人声的偏爱这一现象得到有力的旁证。

不论是在《礼记·郊特牲》中所载的"歌者在上,匏竹在下,贵人声也",还是民间所流传的"丝不如竹,竹不如肉"中所反映出的中国人在音色审美中对人声的偏爱,或是在阮籍的《乐论》中所记载的"歌之者流涕,闻之者叹息,背而去之,无不慷慨。怀永日之娱,报长夜之叹,相聚而合之,群而习之,靡靡无已",都可见在中国,在重人声的音色审美观影响下产生了高度发达的声乐审美意识。作为一个情感浓郁、深厚的民族,自古以来就将以人声来演唱的歌曲视作是一种可以使人"流涕"、"叹息",可以深刻表现普通民众情感、催人泪下的艺术手段。

在中国美学中,还认为"歌"即是"言",但不是普通的"言",而是一种"长言"。"长言"即入腔,成了一个腔,从逻辑语言、科学语言走入音乐语言、艺术语言。之所以要"长言"就是因为这是一种情感的语言,"悦之故言之",因为快乐,情不自禁,就要说出,普通的语言不够表达,就要"长言之"和"嗟叹之"(入腔和行腔),这就到了歌唱的境界。[42]正如《诗大序》中所说:"情动于中而形于言,言之不足故嗟叹之,嗟叹之不足故永歌之,永歌之不足,不知手之舞之,足之蹈之也。"这里正是说,逻辑语言,由于情感之推动,产生飞跃,成为用人声作为载体来歌唱的音乐语言(而更进一步的情感表达则还会成为舞蹈)。

中国音乐审美中对声乐的重视还可以从声乐与器乐的关系上得到印证:纵观中国音乐史各时期的主要音乐形式,如先秦《诗经》、《楚辞》、《成相篇》,汉相和歌、唐变文、宋诸宫调、元杂剧、散曲、明清戏曲、说唱等等,几乎都是以声乐为主。即使有一些纯器乐形式,也往往是从声乐形式中发展而来的。所以,在中国传统

[42] 宗白华:《中国美学史中重要问题的初步探索》,载《文艺论丛》第6辑,上海:上海文艺出版社1979年版。

音乐中,声乐不但是器乐的先导,而且是器乐发展的基础与源泉。吴犇先生在《论声乐曲对中国传统及近现代器乐创作的影响》[43]一文中(以下简称"吴文")曾通过大量的实例说明了中国传统器乐受声乐的影响,既有直接以声乐曲调为素材并模仿人声的器乐演奏的特殊形式"咔戏"、"大擂拉戏"、"三弦弹戏"等,也有着间接取材于声乐曲调、受声乐影响的情况。在近代的音乐创作中,声乐与器乐相比仍是占有绝对优势的主导地位。并且,继续不同程度地采用声乐旋律为素材进行器乐曲的创作,不仅是在民乐作品,而且在为西洋乐器创作的中国乐曲中也是数量极众,比例颇高,甚至可以说,在中国广为流传的器乐作品中,完全不受声乐旋律影响的乐曲实属非常罕见。

[43]《中国音乐学》1993年第4期,第65页。

但对于中国音乐创作中的这一现象的解释,"吴文"中却有"说明我国的专业器乐创作仍处在初级阶段"、"听众文化修养不高"、"器乐欣赏水平还有待提高"之类略显偏颇之辞,因为对此问题的解释远非这般简单。这里,固然有出于我国传统音乐中民歌资源无比丰厚之故,而成为可以让专业的音乐创作者从中取之不尽的宝库;还有着对人声偏爱等其他原因。但更主要的还是由于受民族的音乐审美习惯的潜在影响,准确地说,是出于听众的接受心理而不是接受能力。并且,从某种意义上来说,也只有建立在符合这种音乐审美的习惯的前提下,才可以谈得上让大多数的民族成员能够真正地接受、"听懂"这些音乐。在中国,以声乐为基础,或脱胎于声乐的器乐曲的创作中,旋律的地位突出,将曲调的歌唱性与抒情性放在至上的位置,使得中国的器乐声乐化,追求的是一种"声乐化的器乐",追求一种旋律化、人声音腔化、歌唱抒情化的器乐是中国人音乐审美心理中主动的美学选择。

从这个角度上来看,即使如"吴文"中所要求,在将来经过努力中国民众的器乐欣赏水平真的提高后,我想中国人也不会蓦地就转向喜爱那种摒弃完整曲调而频频动机分裂、模进,淡化旋律层面的抽象的纯器乐

化的作品。正如巴蜀人群不论生活水平提高与否，都不会舍弃、改变经过长期历史积淀所形成的"就爱这一口"的嗜辣的"口味"习惯与审美定势。如果用民族心理的稳定性与变异性之间关系的相关理论来阐释，还因为民族审美心理的基本框架是历史的产物，任何所谓的发展、变化、提高必须要在民族审美心理稳定的基本框架这一前提之下。所以，中国人音乐审美心理中的这种由长期历史沉淀所形成的具有极大稳定性的重旋律的审美趣味也不会轻易发生"以客代主"的解构重组。

此外，曾遂今先生在《音乐社会学概论》的第四章"社会音乐听众论"第三节"中国音乐听众的宏观观察"中，对中国当代的音乐听众进行了整体、深入的观察与把握，试图通过各种资料的呈示对中国音乐听众的总体特点作出客观的判断。结果发现在中国音乐听众的社会整体趋势中，首先呈现出一种带倾向性的、主导性的、比较突出的方面。而位于这些方面之首的即是"声乐需求大于器乐需求"：指的是歌曲体裁的社会流动量（创作、表演、传播、流行）明显大于器乐体裁的流动量。

这一结论的获得首先出自于对某些音乐媒体的调查统计：

1. 对各大小音像商家出售的音乐盒带进行随机抽样观察，发现1988年在北新桥大华商店售出的所有音像制品中，声乐品种（包括戏曲唱腔）的就占96.8%，1992年占92%，1995年占96%。地安门百货商场在1989年声乐品种占90%，1991年占92%，1993年占93%，1994年占89%。

2. 通过对相关媒体，如北京音乐台1995年3月20日—29日10天内的音乐广播的跟踪记录，发现声乐品种的广播量（播出时间）为93%；北京电视台1995年7月—8月文艺晚会节目的跟踪记录，歌曲演唱的比例占全部节目的67%。[44]

[44] 曾遂今：《音乐社会学概论》，北京：文化艺术出版社1997年版，第174-175页。

所以,在中国社会的普通民众的音乐观念中,一度以来,大多都认为音乐就是唱歌。大多数"著名作曲家"的内涵是歌曲的作家而不是器乐曲的作家,并有着普遍追求着"一首歌主义"(即以一首歌的社会"走红"来决定音乐创作事业的成功)的社会潮流偏向。而这一首歌的成功则又几乎是百分百地依仗着旋律的是否动听与出彩。正因为如此,甚至有人认为中国近现代音乐的历史几乎就是一部歌曲的发展史。虽然这是一种并不全面的说法,但它至少也可从某种角度说明声乐在中国音乐史上的重要地位。

音乐的美本无先进与落后之分,复音音乐有其纵横交织、立体坚实之美,而在线性思维影响下发展起来的中国的单声旋律则是一种表现在横向上的一波三韵的尽情舒展之美。从文化相对主义来看,也是各有所长,在此客观、理性的认识前提之下,我们一方面要借鉴西方成熟、系统的多声写作技术并探索其与民族单声旋律结合的可能性,寻求两者之间结合的最佳方式与规律,以此来丰富拓展民族的音乐思维;另一方面,我们应该更好地继承并发展中华民族在音乐中的线性思维的审美价值,使得中国音乐的旋律像一条蜿蜒游动的巨龙,自由、激情地遨游、腾飞在更广阔、更深邃的宇宙空间之中。正如田青所说:"线性思维是我们祖先的遗产,不管我们愿意不愿意,我们只好在这个基础上发展我们的艺术事业。我们承认这种思维方式有它的局限性,我们也愿意抬起头来,朝向世界,虚心学习别人的长处……"[45]

[45] 田青:《中国音乐的线性思维》,《中国音乐学》1986年第4期,第66页。

四、旋法规律

中国传统音乐的创作方式与西方作曲法相比属于受不同文化背景下的音乐审美心理影响而孕生的两种不同的体系。这一点在中国民族音乐的旋法进行中反映尤甚,这是因为在中国民族音乐中,特定的旋法规律由中国人所特有的思维方式、民族审美心理与文化观

的影响所决定,而具有鲜明的民族特色,映射着中国传统哲学的基本精神。

在几千年来中国传统哲学、传统文化中无处不在的"和"的审美意识的影响下,追求中和之美、中庸之道的中国人在审美心理中多崇尚平和、规范,习惯以渐进、渐变的心理趋向审视、接受事物,不大承受得了大变革,有着不喜欢新异、突变的普遍心态。这种平和求渐进的审美心理对中国的音乐也产生了深远的影响。首先,在音与音之间由"腔"把两个点连接起来,呈现出曲线式的状态,体现出渐变之美。在民族调式中,由于无半音(无三全音)五声性的选择,因而调式音级的倾向性不是很尖锐,功能性、导向性也不强。旋律重歌唱性,曲调进行平和、简洁,多以变奏、派生、展衍等渐变性手法为主,不重动机展开型,较少分裂、对比式手法。这一原则使得中国传统音乐总体上在发达的线形思维下所表现的注重音乐的渐进蜿蜒游动,曲调的连贯、绵延等美学心理特征得以实现。

1. 游

有人认为"倘若要求用最简单的语言去概括或者仅仅去描述中国传统美感心态的基本特征乃至最为深层的存在,我以为可用:'游'"[46]。中国传统音乐在很大程度上是受到艺术的"共生性"(指某种艺术形式的结构、特征常常受其相关艺术的直接的或间接的影响)[47]如文学、书法、绘画、建筑等艺术门类的影响。中国的传统艺术都是由线条游动贯穿而成,"如中国绘画的基本手段是线条使空间的画面时间化,使其流动,使其一气贯成,使观者也在心与目的游动中领略其中的韵味,这正是中国画的至妙所在。这一点在中国文学中也表现得十分明显,如中国传统小说的叙述方式是以时间顺序为主的纵向追述,很少有如西方小说那种横截面的块状描写;中国散文讲究起、承、转、合,属于一线起伏游动而成的单弦体式;中国诗歌更是讲究连贯与通畅"[48]。而就"鱼咬尾"(或称"顶真格")而言,在文学结构中也屡见不鲜,一般认为该手法源于

[46] 潘知常:《游心太玄——关于中国传统美德心态札记》,《文艺研究》1988年第1期,第36页。

[47] 孙志鸿:《试论中国传统音乐的结构原则及思维特点》,《齐鲁艺苑》2000年第1期,第45页。

[48] 刘承华:《中国音乐的神韵》,福州:福建人民出版社1998年版,第179页。

诗,而后在词、酒令甚至儿歌中都得到了发展与广泛的应用,并已变成人们表达思维的"现成结构思路"而家喻户晓了。其常见的前后两文字结构的顶真环节是由一个字相互重叠而成,但有时也可由两三个字(或一个词)一起重叠构成,它们促成了句与句、段与段间藕断丝连的效果。

中国传统音乐作为中国传统文化中密不可分的一部分,自然也具备线条游畅这一基本美学特征,并表现为更专注于横向的线形旋律和全篇的贯通一体,旋律的发展方法受一种非数理、非逻辑思维的支配,重视以心理的延展为主,是一种游动的、不定的、没有边界的自由流动。其最基本的手段即是将曲调单线化,使音乐以线形轨迹向前"游"动,这一性状在承递式发展手法"鱼咬尾"中得以典型表现,全曲句与句之间紧紧相咬,从而加强了旋律进行上的连贯流畅的效果。[49]这一旋法技巧,在大量的民间乐曲、民歌和戏曲音乐中都得到广泛的运用,如《孟姜女》、《二泉映月》中从头到尾都贯穿运用了"鱼咬尾"的旋律进行手法,形成了乐曲在音调进行上的一种特有规律,成为各乐句之间前后承递的重要逻辑方式。需要说明的是,虽然"鱼咬尾"这种承递式的旋律发展手法并不是中国独有的"国粹"而在中外的传统及专业创作音乐中都有应用,但有一点是毋庸置疑的,就是在中国的传统音乐中"鱼咬尾"被应用得更为典型、广泛,并更多地与中国人的音乐审美心理相密切关联。还有连续级进的"一串珠"[50]的旋法,效果常常是比较"粘",如江苏民歌《茉莉花》、湖南民歌《浏阳河》中都得到集中的体现。"通过这种渐进式自由连绵的发展,体现了中国人内心深处的那种和平之心,这种和平之心既是对生命本体的肯定,又是对生命所依存的客观世界的呵护。中国人正是以这样一种心理体验酝酿自己独一无二的艺术精神。"[51]

并且,中国音乐中曲调进行的渐进、连贯、绵延这一特征,并不局限于类似"鱼咬尾"与"一串珠"这样的

[49] 又称"衔尾式"、"接龙式"、"扯不断",作为民间十分常见的一种旋法技巧,指的是在一首乐曲中,后乐句的起音与前乐句的尾音相同(同音或八度),好像后一条鱼紧咬住前一条鱼的尾巴,故得名"鱼咬尾"。

[50] "一串珠"指旋律的进行以及各个乐句之间的连接多使用级进的音程,好比一串珠子,或上或下一颗接一颗地捻动,而很少有大起大落的跳进。

[51] 孙志鸿:《试论中国传统音乐的结构原则及思维特点》,《齐鲁艺苑》2000年第1期,第45页。

多级进的手法中,即使是在中西不同的旋律的跳进进行中,中国曲调中的跳进由于前后的音程关系也更显平和,从某种角度上来看更像跳进宽音程的转位音程的感觉,从而并未影响其前后的曲调平进连贯性,而并无西方旋律中跳进时的突兀与陡然之感。

受农耕采集文化心理节奏的影响,中国音乐的节奏也是多平和少剧烈,不遵循规整、均分律动,更多属心理节奏,在散文式的音乐陈述方式中边吟边颂,品味着"无拍胜有拍"和"无节之处,处处皆拍;无板之处,胜于有板"的柔性节奏感。这种无规则小节重音的散体性的音乐类型由于失去了节拍对旋律线的规范化组织与衔接,而相对难以实现对音乐的合理结构。从而使得这种非突变的承递式旋律发展手法的应用成为一种必要,可以使片段性的旋律线条组织串联起来。所以,在中国古典文学中,承递的手法又被称为"续麻",也可谓形象之极。这些也都成为"鱼咬尾"手法在中国传统音乐中得以更为典型的应用,并使其成为一种符合中国人"口味"的旋律发展手法的重要原因之一。

同时,在"鱼咬尾"旋法的形态进行中,虽然前后音乐材料陈述各不相同,但由于前句尾音与后句起音相同而作同音重叠形成的特殊承接,使得旋律表现为欲断还连的婉转传递。"特别是在较徐缓的音乐中,如江苏民歌《孟姜女》、丝竹乐《春江花月夜》的音乐主题等,由于乐思陈述得比较从容,'鱼咬尾'手法的连续使用,从而把乐思停顿的每一个环节,与下一开始环节的对比都抹掉了。使旋律线条的拼接失去棱角,变成了一种波浪起伏的软进行。"[52] 全曲的旋律进行呈一种连绵不绝的动态,宛如一条游龙蜿蜒而行,运动之轨迹也没有边角。在游动过程中,"鱼咬尾"的实现是通过句与句之间的同音重复的相接,这一点与书法中的狂草一笔挥就、一气呵成应有着明显的"共生性"——共同的心理基础与审美倾向。在中国,书法被誉为"纸上的音乐"、"凝固的音乐",那是因为连接书法的完成不仅是一种空间原理,而更是一种时间原理。书法线

[52] 李吉提:《中国传统音乐的结构力观念》(之二),《中央音乐学院学报》1995年第2期,第57页。

条的流动和笔势的跳跃是随着时间的不断推移来完成。手和笔的动态体现着从这一时间点的到那一时间点的变化过程,这种动的变化要求保留在静的字形中,再通过欣赏者的玩味来体验以静复动。书法和音乐有着共同的基础,而在草书中反映得尤为明显和强烈,两者保留着时间点的变化运动,有着共同的连续性、节律性、完整性的结构特点。而这首要的连续性指的就是起始一笔至末划一笔都应该"笔不离纸、纸不离笔",体现为"一笔书"、"一画"、"一气呵成"。[53]在中国,书法与音乐都被视作是生命的艺术,追求一种运动的线条的美,讲求"气息宽广、一笔而成、气脉通连、隔行不断",笔断、声断而意连。这与中国的"气韵说"也是相符合的。就"鱼咬尾"而言,也有人说它是一种极富于写意性的旋律发展手法。所以才会有《二泉映月》在长达八十九小节的篇幅里自始至终地贯穿使用了共计十八次的"鱼咬尾"连接手法,也如一张巨幅的一笔挥就的狂草书法精品之作。字字相连、笔笔相接,周而复始、浑然一体,尽诉那剪不断、理还乱的悠悠愁绪、爱恨别离。

　　进而言之,《二泉映月》之所以能够脍炙人口至妇孺皆宜,令各种层次人群的中国人都能够随性依心轻唱浅吟并深感其旋律之令人身心皆爽,产生一种心理上的极度愉悦性与舒适感,排除其他因素,就其全曲彻头彻尾地贯穿使用了"鱼咬尾"的技法则是一个潜在但却是十分重要的原因。"鱼咬尾"的运用使得前后乐句同音相接,是一种在部分保留旧形式的基础上的创新,是在肯定、强调甚至是巩固了旧形式(前句尾音)的基础上,再将旋律往后流淌前行、发展延伸的线性思维的创作,这除了符合中国人音乐思维上线性蜿蜒游动的特点,更契合于中国人注重整体综合、顺应循旧渐变、反对突变的中和、规范的深层民族审美心理的价值取向,正是这些与中国人的心理乃至生理上的高度契合,而使得类似《二泉映月》这样旋法特征的乐曲在传播过程中,由于其符合大众的心理审美特点与

[53] 宁润生:《书法艺术论探微》,《文艺研究》1986年第5期,第124页。

听觉习惯而更易为老百姓欣然接受并认可为"好听"的一类音乐,正是这背后包含了诸多深层根源与意义的"好听",才使得《二泉映月》成为每个中国人心中的《二泉映月》。

2. 圆

如果说上述的旋法是一种柔性的"游",在这"游"的蜿蜒过程中还会体现出一个"圆"字,所以,也有人提出可用一个"圆"字来概括中国音乐的结构特点。所谓"圆",是指在音与音、句与句、乐段与乐段以及乐曲的首尾等处,衔接自然而连贯,使全曲的旋律线光滑、柔和、婉转,使乐曲形成一个封闭的圆。[54]乐句的连接连绵婉转、意圆韵满,在旋律的处理上,它往往通过"鱼咬尾"(包括单咬与双咬)、"一串珠"等手法,使乐句衔接圆转、回旋反复,富有弹性。这些无边角的圆滑的接句、循环体结构中的再现以及合头、合尾等手法都使得音乐在进行过程中不时地做迂回式反复,增加了音乐的圆转与弹性。使整个作品一气贯成,成为一个有机的生命体,如乾旋坤转周流不息,体现为生命运动和宇宙活力的基本形态。

中国人心理中对"圆"、"满"的追求,在小提琴协奏曲《梁祝》的曲式构成中也得到很好的例证。最初,《梁祝》的初稿为了强调作品的悲剧性,原是在"投坟"结束,后来在修改过程中为了考虑中国人心理中对圆满、和谐的崇尚与重视,而总是习惯于在悲剧的结尾处有一个大团圆式的"光明的尾巴",才续写了"化蝶"的段落。

对于一个民族而言,在其传统音乐中保存并延续着单纯、质朴、典型也具有稳定持久性的民族旋律,这是漫长历史过程中民族审美心理积淀的结果。但随着社会的发展,民族对外音乐文化交流的扩大与深入,民族音乐也在传统音乐的基础上扩展、扩容,民族旋律也从单调走向日益丰富、多元,而复写出新时代民族情感变化的崭新内容。不过,这种变化的前提是不能脱离民族化的发展方向,更不是依靠一种简单地移植他民

[54] 刘承华:《中国音乐的神韵》,福州:福建人民出版社1998年版,第181页。

族旋律来得以实现。这种对民族旋律的发展标志着民族在音乐审美心理上更高阶段上的调整与完善，从而也更好地实现了音乐的民族化与国际化。

五、音乐结构

1. 音乐结构中的统一与重复

在中国人的思想意识形态中，大一统的影响根深蒂固。并且，由于中国人的传统思维方式中重综合、重整体上的直觉感受，看问题也多从整体出发，注重事物各方面的普遍联系。这种民族心理中对"统一性"的高度重视也必然在民族的音乐中有所体现，使得中国音乐较之西方音乐由于少对比、段分性不明显而表现出统一性较强，给人以浑然一体之感，表现为以统一为前提下求得一定的对比变化。

如在"鱼咬尾"中，对前一环节尾音的重复，即是巩固了前面的结构因素，使得前后衔接自然连贯，从而体现为加强了乐曲（乐段）整体结构的统一性和内聚力的一面，才有继续向下发展、伸延，即张力的一面。"鱼咬尾"的应用还可以模糊音乐细节结构间，甚至段落与段落间的界限划分，以增强它们之间的联系。而在"连环扣"旋法（指在曲调进行中，有规律地把前乐句中部的音调作为下一乐句的开头，并继续扩充发展成一个新的乐句，如苏南民歌《四季歌》）所反映的特点中，前后乐句与乐句之间一环扣一环的环环相套，使其紧密交织、密不可分，加强了音乐内在的有机联系与内部结构的整体统一感。这一点上，"鱼咬尾"的"双咬"要比"单咬"表现更甚。这一特征是受到大一统思想与中华民族内向、内敛的心理性格特点影响所致。正如中国传统建筑中的庭院系统表现出的一种典型的内向性，也由于中国人的生活形态只欲求得一个封闭而独立的、不受外界环境干扰的内向型空间。中国历史上漫长的封建社会，始终处在一种自给自足的、封闭的自然经济状态之中，这种内向性的形成是中国古代社会自然经济和意识形态的封闭性在建筑功能使用上和空间意识上的反映。这种建筑、起居形式的内向性与音乐旋法上的内敛倾向与中国人的心理内向特征都是相一致的，并且，物质文化的内向特征必然会对精神文化领域造成一定的影响，并进一步形成相互的反作用。

中国音乐由于受"和"的审美观的影响以及对统一性的高度

重视,具体地反映在音乐曲调的陈述进行中表现为在重复的前提下再求变化,是一种横向上的渐变。[55]中国音乐中的大多数旋律发展手法都是这一原则下的产物。除了前面提到的"鱼咬尾"、"连环扣"等,还有全曲从头到尾都句句重复的"句句双",一个乐汇的头尾两个音始终相同的"双头鸟",还有与"句句双"比较近似的"相思影"(所不同的只是在重复句时可以有些变化和发展,中部允许灵活增减,结束句则常常是扩充发展出来的新的旋律)。[56]此外,在曲调再现时基本保持原型,只是在句头或句尾加以部分变化的"变头"、"变尾"的手法也是民间常用的旋法之一。还有围绕中心音旋转、基于片段乐思多次重复的"垛"("穗子"),基于段落重复的"叠奏"(头尾相同,中间变化)、加花、减花、添眼、抽眼等变奏手法,都是在曲中大量使用原有的音乐框架(或局部结构)进行重复或变奏(稍加变化),反映为一种以重复为前提的加工式的创作,使得中国音乐的创作特点体现为是在"重复为前提下的再对比"。

如京剧曲牌《夜深沉》:

[55] 西方音乐则常常把一个动机在不同的音区、不同的调性上重复,以模进、分裂、变形等手法展开乐思,体现为动机在纵向、横向上立体的跳跃变化。

[56] 程茹辛:《民间乐语初探》,《中央音乐学院学报》1982年第4期,第121页。

该曲牌共分为八句,第二句是第一句的"换头"重复,第三句是第二句的"换尾"重复,第四句是第三句的"承递"重复,第五句用与第四句相似的音调来呼应上句,第六句则完全重复第五句,第七、第八句为"穗子"。纵观全曲,运用素材十分精练,每一乐句与前后乐句的关系都十分密切,八个乐句都是在这种重复的前提下,在渐进的过程中环环相接,彼此保持着高度的联系,在"你中有我,我中有你"、"新中有旧,旧中有新"的交融下,重复的前提下求得一定的对比,推动了曲调的发展,同时也使得全曲非常紧凑,达到了高度的统一。

此外,在循环原则中"固定贯穿"的手法中,特性音调(广义地还包括乐句和小的段落)在乐曲中有规律地在固定的结构部位再现,这种再现最常见的是在句末或段末,起终篇结句和贯穿统一的作用,如江南丝竹《三六》。"而当这种固定贯穿的特性音调是一个完整的乐句时,那么起贯穿统一和乐思表达的复述作用就更为加强了。循环性结构原则:如二胡曲《汉宫秋月》的 [乐谱] "合尾"先后出现了五次,琴曲《梅花三弄》中的 [乐谱] 结句在全曲共出现了九次;再如《春江花月夜》在多个段落都运用了 [乐谱] 这样同一个固定的终止型乐句,体现着各个段落的"殊途同归"。并且,它的每次出现,都是以缓慢的速度、渐弱的处理,好像对乐曲不同段落中依次出现的"箫鼓、明月、花影、云水、渔歌、回澜、桡鸣、归舟"等场景,都发出同样的赞美、感叹声。这种循环式的再现对全曲的结构起到了很好的贯穿统一作用。并且,在这首乐曲中体现这种循环再现的不仅仅是固定的终止型乐句的小贯穿,第一段中呈现的主题在以后各段中几乎都被通过速度、力度等因素改变的方式来得到完整的重复或变化重复。

"山西八大套"的八首大型套曲共有七十九首曲牌,其中有七十二首用了固定的尾声。这种在句末或段末有规律地再现的手法也是一种典型的以重复为特征的程式,对全曲结构与乐思的统一起到了重要的作用。"对'合尾'手法的广泛应用,以及无处不在的派生、变奏,都使音乐在发展中,总伴

随着某些'似曾相识'的乐思出现,似乎它们'无处不在'。"[57]并且,中国音乐中这些重复再现由于通常处理得较为自由,不具备西方曲式中"再现"那样强烈的结构意义与功能,而只是起着一种推动音乐发展并使音乐具有一种高度的统一性,这些中国音乐旋法进行上特有的"重复性的变化"给中国的民族音乐带来了特殊的美学韵味。

2. 中西音乐结构思维的差异

事物发展的矛盾对立统一原则在音乐中表现为对比与统一、变化与重复的这样一对矛盾关系。在音乐创作的结构思维中,中西方各将这对矛盾的双方放在什么位置上予以优先追求,则表现出迥然不同的本质性的差异。

在中国的哲学中,虽然并不否认对立,但更为强调"统一"的方面,把个人、自然和社会都作为一个统一体来看待,所谓"天人合一"、"知行合一"、"情景合一"(中国古代哲学三大基本命题)。在思维方式中则尤为注重辩证,以一种"统观"、"会通"的方式强调整体,肯定各系统、要素之间内外的相互依存的关系。即所谓"福兮,祸之所倚;祸兮,福之所伏"、"阳中有阴,阴中有阳"、"阴阳互济"等等。"既不是把矛盾双方的对立看成是僵死的、绝对的,也不把矛盾的统一看成是双方的机械相加,而是在互相补充、互相渗透、互为存在条件的前提下,由矛盾主动方面对于被动方面的作用,从而构成新的均衡稳定、动态和谐的统一体。"[58]

在这种民族心理辩证思维的影响下,中国传统音乐中的多主题之间一般不强调其矛盾性,而是突出其统一性,不是着眼于双方的对立、冲突与戏剧性,而是倾向于一种并置的非对立的谐和性。如琴曲《梅花三弄》是由两个主题前后相继构成的双循环体的曲式,但这两个主题就并不具有矛盾性,也不造成某种对立与冲突,而只是具有一定程度的对比性,将音乐向前推进。第一主题表现梅花的清幽高洁的气韵,第二主题表现梅花不畏严寒、坚贞不屈、勇于反抗的精神,两者

[57] 李吉提:《中国传统音乐的结构力观念》(之三),《中央音乐学院学报》1995年第3期,第40页。

[58] 张岱年、方克立:《中国文化概论》,北京:北京师范大学出版社2003年版,第340页。

在内涵上是一致的。并且，两个主题所用的材料之间也有着较多的联系，也使得对比性削弱。

而在西方的音乐中则是首先注重矛盾冲突，并强调冲突的尖锐性和紧张性，强调对比的鲜明性和反差性，追求强烈的戏剧性效果。这一点在西方音乐曲式中最为成熟、重要的奏鸣曲式中得到集中的体现，该曲式的重要原则之一就是主题与副题的对比，表现在音乐性格上主题多动力性、戏剧性，而副题多歌唱性、抒情性，此外还有调性、节奏等方面的对比；这一对比在以不稳定为特征的展开部中通过一系列新调性的频繁转换，乐句、动机的分裂与模进等手法促使音乐的紧张度与张力加大，在音乐的不停顿向前发展中将矛盾的对立、冲突激化，这一种矛盾的对立贯穿于整个曲式的全过程，最后在再现部通过副题的调性回归实现了矛盾的对立统一。正是由于奏鸣曲式中矛盾对立的原则，才导致该曲式在欧洲资产阶级革命时期获得最适宜的发展契机，这一时期的代表性作曲家贝多芬在其作品中对奏鸣曲式作了实质性的改革和演进，将"主副部之间充分的对比在他的第一首钢琴奏鸣曲中已经推进到结构布局的第一位"[59]。这一在西方音乐体裁的发展演进历史上堪称"奏鸣曲演进的新阶段"，与这一时期人们的审美心理要求在音乐中能进一步表现当时社会生活中诸如阶级矛盾等对立的方面，并与这些矛盾的冲突与转化的客观规律与发展过程都相适应。

"在对比的前提下求统一"的审美意识对西方音乐曲式结构思维的影响还表现在西方音乐曲式结构中的 ABA 的三部性原则。

（1）西方曲式中三部性的原则从带再现的单二部曲式开始：在 B 段的上句一般都是以不稳定为特征的新的材料或将第一段的某些材料加以改造，与前后形成对比，之后出现再现，体现对比之后的统一。所以，从单二部曲式开始就已经有了"呈示—对比—再现"三部性曲式框架的雏形，体现了西方曲式中以对比为前提的统一的原则。

[59] 钱亦平、王丹丹：《西方音乐体裁及形式的演进》，上海：上海音乐出版社 2003 年版，第 266 页。

在中国传统音乐中，也有一种类似于西方单二部曲式的结构现象，音乐分两个层次陈述或两个阶段表现，并且每一阶段的结构规模均相当于单一部曲式从而构成中国的"单二部"曲式。但它与西方的单二部曲式有着本质意义上的差异，完全不同于西方单二部曲式的 B 段强调上句的对比和段落界限的分明，而更强调平滑顺畅的过渡，如在姜白石的《凄凉犯》中，B 段的开始用的是顶真承递（过阕）的手法，承接 A 段结束的"do、si、la"三音级下行也作为 B 段的开始，这种"过阕"意在模糊单二部曲式段落间的界限，用渐进、渐变的方式来完成音乐的陈述，而不强调突变的对比，如谱：

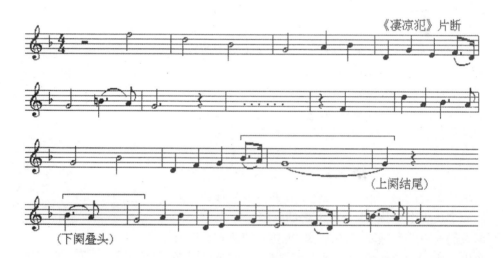

《凄凉犯》片断

（上阕结尾）

（下阕叠头）

从民族心理学的角度来看，中国人的心理中有着极强的"惯性期待"（"保持性期待"），即希望保持当前心理活动状态的倾向。出于这种心理驱动力的影响，必然要求在音乐的审美中也要顺应这种心理惯性并满足这种心理期待，要求音乐的进行与发展给人以自然、圆滑、顺畅、松弛的感觉。而排斥生硬、突然、紧张、对比性强的音乐进行，相应的措施就是强调重复、渐进，音乐的片段之间不强调对比，当两个音乐片段之间的差异较大时，则通过在这其间再安排一个过渡，由于心理惯性所产生的期待是希望音乐应当按照前一片段的状态继续延伸下去，所以这一过渡总是保持一部分前面音乐的性质，再增加一部分后面音乐的性质。如《凄凉犯》中 A、B 段之间的"过阕"手法的处理，正符合中国人习惯了新

中有旧的渐变心态，旧形式理所应当地就有着其自身的"当然价值"，即使要创新，不但是难以割舍旧形式的全部，而且总是要保留着旧形式的相当成分，唯此方可。反之，如果在中国音乐的创作中一味地、生硬地采取西方音乐结构中那种激烈的变化与强烈对比的手法，就易使中国人的心理产生很强的不适性。正是由于受中西不同审美心理的影响支配，这种承递（过阕）式的"单二段"在西方曲式中是鲜见的。

（2）在西方曲式中，当带再现的单二 B 段的上句发展为相当于乐段规模，而再现句在结构上也相当于一个乐段时，就形成了 ABA 结构的三段曲式，这种由带再现单二段曲式扩展而来的单三段已经较为正式、完整地体现了对比统一的三部性原则了。（在此基础上篇幅增大的复三部以及奏鸣曲式的呈示部、展开部、再现部也都同样是 ABA 的三部性原则的体现。而在回旋曲式 ABACA……A 中，多个各不相同的插部与前后隔时出现的叠部形成对比，显示的则是多个三部性结构如 ABA、ACA、ADA……的连锁三部性关系。变奏曲式中同样也是由主题原形、若干次的变奏、主题再现来体现三部性。）

所以，在西方曲式中，三段曲式一般都是指这种带再现的单三段，因为西方曲式中的"三部性"不只是一个量的概念，而更是具有质的规定性，必须具有"三部性"结构特征：即首先由于中间部分 B 的对比，使前后的部分相互映衬得更加鲜明；其次，第三部分必须是第一部分的再现，以体现对比为前提之后的统一。所以仅仅在数量上由三个部分组成如 ABC 而并不体现三部性原则的曲式一般都不称为三段曲式，只称为多段结构或多段并列曲式。并且，在西方音乐中这种非三部性曲式的应用范围比再现单三段要小得多。

而在中国的传统音乐美学中，认为音乐是人感情自然发展流露的过程，其流动、构成的基本原则是追求一贯到底的自然性与完整性，完全可以在新的阶段结束，并没有必要回到开始。所以在中国传统音乐中多段结构（即无再现的单三部）要比再现三部曲式更为常见。如叶栋先生曾在《两个三十年来我国民族器乐曲的发展》一文中分别对 1919-1949 和 1949-1979 两个三十年的中国民族器乐创作的结构形式方面作了比较分析，发现前三十年属于单乐段和无再现的二部、三部、多部曲式一类的乐曲约占三分之

[60] 叶栋:《民族器乐的体裁与形式》,上海:上海文艺出版社1983年版,第262页。

[61] 中国音乐家协会编,北京:人民音乐出版社1979版。

[62] 类似的写法早在1923年萧友梅创作的《新霓裳羽衣舞》中就有尝试,作为对民族曲式(唐代法曲)最初的借鉴探索,在该曲的慢板散序之后入拍的十二段音乐中,全部采用了快板的"华尔兹"节奏,让大唐天子和贵妃娘娘都跳起了圆舞曲。对此,正如梁茂春先生的评价"全曲给人以呆板、沉闷的感觉,对民族曲式的运用尚处在'不自由'的初级阶段。萧友梅在当时还未能触摸到民族音乐的深层脉络,对中国和世界音乐的准备都不够充分"。见梁茂春《中国传统音乐结构对专业创作的启示》,《音乐研究》1989年第3期,第63-64页。

二,其中,以无再现的原则为多见,有再现的曲式只占三分之一;而后三十年来属于无再现的曲式则不到一半,有再现的曲式占一半以上,再现与反复原则显然有了较大的增长,其中有再现的三部曲式近三分之一多,特别是有再现的复三部曲式增加了好几倍。[60]

 这一数字的比较正说明了1949年之前创作手法相对更为传统的中国民族器乐曲在音乐的结构审美思维上更倾向于无再现的原则。而20世纪后半叶,特别是新中国成立之后,人们感受着解放前后强烈的新旧对比与鲜明的反差,因而反映生活的音乐也迫切需要加大艺术对比的因素。同时由于中国作曲家在更主动、有意识地向西方作曲法借鉴学习的过程中也更多地受欧洲音乐创作思维的影响,而使得中国人的音乐创作审美意识也发生了一定的变化,开始加大强调对比统一的三部性原则。这些都成为当时ABA式的对比曲式受到作曲家重视乃至于形成了50和60年代音乐创作中"三段体热"的时代原因。

 虽然不可否认其中也产生了不少诸如陆春龄的《今昔》、刘铁山、茅沅的《瑶族舞曲》、李焕之的《春节序曲》等采用三段曲式创作的优秀作品,但也正是在这一阶段"西乐东渐"的进程之中,由于在对西方作曲技法学习的同时而在一定程度上忽视了本民族的音乐审美心理特点,所以才一度出现了为数亦不在少数的类似"快—慢—快"或"慢—快—慢"的ABA式的结构比较单调生硬、机械刻板,模式化、"八股式"的三段体作品。如在《二胡曲选1949-1979》[61]一书的32首乐曲中,运用三部性再现原则创作的达七分之六。

 在这一阶段的各类作品中,有甚者为了一味地模仿西方曲式的三部性,无视本民族音乐审美心理的特点,在带再现的三部曲式的抒情中部还生硬地采用了三拍子圆舞曲[62]"嘣嚓嚓"的节奏,如笛子独奏《公社的一天》中,在继"曦光鸟语"、"荷锄出工"、"田间竞赛"段落后出现圆舞曲节奏的"地头舞歌"。类似的作品还有笛子曲《牧童》、筝曲《和平舞》、民乐合奏《牧童

之歌》等,仅 1949 到 1966 十七年就有五十来首这样采用三拍子作对比中段(前后为二、四拍子)的乐曲,这些作品大多缺乏现实生活的基础,受西方曲式框框的影响,音乐结构机械牵强,缺乏民族风韵而显得不伦不类。1955–1956 年间,李焕之在创作《春节组曲》时,在第三乐章"盘歌"中也采用了西方回旋曲式的圆舞曲,正如他本人所说:"除了曲调是民间的以外,在手法上没有丝毫民族的特点。"[63]所以马思聪先生听了以后评论说:"这太像欧洲的圆舞曲了,三拍子的舞曲是可以写的,但不要这样写。"[64]虽然在创作此曲时有出于对当年延安周末舞会实际情况再现的考虑,李焕之也还是认为这是很正确的批评意见而予以接受。可见,在这一时期,很多作品都由于是中国近现代特定的历史时期在音乐创作中对西方借鉴、模仿阶段的特定产物,不符合中国人的音乐审美习惯与民族音乐创作的思维特点而难以传世。

当然,这其中也出现了不少能够较好地将西方的创作技法与中国传统音乐乃至中国人的音乐审美心理特点相结合的成功之作,如刘天华的《光明行》就是西方的复三部曲式与中国多段体的结合体,如图式:

A　　　　B　　　　A
aa¹b　　 cd　　 ab　　尾声

这种所谓的"中国的多段体及双主题循环变奏结构"与西方典型复三部曲式的区别在于,中部的 c 与 d 由于实际上就是 a 与 b 派生与变奏,而与首部和再现部没有形成更为鲜明的对比性,致使该曲仍然保留着较多中国传统音乐多段式结构的性质。这在刘天华的其他作品如《空山鸟语》、《烛影摇红》中也有着同样的结构思维特点。

原野、张长城创作的板胡曲《红军哥哥回来了》则是中国传统板式结构与西方三部曲式的合璧,但特殊的是中部之后并未立刻再现,反而在再现主题 A 出现之前插入了一段新材料 f,如图式:

[63] 李焕之:《音乐民族化的理论与实践》,载《音乐建设文集》,北京:音乐出版社 1958 年版,第 356 页。

[64] 同[63]。

　　　　　　　A　　　B　　　插部　　　A
　　　　　　a b　　c d e　　f　　　a b

　　这种"插入"的写法在西方的三部曲式中是很少见到的,它无形中模糊了中部与再现部的段落界限,弱化了三部曲式中部对首部与再现部的对比意义。在 f 段中,通过同主音换调(g 羽到 G 徵)平滑地过渡到再现段,这种不知不觉中再现的音乐陈述方式无疑更为符合中国人的审美习惯。并且,在 A 部的 a、b 乐段、B 部的 c、d、e 以及 f 每一个乐段都是以一个同样的动机来进行合尾,使得全曲处于一种高度的统一性之中。

　　马思聪的《思乡曲》在创作思维上也是较多地受中国传统音乐审美心理中的"渐进"影响,而使得这部表面上看上去与西方的复三部曲式较为吻合的乐曲,实际上与西方严格意义上的复三部在结构的审美思维上有着较为本质性的区别。其图式如下:

　　　　　　　　A　　　　　　B　　　A
　　　　　　a b a¹（c）　　　d　　　a

　　首先,若是按认为全曲是三部性的观点来解释,在 A 部则应是单三段 aba,但由于 b 段在材料的应用上是源于 a 旋律的自然延伸(从 re 落音过渡到 mi 的起音),两段的调式都是 d 商。所以,中段并未形成较大的对比,但在 a¹ 段却对比相对加大,结束在 D 徵,与 a 段在主题音调和调式、调性上都未有明确的再现。所以,整个 A 部并不符合单三段的原则,更倾向于 abc 而非 aba 的多段展衍进行。d 段虽然对比再加大,但在音调中仍含有变奏和展衍的因素。"这种由渐变而'水到渠成'的写法,使 d 段具有连续展衍中'结构拱形'或'高潮'的印象,从而冲淡了作为复三部曲式中部的 d 段与首部形成'更高层次'的对比。"[65] 就全曲而言,首部的三个乐段,由于不符合三部性,"三位一体"的意味被削弱而成为 abc,并在渐进、展衍的原则下继续自由变奏为 a-b-c-d……所以,也正如李吉提所总

[65] 李吉提:《中国音乐结构分析概论》,北京:中央音乐学院出版社2004年版,第365页。

结认为:"该曲原来的曲式框架可能与复三部有关,但是,由于作曲家在处理中国乐曲时,更注重了变奏和展衍原则,而且在展开原则上借鉴了中国传统审美习惯中的'渐变'原则,所以,它就与原来西方严格意义上的复三部曲式拉开了距离。……实际上带有混合曲式或自由曲式的性质。"[66]

此外,在马思聪的小提琴音乐的创作中多用单纯朴素的曲调为基础,从简单到复杂,将曲调作各种重复为主的变奏来发展音乐,使得乐曲的结构统一性较强,"合尾"、"换头"、"连环扣"等民间旋法的应用,都使得音乐不失中国式的韵味。

可见,中国式的音乐语言表达多用连续陈述的方式,使得音乐的结构多为 ABC 或 ABCD……等多段体,并且,中国传统音乐中的这种多段结构通常也不一定采用三个不同的主题并列,并不强调各自形成明确的主题和主题对比,而更像是将统一乐思分作三个不同的发展阶段,如《听松》、《红军哥哥回来了》、《豫北叙事曲》。所以,从严格意义上来说,它既不同于西方的带再现三段体,也不同于对比主题并列的 ABC 性的多段体,而具有类似"头、身、尾"或"正、反、合"的结构内涵意义,是在中国人音乐审美心理下,民族音乐结构思维与西方曲式结构相交融的产物。

在中国音乐中,即使是在形式上基本构成了 ABA 的单三部,也会尽量用"加花"、"换头"、"换尾"等手法模糊 B 与 A 之间的对比,很少有意识地用完整明确的主题再现。由于注重音乐陈述的渐变性,不强调对比,这种三段(部)体多为展开性中段的单一主题的三段体。一般不用主题动机的分裂、肢解等对比性强的手法。但会通过各种板式、速度的再现,如从"散起"到"散出",音色的再现,音乐陈述模式的再现,各种细节音乐材料的固定贯穿或综合再现、合头、合尾等再现,在音乐陈述发展中广泛存在,完成对乐思的统一。

在较大型作品的速度布局中,往往会渐进地由慢到快或由快到慢,大都采用散—慢—中—快—散的

[66] 同[65],第572页。

布局,音乐多通过板式变速对比方式,速度的渐变性使多个不同的段落通过速度这一主线将它们统一地组合成一个整体。

如当代作曲家谭盾的弦乐四重奏《风·雅·颂》中就借鉴了中国传统音乐的结构手法——古琴的"散起",在第一乐章引子之后的奏鸣曲快板主题,也没有按照欧洲传统的那种一开始就以固定速度呈示的做法,而是吸取了古琴等中国传统器乐曲中由慢而快逐渐"入调"的陈述方式。类似的结构安排在第二乐章中也表现得十分充分,这种古琴曲结构中的"散起"、"入调"、"入慢"、"复起"、"尾声"等形式无不是以我们民族传统的心理习惯和审美要求为依据,在长期的艺术实践中逐渐形成的。[67]

而赵晓生在其钢琴曲《太极》的创作中则首先源于中国古代《易经》的思想,将全曲连续演奏的八段与阴阳八卦相合,以体现作品的中国文化底蕴。并且,还借鉴了唐大曲的结构思维和大体的速度逻辑、布局对音乐结构进行了整体的控制。赵晓生先生还阐发过他对中西音乐结构思维的看法:"我一向认为,奏鸣曲式与唐大曲是人类音乐史上在音乐结构方面所做出的最伟大创造。但反映了东西文化思维的不同。奏鸣曲式的精华在于对比、矛盾、冲突;而唐大曲则以由散到有序,由慢而快,再回到散的渐变过程。近年来我的创作多试图把这两种结构合为一体……"[68]

可见,以谭、赵二人为代表的中国作曲家在其作品中将这些民族的结构形式与欧洲的奏鸣曲式、三部曲式和变奏曲式等相融合,也正是反映了当代的作曲家在借鉴、运用西方最现代的作曲技术进行创作时,仍立足于民族传统心理的有益探索。纵观这些运用西方作曲技法创作的中国乐曲,其成功之处无不都是充分认识了音乐结构与民族风格、民族审美心理之间的密切关系,考虑并遵从、符合中国传统音乐创作的审美规律。如受中国音乐中线性思维渐进蜿游美学特征的影响,在音乐的发展中通常都呈一平和渐进的状态,各

[67] 王安国:《评谭盾第一弦乐四重奏》,《中央音乐学院学报》1984年第2期,第27页。

[68] 李吉提:《中国音乐结构分析概论》,北京:中央音乐学院出版社2004年版,第572页。

部分连接比较自然和谐,没有强烈的对比与速度突变造成音乐发展段落的明显界限,而是前后贯通,浑然一体……

　　曲式结构作为音乐的要素之一,在形态上它可能超越一定的民族界限而具有人类共同相似性,但作为音乐的结构思维,它又必然具有鲜明的民族属性。在中西不同的曲式现象的背后都有着其赖以产生的哲学、文化以及民族审美心理的背景。中国人的传统思维方式中,逻辑思维相对不甚发达,空间感、结构感不强。这就导致了"音乐的材料构成没有明显的逻辑性,其虽然也有一些规律性的特征,但却无必然性。而且音乐展开的紧张度的变化并不依随结构逻辑的规律,而是根据每首乐曲自身表现内容的需要"[69]。因此,中国音乐(尤其是器乐)在结构上最为明显的特征就表现为"非再现性"和"多段散体性",音乐大多根据内容(情节)和情绪发展的需要而展开,所谓以"情节、情绪影响音乐结构"。这还因为在传统音乐中占为数不小比例的乐种,如文人音乐中的古琴音乐、民歌中的山歌等更多地是为自我而乐,强调"自娱性"。这种非功利性的创作动机与即兴自由的创作方式都导致这些音乐在审美中更注重的是音乐陈述过程中的语气与风格,自我情感个性的宣泄与表达,而不是也毋需要求借助条分缕析、层次分明的逻辑性来获得听众的理解。再加上长期的松散、随意的农业经济社会的缘故,使得中国传统音乐的结构上表现为相对自由化与多样化的态势,不注重结构比例和宏观布局,所以没有形成西方工业化背景下的音乐共性创作所要求的体系化、规范化、严密性的曲式结构。这一点也正如琴家李祥霆从古琴曲的音乐结构出发来对整个中国音乐结构特点的总结:"古琴曲的曲式没有相同的。形式根据内容而定……正如小说只有风格、笔调等相同,而绝少结构相同。"[70]可见,在中国传统音乐中,音乐语言的陈述过程中感性上的风格韵味、整体的统一性,要远比乐曲的结构框架的逻辑性要重要得多。

[69] 王次炤:《美善合一的审美观念及其对中国传统音乐实践的影响》,《音乐研究》1995年第4期,第44页。

[70] 李吉提:《中国音乐结构分析概论》,北京:中央音乐学院出版社2004年版,第244页。

在西方音乐美学中将音乐比作是"流动的建筑"，正是反映西方音乐中注重类似"建筑"结构设计（即规范曲式）般严密的特点，而中国传统音乐注重横向的线性思维，从情状来看则更像是一条蜿蜒不息、缓缓游动的河流。所以，从结构感和对音乐中对比的强调重视程度来看，不少人都觉得中国音乐像打太极拳，而西方音乐则更像做广播操，是两种截然不同的文化背景、思维方式、审美心理下的产物。

而从民族审美心理的发展、完善和中西互补的角度来看，中国传统思维中的"统一有余，对立不足"从某种意义上来说已成为一种缺陷，我们应在继承统一的思想方法的基础上，注意吸收西方重对立的思想。在继承"稳定性"的前提下，寻求"变异性"；继承"内倾性"，吸收"外向性"；继承"求同性"，发展"求异性"。从而形成一种既注重统一，同时也在一定程度上强调对立的新型的辩证思维方式，这才是比中国古代朴素的辩证思维方式更高层次的思维方式。对于西方的音乐结构思维的交融，我们唯有"打碎、糅合、再创造"，才能在思维方式、审美心理的吐故纳新中不断自我完善，才能使中国音乐在新时代呈现出愈发多元化的审美风格，自立于世界音乐之林。

3. 程式中的规范与创新

中华民族几千年都未产生质变的超稳定经济结构使得中国人在心理上崇仰、讲究规范，也善于应用规范，其原因则正如人类学家认为："在农业社会里，未来事物可靠的保证是坚持既定的耕作常规，因为一旦失误就会影响一年的食物来源。而在狩猎社会中，一时的失误只会影响一天的食物来源，因此墨守成规就不是很有必要。"[71]

程式规范化，作为一种文化选择，首先根基于以祖先为神灵、以长者为上尊、以先烈为行为准则的宗法伦理观念。中国人崇尚规范有着深厚的社会根源，因为适应大一统专制需要而产生和发展的儒学形成了一种思想规范，强有力地调节着社会和个人的思想意识。

[71] 钱茸：《古国乐魂——中国音乐文化》，北京：世界知识出版社2002年版，第94-96页。

儒家设立的"礼"和"仁"就分别是循守社会和人伦关系的规范化。如"中国古代的科举制度，就是以儒家的经典作为考试的标准，要求文人读同一种书，接受同一种思想，以同一种八股的规范写同样的文章，讲同样的话"[72]。久而久之，这种思想在华夏大地上渗透到每一个角落，不同程度地潜入每一个华夏子孙的意识，一个崇信规范的全民族心理传统形成了。这种民族心理的形成是几千年岁月长期积淀的结果，它体现在所有的领域，连最自由的艺术领域也未能幸免。

虽然从广义上来说，非程式性是不存在的，"古今中外任何艺术都有它一定的程式性"[73]。匈牙利民族音乐学家萨波奇·本采也曾说过："凡是民间旋律的形成和创造都使用马卡姆，即变体形式，即兴表演是在传统形式规范之内进行的。"[74]但正是由于受上述的宗法伦理观念、"信而好古，述而不作"、崇尚规范的民族心理的影响，在中国的传统音乐中则更是尤为讲究、重视这种程式规范。（通常，"我们将那些被艺术地重复使用的形象表现手段称之为'程式'"[75]。）所以有人说程式化是中国民间音乐、民间戏曲的重要特色，是能够区别于其他艺术形式而最具有中国民族文化特征的表现方式。

在民间音乐的创作中，一般我们谈得比较多的程式化主要指的是一曲在多部作品中艺术地重复使用的那种"一曲多用"的"多一对应"，也即相同或相近的曲调被用来表现不同情感内容。在中国传统音乐中，一曲多用是一种非常普遍的现象，在汉代的相和歌、唐代的曲子、宋代的词曲，以及说唱、戏曲中都广为应用。在戏曲中，如曲牌体的昆曲，无论表现什么内容的剧目，都是从现成的曲牌中挑选材料来组织、改编音乐；板腔体的京剧也是主要根据原有生、旦等基本唱腔和板式来创作不同角色的性格唱腔。民歌中的《孟姜女》、民族器乐中的《老八板》也都有上百个变体流布大江南北。

在一首曲子的框架上以改编为主的创作手法的现

[72] 张岱年、成中英等著：《中国思维偏向》，北京：中国社会科学出版社1991年版，第220页。

[73] 马可：《对戏曲音乐的传统程式和群众性的看法》，载《中国音乐建设文集》（中），北京：音乐出版社1958年版，第841页。

[74] [匈]萨波奇·本采：《旋律史》，北京：人民音乐出版社1998年版，第233页。

[75] 汪人元：《论戏曲音乐的特殊逻辑——程式性》，《文艺研究》1987年第1期，第94页。

象就更为普遍了,都体现了一种非原创性的程式化。如在民族歌剧《白毛女》中,喜儿的音乐主题是根据河北民歌《小白菜》的音调而来的,《北风吹》、《昨天黑夜爹爹回到家》、《进他家来几个月》都是以此为基本原型的,该主题的第一次变形《哭爹》中,音乐吸收了民间苦调散板拖腔的特点,由喜儿主题的第一句引申发展;第二幕第四场的"刀杀我,斧砍我"唱段则糅进了秦腔悲调和散板的节奏;第三幕"我要活"的唱段中糅进了河北梆子的音调,之后的"控诉"唱段中则又糅进了山西梆子的音调,……但很为重要的一点是,所有的这些曲调的设计、创作仍然都是根据一首《小白菜》的主题为原型发展而来的。并非像西方歌剧中那种为特定的剧目、角色创作特定音乐曲调的"专曲专用"的作曲手段。而这种在技法上可能被看作不甚复杂、"高明"的中国式的歌剧音乐的创作方式,恰恰是符合中国人传统的欣赏、审美习惯的,再加上主题旋律的优美可听、易于记忆传唱,以及处在当时的年代与该剧所直接面向普通民众(战士、农民、工人、市民)为接受对象时,这种契合则更为明显。正是从这个角度上来说,歌剧《白毛女》被认为在剧中主要人物音乐性格化方面的探索是相当成功的,音乐的创作符合民族的音乐审美心理而成为民族歌剧中的经典之作,创造了一种"新鲜活泼、为中国老百姓所喜闻乐见的中国作风和中国气派"[76]。

在中国民间的音乐创作中,作曲者通常与演唱、演奏者是集于一身的,即一、二度创作的一体性,作曲的过程也就是演唱或演奏的过程,没有一、二度创作的分工,具有极强的即兴性,这种非"专业"的音乐创作方式并不是十分强调个体、个性化的原创性,而是重"再创",不需要也不大可能不断地出现新的材料,也不会像西方作曲过程中那样,十分专业化、精密、综合、有机地同时运用多种作曲手法去创作,而只是运用某一(或几)种相对简单明了的旋法手段对有限的材料进行重复与再创,体现为方法和材料融为一体的综合特征。

[76] 毛泽东:《中国共产党在民族战争中的地位》,1938年。

因此在艺术创作上，更讲究用有限的材料去表现千姿百态的生活。受"禅学"的影响，中国人不习惯繁琐论证，追求顿悟见性，从一开始就表现出一种追求单纯、简洁、简约的倾向，在艺术上总是追求用最少的文字来表达最多的内容，以最少的笔墨来制造最动人的韵味，以最少的音符、最简单的手法、技法来完成一个独立的乐思。在音乐的创作中，不但节省音符，对于创作技法、手法也是极为节省，一种乐句首尾同音的"双头鸟"旋法，便可挥就一首饶有情趣的小曲；而一种"鱼咬尾"的全贯则可成就阿炳的传世之作；民间艺人稍作"借字"又可轻松完成各种近、远关系的转调，变换色彩而直达"欢音"、"苦音"的黄土之风的悲欢散聚的情感世界，令闻者无不心颤神迷。

中国音乐在创作手法上相对于西方的节俭、精练，还有一个重要的原因，即中国人在艺术创作时对审美情感因素的高度重视，往往会专注、陶醉于阶段性的留驻、玩味，在审美感知阶段较长地流连，把审美过程中的理解、思考尽量淡化，只以感知直通情感。由于对过于复杂的技法、结构的理性思考会在一定程度上干扰、影响并损及审美情感，所以中国人在其音乐创作的过程中，正是出于对"情"的无上追求与重视，因而则相应地要求创作手法的简单与便捷性。

从社会学观点看，如果民间音乐首要特征就是民众是这一文化领域的主体的话，那么"民间创作赖以生存的那些条件和具体情态的稳定和经常复现，就促进了民间创作体裁风格特点的稳定性、持久性、典范性"[77]。但规范一旦形成稳态结构，便具有了某种惰性和保守，就会导致盲目崇信规范的结果。

就外力与民族心理的孕育发展之间的相互影响关系来看，一般而言，民族的创造力往往与所处自然环境的挑战、刺激的强度成正比。由于中华民族北方文明发达较早，进入规律性、稳定性的成熟阶段也早，相对地其创造性活力和进取精神也最先显出弱化的趋势。所以，从这个意义上客观而言，中国的民族音乐中

[77] 汪人元：《论戏曲音乐的特殊逻辑——程式性》，《文艺研究》1987年第1期，第96页。

用程式进行创作,既是中华民族历史与文化的主动选择,又是中国人传统的审美情趣、人格意识在艺术领域的再现,并成为中国传统音乐创作基本特质之一的客观存在。另一方面应该正视的是,它也是这种对"创造力"主观上的节省与客观上因惰性退化的矛盾对立统一。正如任何事物都应一分为二而必有其负面的效应,这种对程式的过分强调,也就会抑制创新意识的飞扬并阻碍创造力的发挥。不论是在传统的民间音乐的创编中,还是在新时代中国音乐的继承与发展中,这种对某一基本曲调的多用,或是某一技法的多用,都难免会给人以过于重复之感,而使得旋律发展缺乏动力。(如在一首乐曲中"句句双"手法的过多使用,虽有对称形式之美、重复、对答之趣,但也确实在一定程度上减弱了旋律的动力性。)同时,也会在一定程度上削弱了音乐的个性特征,因雷同而缺少新鲜感,难以适应当今瞬息万变的时代精神和人们不同的审美趣味。所以,我们在创作中,在继承程式性这一传统并保持以上所述的诸多美学特征的同时,也要考虑在作品中注入适度的新的元素与精神,"传统是一条河流",我们的传统音乐也正是因为它在永远流动、汇集新源而万古常青,成为一条生命力旺盛、运动不止、流淌不息的人类音乐文化的长河。

自20世纪初的西乐东渐直至现今的国门大开,中国民众的审美意识发生了巨大的变化。当代中国音乐的创作从对西方的一味模仿到开始充分考虑中国音乐更为本质性的审美意识特点,走过了一条充满探索精神的道路。虽然西方多声部的音乐表现手段相对于中国传统的单声性的音乐表现手段,具有信息量更大、更具多方位表现的优势。但愈来愈多的中国作曲家在创作中都能首先考虑到中国人的"口味"与音乐审美的思维习惯,在充分继承中国传统音乐结构中类似"丝丝相扣"、"水到渠成"、"天衣无缝"等能让中国民众感到亲切和熟悉的音乐陈述和结构思维方式的前提下,再与西方的技术相融合。力求创造一种首先是中华民族的,其次才是世界共性的音乐。

如此这般的"中西合璧"无疑是中国音乐的创作日益趋向成熟,也是更为理性的表现。它对于中国民族音乐在当代的发展、中国音乐在世界乐坛的地位乃至对整个世界音乐的贡献,都具有重要、深远的意义。新的时代、新的开拓必然给民族的音乐审美心理带来更多新的刺激,也将不断激发中国各民族成员在音乐审美中产生更新、更大的创造力与进取心。

第六章　中国人音乐审美中的联觉心理

第一节　联觉——中国人音乐审美中的通感心理

"联觉"（Synaesthesia）又称通感，本是一个现代心理学和语言修辞学中的术语，源于希腊语，其中 syn 意为"一起"、"一样"或"熔合"，aesthesia 就是"感觉"。在很多时候，学界是将通感与联觉基本上视为两个相似的概念而划上等号的，在名称的表述上也因这种相似而互为混用。其实从严格意义上来说，两者在心理机制上还是存在着些许的差异。一般认为，联觉是一种人皆有之的心理能力，带有一定无意识的特点，是建立在生理机制与心理机制的直接对应上的；而通感则被认为是一种有意识的心理活动，它需要通过表象的组合与转化而创造出新的意象。即"通感是循着联觉所指出的沟通感觉的方向前进，同时又动用了主体以往的经验，进入统觉的阶段；然后借助联想的帮助，在感觉的空间并列、统觉的时间叠合的基础上，建构起时空交叉、感觉经验多重复现的意象来。这样的认知方式，在艺术创造中当然具有点石成金的特异功能，通感也由此受到艺术家的极大重视"[1]。

所以，通感在艺术的创作、表演、欣赏等审美活动中有着极为广阔的天地，一般指视觉、听觉、触觉、嗅觉、味觉（眼、耳、身、鼻、舌）可以相互沟通而不分界限，它既是人

[1] 於贤德:《论联觉、统觉和通感的联系与区别》,《文艺研究》1995年第4期,第46页。

类共有的一种生理、心理现象，又表现出鲜明的民族特点。

一、对中国以往艺术通感研究的综述

在我国，将通感作为一种心理现象加以论述与研究，最早的文献记载可追溯到两千多年前的先秦时期，后来在历代的不少文论中也多有提及。而至近现代，较早系统研究艺术通感问题的是陈望道，他于1920年就为《文学小辞典》写有关于通感的辞条。1936年，朱光潜在《文艺心理学》中论及美感与联想的关系时，对艺术通感作了进一步的阐释。并指出："各种感觉可以默契旁通，视觉意象可以暗示听觉意象，嗅觉意象可以旁通触觉意象，乃至于宇宙万事万物无不是一片生灵贯注，息息相通……所以诗人择用一个适当的意象可以唤起全宇宙的形形色色来。"[2]

[2] 朱光潜：《朱光潜全集》（第1卷），合肥：安徽教育出版社，第287-288页。

当代对通感研究贡献较大的学者当推钱钟书先生，1962年，他在《文学评论》上发表著名论文《通感》以及在此后出版的《谈艺录》、《管锥编》中，贯通中西，旁征博引，通过大量诗文作品的实证分析，对通感问题作了深刻、精辟的论述，在学术界产生了经久不衰的影响。在《通感》一文中，钱先生如是论述："在通感中，颜色似乎会有温度，声音似乎会有形象，冷暖似乎会有重量，气味似乎会有锋芒。"[3]从他所举的诸多古典诗词的例证中可以看出，视觉与听觉之间的交通最为经常。如"红杏、小星、梅、灯、萤火、杨花、蝴蝶、荷、芙蓉"等都可成"闹"；"流云"可生"水声"；"鸟语"呈"红"；"鸡声"显"白"；"柳声"皆"绿"等等，举不胜举。其次，触觉、听觉、视觉之间也易打通。"笙歌"有"暖热"，"碧衣"带"寒"意，"促织声"可"尖似针"，"灯光"令人"冷"等等都是有名的例子。听觉与嗅觉之间的交通也时有发生，如"哀响馥若兰"、"闹香"等。

[3] 钱钟书：《通感》，载《旧文四篇》，上海：上海古籍出版社1979年版，第52页。

以往的这些研究多关注于文学领域内的作为一种修辞手法的通感，没有突破其作为修辞的理论阈限。人们对作为艺术审美实践、特别是音乐审美中的通感

现象关注不够。

音乐,作为一门以声音为媒介反映宇宙万物和人类心灵运动节律的艺术,虽然不能直接描述客观事物,但也可以做到听声类形,以耳为目。从音乐美学的角度来看,音乐中的内容有来自于音乐自身结构逻辑、客观存在于音乐作品之中的"音乐性的内容";还有着不能通过音乐音响本身直接感受到、而是借助接受者的想象、联想、联觉等心理活动所获得的"非音乐性的内容",它带有较多的主观色彩。这种通过联觉获得的"非音乐性内容"可以是其他类型的听觉形象,也可以是视觉性的形象,甚至可以是动觉、触觉、味觉、嗅觉等无所不包的内容,使得音乐不仅可以用耳朵听,而且可视可睹、可闻可嗅、可品可尝、可感可触,它远比音响本身所能直接感受到的内容要广阔得多。所以西方有"音乐乃宇宙间共同的和谐"、中国有"大乐与天地同和"(《乐记·乐论篇》)之说。作为审美心理范畴,通感、联觉的产生要求主体全身心去感知生活、感受审美对象,方可产生更多的通感,从而创造出完整、鲜活、深邃的艺术形象。不少优秀的艺术家都有着特别敏感的通感心理能力,并善于运用艺术的手法将其表现出来,往往能够收到新颖奇特、令人耳目一新的效果。

在近现代,最早对音乐审美中的通感现象投以关注的学者应推王光祈先生,他早在成文于1927年的《声音心理学》一文中提出:"大凡一个音,初到耳中传到脑内之时,吾人心理上,因相似联想 Achnlichkeitsnssoziation 之故,对于该音立刻发出种种印象,或清或浊,或大或小,或硬或软,一以该音的高低为转移。"[4]这里,实质上阐述的就是当音的高低变化时,人心理所产生的诸如视觉上的明暗、大小、轻重以及触觉上的柔软和坚硬等通联感觉。遗憾的是由于当时的局限性,王光祈并没有准确地认识到这种通感的实质,也没有进行深入的进一步探讨,而只是以"相似联想"一言以蔽之。时至当代,较具代表性的研究则属近年周海宏先生在其博士论文《音乐与其表现的对象——对音乐音响与其表现对象之间关系的心理学与美学研究》中运用了心理学实证的方法,结合大量心理学的实验证明了音高、音

[4] 王光祈:《声音心理学》,原载《中华教育界》1927年17卷15期;转引自王宁一、杨和平编《二十世纪中国音乐美学文献卷》(第一册),北京:现代出版社2000年版,第125页。

强、时间、时间变化率、紧张度、新异性体验等与音乐听觉相关的六种联觉的对应关系规律。力求对这种对应关系的发生机制作出科学的解释,也获得了对能够落实到具体音乐形态操作的音乐表现性规律的把握与认识。作为我国首次在该领域运用科学实证方法进行的一项研究成果,无论是在新方法的运用还是在新领域的开拓上,都体现了对前人同类研究的超越。

但由于该项研究主要是立足于对作为人类普遍心理活动自然规律的联觉对应规律的探究,关注的是这种共性规律及其在音乐审美中人类共同的反应与心理感受,而并非研究不同民族、不同文化圈人群之间的联觉状况的差异与特色,所以,将中国人(中华民族)作为研究对象的音乐联觉心理特点的描述及其文化心理成因的探讨,尚是一个有待开发的研究领域。

二、中国人通感心理的描述与心理学分析

1. 古代乐论中的相关描述

民族心理学的研究成果表明,不同个体之间的联觉能力是存在差异的,而不同民族、群体之间的联觉水平也并不都是一致的。中华民族就是以审美感受中通感的发达而著称,在音乐的审美中更是亦然。在中国历代的乐论、文论、诗词歌赋中对音乐通感都多有提及,从这些文献中的相关描述可以折射、反映出中国人在音乐审美过程中通感心理的特点与情状。

如《管子·地员篇》中所载利用井体气柱共振原理来测定地下水位,凿井呼音,因井的深浅有异而发出不同的声音(音高、音色):"凡听徵,如负豕,觉而骇;凡听羽,如马鸣在野;凡听宫,如牛鸣窖中;凡听商,如离群羊;凡听角,如雉登木以鸣,音疾以清。"这里就是古人由音色所引发的通感,王光祈在《中国音乐史·律之起源》第二节《由五律进化成七律》中也如是认为"上文(《管子·地员篇》)所谓马鸣牛鸣等等,乃系'音色'所引起之'印象',已属于'声音心理学'范围"[5]。

《黄帝内经素问·金匮真言论篇》中将五声依次比作

[5] 王光祈:《王光祈文集·中国音乐史》,成都:巴蜀书社1992年版,第325页。

人体的心、肝、脾、肺、肾等五脏："宫为脾之音，大而和也，叹者也，过思伤脾。可以用宫音之亢奋使之愤怒，以治过思；商为肺之音，轻而劲也；角为肝之音，调而直也；徵为心之音，和而美也；羽为肾之音，深而沉也。"这里的音乐治疗是基于各种调式所产生的情绪通感而考虑的。虽然以上的论述具有一定的局限性，因为每种调式所能表现的情绪远不是这部古代医书里总结的这么简单绝对，但这些文论利用联觉将五声调式音乐与各种动物鸣叫乃至情绪联系起来无疑是具有一定价值的。此外，《新论·琴道》将五音比作视觉上的黄、白、青、赤、黑五种颜色；《礼记·月令》中的"五味说"将五音与味觉上的酸、甜、苦、辣、咸和嗅觉上的香、腥、膻、焦、朽五种不同的感觉相对应，不可否认，这些对应由于受五行说的影响，多有牵合之嫌，但其中也可从不同程度窥见古人的联觉意识。

　　《论语·述而》中著名的"孔子闻韶乐，三月不知肉味"之典首先反映的是听觉与味觉的通联。同时体现出"羊大为美"的味觉审美观念，也是我国古代一定历史时期审美方式的重要特点，并且从今人的审美体验来看，在相当范围内也仍然摆脱不了这种从感官审美愉悦体验出发的基础。由此，亦可窥见中国人审美意识的起源及其重视追求感性生命的体悟精神。

　　在《乐记》中还把音乐比作肉的肥瘦："宽裕、肉好、顺成、和动之音作，而民慈爱。""曲直繁瘠，廉肉节奏。"这里所谓的"肉"，意即"肥"、"肥满"，指音乐的浑厚丰满和悦，也是无形向有形、听觉向视觉的转移。《乐记·师乙篇》中有文曰："故歌者，上如抗，下如队（坠），曲如折，止如槁木，倨中矩，句中钩，累累乎端如贯珠。"指人心被感动以后，人体的各种感觉就会彼此沟通，相互作用。逐节拔高的歌声，会使人产生往上抗举东西的感觉，歌声悴然下降，又有坠入深渊的感觉，听觉、视觉、肌肉运动觉同时融为一体。之后，作者还用"槁木"、"矩"、"钩"等有形之物来描写音乐，使人们对歌声的转折、休止、回曲等有了更为形象的感受。最后一句"累累乎端如贯珠"是指歌声一字一句都清婉悦耳，宛如一颗颗连缀起来的珠子，那样晶莹，那样圆润。听觉和视觉极其和谐地交融在一起，使人在听觉中，同时获得了视觉的感受。

　　汉代马融针对这种听觉生发视觉的现象，在《长笛赋》中提出了著名的"听声类形"："尔乃听声类形，状似流水，又像飞鸿。"实

际上,在这种"听声类形"的通感活动中,既有联觉也有联想。如《吕氏春秋·本味篇》所载伯牙、子期的高山流水之典中,钟子期说"汤汤乎若流水"时,耳中有流水声,心中也有流水形,在以声类声的联想同时又唤起了流水的视觉通感,从而听其声、见其形,在琴声中感觉到高山大河的视、听的多觉形象。由于钟子期个人所具备的高度敏感的联觉能力(这也是构成其深厚音乐鉴赏能力的必备条件之一),才能够使他对俞伯牙的音乐做到"知其音、得其意、穷其趣",让"高山流水"成为千古知音的乐坛佳话。同例还有嵇康《琴赋》中的:"状若崇山,又像流波,浩兮汤汤,郁兮峨峨。"

而类似于这些听声类形的例子在唐代的诗歌中更是频频可见,据《全唐诗索引》和《全唐诗中的乐舞资料》的初步统计:唐朝咏乐诗共约600余首,描写器乐演奏的诗篇约300余首,其中咏琴者约120首,咏筝、咏琵琶、咏笛者各约30首,咏笙者约20首,其他还涉及觱篥、芦管、箜篌、五弦、筇、箫、鼓、钟等乐器凡20余种共130多首,其他的描写听歌赏乐的诗篇有400首左右。[6] 在这些咏乐诗中,无不是借助丰富的通感心理来完成对音乐审美过程的品味与表达。

如白居易的《琵琶行》中:"大弦嘈嘈如急雨,小弦切切如私语。嘈嘈切切错杂弹,大珠小珠落玉盘。间关莺语花底滑,幽咽泉流冰下难。冰泉冷涩弦凝绝,凝绝不通声渐歇。别有幽愁暗恨生,此时无声胜有声。银瓶乍破水浆迸,铁骑突出刀枪鸣。曲终收拨当心画,四弦一声如裂帛"。在这里,诗人用急雨声、私语声、珠落玉盘声、莺语声、泉流冰下声、瓶破水迸声、刀枪撞击声、裂帛声来直接摹拟琵琶声,首先是"以声类声",而在这些类声的同时也会唤起各种类形,如"莺、泉、冰、瓶、水、帛"等视觉,"滑"与"冷涩"等触觉,使得听觉与视觉、触觉等多觉之间产生通感。此外,大弦与急雨、大珠,小弦与私语、小珠的对应,则是源于音乐心理学中已验证的听觉音高与视觉物体大小的联觉对应规律,即音越高,相通联的视觉感觉物体越小;音越低,视觉感觉物体越大。所以与大弦弹出低音相对应的视觉联觉是较大体积的"急雨"与"大珠";而与小弦弹出的高音相对应的视觉

[6] 李扬:《唐代音乐诗综论》,《晋阳学刊》1999年第3期,第58页。

则是较小体积的密密"私语"与"小珠"了。

再如李贺的《李凭箜篌引》："空山凝云颓不流,江娥啼竹素女愁,李凭中国弹箜篌。昆山玉碎凤凰叫,芙蓉泣露香兰笑。十二门前融冷光,二十三丝动紫皇。女娲炼石补天处,石破天惊逗秋雨。"诗中用"玉碎来描绘箜篌声之清脆;凤叫状其声之和缓;蓉泣状其声之惨淡,兰笑状其声之冶丽"[7],将视觉的"玉"、"凤"、"蓉"、"兰"与听觉的"碎"、"叫"、"泣"、"笑"相沟通。通过大量的通感手法的运用,采用以视觉写听觉、将视觉和听觉贯通描写的手法,化无形为有形,突出强调听乐时和听乐后不时激起的幽忽、缥缈的主观感受,而这种主观感受又是通过众多的能引起类似感觉的视觉形象来表达的。李贺的《恼公》中"歌声春草露,门掩杏花丛",将"歌声"与"春草露"两个意象通过通感联系在一起,由歌声联想到春草上的露珠,又将露珠光洁晶莹、圆润自如的特性与歌声联系起来,歌声仿佛也如露珠般的圆润、动听。这样几经曲折,将听觉与视觉、触觉都加以联通。还有他的《秦宫诗》"楼头曲宴仙人语,帐底吹笙香雾浓",与陆机的《拟西北有高楼》"佳人抚琴瑟,纤手清且闲;芳气随风结,哀响馥若兰",则是由听觉到视觉、嗅觉的贯通,从吹笙、抚琴之音而可闻香雾兰花。

韩愈的《听颖师弹琴》中:"昵昵儿女语,恩怨相尔汝。划然变轩昂,勇士赴敌场。浮云柳絮无根蒂,天地阔远随风扬。喧啾百鸟群,忽见孤凤凰。跻攀分寸不可上,失势一落千丈强。"这里,浮云柳絮的飞扬,以声类形描绘出琴声的纵横变化,百鸟的喧啾到忽见孤凤凰,是类声与类形的结合,使我们领略了这位天竺法师的琴艺。其中"跻攀分寸不可上,失势一落千丈强"这两句,则是可以和前文的"上如抗,下如坠"相印证,都是通过动觉的通感作用,将音乐中音的高低与身体中的"抗"、"坠"、"攀"、"落"动觉体验相通联,是听觉与动觉的通感。此外,相似的通感还有"下声乍坠石沉重,高声忽举云飘萧"(白居易《小童薛阳陶吹觱篥

[7] 王琦:《李贺诗歌集注》,上海:上海人民出版社1977年版,第248页。

歌》）：低缓的声音频率低，与下坠的石头一样沉重，而尖昂的声音频率高，正如天空的云彩飘扬。

从音乐心理学本体的角度来看，这里主要也是由音高属性而产生的诸多联觉。首先是音高与情态兴奋性之间的联觉对应规律决定了音乐在由低音向高音的上行过程中使人产生积极、明朗、快乐的兴奋性心理体验，下行则产生消极、悲哀、阴郁的抑制性心理体验。其次是音高与空间知觉的高低具有联觉上对应关系：听觉的音越高，空间知觉的高度就越高；听觉的音高越低，空间知觉的高度越低。而连续的音高变化就会使人产生如"抗"、"坠"、"攀"、"落"的动觉心理体验。再次是音高与物体质量轻重的感觉具有联觉上对应关系：听觉的音高越高，感觉物体的质量越轻、飘；听觉的音高越低，感觉物体的质量越沉、重。[8]所以才会有白居易诗中的下声如"坠石沉重"，高声如"举云飘萧"的联觉对应。

在白居易的这首《小童薛阳陶吹觱篥歌》中，还有这样的诗句："翕然声作疑管裂，讪然声尽疑刀截。有时婉软无筋骨，有时顿挫生棱节。急声圆转促不断，轹轹辚辚似珠贯。"以管裂、刀截、珠贯等常见物象以声类形来刻画出觱篥的音色、节奏，来表现音乐中只可意会的高妙性、神秘性与情感性。这其中的"软无筋骨"与"挫生棱节"则是可能由起音速度的变化而引发的联觉：起音速度快，使人产生"锐"、"顿"、"硬"的感觉；反之，起音速度慢，则有"钝"、"连"、"软"、"圆"的感觉。同写吹管乐器，在李颀的《听安万善吹觱篥歌》中也有相同手法的诗句："枯桑老柏寒飕飕，九雏鸣凤乱啾啾。龙吟虎啸一时发，万籁百泉相与秋。"

在李颀的《听董大弹胡笳弄兼寄语房给事》中："先拂商弦后角羽，四郊秋叶惊戚戚。董夫子，通神明，深山窃听来妖精。言迟更速皆应手，将往复旋如有情。空山百鸟散还合，万里浮云阴且晴。嘶酸雏雁失群夜，断绝胡儿恋母声。"诗歌在刻画胡笳的情调意境上，由于极富于变化的通感的应用，使得真境幻景缤纷

[8] 参见周海宏《音乐与其表现的对象——对音乐音响与其表现对象之间关系的心理学与美学研究》，北京：中央音乐学院出版社2004年版，第52-63页。

交织,听觉视觉恍惚难分,弹者听者心情交融一起。刻画了董庭兰弹技的高超精妙和惊人的艺术魅力,在听者脑中幻化出各种各样的视觉景象:百鸟在空廓的山洞里扇动着翅膀,翩翩飞舞。刹那间,又纷纷归栖。万里高空……所以,正如周畅先生所说:"如果没有李颀的诗,我们根本就不知道唐人董庭兰的古琴艺术是何等模样,李颀为我们提供了认识唐代古琴表演艺术水平的重要材料。"[9] 也正是得益于通感手法的运用,才使得诗人描绘的视觉感受大大充实了听觉感受,使无形的音乐变得形象具体,数千年后尚可展现眼前、神韵毕出。

在柳中庸的《听筝》中,诗人围绕着"悲怨"二字,"似逐春风知柳态,如随啼鸟识花情"。诗人在这里将通感自然运用其中,巧妙地把秦筝的乐声同大自然的景物融为一体,使那悲怨的乐声转化为鲜明生动的形象,如春风拂柳絮,摇曳飞逐;又似杜鹃绕落花,啁啾啼血。一派落英缤纷、杜鹃绕啼的暮春景色呈现在我们眼前,通过"春风、杨柳、鲜花、啼鸟"这些视觉可见的实体形象,将那诉诸听觉的摸不着、看不见的悠悠筝声描绘得形象具体,鲜明生动。

郎士元的《听邻家吹笙》是一首描写听笙乐的小诗:"凤吹声如隔彩霞,不知墙外是谁家。重门深锁无寻处,疑有碧桃千树花。"全诗只有四句,但是诗人却较好地运用了通感,把笙曲描绘得淋漓尽致,生动感人。首句写凤吹之声有如隔着彩霞从天而降的天宫乐曲,通过"隔彩霞"这个比喻,极言其超凡入神,将听觉的感受化为视觉印象,使读者有更真实具体的感觉。第四句"疑有碧桃千树花"与首句的"隔彩霞"相呼应,也是听觉与视觉的转换。吴融《赠李长史歌》说李长史吹芦管,音色极其丰富、优美,达到了惊人、感神的程度:"初疑一百尺瀑布,八九月落香炉前。有似鲛龙为客罢,迸泪成珠玉盘泻。"

在李白的诗中也有许多是以通感描写音乐的篇章,如《听蜀僧濬弹琴》:"蜀僧抱绿绮,西下峨眉峰。

[9] 周畅:《唐代咏乐诗的史料价值与美学价值·上》,《音乐艺术》1995年第1期,第18页。

为我一挥手,如听万壑松。客心洗流水,遗响入霜钟。不觉碧山暮,秋云暗几重?"有写弹瑟的:"遥夜一美人,罗衣沾秋霜。含情弄柔瑟,弹作陌上桑。弦声何激烈,风卷绕飞梁。行人皆踯躅,栖鸟起回翔。"(《拟古十二首》)此外,"谁家玉笛暗飞声,散入春风满洛城"(《春夜洛城闻笛》),也都是以声类形的佳作。

其他的诗句还如杜甫的《赠花卿》"锦城丝管日纷纷,半入江风半入云";顾况《刘禅奴弹琵琶歌》"羁雁出塞绕黄云,边马仰天嘶白草";白居易《筝》"慢弹回断雁,急奏转飞蓬……珠联千拍碎,刀截一声终";王毂《吹笙引》"水泉迸泻急相续,一束宫商裂寒玉。旖旎香风绕指生,千声妙尽神仙曲";顾况《李供奉弹箜篌歌》"大弦似秋雁,联联度陇关。小弦似春燕,喃喃向人语"。听到的是乐曲声,却使人感到碧波荡漾。

唐诗、唐乐交相辉映,双峰并峙,关系至为密切。通过这些唐代的咏乐诗,我们可以窥见当时社会音乐审美的总体水平,它们是唐代音乐的一面镜子,反映出中国人早在唐朝就有着"音乐形态美的超前发现,音乐意境美的超前体验,音乐审美意识的超前发达"[10]。

应该说,由于通感的广泛运用,使得中国古代音乐诗的创作中无不都是在一个充满想象力的世界中完成,而且是一种打破传统五官感觉、纵横驰骋、遐思联翩、无比张扬的艺术想象力!由音乐想到音乐以外,由听觉出发,然后扩展到视、触、动、嗅、味觉,已成为古代诗人们阐释音乐思维的一种特有定式。不过,以往我们所关注的多是这些诗歌中的通感作为一种修辞手法的运用以及诗人表达能力的高超,而忽视了自古以来,在中国有着不计其数这样的诗人也都是同时作为审美主体的重要构成在实践着他们的音乐审美活动,从这一群体创作心理和思维表达方式足以窥见、反映中国古人在音乐审美中通感心理能力之发达。也正如朱光潜先生所认为,"这些中国大诗人描写音乐的诗也可当作美学、心理学的实验报告来看。"[11]

[10] 周畅:《唐代咏乐诗的史料价值与美学价值·下》,《音乐艺术》1995年第2期,第1页。

[11] 朱光潜:《朱光潜美学文集》(第一卷),上海:上海文艺出版社1982年版,第87页。

2. 近现代文献中的相关描述

而至近现代,有关音乐通感的描述也不胜枚举,如清人刘鹗的《老残游记》中:"唱了十数句之后,渐渐的越唱越高,忽然拨了个尖儿,像一线钢丝抛入天际……恍如由傲来峰西面攀登泰山的景象,初看傲来峰峭壁千仞,以为上与天通,乃至翻到傲来峰顶,才见扇子崖更在傲来峰上,及至翻到扇子崖,又见南天门更在扇子崖上,愈翻愈险,愈险愈奇。那王小玉唱到极高的三四叠后,陡然一落,又极力骋其千回百折的精神,如一条飞蛇在黄山三十六峰半中腰里盘旋、穿插,顷刻之间周匝数遍。"[12]这里,作者也是借助了通感使感觉领域互换。比如歌声的高低起伏给人的情绪感受和泰山的层峦叠嶂给人的奇中见奇、险中见险的情绪感受相似,通过听觉和视觉的互换,变无形为有形。

在朱自清的《荷塘月色》中:"微风过处,送来缕缕清香,仿佛远处高楼上渺茫的歌声似的……塘中的月色并不均匀;但光与影有着和谐的旋律,如梵婀林上奏着的名曲。"则是由嗅觉生发向听觉的打通,把清香的若有若无跟歌声的似断又续联系起来;而月色的婆娑如乐,又是视觉和听觉的贯通,这种联觉感可谓细致入微。再如在季羡林《孟买,历史的见证》一文中:"首先由一个琵琶国手表演琵琶独奏。弹奏之美妙简直无法描绘……弹奏快要结束的时候,余音袅袅,不绝如缕。打一个比喻的话,就好像暮春的残丝,越来越细,谁也听不出是什么时候结束的。"[13]

京剧表演艺术家张君秋先生在教学时曾运用通感启发学生:"我的唱腔是枣核型,开始时轻,中间重、醇厚,结尾又轻。"这"以声类形"的一句话就使得学生立即茅塞顿开。[14]国画大师刘海粟曾将欣赏京剧各流派演唱的感受用国画的技法风格来表述:"梅先生的表演风格以画相喻应是工笔重彩的牡丹花,而花叶则以水墨写意为之,雍容华贵中见洒脱、浓淡相宜,艳而不俗;谭鑫培是水墨画的风格,神清骨隽,寓绚烂于极平淡之中,涟漪喁喁,深度莫测,如晋魏古诗,铅华洗

[12]〔清〕刘鹗:《老残游记》(陈翔鹤校,戴鸿森注),北京:人民文学出版社1957年版,第16页。

[13] 转引自邓明灿:《是修辞方式,还是心理基础——也谈通感》,《河南大学学报(社会科学版)》1999年第4期,第70页。

[14]《天津京剧团演员季小兰来京学艺》,《北京晚报》,1980年8月23日。

尽，不着一字，尽得风流；老三麻子的戏，实具大泼彩风情……杨小楼如泰山日出，气魄宏伟，先声夺人，长靠短打，明丽稳重，纵横中不失谨严，如大泼墨作画，乍看不经意，达意实极难"[15]。这里，海粟大师以他那深厚而全面的国学功底、文化底蕴，与发达的艺术通感能力，将京剧各大流派的音乐风格特点与国画中的"工笔重彩"、"水墨写意"、"大泼彩"、"大泼墨"，视觉的"牡丹花"、"泰山日出"乃至"晋魏古诗"之风相通联，准确精辟。

对于京剧艺术的欣赏，美学家金开诚先生还曾发表过从味觉出发的审美体验。[16]当代作曲家郭文景也曾用丰富的通感体验描绘了他记忆中的四川清音："我记忆深处常常飘出金钱板的声音……用沙哑的嗓音唱……那说唱的嗓音，是用烟叶熏过的，酽茶泡过的，还掺入了蒲团扇的沙沙声和麻将牌的哗啦声，老到练达，情趣非常，随着一种生活方式的消失，这声音也消失了。现在，不知用茶叶的袅袅馨香和碗盖相碰的叮当声化成的四川清音的清脆花腔还在否？那是一种俏丽泼辣的声音，从中颇见一方女子的风韵……"[17]

可见，在中国人的音乐审美心理中，正是由于通感自觉而又深入的运用，使得在中国音乐里获得的往往不仅仅是听觉形象，还可以是视觉形象，甚至可以是动觉、触觉、味觉、嗅觉等无所不包的内容。中国音乐不但可听，而且可视、可感、可触、可闻、可嗅、可食；不但好听，如同仙乐、动人感神，而且可以观之悦目、抚之熨贴、闻之沁脾、食之忘味……通过音乐所可感知到的审美范畴远比音响本身直接感受到的内容要广阔得多，使得我们从音乐中所能感受到的不仅仅是声音，而且可以多觉贯通地获得全息化的整体艺术感受与人生体验。

三、中国人音乐通感心理的内在成因探悉

虽然通感被公认为是全人类所共有的一种心理现象，并且实际上西方亚里士多德早在《心灵论》中就已

[15] 转引刘涣成:《从文艺心理学角度谈声乐艺术的民族性问题》,《齐鲁艺苑》1996年第4期,第33页。

[16] 详见本章第二节"味觉"之二"中国音乐中的味觉审美"的相关内容。

[17] 郭文景:《年湮代远的歌》,《中国文艺报》第403期,2002年12月31日。

经注意到视触觉向听觉挪移的现象,提出声音有"尖锐"和"钝重"之分。荷马史诗直至后来的西方现代派作家中也都广泛地运用通感,有着相当悠久的历史。但西方人联觉涉及的范围是相当有限的,多以视听觉的转移为主,以康德、黑格尔为首的西方哲学家只承认视、听二感官是具有认识功能的审美感官,奉行"眼耳独尊",其他的"近于机体之官"则完全与审美无关。

相比之下,中国人联觉涉及的范围则相当广泛,视、听、嗅、味、触都会畅游无阻地彼此沟通,在中国人的审美心理中,通过五官整合甚至超越五官的审美方式已然成为一种自觉。在世界民族之林中,以中国人为代表的东方式的通感审美方式为世人瞩目,中华民族则以审美感受中通感的发达而著称,这一点在中国人的音乐审美中也得以集中的体现。

1. 整体思维、多觉互用

对于中国人音乐审美心理中联觉心理能力的发达,探其根源,首先源于中国人传统思维方式中立足于整体出发,重视直觉体认形象思维、取类比象的特征,这一特点导致理论、逻辑思维的相对滞后,容易停留在经验论。"象"在中国人的思维方式中有着特殊的地位,如中国文字的基本方法是象形(形声、指事、会意等方法也是象形的引申),西方的拼音文字则不带有任何象形的意义,文字的意义完全是人主观加上去的。中国人广泛运用取类比象的方法,通过物象表达"意",得意而可以忘象,超越经验而获得直觉体悟。但直觉体悟又难以言传,一落言筌,便又回到了经验论的体系中。经验论习惯以旧的经验比况、理解新事物,把它纳入已有的知识体系中。这种思想体系,首先要求学者学会触类旁通,举一知十的类比、联想和运用艺术。[18]"比"、"兴"手法的广泛运用就是一个例证,它不但是文人学士自觉遵循、普遍采用的艺术手法,也是一般民众(基本目不识丁)能熟练运用、表情达意的工具,如在信天游歌词中的普遍运用。

在这种经验综合型的主体意象性思维的发展过程

[18] 姜广辉:《整体、直觉、取象、比类及其他》,载张岱年、成中英《中国思维偏向》,北京:中国社会科学出版社1991年版,第84页。

中，道家、佛家起了重大的作用。如道家就尤为讲求直觉、顿悟，追求一种与天地共游、与宇宙同在的精神境界。要求清除一切欲念，使自身无思无虑，而直接用身心去体验宇宙的道，所谓"无思无虑始知道"（《庄子·知北游》）。而禅宗则提出"不立文字"、"直指人心"的顿悟法，把直觉思维发展到极点，强调霎那间的非逻辑的直接解悟，取消一切概念性认识，提倡完全的自发状态，以"无念为宗"、"无思为思"，在超时空非逻辑的精神状态下实现绝对超越，进入本体境界。[19]在禅宗中，表现混融超越的象外之意就成为追求的根本。所要揭示的是"佛学九识"（眼识、耳识、鼻识、舌识、身识、五官统识、末那识、阿赖耶识、阿摩罗识）中"第六识"以上的审美及生存体验。由于前五识都是常规体验，而自第六识起的这些体悟都已超出了传统五官感知的功能，是越来越精纯复合的人生与宇宙体悟，涉及的完全是圆融而不可分割的心象体悟，内蕴极其丰厚，其中也展示了"通感"走向高级层面的历程。[20]所以，仅靠视听挪移、感官感知转借一类浅层"通感"手法不能触及核心，必须进入以心感知的"通感"深层方有可能整体揭示那一份圆融"真意"。

以禅僧和道士为代表的这一群体在人生审美顿悟型"通感"体验层面开掘极深，使"通感"在深层体验上迅速丰厚起来。打破一切时空界限、打通感官分工界限的心灵直觉体验，在混沌空明的灵境中，"心"是统贯一切的主宰，要求超越感官界限，把各种感觉打成一片，混成一团。如道家著作《列子·黄帝篇》中记载列子告诉尹子，他学道九年后方达到"耳目内通"："眼如耳，耳如鼻，鼻如口，无不同也，心凝形释，骨肉都融"的境界。也就是《仲尼篇》中所载的"老聃之弟有亢仓子者，得聃之道，能以耳视而目听。"道家耳视而目听的悟道经验，与佛教中"诸根互用"的思想，如《大佛顶首楞严经》卷四之五："由是六根互相为用，可以'无目而见'、'无耳而听'、'非鼻闻香'、'异舌知味'、'无身觉触'"，"耳中见色，眼里闻声"（释晓莹《罗湖野

[19] 蒙培元：《中国传统思维方式的基本特征》；同[18]，第24页。

[20] 汤书昆：《东方审美至境——"通感"再阐释》，《江海学刊》1998年第5期，第156页。

录》)。[21]道佛所共同倡导的这一种忘耳目的超思维与"内通"、"互用"观念,对中国古代艺术家产生了深远的影响,使之逐渐积淀为一种自觉的审美意识。

在中国的艺术美学中,五官的审美感知是平等对待、整体合一的,共同追求"六根归心,九识无碍",将人提升到与自然万物为一的生命体悟层面,并无高级、低级之分。比如被康德、黑格尔视为"女性化"、"身体化"的低级感官的味觉就非但参与了多觉的通感审美,而且还被视为是中国人审美感知的重要源头之一。对于这种东方的审美方式,黑格尔也在对比了欧洲的审美特征之后作过这样一番评说:"东方人更强调的是在一切现象里观照太一实体和抛弃主体自我,主体通过抛弃自我,意识就伸展得最为宽阔,结果就达到了自己消融在一切高尚优美事物之中的福慧境界。"[22]这种审美心理上的差异,从本质上来说,主要还是源于中西不同的哲学基础,即中国美学是以体验论、而西方是以认识论为哲学基础的差别。

此外,中国古人受形成于春秋末的气化论的影响,在感觉思维中超越了五行的具体限制,将天地人等一切都置于六气之下,气化之中。人们的视、听、闻、嗅等都为气所降,赖气而生。气成了宇宙万物乃至人的生命之所在,也成了审美艺术生命之所在。"气化决定了感觉思维的特点及其关系的特殊理解。'气在口为言,在目为明,在耳为聪',孤立的口、耳、目不能言视听,……在五行气化之上使人成了生命之躯。感、知、思、虑皆因一气之贯通而有了活力,成了生命系统的气化部分,开始与西方有关感觉思维的认识明确地区分开来。"[23]

中国人就是这样从"六气统一"、"一气贯通"、"天人合一"的整体模式出发,把人和自然界、社会看作是一个有机的整体,习惯于融会贯通地加以把握,来实现文化的整体功能。中国音乐审美的核心也是注重全息化的整体经验,具体表现为注重经过动觉、触觉、味觉、嗅觉等多觉贯通地获得全息化的整体艺术感受与人生

[21] 钱钟书:《通感》,载《旧文四篇》,上海:上海古籍出版社1979年版,第52页。

[22] 转引自汤书昆:《东方审美至境——"通感"再阐释》,《江海学刊》1998年第5期,第157页。

[23] 于民等:《中国审美意识的探讨》,北京:宝文堂书店1989年版,第37页。

体验。所以有人说,如果西方称"音乐是听觉的艺术",那中国音乐则就不仅是听觉的艺术,还是动、触、味、嗅等"多觉"的艺术,并最后都归于"心觉"的艺术,所谓"心统五觉"。

2. 艺术综合、同构共生

自古以来,中国的传统音乐与其他的姊妹艺术自萌生之初就有着天然的密切联系,发展过程中又高度地融合在一起,体现为综合的艺术和艺术的综合。而各种艺术门类之间所固有的融合趋势与人的心理规律又存在着某种同构关系,若是要使得各门艺术之间或同一艺术形式的不同内容之间的相互融合成为可能,则必须依靠通感能力的树立与运用,才可以沟通多门艺术,使之相互为用。所以,中国艺术的高度综合性也成为中国人音乐审美心理中通感能力发达的重要原因之一。

中国的诗、书、音乐、舞蹈等艺术种类都深受着这种综合艺术的"共生性"(指某种艺术形式的结构、特征常常受其相关艺术的直接或间接)的影响,而使得这些表现艺术自然地融合为一体,琴、棋、书、画等不分离。如中国的艺术都是强调线条的游动,就书法而言,它与中国画体现为一样的基本手段,都是用线条使空间的画面时间化,使其流动、婉游,使观者也在心与目的游动中领略其中的韵味,这正是中国书、画共同的妙处所在。中国的书法与民族舞蹈也近若姻联,"舞蹈中的纵横跳动,旋转如风,与书法中的如走龙蛇、刚圆遒劲具有弹性活力的笔墨线条、奇险万状、连绵不断、忽轻忽重的结体、布局,那倏忽之间变化无常、急风骤雨不可抑制的情态气势"[24],都相互形成了一种异质同构。所以也有人说书法也如这"纸上的舞蹈"。

此外,书法作为抒情达性的艺术手段,在发展与完善的过程中都强调了作为表情艺术的特征,其审美实质和艺术核心都是体现了一种音乐性的美,与音乐共为中国传统重旋律、重感情的线性艺术。如中国传统音乐中的"鱼咬尾"技法的进行就呈现出与书法相同

[24] 李泽厚:《美学三书》,天津:天津社会科学院出版社2003年版,第126页。

的一种连绵不绝的动态,在游动过程中,"鱼咬尾"同音环接时的无骨相连与狂草书法中的一笔挥就、一气呵成应有着明显的"共生性"——共同的心理基础与审美倾向。有人说书法是"凝固的音乐",这一点在线性飞扬的草书中反映得尤为明显,两者保留着时间点的变化运动,有着共同的连续性、节律性、完整性的结构特点。中国的书法与音乐又同是生命的艺术,都讲求"气息宽广、一气呵成、气脉通连、隔行不断",笔断、声断而意必连。所以就"鱼咬尾"而言,也有人说它是一种极富于书画写意性的旋律发展手法。

而书、画与其他学科门类综合、共生的例子也是频频可见:如唐代大书法家张旭就曾因观公孙大娘舞剑器而"笔势益振",又于担夫争道和鼓吹中悟得笔法之神。在书法史上,还有怀素听嘉陵江水而有悟于草书,夏云奇峰、孤蓬自振、惊沙坐飞、飞鸟出林、惊蛇入草、江声起伏、道上蛇斗、长年荡桨、泥涂行车……这些作为书艺的一种触媒或某种同构,都能使书家技艺产生不同程度的飞跃。此外,还有吴道子观裴旻舞剑,"观其壮气,可助挥毫"而"奋笔俄顷而成,若有神助"。以及前文所说的海粟大师观京剧而将国画中的诸风格、流派、意境与其相对应,也都是因与其他艺术妙理贯通而有感于物、悟于心的生动例证,一时传为千古佳话。

并且,当我们关注于书法的识别与欣赏过程时,还会发现其中也存在着某种视听的沟通、由声及形的联觉现象。神经生理学研究表明,人的左脑主管语音、右脑主管图形。同英文主要靠左脑处理相反,对汉字的感知过程则是大脑两半球的左右开弓(以右脑的处理为主),特别是汉字中占80%以上为形声字的原因,中国人左脑的语音听觉可以在瞬间转化为右脑图形(方块字)的视觉,听声辨形、形声相辅、视听联觉、音义结合,从而达到音、形、义多重接通。

再就中国的音乐与文学而言,两者各自萌生之初也是一对不可分离的混生体,可以说,很少有一个国家的音乐与文学的关系能如中国的诗、乐这般关系密切,从《诗经》到唐诗、宋词、元曲,中国的文学就再也没有离开过乐。此外,由于中国语言所特有的丰富的调值变化,而使得各地域风格迥异的口头语言与民间音乐相结合,产生了堪称最为高度综合的艺术门类——戏曲、说唱,更是集诗、乐、舞、书、画等多种艺术形式相互渗透的综合艺术形式。

如此这般,中国人在几千年的艺术审美实践中,面对这诸多

传统艺术之间的这种高度综合性,也就自然相对应地集中、突出地发展了这种通感(联觉)的能力,惯长于运用通感来调动多种感官同时运动并积淀着审美经验,进行能动的创造来强化审美感受,使得各门艺术之间或同一艺术形式的不同内容之间的相互融合成为必要和可能,使得审美中的感受更为贯通、广博、丰富、深入。

3. "成于乐"、"游于艺"

孔子的教育思想也对中国人的艺术通感心理的发展产生了潜在而深远的影响。因为"孔子在塑造中国民族性格和文化—心理结构上的历史地位,已是一种难以否认的客观事实。"[25]对于"君子"完满人格历程的完成,孔子分别在《论语·泰伯》和《论语·述而》中提出"兴于诗,立于礼,成于乐"和"志于道,据于德,依于仁,游于艺"的主张,这也成为孔子乐教的核心内容。

其中,"兴于诗,立于礼"是有关智力结构和意志结构的构建,而"成于乐"则是审美结构的呈现、个体完美人格的实现的描述,"成于乐"不但是孔子有关乐教的主要思想内容,也是其主张对教育实施全面素质培养的重要阶段。通过"乐"的陶冶来完成一个君子的修身养性与人格塑造,在内心修养和情感意象等方面得到培养,从而获得成人的必要条件,造就成一个完全的人。而孔子这里所说的"乐"内容则包含十分广泛:"音乐、诗歌、舞蹈,本是三位一体不用说,绘画、雕镂、建筑等造型美术也被包含着,甚至于连仪仗、田猎、肴等都可以涵盖。所谓乐者,乐也。凡是使人快乐,使人的感官可以得到享受的东西,都可以广泛称之为乐,但它以音乐为代表,是毫无疑问的。"[26]

这样,对于"成于乐"的理解就并不是仅仅通过一门学科化的音乐课程的教育来进行,而是通过"成于乐"、通过一个"乐(le)感文化"之中广泛的、综合的乐(yue)来对教育者实施全面素质的培养。所达到的自由愉快感,是直接地与内在心灵规律相关,"乐者,乐

[25] 李泽厚:《孔子再评价》,《中国社会科学》1980年第2期,第45页。

[26] 郭沫若:《青铜时代·公孙尼子与其音乐理论》;转引自钱钟书《通感》,载《旧文四篇》,上海古籍出版社1979年版,第48页。

也",在孔子这里也获得了全人格塑造的自觉意识的含义。这种快乐本身成为人生的最高理想和人格的最终实现。

"志于道,据于德,依于仁,游于艺",一个君子的人格塑造首先以学道为志向,其次要遵循德,再次要归依于仁,最后还要涉历游观各种艺事。"游于艺"——在众多的艺术门类中游刃有余地自由嬉戏,通过对客观规律性的全面掌握和运用实现了人的自由,体现出的是一种合目的性与合规律性相统一的审美自由感,也是表现了孔子对于理想人格的实现应获得多面发展和身心自由的要求。同样,这里的"艺"也并不仅仅是指现代意义上的艺术,而是指礼、乐、书、数、射、御,即所谓的"六艺"。孔子所说的"游于艺"的"艺"虽不等于后世所说的艺术,但已经包含了当时和后世所说的艺术的全部内容。"游于艺",一个君子的人格塑造在学道、依仁的最后还要涉历游观各种艺事,在各种艺术门类之间游历以达到审美的自由感,由必然王国进入自由王国。

正是在孔子"成于乐"、"游于艺"的教育思想的深远影响下,几千年以来,中国人在完整人格的塑造过程中,都希望通过"乐"(一个广义的、高度融合的、综合的"乐")来修身养性。从而,琴、棋、书、画就成为中国历代文人必备的基本艺术素养,音乐居首位,所谓"士无故不彻琴瑟,所以养性怡情"[27]。在中国,特别是古代,集"多绝"于一身的颇有其人,极为普遍。先秦的诸子百家多是通晓多种"乐"与"六艺"的综合艺术家,且都不乏博大音乐美学思想传世;汉代文豪司马相如、蔡邕同时以擅长古琴著称;魏晋时的"竹林七贤"个个都是多才多艺;唐朝的白居易、韩愈,宋人姜夔、苏轼,既是大诗人、又是大音乐家;明人朱载堉不但是大音乐家,以律学成就闻名于世,还精通数学、天文、历法乃至舞蹈艺术。这些古代的先贤们都很好地实现了"游于艺"——在众多的艺术门类中游刃有余地自由嬉戏,而实现这种"游于艺"的一个重要的物质条件就是

[27] 汪烜:《立雪斋琴谱·小引》,载《中国古代乐论选辑》,北京:人民音乐出版社1983年版,第414页。

要求审美主体能够对听觉艺术以外的各种它觉艺术触类旁通、融会贯通，必须要具有较为全面的艺术修养与学科的综合能力，必须要有异常发达的通感能力。所以，中国人经常会借助发达的通感在音乐之外寻拾诸种意象来表现音乐的情感效果和华美境界，这已成为中国人阐释音乐乃至艺术思维的一种定式，并在每一个中国人的完整人格的培养过程中成为一种下意识的自觉塑造。

正如当代著名作曲家汪立三在实现他"游于艺"的审美理想，在创作钢琴曲《他山集》（五首序曲与赋格）中的《书法与琴韵》时，于该曲前所附的文字中所言："我想登上另一个山头去回顾，去瞻望。那荡漾的是线条吗？那沉吟的是音响吗？正如在古老的中国艺术里，我看见上下求索的灵魂，升华的灵魂"。[28]

[28] 汪立三:《他山集》,《音乐创作》1989年第2期,第61页。

第二节　味觉——味觉与中国音乐审美

随着人类审美对象和领域的不断扩大，呈现在人类面前美的世界也愈来愈绚丽多彩。然而耐人寻味的是，不论对自然美还是生活美，社会美还是艺术美，人们仍长期延用味觉审美的用语来进行审美判断和审美评价。人们常常以"味道"、"滋味"、"回味"、"韵味"等词汇来评价几乎所有的非味觉审美，即使对极富哲理色彩的美，逻辑的美，也不例外。从某种意义上来看，几乎所有的审美活动和审美感受，最终都可以归结为一个词——"味"，都可以在味觉审美——审美的母体那里找到同一的本源和归宿。

一、中西美学对照下的味觉地位

与任何功能性感官一样，味觉本是一个普通的生理感觉，从生理学的层面来看，世界各民族的人群对此

都有共同的体会。但由于中西美学不同的哲学基础以及民族审美心理中的差异,而导致其在对五官的等级、美感与快感的界限以至对味觉在审美中的地位与重视程度上,历来都有着较大的分歧。

1. 对西方美学"唯耳眼论"的辨析

由于受认识论的影响,在西方的美学传统中,感官是有等级区别的。除极少数的美学家(如克罗齐、博克)以外,黑格尔、毕达哥拉斯、亚里士多德、柏拉图、康德、费尔巴哈等哲学家都一致奉行"耳眼独尊",认为只有视听两种感觉具有认识功能,是"为理智服务的"、"精神性"的"近于智慧之官",而其他的感官则不具有这种特性,是"肉体性"的"近于机体之官"。不少西方伦理学家都认为味觉代表着低级的诱惑,因此,由其所产生的快感会引诱人沉溺于吃、喝和性的享受之中,应在道德生活中加以控制。因此,在认识论对感性认识的讨论中,味觉通常是被排除在外的,只配享有低级、原始类感官的地位,由味产生的快感也与美无关,只有视觉和听觉才是真正的审美感官。黑格尔在《美学》一书中明确指出:"艺术的感性事物只涉及视听两个认识性的感觉,至于嗅觉、味觉和触觉则完全与艺术欣赏无关。"[29]柏拉图甚至认为:"如果说味和香不仅愉快,而且美,人人都会拿我们作笑柄。"[30]

所以,在西方的美学传统中,认为美是精神的而远离物质的,美是心理的而远离生理的。而把人类对美的感受和对美的追求,局限于人的视觉和听觉的范围之内。从某种意义上来说,这甚至已成为西方美学研究中的一个视而不见的重大缺陷与遗憾。

虽然我们无意否认视觉(感受形式美的眼睛)和听觉(感受音乐美的耳朵)作为审美感受的主要基础并对美感的形成与感知所起的重要作用,但事实上,审美感觉的建立也并非只依靠视听而与其他的感官毫不相干,否则生来聋哑、失明的人就不可能感受到美感,世界艺术史上也就不会成就诸多的盲聋艺术家。在某些情况下,味、嗅、触觉也同样可以引起审美感觉。如

[29] 黑格尔:《美学》(第一卷),北京:商务印书馆1979年版,第48页。

[30] 柏拉图:《文艺对话集》,北京:人民文学出版社1997年版,第45页。

盲人（或明目人在黑暗中）抚摸物体时，可通过触觉获得形体感，从而形成审美感觉。前苏联盲聋人 O. N. 斯柯罗霍多娃在《我是怎样认识周围世界的》一书中，曾经列举出她对雕塑作品有着十分敏锐而精确的感受的许多事实，从而证实在对雕塑的艺术感受中她是用触觉代替了视觉。[31]生来聋哑的女作家海伦·凯勒也以美感敏锐而著名。

而且，在更多的情况下，触觉、嗅觉、味觉在审美过程中都是不自觉地通过联觉参与视觉和听觉对象的感受。如尝鲜味、嗅香味，也可通过联想将其与经验中具有同类特征的审美对象联系起来，从而产生美感。"事实上很难说当人置身于一片花海之中所获得的审美感受仅来自于视觉，不能否认鲜花那醉人的芳香同样是促进人的审美愉快的因素。而且，嗅觉也最能引起回忆，当人再次闻到那股芳香味时，即使没有眼前鲜花烂漫的景色，通过嗅觉也仍旧能够在回忆中获得一种美的享受。"[32]

在音乐中，不少审美感觉的建立也同样是通过（甚至是必须通过）听（视）觉以外的感知觉来完成的，例如在对音色的感知中，完整的音色感就是由客观量（音的频谱）和主观量（人的通感）共同结合而成。所以我们在感知区分作为听觉范畴的音色（tone color，即声音的颜色、色彩）时，通常首先会借助诸如明亮、暗淡、冷暖、色调等视觉通感；此外，类似音色甜美、甜润、甜腻等味觉的通感参与其中更是举足轻重，如著名小提琴教育家林耀基先生就经常特意带自己的学生去品尝各种风味的菜肴，并引导他们去区分各种饮食口味的异同差别，曾有人问："训练学生的饮食口味有助于提高琴艺吗？"林耀基说："当然，口味的敏感会丰富你音色的想象力。拉琴最后认的就是音色，很多声音不同的表情都是靠音色的差别表现出来的，而味觉嗅觉时常会促进视觉和听觉。比方说，这段旋律应该拉得很甜，那是怎么个甜法呢？假如你品尝的东西多了，确实感受过多种多样的甜，那么你的处理就会很具体，根据你

[31] 转引彭立勋:《美感心理研究》,长沙：湖南人民出版社1985年版,第57页。

[32] 罗筠筠:《审美应用学》,北京：社会科学文献出版社1995年版,第270页。

对作品的理解,把音色调成酸甜、苦甜、香甜、咸甜、辣甜等等。"[33]若依此理,要是让一个虽听觉健全但却失去了味觉或有"味盲症"的人,去演绎、表现或是体会、品味一种与幸福回忆相关的细腻、甜美的音色,几乎就是一件不可为的事情。这一假设也无不说明了味觉在音乐审美中的不可或缺性。

此外,由于感官的等级制,还使得不少西方的美学家都将与味觉、嗅觉、触觉等相关联的感觉视为与精神性的美感无缘的生理快感,从而使得对于美感与快感的关系及其界限等问题也成为西方美学史上一直长期争论不休的一个热点。近世的美学家们大多认为美感不等同于快感,两者有着本质性的区别而绝不可混为一谈。

法国美学家顾约则认为一些源自味觉的经验与美感的关系甚切,他在《现代美学问题》中还举例说明这一问题:"有一年夏天,在比利牛斯山里旅行大倦之后,我碰见一个牧羊人,问他索乳,他就跑到屋里取了一瓶来。屋旁有一条小溪流过,乳瓶就浸在那溪里,浸得透凉像冰一样。我饮这鲜乳时好像全山峰的香气都放在里面,每口味道都好,使我如起死回生,我当时所感觉到的那一串感觉,不是'愉快'两字可以形容的。这好像是一部田园交响曲,不从耳里听来而是从舌头尝来。"[34]但遗憾的是无论是朱光潜,还是彭立勋(《美感心理研究》)等多人,转引这段文字时都认为这里是把美感和饥渴满足后所得的生理快感混在一起了,是由于分不清美感的愉快和一般感官的快感的区别而对美感产生的错误认识。但朱光潜还是承认了顾约在著书时所回忆的那种存于记忆中的"快感"中也"杂有几分美感在里了"。

笔者认为,这里的味感已不是纯粹的生理感觉,而是与周围特定的自然环境(山、林、溪)、情境乃至审美主体特定的心境相联系,是一种以味觉审美为主导,同时与视觉、听觉、嗅觉等联觉心理的共同作用下才得以产生的综合的美感。如若同是口干解渴,在其他一般

[33] 赵世民:《点石成金的人——小提琴教育家林耀基印象》,《人物》2003年第9期,第89页。

[34] 转引自朱光潜:《朱光潜美学文集》(第一卷),上海:上海文艺出版社1982年版,第76页。

的环境下则定不会生发并感受到这种美感。

于此，我们同样亦不否认纯粹的感官快适并不等同于美感，但需要肯定的是前者往往却是美感产生的条件与基础，美感的体验是由感官快适的感受再进入到感情愉悦的感动。所以，美感与快感虽不能混为一谈，但却是关系密切，因为美的认识既有感性的认识，又有理性的认识。同时与之相伴随的主体的反应，也是既有感官的快感，又有情感的愉悦。美的认识虽不等同于快感，但以感官的快感作为审美的基础与起点，这一点却是毋庸置疑的。所以，感官的快感作为美感产生的必要条件，是与美感相一致的，而具有同一性。

德国心理学家威廉·冯特（Wilhelm Wundt）也从情感角度谈到味觉对情感的影响，他认为："味觉能对人产生情感反应，……这些嗅觉和味觉的印象也总是伴随着明显的愉快和不愉快感。而且，这种情感与感觉如此紧密地融合在一起，以至于使人认为两者即便暂时地分离也是不可能的。"[35]虽然冯特这里所谈的味觉对情感的影响仍只是与理智或审美感等高级情感有区别的"简单感官情感"，但在味觉的审美地位这一点上，已较之康德等人有所进步，而没有完全关闭味觉通向美的大门。

在加拿大人类学家康丝坦斯·克拉森所致力研究的"感觉人类学"中，也把视听触觉嗅觉味觉看做是传统文化价值的通道，提出不能以西方的感觉历史来衡量其他的感觉的发展，而是通过对各种感觉的认真探讨来了解一个社会或民族是如何建造又如何体现意义的世界。[36]

2. 中国美学中对味觉感知的重视

西方的哲学、美学中，对耳眼独尊的奉行、轻视味觉的传统源远流长，并随着近世中西文化的广泛交流，对我国美学界也产生了一定的影响。以至于为数不少的中国美学家忽视了中西美学是建立在不同的哲学基础与文化背景上，一味受西方美学中的轻视"味觉"、"低级器官"思潮的影响，从而忽视了在以体验论为哲

[35] [德]威廉·冯特：《人类与动物心理学论稿》，杭州：浙江教育出版社1997年版；转引自王远坤《饮食之味觉及其美感》，《湖北经济学院学报》2003年第1期，第108页。

[36] 康丝坦斯·克拉森：《感觉人类学的基础》，载《人类学的趋势》，北京：社会科学文献出版社2000年版，第212-219页。

学基础的中国美学中对味觉一贯重视的传统与实际情况。这也是前文讨论西方美学对感官等级制与美感、快感关系等看法的原因所在。

对于这种受西方美学中轻视味觉思潮影响下的相关偏见,于民先生很鲜明地提出了反对的意见:"有些同志却以此作为根据,否定我国古代美字作美味解的合理性,则未免不加分析,有点简单化了。"[37]

首先,从"美"的造字起源来看,据许慎在《说文解字》中考证,"美"字从"羊"从"大",本义是"甘"。所谓"羊大为美"是指肢体肥胖的羊多肉多油,对人们来说是"甘"的。(这里的"甘"不是五味中"甘甜"的意思,主要意味着适合人们的口味。)李泽厚也认为:"中国的'美'字,最初是象征头戴羊形装饰的'大人',但所指的是在图腾乐舞或图腾巫术中头戴羊形装饰的祭司或酋长。在比较纯粹意义上的'美'的含义,已脱离了图腾巫术,而同味觉的快感相连了"[38]。

日本美学家笠原仲二在《古代中国人的美意识》一书中则更为肯定地说:"对中国人原始的美意识的本质,我们可以一言以蔽之,主要是某种对象所给予的肉体的、官能的愉快感。"[39]可见,这种愉快感首先是起源于味觉美的感受性。对于中国人美意识的本质最初是否起源于"味觉美的感受性",大多数的学者都认为"如果我们真正从实际出发,对中国古代奴隶制的经济政治以及由此形成的社会概念稍加分析的话,就会认为许慎在《说文》的'羊大为美'的认识不无道理,并非个人之见,而是反映了我国古代一定历史时期审美认识的特点"[40]。对于这一问题,就算由于学界尚存些许争议,我们对此暂不作定论。但它至少可以确定的一点是,在中国美学中,味觉与美自远古时期就已经纠缠到了一起,"味"在审美中的地位乃至与"美"的关系都非同寻常。

与西方相比较,中国的饮食活动具有更多的审美性质,这同中国古代文化中追求人生的审美境界是分不开的。《庄子·至乐》中说:"夫天下之所尊者,富、贵、

[37] 于民:《春秋前审美观念的发展》,北京:中华书局1984年版,第119页。

[38] 李泽厚、刘纲纪:《中国美学史》(先秦两汉编),合肥:安徽文艺出版社1999年版,第74-75页。

[39] [日]笠原仲二:《古代中国人的美意识》,北京:北京大学出版社1987年版,第6页。

[40] 同[37]

寿、善也；所乐者，身安、厚味、美服、好色、音声也。"中国人从官能的美感中去寻求生命的充实感，去领悟人生的意义，当然不会放过味觉审美这个重要的审美领域。所以，自先秦时期起，发达的中国饮食文化已不仅仅是维持人们生存的纯生理活动，而是具有丰富的社会文化内涵，进入了审美的境界。在中国饮食文化中，美食与美感同在，美食与情趣并存。从某种意义上来说，与其说是中国文化将审美活动降格为物质饮食，还不如说是将日常饮食活动提高到了精神性审美的境界。这一时期的政治经济特点也促使饮食味感在社会生活享乐欲求中的重要地位，在人们的认识上，味的享受高于声、色之上，味与心与政关系密切。

"天有六气，降生五味，发为五色，征为五声"（《左传·昭公五年》），"用其无行，气为五味"。"气化论"也决定了味和味觉在上古中国人审美中的特殊重要的地位。"气化论"认为，味通过消化，在体内转化为气，这种气也就是心理活动、思维。味即气也，"故君子食其味，得其气，气不佚而心平，心平则政成生殖"[41]。可见，味、气、心的结合而影响政治，司味与司政是统一的，一些国家还设有善于调味的"司味"之官，在政治上享有高位。在阴阳五行论看来，五味已不仅是饮食中的酸、甜、苦、辣的简单属性，而是以五味居首与五声、五色等并列一起。所谓"口之于味也，有同嗜焉；耳之于声也，有同听焉；目之于色也，有同美焉"（《孟子·告子章句上》）。

此外，正如在前文《中国人音乐审美心理中的通感》中所说，由于中国人的审美心理中联觉能力发达，讲求多觉贯通，对于所有的感官都是平等对待，并未区别哪种感觉专门用于精神的审美，哪种感觉服务于肉体的快感，"五色"、"五音"、"五味"一直是平起平坐。所以，古人单论声色味常常连带并举，如《墨子·非乐》："目之所美，耳之所乐，口之所甘"；《荀子·劝学》："目好之五色，耳好之五声，口好之五味"。《老子》认为"五色令人目盲，五音令人耳聋，五味令人口爽"，还

[41] 于民等：《中国审美意识的探讨》，北京：宝文堂书店1989年版，第37页。

有老子所说的"为无为,事无事,味无味"等等,这些言论都传达了"味"并不仅仅是一个生理感觉范畴的概念,而是转向了审美心理意识。相对于作为视觉艺术品的绘画和作为听觉艺术品的音乐,中国的烹饪艺术则表现为生产出味觉上精美的艺术品。而烹饪艺术的审美核心是味觉,这恰恰是烹饪艺术最本质的属性。

于是,在中国,与味觉关系最密切的烹调甚至被看作与音乐、美术等相并列的一个艺术门类,老子就说过:"乐与饵,过客止。"即音乐与美食,会使过路的客人为之止步。国画大师张大千曾自称:"以艺术而论,我善烹饪更在画艺之上。……吃是人生最高艺术,绘画追求的是意境和笔墨情趣,饮食追求的是味觉艺术。"[42]孙中山先生也说过:"夫悦目之画,悦耳之音,皆为美术,而悦口之味,何独不然?是烹调者,亦美术之一道也。"[43]从本质上看,中国的饮食文化最终是从属于审美的,所谓"美食与美感同在,美食与情趣并存"。具有几千年历史的中国烹饪的庞杂和精致,不仅出于生存和养生的目的,而且在长期的积淀中形成了一整套完善的审美机制。正是从这一点上,我们才有充分理由把中国烹饪看作一门严格意义上的艺术。

所以,从审美主体构成以及收受信息的数量与方面来看,有人说西方的 Aesthetics 是"不完全美学"、"非全息美学",而中国美学是"完全美学"、"全息美学",[44]亦是不无道理。

此外,对于中国人味觉的发达,从人类学的角度来看,从渔猎、采集过渡到农耕并崇尚素食的中国人祖先,嗅觉、味觉在生产劳动中得到了充分的锻炼而尤显发达。中国人对植物、动物等多种味的识别所具有的较高敏感度,显然也是生存竞争的产物。并且,所谓"中国菜是舌头菜",具有色、香、味整体美学特征的中国烹饪文化自然也培养、发展(同时也是得助于)了中国人的味觉,同时也调动了中国人的视觉、听觉、嗅觉、味觉、触觉的感觉的全面发展。

味觉的审美能力还来自审美感情。在中国古典文

[42] 廖伯康:《川菜文化三性谭》,《文史杂志》2000年第5期,第17页。

[43] 孙中山:《建国方略》;转引自金涛声《华夏饮食心态与饮食文化》,《宁波大学学报》1997年第3期,第11页。

[44] 郁龙余:《中西印审美主体构成》,《北京大学学报》2000年第2期,第113页。

论中,"趣"和"味"是相连的。"趣"的奥秘在于会心,也就是说,审美感情直接影响审美能力。"味"作为一个具有我国民族特色的审美范畴,其所引发的"意味"、"韵味"、"品味"、"玩味"、"体味"等也都成为中国文化中十分重要的美学范畴。由"味"而感的审美描述在各类文献中屡见不鲜,俯拾皆是,纷繁芜杂,意义多变,拨开重重迷雾的笼罩,对之作一番纵横钩沉与梳理,我们可以发现:中国人以味觉经验作为逻辑起点,呈辐射状地形成了绚丽多彩的美学观念,建构了"味"美论体系。研究"味"论成为探索中国美学的重要一环。"味"作为历代品评艺术的审美标准,树立起中华民族传统美学的主体精神。所以,中国人对味感的重视不是偶然的,是合乎一定历史条件的必然,是中华民族审美心理区别于他民族的重要特征之一。

值得一提的是,在东方诸民族中,对味觉的重视亦并非只有中国,在人类文明的另一发源地印度,也与中国一样十分重视味觉思维,以味论艺术。作为一个古老的范畴,最早的四吠陀中就表达了四种意义上的味:植物汁液的味、医学上的味、宗教的、诗歌的味。可见,古印度人也很早就明确地将味引入审美领域。身为印度人的泰戈尔对此有深刻的认识:"事实上,餐桌上不仅有填饱我们肚子的食物,还有美的存在。水果不仅可以充饥,而且它色香味俱全,显示着美,尽管我们急切地想吃它,但它对于我们来说不仅可以充饥,而且也给我们以美的享受。"[45] 1924年,泰戈尔访问中国,梅兰芳为之演京剧《洛神》,有人问其对《洛神》的唱腔感觉如何?泰戈尔回答说:"如外国莅吾印土之人,初食芒果,不敢云知味也。"[46]

二、中国音乐中的味觉审美

1. 中国音乐审美中味觉感知的传统

中国的春秋后期,随着音乐文饰的发展,审美内容的日益扩大,人们在味、音、色的结合的长期实践中,感到音声的平和与否,对生理心理味气的不同影响与作

[45] 泰戈尔:《泰戈尔论文学》,上海:上海译文出版社1988年版,第23页。

[46] 林承节:《中印人民友好关系史》,北京:北京大学出版社1993年版;转引自郁龙余:《中西印审美主体构成》,《北京大学学报》2000年第2期,第167页。

用,即所谓的"声味生气"(《国语·周语下》)。"随着整个认识的发展,和审美享受在整个欲求中地位的进一步变化,音成为欲求的主要内容。这样,在人们的认识中,味也就降为音与心之间的重要环节。于是,味—气—言—令—政的逻辑就被音—味—气—言—令—政的逻辑代替……""从味—气—政,到音味之和—心气之和—政和,直至音和—心和—政和的变化,都反映了人们对审美主客体关系认识的发展过程。"[47]

在中国古代音乐美学中,经常用"味"来表述主体的审美体验,《论语·述而》中所讲述的"子在齐闻《韶》,三月不知肉味"就是最有名、并被后世美学家们反复引用的一例,大多数人对此的一般解释都是认为,孔子欣赏了尽善尽美的《韶》乐后,由于伦理精神受到陶冶而使纯粹满足口腹之欲的肉美变成无味,乃精神陶醉一时压倒生理欲望,"从而肯定了音乐审美所应该达到的,并非生理性快感或欲望的满足,而是比这更高一层的精神上的愉悦快乐之情"[48]。在基本认同诸家所强调的音乐之美为精神愉悦之美的同时,笔者认为若在中国音乐的审美中,将所谓"生理性"的"味美"与精神性的美感截然分割并"决意"一分高低,是在一定程度上受西方美学"耳眼独尊"观念的影响,而对"味美高于声、色之上"这一中国美学观念的忽视,也是对中国美学中五味居首、五觉不分轩轾这一美学史实的违背。孔子在其个人的这次审美感知的描述中将"味美"与"乐美"作了一种横向的比较后而感叹"三月不知肉味",其实正恰恰说明了非常重要的一点,即作为所谓"近于机体之官"的肉之味觉美由于在其审美经验中具有深刻的感受与非凡的地位,而与韶乐的精神之美之间是具有一种不可忽视的可比性的。当然,这还与孔子作为一个"食不厌精,脍不厌细"且"七不食"("色恶不食,臭恶不食,失饪不食,不时不食,割不正不食……"[49])的美食家型的审美个体,而具有高度发达的味觉审美能力是分不开的。

[47] 于民:《春秋前审美观念的发展》,北京:中华书局1984年版,第161页。

[48] 修海林:《"樂"——古乐文化的传统审美心态》,《中国音乐学》1989年第3期,第41页。

[49]《论语·乡党》。

《左传·昭公二十年》中所载的晏子在向齐景公解释"和"与"同"的关系时，不但认为治国如调味，五味齐备方可平和人心，成就政事。还认为："声亦如味，一气、二体、三类、四物、五声、六律、七音、八风、九歌以相成也。清浊、长短、疾徐、哀乐、刚柔、迟速、高下、出入、周疏，以相济也。"只有这样的音乐，君子听了方可心平气和。而"若以水济水，谁能食之？若以琴瑟专一，谁能听之？"，即是说如果仅以琴或瑟，而不与其他乐器相合的单一演奏，正如仅以水与水相合，而无其他作料的菜肴，则无人愿吃，无人愿听。这正说明了在中国音乐的审美中，多觉贯通，认为惟有五味调和、味感丰富的音乐，才是被认可为达到了"和而不同"的至乐。

其他，再如西汉时的王褒也曾用"味"来比喻音乐所具有的美感："哀悁悁之可怀兮，良醰醰而有味。"（《洞箫赋》）东汉时王充曾说："师旷调音，曲无不悲；狄牙和膳，肴无澹味；然则通人造书，文无瑕秽。"（《论衡·自纪》）他用狄牙"和膳"可以使肴"无澹味"来比喻师旷"调音"的曲"无不悲"；用味来比喻音乐获得了强烈的感染力量。

明代琴学典籍《溪山琴况》中："渚声澹，则无味。琴声，则益有味。味者何？恬而已……不味而味，则为水中之乳泉；不馥而馥，则为蕊中之兰苾。吾于此参之，恬味得矣。"也是说把握琴声恬的品格时，听觉以外也还要借助味觉、嗅觉等审美感官的作用，方能获得水中之乳泉、如嗅兰蕊之芳香的审美趣味。这里，也是十分重视一直被以康德为首的西方美学家所忽视、轻视的味觉、嗅觉等"低级器官"，强调着艺术的体验涉及人类多觉的整体贯通。

清代的李渔在《闲情偶寄》中则将中国人音色审美中贵人声、近自然的美学趣味与其所倡导的饮食观相对比联系："声音之道，丝不如竹，竹不如肉，为其渐近自然。为饮食之道，脍不如肉，肉不如蔬，亦其渐近自然也。"认为中国人"丝—竹—肉"的音色观与"脍—肉—蔬"饮食观两者之间都有着"渐进自然"的共同的美学取向。这一点与"本然者淡也，淡则真"（《养小录》），即认为美味在于食物的本味，只有本味才是真味的这种崇尚自然的味觉审美观，也是同味同趣的。

中国的戏曲艺术也与味觉有着不解之缘，并体现在彼此内在神理的相契相通上。所谓"唱戏的腔，做菜的汤"，从这句广为流传的梨园俗语即可在戏曲艺术中将唱腔之于演员和吊汤之于厨

师视做是同理、同源,地位同等重要。世人评论戏曲表演艺术,也总爱借用烹饪术语,如"不温不火"、"原汤原汁"、"泡汤"、"清汤"等;饮食行业的人士又常借戏曲术语来喻说烹饪技巧,如"文火"、"武火"等。

此外,人们还常用味觉的感受来体味、评论戏曲的表演风格,所谓"观之者动容,味之者动情"。如谈到川剧艺术那嬉笑怒骂皆成文章的表演风格时,总爱用"麻、辣、烫"三字形容。据任二北先生在《唐戏弄》中介绍,古代剧目中借"酸"为名者有不少,如《麻皮酸》、《哭贫酸》、《花酒酸》、《竭食酸》等。宋元戏曲里又多以"酸"来形容读书人。有时候,"酸"字干脆直接借以指代戏中读书人,如金院本有《酸孤旦》、《酸卖俫》,"酸"即为秀才。此外,唐人评论参军戏之术语有"咸淡",乃借两种相反的味觉来比喻参军戏中站在对立地位的参军和苍鹘两个滑稽角色。唐段安节《乐府杂录》记载前代艺人的表演时,尝举武宗时有曹叔度、刘泉水"咸淡尤妙",意思是说二角色之间的调谑、嘲讽恰到好处,饶有风趣。与川剧"圣人"康芷林同时代的名丑唐广体工于丑行又兼擅净、末、旦,不仅能在台上把一个角色塑造得生动传神,而且能在同一剧中饰演好几个不同类型的人物,同仁都认为他是戏曲舞台上"五味调和"的大师,于是都对他以"味素"(即调味品"味精"的旧称)的雅号相称。[50]

2. 饮食口味的地域分布与民族音乐风格——对以往音地关系探讨的补充

中国幅员辽阔,各地的文化、自然背景都有很大的差异,各具鲜明的地域特色和个性。导致各地在方言、音乐、饮食等多方面都形成了不同的特点。在这些文化因素的共同的综合作用下,各地人群形成了在色彩(音乐)、口味(饮食)上迥然有异的审美情趣。

面对中国音乐地域色彩"十里不同风,五里不同音"的状况,学界诸家蜂起进行了"音乐色彩区"(又称"近似色彩区"或"音乐方言区")的划分,虽然在具体的划分上,各家不尽相同,尚存争议,但其共同点

[50] 李祥林:《戏曲与烹饪》,《寻根》1999年第3期,第30页。

"都是在于把某一区域内民间音乐的众多形态特征同地理、历史、民族、语言、风俗等视为一体,以便从更广阔的角度进行'文化区'的研究提供依据"[51]。

而在中国,饮食文化作为风俗或物质文化的重要组成部分,是否也应与该地区的音乐形态、风格之间有着某些文化特质上的共同之处?或较为密切的联系?这是一个有待探讨的问题。

首先,中国各菜系的口味之丰富也正如民歌中色彩之绚丽多姿,有四大菜系:齐鲁、维扬、川湘、闽粤;八大菜系:鲁、川、湘、粤、苏、浙、闽、皖;或十大菜系(再加京菜、越菜)之分。其中,山东菜以清香、鲜嫩、味纯见长;川菜尤以麻辣为独特之点;江苏菜注重原汁原汤,浓淡适口,甜咸适中;浙江菜鲜脆软滑、香酥绵糯、清爽不腻;安徽菜重油、色;湖南菜口味重酸辣、香嫩;福建菜注重甜酸咸香……并且,菜系划分的依据与音乐色彩分区的背景依据也基本一致,都与地理、古代文化、语言、社会、人口迁移等因素密切相关。

从饮食口味偏好的分布来看,则大致有着"南甜、北咸、东淡、西酸浓、中和"的地域性倾向。晋、豫、陕、甘、宁等省区的嗜酸,云、贵、川、湘、鄂等省区的人爱辣,沪、苏、浙、闽、粤等省区的人们喜甜,黑、吉、辽、津、鲁等省区的人重咸,所谓"北咸南淡"、"山西的醋、湖南的辣、上海的甜"。而活得细腻的上海——中国最先造出味精的城市,其菜肴当然就爱品些小咸小甜小碗盘了。[52]

笔者认为可以将中国人口味中的这些甜、咸、辣、淡、浓等多种偏好大致分为"淡"与"浓"两大类。这里,口味的浓重,指的是嗜重咸、辣、酸,重葱蒜;口味的清淡,指的是嗜甜,或与忌浓酸、辛辣相对应的"淡"。而口味浓与淡的地域分布大体是以南与北来划分的。这种饮食口味浓与重的界限划分与音乐理论界对民歌南北两大色彩区以苏北、安徽、湖北、陕南、甘南为中线的划分也是基本一致的。[53]

一般而言,南北音乐的风格差异的形成主要表现

[51] 乔建中:《音地关系探微——从民间音乐的分布作音乐地理学的一般探讨》,载《土地与歌》,济南:山东文艺出版社1998年版,第270页。

[52] 陈光新:《中国烹饪的文化特质》,《中国烹饪研究》1994年第3期,第29-35页。

[53] 见黄允箴:《论北方汉族民歌的色彩划分》,《中国音乐学》1985年创刊号,第61页。

在音阶的五声、七声,音域、声韵的宽与窄,旋法的级与跳进、板式的急与缓以及音腔的变化状况等方面,这种差异体现在音乐的总体风格上,为北方劲切雄丽、神气鹰扬与南方纤徐绵眇、流丽婉转的对比,也是音乐色彩由北至南在浓度上呈渐淡的表现,而正与饮食口味北咸(重)南甜(淡)的大趋势相一致。古语云:"燕赵之声,悲歌慷慨",北方音乐中口味多为浓重型、大咸大酸,如信天游的荡气回肠,陕西秦腔、河北梆子的高亢、激越,二人转、大秧歌的热情火辣;南方音乐口味清素淡雅、略带丝丝甜味,如苏州评弹、浙江越剧、福建南音、广东音乐的温文尔雅、柔婉细腻。

但在相对缩小的局部,某地区音乐色彩的浓淡与饮食口味浓淡的对应情况也会相对复杂、细微。如在同为南方的四川、湖南、云南三省份的民歌中(分别以《绣荷包》《铜钱歌》《小河淌水》为例),在共同多用五声音阶的小羽声韵核心音调的前提下,还通过音调、旋法的不同变形,体现其色彩上的差别。如四川宜宾民歌《绣荷包》中对小羽声韵采用了换序(la mi do)、曲折、跳进(四、五、六度)的旋法,使音乐活泼、俏皮、风趣,作为四川小调中较普遍的音调个性而带有几分泼辣的川味情趣。湖南《铜钱歌》的小羽声韵则是再叠加一个微升徵音,构成 la do mi sol 的音列,在旋法进行中常综合运用顺序级进、换序跳进等多种样式,区别于南方常规的小羽声韵,从而构成风味极其浓郁的"湘味特性羽调"。而云南的小羽声韵(如《小河淌水》《放马山歌》)则相对要平缓、平和、平淡得多,远没有川、湘味羽调那样鲜明的特色与个性,多在小羽声韵中嵌入 re 音,并特别偏爱 la do re mi 或 mi re do la 这个级进的音阶式的上下行,由此更显出其旖旎柔婉的南方风情。[54]

以上参照对比的三首民歌同在南方省份,都有着用五声音阶小羽声韵的共性,但在该声韵的常规级进、换序跳进、特征音等方面却有着明显的区别,使得三首南方的民歌各自色彩鲜明、口味迥异。原因何在?让

[54] 以上曲例分析参详蒲亨强:《民歌地方色彩辨析》,《中国音乐》2003年第2期,第32页。

我们先来看一个来自于饮食科学、生物科学、文化地理学等多学科交叉的研究成果。

中国现代辛辣口味分区总数统计表：[55]

	四川	湖南	湖北	北京	陕西	安徽	江苏	浙江	上海	福建	广东
辣度	129	52	16	18.7	11.2	7.5	9	9.9	8.3	2.9	6.7
麻度	16	2	1.4	4	4.5	7.5	6.5	2.6	1.5	4.1	0.04
胡辣度	6	5	11.8	3.4	9	4.7	1.9	1	1.7	4.2	2.1
总辛辣度	151	59	29.2	26.1	24.7	19.9	17.4	13.5	11.5	11.2	8.84

[55] 引自蓝勇：《中国饮食辛辣口味的地理分布及其成因研究》，《地理研究》2001年第2期，第233页（根据文中表14重新排序）。

[56] 朱文长：《琴史》。

[57] 王会昌：《中国文化地理》，武汉：华中师范大学出版社1992年版，第262页。

[58] 李吉提：《中国音乐结构分析概论》，北京：中央音乐学院出版社2004年版，第456页。

根据上表的统计数字表明，现代中国饮食菜谱中辛辣指数最高的是四川（含含重庆），高达151，这是与历史上蜀人"好辛香"的传统相吻合的。对辛辣的长期食用就形成了该地区人群对这种特殊口味在生理和心理上的高度适应性，并通过已经上升到审美境界的饮食这一日常的行为去体悟其他，从而使源于饮食特定口味的这种特定的艺术审美趣味，弥漫于包括音乐在内的文化的各个层面。正如隋代琴家赵耶利在对比蜀、吴等各琴派风格差异时所说："蜀声躁急，若激浪奔雷，亦一时之俊"[56]。文化地理学家王会昌先生也曾说过："如果说巴蜀的饮食风味以辛辣为主的话，那么可以说四川的戏剧也在很大程度上表现出辛辣活泼、幽默风趣的浓厚'川味'"[57]。所以，才使人们在目观以嬉笑怒骂皆成文章的川剧，耳听高亢、激越的高腔之时，口中总有"麻、辣、烫"的味感产生。在四川籍的作曲家郭文景心中（口中），连老六板亦是："淳朴而又老辣，像一剂补药，使我受益匪浅。"[58]

所以，上文中四川民歌《绣荷包》中所散发出的俏皮、风趣而又泼辣的川味也就自然而然了。而湖南与四川在中国四大菜系的划分中本就属于一种风格的菜系——以辛辣为主要特点的"川湘菜系"，也正如表格中数据的显示，湖南省的总辛辣指数达59，仅次于四川高居第二，同为重辣口味的地区。因而在《铜钱歌》中构成风味极其浓郁的"湘味"特性羽调，再加上音律富有弹性的微升徵音，正如一撮辣子作料使得音乐的

口感加重加浓，与常规南方式的小羽声韵的级进蜿蜒、柔美平和——即相对平淡的音乐口味相对比区分。正是由于四川、湖南的总辛辣度在全国各省份中高居榜首，而相对应的是这种极富川味、湘味（即辣味）的特性小羽声韵则需通过换序、跳进等手段来体现其鲜明的泼、辣、麻的味道与特色。

从上表还可看出，就辛辣程度的变化而言，其整体态势是越往南辛辣指数越低，口味越淡，呈递减趋势。在辛辣口味的分区上，我们一般将在山东以南的东南沿海江苏、上海、浙江、福建、广东视为忌辛辣的淡味区，指数在 17 至 8 之间，称其为"东南沿海淡味区"。[59] 也就是通常人们所说的"南甜"。在这一区域中，饮食中辛辣指数最低的是广东，仅为 8.84，这与《清稗类钞》中记载的"粤人嗜淡食"而忌辛辣是相吻合的，与这种甚为清淡的口味相对应的广东音乐也多细腻精微、缠绵华美，主奏乐器高胡中多小装饰的滑音、花音、注、绰、唤、吟、打音、撒音等手法频繁使用。

[59] 蓝勇：《中国饮食辛辣口味的地理分布及其成因研究》，《地理研究》2001 年第 2 期，第 233 页。

浙江人谈味多重"清淡"。秀水人（今嘉兴）美食家朱彝尊在《食宪鸿秘》中谈到"饮食宜忌"时第一句就说："五味淡泊，令人神爽气清少病。"从养生健身的角度探索，亦成为浙人嗜清淡的原因之一。这在浙江人所创造的以典雅艳丽、细腻纤秀闻名的越剧中也有着很好的对应体现。

在以苏南、浙江、上海为主体构成的吴越江南文化中较具代表性的苏州评弹与昆曲中，音乐风格委婉抒情、优美含蓄，细若水磨，在旋律中多强调角徵、宫羽之间的小三度，颤音幅度小而快，以豁腔、带腔、撒腔、滑腔、垫腔、连腔为代表的多种润腔手法十分纤细、精巧。所以，评弹演员的演唱常常使人感觉像一杯清冽甜净的二泉水。

可能对一个吴越文化以外的人来说，该地域的饮食文化是笼统、一体、无甚差别的，而其实在其内部，饮食也因地域不同而又分成了淮扬、金陵、苏州、无锡、杭州等不同的风味。这些不同地域的菜肴，虽有相通之

处,但终究自成一家,各具特色。其中苏菜系又可分为淮扬、金陵、苏州三大派别,而扬州与苏州就由于"一江之隔而味不同",其原因在于扬州在地理上素为南北之要冲,因此在肴撰的口味上也就容易吸取北咸南甜的特点,逐渐形成自己相对"咸甜适中"的特色。而苏州相对受北味影响较小,所以"趋甜"的特色就更为明显。

"声亦如味",一个有较高审美敏感度的民歌专家,或一个苏菜系的美食家,都还是可以区分、感知出吴侬软语式的苏南民歌的"香甜绵糯"与扬州(包括江都、南通、高邮等地)民歌之间的细微味感之别。这里,在江苏境内由于一江之隔而分开的苏菜中扬州与苏州两大派别的口味之分,也恰恰是与民歌研究中的相关色彩区的划分相吻合的,在苗晶、乔建中合著的《论汉族民歌近似色彩区的划分》一书中,也正是将委婉细腻(与偏甜的口味相对应)的苏州划归"江浙平原民歌近似色彩区",而相对咸甜适中的扬州划属于南北过渡风格的"江淮民歌近似色彩区"。

此外,从位于"吴头楚尾"的安徽境内来看,这种声味对应的情况也较为明显,首先,这一地区的饮食口味偏好大致属于"南甜、北咸、东淡、西酸、中和"中的"中和",口味属于咸甜酸辣浓淡相对适中的南北过渡口味,而在音乐风格上也具有这种维系南北间的过渡性特征,北系质朴、热烈的"东北平原区",南接委婉、细腻的"江浙平原区",使得该地区的音乐气质总貌上多为"外刚内强,在奔放、明快之中透露出一种清丽、洒脱之气"[60]。此外,该区境内以长江、淮河两河分割为界,而分为江南、江淮之间、淮北三个地区,若是以该区境内,自淮南、金寨、安庆往南都有流传的《慢赶牛》来看,则是显而易见愈往南风格愈见细腻、缠绵的趋势,与该省内的饮食口味分布北咸南淡的趋势也相一致。

同理,当我们观照同宗民歌在流传地域音乐风格演变的走向时,也会发现类似的情况。笔者认为,同宗

[60] 乔建中、苗晶:《论汉族民歌近似色彩区的划分》,北京:文化艺术出版社 1987 年版,第 100 页。

民歌从"母体"开始到流经地区变异、演化的过程与兰州拉面在全国自北到南口味演变的情况十分相似。在西北地区，正宗的兰州拉面是比较辛辣味重的，当它随着勤劳的回民一路东南下行，在安徽境内时，已经口味减淡而有所变味了。当它在下游跨过长江后，浙江、福建的兰州拉面口味又淡了不少，在福州，虽然满街有不少在招牌上自称为"正宗兰州拉面"的铺面，但牛肉汤里已俨然没有丝毫的辣味了，这清清淡淡的兰州拉面离正宗的兰州本地的"母体"已经相去甚远，而这一情况实际上正是反映了兰州拉面在全国连锁经营的过程中与所流经地区人群口味相适应而对自身进行改造的过程。

同宗民歌在流传中，大多也能"入乡随俗"，很自然地与所流传地区的民俗、方言、口味等相结合，从而成为民歌在异地流传的各种变体。如《茉莉花》的传播，其江苏的"母体"多用五声级进三音组，旋律清新流畅，演唱时行吴侬软语，甜甜腻腻，更现委婉妩媚。河北的《茉莉花》音阶变为六声，并多次使用升sol、升re，半音的增多与八分音符的节奏型使得音乐进行较具棱角，已无甜腻，为典型的咸酱口味的北方乐风。而《茉莉花》到了东北后，则是更为粗放铿锵，融贯着一股阳刚的关外风味。

这些地域的音乐色彩与饮食口味的契合也正说明了音乐文化与饮食文化作为中国传统文化整体中不可分割的一个部分，以及作为文化的两个不同层面而所具有的"声亦如味"的共生性。这种共生性是否能让我们在进行民歌色彩区划分研究时将菜系的分布也可看作是一项重要的参考或检验的参数，笔者认为，这应是一个值得尝试与思考的问题。

至少，我们可以认为，地域性的菜系口味差异与该地区人群的音乐审美偏好乃至方言的"味道"风格都有着一种不可否认的对应关系，饮食与音乐作为民族整体文化的多层面共同综合地作用于各地域人群的审美情趣和民歌形式，从而形成了多元化、多层次的色彩差异。而这种"对应性"则是通过中国人发达的联觉心理的作用下产生的心理反应来得以实现。首先，音乐的色彩，是借用视觉艺术绘画的术语，而音乐风格、风味则是借用味觉的感觉，从而达到听觉、视觉、味觉的三者之间的通联，来共同表达作为审美主体的各地域人群对音乐风格整体体验的不同效应。不同区域范围内的民歌其色彩表现的浓度有所不同，而这浓度正与该

地区创造这些民歌的人群的饮食口味的浓与淡相一致，并形成一种复杂的互动作用。

从某种意义上来说，民间音乐（特别是民歌、戏曲）就是某一地区的"音乐方言"，也就是合乎这一地区人群口味的精神性的"菜系菜肴"。因为在中国的文化传统中，饮食与音乐一样，也被看作是在一定地区之内，由于历史条件、物产种类、气候特点的区别，经过历史演变而形成的一整套各具特色、各成体系的艺术品种。

乔建中先生在探讨音地关系时，曾经提出要将一张中国地形图、农作物分布图与中国民间音乐体裁的分布图叠压在一起，以期发现自然生态与民间音乐生态之间的一致性。笔者认为，是否还可以考虑再加进一张中国各大菜系的分布图叠压其中，则应会发现一种某一文化人群饮食审美的口味与民间音乐风格之间的一致性。如果对"中国的民间音乐首先是中国人的音乐，是中国人审美心理外化表现"这一观点无甚异议的话，那么，在对这种音地关系作更深入的考察时，尚需更为重视作为这两者之间的纽带环节，即音乐行为的主体——人的本身及其心理、性格的因素。"因为一种'风格'和'色彩'的形成，并不完全是自然环境造成的直接结果。而首先是环境影响到人们的生产、生活模式，形成了日常的习俗，造就了方言土语，最后还熔铸了人们的性格气质。其中既有物质形态，又有精神形态，二者在长期交融中互有影响，于是才酿成了作为传统样态的那些'文化特质'。"[61]

3. 口味—性格—审美偏向—音乐风格

饮食文化心理，作为一个民族在饮食结构、配餐方式、祭祀、待客及相关的饮食行为、习惯等方面所表现出来的文化品味心理，是特定民族在长期的社会历史发展过程中逐步形成的，既有约定俗成性，又受遗传机制所制约，是各民族社会经济、文化生活的侧面反映。从各民族不同的饮食中，我们不仅可以窥测到不同民族的文化艺术和独特的民族风格，还可以窥测出不同民族的不同社会化经历和社会生产方式、民族意识、民族情感和民族性格的特征。

从中西饮食文化心理的比较来看，由于饮食结构的先

[61] 乔建中：《音地关系探微——从民间音乐的分布作音乐地理学的一般探讨》，载《土地与歌》，济南：山东文艺出版社1998年版，第274页。

天差异,以及附诸岁月悠悠的影响,使得"草食类"的中国人在体质、大脑功能、五官感觉、民族性格,乃至思维方式、审美趣味等方面同"肉食类"的欧洲人拉开了距离,先天"口味"迥异其趣。

五谷杂粮、植物果实无论从质地、性味、制作上,都与味(口味、气味)重的动物肉食不同,作为素食性民族,必然就会形成以"淡"为主要特征的饮食口味习惯。正像食物结构的不同能导致肉食动物和草食动物的性情差异一样,这种饮食结构、饮食口味的差异,也会对不同民族的性格、心理特点产生一定的影响。使得中国人在总体性格与民族心理上就相对缺乏以长期狩猎生活为主的肉食性民族的勇武和彪悍的进攻性,而表现出一定的阴柔偏向。[62]虽然一个民族审美心理特征的形成是受多方面因素影响的,但素食的"淡"口味无疑应是被考虑进去的一个不可忽视的物质原因。

在其后的中国社会文化发展中,这种"淡"的特点愈来愈明显,尚淡成为了整个社会的风气。如儒家推崇礼乐,节制人欲;道家崇尚自然;释家禁欲修行,主张清心素食……其中,特别是道家哲学的影响更为深远,如老子所说"为无为,事无事,味为味","道之出口,淡乎其无味"。这种源于饮食的"淡",影响到整个中国文化的各个层面(并且,这种风格一旦形成,又会反过来影响、引导饮食口味向清淡的风格发展)。使得对内部和谐、温柔敦厚的"中和之美"的推崇成为中国人民族审美心理结构中一种重要而稳定的有机构成。如在中国音乐中也以清幽、简约、平淡为上,不以繁声促节为趋,大多讲求音韵绵长、音色柔和。在徐上瀛的《溪山琴况》的二十四况中就将"淡"作为一个独立的审美范畴,"琴之元音本自淡也,制之为操,其文情冲乎淡也"。"诸声淡则无味,琴声淡则益有味。……夫恬不易生,淡不易到,唯操至妙来则可淡。"并且,据蔡仲德先生的总结,认为二十四况的总体精神,归纳为"淡和"更为宜。[63]所以,在总体上素食"淡"口味的

[62] 相关论述详见第七章第一节"优美范畴的阴柔偏向"。

[63] 蔡仲德:《中国音乐美学史》,北京:人民音乐出版社1997年版,第723页。

饮食文化心理趋向使得中国人生就了温柔敦厚、内敛平和的民族性格，而该性格下的民族群体必然创造并享用着与其心理同构、性格相合的"和平文化"，而非西方的"战争文化"。

近年日本的行为心理学家提出了一个新的理论——"口味性格学"，也为这一现象的分析提供了有力的科学性实证。该理论认为无论是作为人的个体还是某一民族文化人群，其口味与性格之间存在着先天的必然联系，并有一定的规律性。经过广泛的调查，并运用概率法对调查资料进行归纳统计后，心理学家们整理出口味与性格之间的12种对应关系与类型。如爱吃冷食者，大多性格比较稳健，意志坚强；爱吃烤食者，大多性格比较急躁，进取心强；爱吃甜食者，其性格大多比较柔和，乐于助人……经实验核实，准确率达97%以上。[64]

[64] 王洪宝：《饮食心理学》，北京：中国财政经济出版社1992年版，第46页。

在笔者所进行的相关调查问卷中，则进一步验证了审美主体的口味偏好、性格、音乐审美偏好这三者之间的对应关系，如表所示：

口味偏好	性格	性度[65]	音乐 审美 偏好			
			喜好音乐风格	喜好音量	喜好音色	喜好的代表性乐种
甜淡型	温和内向	女性度高	抒情、柔和、淡雅、缓慢	偏小	甜美纯净	福建南音、评弹、越剧
浓重型	豪爽外向	男性度高	热情、磅礴、高亢、激越	偏大	粗犷磁性	二人转、京剧、陕北民歌

[65] "性度"是指男女性的特点分别在某人或某群体身上所占的比重。详见第七章第一节《优美范畴的阴柔偏向》之六"性别视角的学理阐释"。

按照这种理论，口味浓重的北方人群，性格大多豪爽、粗犷、热情、跌宕。并且，从生物学的角度来看，重口味食物对味觉神经的刺激也较为强烈，主体需要为之付出较多的能量，机体在生理系统和精神上都有一定的动荡与紧张度，从而需要在音乐上有荡气回肠、高亢激越的跌宕起伏与之相对应、相平衡。口味清淡的南方人群性格则大多平和、细腻、内在、含蓄，如在饮食

口味"五味淡泊"并嗜甜的"东南沿海淡味区"的人群，相对应的性格特点应是温文尔雅、柔和内秀，并带有些许的女性阴柔偏向。如浙江人，就曾被林语堂先生认为是"最具女性化"，而在他们所创造并老少钟爱的以典雅艳丽、细腻纤秀闻名的越剧中则也是一个完完全全的"女儿王国"了，男小生在越剧舞台几无立锥之地，都用"女人扮男人"，使得越剧从音乐表现形态上到内在精神上都成为一种十足的"女性文化"。苏州评弹也是以女艺人为主，在音乐风格与神韵上都表现出女性化阴柔的特质，福建南音中也满是红牙拍板、委婉深情、曼声吟哦的悠悠古风了。

固然，某一地区人群饮食习惯的形成往往有多方面的原因，如四川人嗜辣味首先是源于自然环境的潮湿，而食用辣椒可以活血祛湿，预防风湿病。但这种从小"不怕辣、辣不怕"的饮食口味形成后又受到遗传机制的制约，在世代相传的长期稳定的作用中，必然影响到其泼辣、风趣、敢做敢为的群体性格的形成，进而按照自己的性格、口味喜好、审美习性去创造、选择某种音乐的风格、风味，决定着对音程的宽与窄、级与跳，润腔饰音幅度的大与小，声腔的高亢与低柔，音色的脆与绵、辣与甜等要素的选择取舍，而使得这种浓郁的地域性口味的"音乐特质"得到集中提炼，并愈发鲜明。最终形成为某种"审美定势"，从而从这个角度上体现了音—地—人（口味、性格）之间的对应关系。

所以，不同的民族、不同文化环境的人群，都会因为其生活地域、气候、自然环境的差异，而导致其各种感官所接受的刺激也是千差万别。并且，人的全部心理活动都是凭借条件反射发展、建立起来的，长期特殊的视、听、味等官能的适应性使其形成了特定的艺术审美趣味，所谓"一方水土养一方人"，一方人又创造了一方的音乐文化。"对某种风味食物的长期食用，会使不同民族往往形成自己民族所特有的味觉适应习惯。生理、心理的适应性同时使人们形成特殊的口味偏好，并成为一种特殊的社会性需要。这种需要往往表现出民族或地区的一致性，当这种社会性的需要实现时，人们会获得身心的满足感；反之则会生出心理挫折感。"[66]

[66] 孙玉兰、徐玉良：《民族心理学》，北京：知识出版社1990年版，第59页。

这也就不难理解为什么同一民族、同一地域的人群总会具有同样的饮食口味，对本民族的口味偏好总是表现出一种特殊的情感体验？为什么生活在异地他乡的人，开始总是较难适应新地的饮食口味，而对过去的口味总是有着依恋的情感。并一遇机会，此情极易引发，并同时会唤起对相关人、物、场景、声（音乐）的浓浓回忆。这些也都说明了味觉在审美情感中所具有的特殊作用（"味觉情感说"），所谓"观之者动容，味之者动情"。

四川籍的作曲家郭文景曾这样描述过他记忆中的四川清音："我记忆中常常飘出金钱板的声音……现在，不知用茶叶的袅袅馨香和碗盖相碰的叮当声化成的四川清音的清脆花腔还在否？那是一种俏丽泼辣的声音，从中颇见一方女子的风韵……"[67]

江苏无锡籍的当代美学家金开诚先生也曾发表过从味觉记忆出发的对京剧艺术的个人审美体验："我最初听黄桂秋唱《春秋配》，只觉得腔调好听，后来有人对我说，不要光听腔，还要听声，他的声特别甜；而且连伴奏的京胡都是甜的。于是我用心琢磨这'甜'味，果然感受丰富了、深入了。我在江南家乡听评弹，曾听到老听众评论某演员的唱像一碗莼菜汤，鲜滑香脆；某演员的唱像一杯二泉水，清洌甜净；某演员的唱则像加了漂白粉的自来水，不是那个味儿。"[68]

著名作曲家辛沪光出于对蒙古音乐与草原风情的着迷、酷爱，大学毕业后就毅然奔赴内蒙体验生活，长期体味、浸润在草原、羊奶的气味之中，创作了交响诗《嘎达梅林》。几十年后当其子三宝重新创作这首同名的乐曲时，辛沪光就特地强调在马头琴部分的润色上一定要加点奶豆腐的味道，这才是抒情悠远、美中带着苍凉的草原的味道。[69]

可见，不同的味觉感会给人以不同的联想、回忆，具有一定的情感因素和表现性，与不同风格的音乐产生相应的关系。亦如大型电视系列片《舌尖上的中国》所表现：在一张张餐桌上反映出来的中国饮食文化，

[67] 郭文景：《年湮代远的歌》，《中国文艺报》第403期，2002年12月31日。

[68] 金开诚：《文艺心理学概论》，北京：人民文学出版社1987年版，第292页。

[69] 一鸣：《辛沪光与〈嘎达梅林〉的一生情缘》，《音乐生活报》2005年6月27日第六版。

却可见证生命的诞生、成长、相聚、别离,通过美食,使人们有滋有味地认知古老的东方国度。通过舌尖,也一样可以感知中国音乐中的各地风情与万般情感。

所以,无论是从民族的美学传统,还是从现代心理科学实证的结果来看,毫无疑问,味觉在音乐中、最起码在中国传统音乐的审美中具有极其重要而特殊的地位,它非但名正言顺、积极地参与中国人的音乐审美心理活动,还具有一定的情感性,并与音乐的口味、风格以及作为审美主体的人的性格、心理特征都密切相关。

第七章　中国人音乐审美中的心理偏向

第一节　优美范畴的阴柔偏向
——兼谈民族性别角色的社会化

当代人类学研究认为，文化具有某种人格气质。它往往选择一种气质或融合几种相关的气质，并把这种选择"专断"地糅进社会生活的每一个方面，而在学术和艺术领域表现尤为突出。[1]这种"文化气质论"给我们的音乐美学研究也提供了新的思路和参照。

在人类漫长的进化、发展过程中，由于男性女性在劳动、生活中社会分工的不同，导致各自在生理特征、人格倾向和心理状态等方面的分化，而最终形成不同的社会性别角色。这种社会性别是与自然、生理性别相对应而产生的一个概念，英文中分别用"gender"与"sex"来表示。社会性别（gender）指的是两性在社会文化的建构下形成的性别特征和差异，特指男性和女性之间的一切非生物方面的差异，诸如男女两性所持的不同的审美态度、群体人格特征和社会行为模式的差异。而社会性别角色（gender role）往往指的是两性被所属的社会与群体所规定与要求的，符合一定

[1] 仪平策:《母性崇拜与审美文化——中国美学溯源研究述略》，《中国文化研究》1996年第2期，第95页。

社会期待的特定的品质特征与行为模式。传统惯常的性别角色规范对两性的要求是男子表现为攻击性强、精神旺盛、有冒险精神、独立性强；女性则有较为文静安详、温柔随和、依赖性强的心理品质。

但社会性别在不同的历史时期、不同的文化背景下都会有着不同的内涵。这种性别角色的社会化通常还会带有鲜明的民族印记，反映了一个民族共同体对本民族成员一种定势的、固化的并且是稳定的性别态度。20世纪30年代，美国人类学家玛格丽特·米德（Margaret Mead）曾从人类学跨文化的角度现场考察了处于自然状态下人的社会活动特点，她考察了分别居住在3个原始部落社会中的新几内亚人的性别角色分化的情形。结果发现在赞布里部族，标准的性别角色特征是阴错阳差的男柔女刚；在曼都古玛部族，不论男女都具有刚毅、凶悍的性格；在阿米别什部落，则男女均具有和平温柔的性格。[2]此外，米德还通过诸多的相关研究得出结论，认为人类行为心理的性别取向并不是生理类型的结果，而是文化规范和社会学习的产物。

可见，不同的社会文化背景下往往会产生符合一定的社会期待的不同的性别角色的分化，性别角色与心理倾向是由社会模塑的。不同的社会历史文化背景对两性社会心理、民族心理具有影响和制约作用。它既是民族心理的重要表征，又是民族社会化特点的重要体现。同时，性别角色的获得也反映着不同民族的文化系统和社会环境。

一、阴柔偏向的文化背景

就中国人的性别角色的分化情况而言，从总体上看，特别是同西方相比较，中国审美文化的气质特征大致可用"女性化"来描述，影响其形成的因素是多方面的。根据现代考古学的最新成果，这种发生学兼文化比较的追溯应该可以延伸到四十万年前的旧石器时代。在漫长的旧石器时代，中国人主要以采集生活为

[2] 全国13所高等院校《社会心理学》编写组编：《社会心理学》（修订版），天津：南开大学出版社1999年版，第341页。

[3] 梁一儒、户晓辉、宫承波:《中国人审美心理研究》,济南:山东人民出版社2002年版,第412页。

[4] "采集文化",是指先民在进化过程中,依靠摘取果叶,抓取小动物和采集一些植物根茎等物品来维持生活所创造的原始文化。于文杰:《艺术发生学》,上海:上海人民出版社1995年版,第146页。

[5] 梁一儒、户晓辉、宫承波:《中国人审美心理研究》,济南:山东人民出版社2002年版,第17-18页。

主,渔猎为辅;而欧洲人则一直以狩猎为主要谋生手段,是典型的狩猎文化。"不同的生态环境和生产方式使中国人和西方人从旧石器时代就表现出思维方式和心理特点上的差异,这种差异不仅具有文化意义,而且也具有一直被人们忽视的性别意义。"[3]也就是说,从旧石器时代起,西方文化就已经逐渐浸润着一种男性气质,中国文化从那时起就表现出一种女性的特质。

采集文化[4]是一种以女性为主体的文化,以此文化为主要形态发展起来的中国文化,表现出最发达、完备的母性意识和女性智慧,这种长达数万年的女性文化在之后的新石器时期中以"地母崇拜"为精神的农耕文化中又得以延续并且达到极致,它对中国人的思维方式和审美心理产生了重要的影响,使之表现为明显的女性偏向。

这一点可以在很多方面得到印证,如在饮食结构上,以狩猎文化为主的欧洲人从旧石器时代起,就以肉食(大型动物)为主要的食物来源,植物类食物为辅(并且今天西方人的饮食结构仍然具备着这一特点);而中国旧石器时代是以采集文化为主,再加上新石器时代农耕文化的兴起,更是奠定了自史前而一直延续至今的以植物性食物为主的基本饮食结构,中国民间就有着"白菜豆腐保平安"的说法。"然而,正像食物结构的不同能导致肉食动物和草食动物的性情差异一样,这种饮食结构的差异(尤其是经过数万年长期的作用),的确对不同人种的体质特征、大脑功能乃至心理特点具有一定的影响。"[5]这种以素食为主的产食结构在漫长岁月中对中国人心理的物质基础——大脑功能的模塑产生了潜移默化的作用。并且,越是在人类进化的早期,这种影响越大。虽然我们目前还无法从解剖学上验证食物结构与这些因素之间的对应关系,但是从后来欧洲人对自然界"人定胜天"的征服态度和中国人的与自然"天人合一"的观念的对比也可得到强有力的证明。

正如欧洲人受早期狩猎活动影响产生的征服欲

以及对肉食的依赖性,"中国人对植物类食物的依赖也容易使他们在不甚强壮的体魄中存有一颗与自然界的动物、植物同呼吸、共命运的'赤子之心'"[6]。不过,尚需强调的是中西在先天饮食结构上的这些差异,对人的大脑、思维、心理上带来的更多的是"不同之不同",而并无优劣与高下之分。

其次,从人类学的比较视野来看,虽然中国和欧洲都建立了数万年的母系氏族,但西方文化是在崇尚武力、实行父系制的周边游牧民族库尔甘人大规模入侵后把母系社会创造的文明涤荡殆尽之后建立起来的文明;而迄今尚无考古依据可证有类似现象在中国发生。可以说中国的父系氏族是在原生土地上自己逐步演化而来的,"并没有能够阻止数万年母系制的文化遗传基因在中国人的传统思维方式和审美心理审美功能的惯性留驻"[7]。所以,由以女性为主的采集生活自然发展而来的华夏子民,在总体性格上就相对缺乏以长期狩猎生活为主的民族男性勇武和彪悍的进攻性。

再次,从文化地理学角度来看,作为大陆平原型文化的中国较之富有冒险精神的海洋型文化,因"缺乏海之超越大地的限制性的超越精神"(黑格尔)而更多体现出平静、恬淡、中和的特征,可谓是一种"中庸的文化"。不难想象,世世代代居住在这远离大海惊涛骇浪的平静大陆上的农耕居民,"日出而作,日入而息,凿井而饮,耕田而食",过着"桑者闲闲兮"的生活,其文化心理和审美趣味向平和温柔倾斜也就不难解释了。在如此这般人文环境中,也难怪林语堂先生坚持认为"中国人的心灵的确有许多方面是近乎女性的"。

当代学者刘长林将中国人的传统思维方式,归纳为以下十个方面:

> 较早的主体意识和浓厚的情感因素;
> 重视关系而超过实体;
> 重视功能形态而超过形质;
> 强调整体,尤其关注整体与局部的关系;

[6] 同[5]。

[7] 同[5],第71页。

认为整体运动是一个圆圈;

重视形象思维,善于将形象思维与抽象思维融会贯通;

偏向综合而疏于分析;

喜重平衡均势,强调和谐统一;

重视时间因素超过空间因素;

长于直觉思维和内心体验,弱于抽象形式的逻辑推理。[8]

> [8] 刘长林:《中国系统思维》,北京:中国社会科学出版社1990年版,第578页。

这十个方面并不是各自孤立、杂乱无章的,它们之间有着深刻的内在必然联系,作为一个统一的整体反映出一致的偏向。

同时,性别差异心理学的研究表明:女性属于"场域依赖型",较男性主体意识成熟得早,感情丰富,善于形象思维与直觉体验,惯于整体观察,对外界持融合态度,性格多偏于阴柔、含蓄、内向;而男性属于"场域独立型",长于分析、抽象思维、空间意识强,对外界持对立态度,性格则是以阳刚、直露、外向居多。

当我们把中国传统思维的上述十个基因同男女性别心理的差异相对照,就会发现,中国传统文化作为一个整体,有着明显的阴柔倾向,而作为该文化的创造者同时也是浸润其中的中国人,也在思维方式和心理性格上具有明显的阴柔倾向,或称其为女性(阴性)偏向。这一偏向表现在各个方面:如哲学思想层面上,儒家的"中和"、"温柔敦厚"、强调宗法、重视家族血缘亲疏影响到中华民族内向、保守、谦和、顺从的民族性格的形成。它与道家的"柔弱克刚强"、以静制动的"虚静观"的思想作为一种母性文化遗传基因融入了国人的血液中,共同塑造了中国人的民族性格,奠定了心理中这种阴柔化倾向的坚实基础。《道德经》一书中曾以众多类比来说明强硬之物最脆弱唯有柔弱的东西才代表生命的开始,如"人之生也柔弱,其死也坚强。草木之生也柔脆,其死也枯槁。古坚强者死之徒,柔弱者生之徒,是以兵强则灭,木强则折。强大处下,柔弱处

上";"天下莫柔弱于水,而攻坚强者莫之能胜,以其无以易之。弱之胜强,柔之胜刚,天下莫不知,莫能行"。老子这里所高度赞美的水,在文化母题的解读上恰恰是女性特质的象征,而柔弱之物的水却可以冲决一切比它坚强的东西。《列子·黄帝》中也说:"天下有常胜之道,有不常胜之道。常胜之道曰柔,不常胜之道曰刚。"正是这种人生哲学,数千年来在中华文化史上对整个民族的人格心态影响深远:"'含而不露'、'绵里藏针'、'百炼钢化为绕指柔',社会风气的'守雌贵柔'、'枪打出头鸟'、'木秀于林,风必摧之'、'刚强乃惹祸之胎,柔弱为立身之本'、'柔者德也,刚者贼也。弱者人之所助,强者怨之所攻。'诸如此类为国人广泛运用的格言,莫不体现出这种富有东方民族特色的文化精神。"[9] 从中国人对"道"的种种认识中,都可窥见其中流露出的十分强烈的女性意识。在中国,这种浸润原始文化血液的崇尚母道的观念经先秦道家的哲学提升,给数千年中国文化史以深刻影响,使得中国人在心灵上表现出对柔美气质的偏爱,鲁迅先生也认为国人骨子里更多的还是道家精神。

中国古代的人生论、审美论、认知论也都主张主客交融,身与物化,这也与女性易于将自我融混于整体环境的心理特点相一致;另外,与西方白种人相比,中国人在左利右利及先天辨色能力上,也都偏向于阴性。[10]

诸多不可否认也无法回避的事实都表明,在思维方式、社会行为模式、心理性格、审美倾向等方面,中国人都有着较为明显的女性偏向。就整体文化个性而言,较之讲科学重理性更外向的西方文化,讲伦理重情感更内向的华夏文化原本就是富于阴柔特质的,洋溢着柔性的精神。

二、"月"之母题与阴柔偏向

这种民族审美心理中阴柔偏向的影响力不知不觉地渗透在中国人的诸多艺术领域中,使得中国的艺

[9] 李祥林:《性别视角:中国戏曲与道家文化》,《成都大学学报》2002年第2期,第51页。

[10] 刘长林:《中国系统思维》,北京:中国社会科学出版社1990年版,第581-584页。

在整体上也是阴柔之美多于阳刚之美，如中国文学以诗词取胜，诗词中又以细腻抒情、柔曲回肠者居多，恢弘豪迈者居少。中国书法、绘画以线条见长，线条又以易激发温情与眷恋的弱刺激、昭示着女性阴柔之美的和顺起伏的曲线为主。在中国的传统音乐中，总体风格而言，亦是多为幽软婉转之音，缺少刚劲昂扬之调。

首先，"月"之母题由于其极具阴柔的精神意蕴，而在中国传统音乐中有着十分突出的地位。[11]在历代的各种音乐种类的作品中，"月"始终是一个被反复吟诵的题材。如在古琴曲中有《关山月》《秋月照茅亭》《箕山秋月》《溪山秋月》《秋宵步月》《月上梧桐》《孤猿啸月》《子规叫月》《中秋月》《梅梢月》、《江白月》《良宵引》，琵琶曲中有《月儿高》《灯月交辉》《浔阳夜月》(《夕阳箫鼓》)、《霓裳曲》，二胡曲有《汉宫秋月》《月夜》《良宵》《夜月曲》《弓桥泛月》、《明月流溪》；笛子曲《秋湖月夜》、三弦曲《岱顶望月》、拉祜族小三弦曲《月夜情歌》、彝族巴乌曲《月亮出来白又白》，合奏曲有《春江花月夜》《彩云追月》《花好月圆》《阿细跳月》，广东音乐有《平湖秋月》《三潭印月》《七星伴月》《醉翁捞月》《西江月》《月圆曲》，民歌中有《小河淌水》《月牙五更》《月儿弯弯照九州》《月儿圆圆花烛开》《半个月亮爬上来》《纱窗外月儿缺》《纱窗外边月清清》，风俗歌《月姐歌》(《接月歌》《送月姑歌》)、《月光歌》《八月十五月团圆》、《赏月歌》(京族)等等。并且，由于文化基因的延续、审美心理的连续性，甚至在当代的创作音乐中，以月为题材的音乐作品仍是在陆续、源源不断地被创作出来，广受青睐，如各类现当代创作歌曲中的《月之故乡》、《在银色的月光下》《月光下的凤尾竹》《月亮花儿开》《红月亮》《黄月亮》《月半弯》《上弦月》《下弦月》《月亮妹妹》《苗山明月》《月满西楼》《弯弯的月亮》《十五的月亮》《月亮走我也走》《月亮代表我的心》《你看你看月亮的脸》《明月千里寄相思》《月舞》《望月》《葬月》……

[11] 虽然"月"之母题并非是中国音乐中独有的现象，而是世界音乐所共有。如在西方音乐中也有着《月亮颂》等乐曲，但中西音乐中对"月"所描绘的方式与程度有所不同，就总体而言，在中国音乐中对"月"的吟诵要比西方更为普遍、显著、广泛。

在中国音乐中所描绘的这些月之形态也是变化多端的,既有弯弯的、五更的月牙,也有慢慢爬上来的半个月亮和窗外的残缺之月,还有花好之圆月、西楼满月和十五中秋之月。既有湖、潭之中的静月、映月,又有云追之动月。月下既有宫女哀怨、百姓离合、借月寄思,还有吟诵情歌、除夜小唱和月下跳跃。并且,在中国音乐中描绘的月色还是多彩的,有江白月、亮月、清光、银色之月,还有红月、黄月……。

"音乐母题的这种独特性是由文化赋予的。一旦音乐选择以什么样的母题作为表现内容,从根本上说,是由音乐主体的生存状况和文化形态决定的。"[12]每一种文化中都存在着一定数量的"母题",它们是该文化的"动力因素",并构成了该文化的本质。而月之母题在中国音乐文化中的突出地位也正是中国人在审美心理中崇尚阴柔与女性偏向的表现,外儒内道的心理特质使得中国人(特别是中国文人)总是在期求在繁杂的现实之外寻找一个理想的心灵栖息的家园,在心灵深处向往着和谐宁静的女性文化,而具有"母性"、"女性"文化寓意的月亮则由于象征着和谐、宁静、温馨和超逸,能给生命带来愉悦和安适而成为中国艺术的一大表现母题。"正因为此,在中国艺术中,以'月'作为女性的象征与柔美的化身,便自然地格外受到中国人,特别是艺术家的青睐了,以'月'为母题的艺术作品,包括诗歌、绘画、音乐等便被陆续地、大量地创作出来。从而,由'月'的象征意蕴长期积淀而成的审美原型和审美理想在中国人的心灵深处牢牢地铭刻下来,成为支配中国人的几乎全部艺术创造和审美生活的一个重要方面。"[13]在中国音乐中,"月"之意象不仅仅是个体情感对外在物象的偶然性投射,而已成为积淀在中华民族文化心理中的集体无意识。从这里不但可以把握住一个民族音乐风格的特征偏向,还可以

[12] 刘承华:《古琴艺术论》,南京:江苏文艺出版社2002年版,第143页。

[13] 刘承华:《古琴艺术论》,南京:江苏文艺出版社2002年版,第147页。

窥探到中华民族深层的文化心理结构。

此外，中国的历法是以阴历为基础的阴阳合历，以月亮的朔望定"月"，十二个朔望定为一年。从阴阳的角度划分，太阳光强炎热为阳，月亮光柔寒凉为阴。中国农历以"月"为基础，也表现了以阴为主的品格。

在中国这些以"月"为题材的音乐中，通常还会有着诸多与此柔性意境相联系、相对应的时空场景，如多生发于秋、夜、黄昏等时段，有夕阳（残阳、斜阳、晚霞）、风、云、雨、雪、山、水（江、湖、潭）、枯藤、老树、残花、渔舟、琼楼、亭台、残垣、断壁、孤雁、远帆、古道、古冢、荒丘、残烛、钟鼓、笛箫、更声……正是与月的交融，才使得这些场景产生出特别的魅力，营造出令人心醉神往的意境。在中国传统音乐中，与此相关的作品更是不胜枚举，除了上文所列出的只与"月"相关的，还有多与"秋"、"夜"、"夕阳"等相关的乐曲，如《秋夜》、《秋夕》、《秋感》、《秋鸿》、《秋雨》、《秋声》、《秋怨》、《悲秋》、《商秋》、《汉宫秋》、《秋红曲》、《秋风词》、《秋塞吟》、《秋壑吟》、《深秋叙》、《广寒秋》、《秋水弄》、《秋江晚霞》、《秋江夜泊》、《秋湖夜月》、《洞庭秋思》、《秋湖夜泊》、《秋江晚钓》、《秋蝶恋花》、《玉关秋思》、《碧天秋思》（《听秋吟》）、《箕山秋月》、《溪山秋月》、《秋宵步月》、《秋月照茅亭》、《梧夜舞秋风》、《夜深沉》、《夜深曲》、《乌夜啼》、《清夜吟》、《静夜吟》、《梧桐夜雨》、《清夜闻钟》、《潇湘夜雨》、《芭蕉夜雨》、《蕉窗夜雨》、《雨打芭蕉》、《鸿雁夜啼》、《乌夜啼》、《枫桥夜泊》、《渔舟唱晚》、《醉渔唱晚》……

纵览文中列出的这些曲名，不难发现在这些乐曲中，大多都并不只限于一种单一的场景，而是复合表现，每每为夕阳下秋鸿送归舟、醉渔听箫鼓；秋夜月下江心白，深宫高墙、凭栏临窗、静听梧桐雨落芭蕉叶；总是在秋风飞舞、乌啼雁鸣之时，钟声伴客至枫桥。秋夜深沉、独卧感伤，有谁人孤凄似我。

在华夏文明几千年的悠悠岁月中，这些场景在中国的音乐乃至整个中华艺术领域中大量地不断重复出现，没有人能够数得清这些意象出现的频率与次数，它们已成为中国人心中的某种具有隐喻和特定象征意味的"传统意象"，是民族心理中"有关过去的感受上、知觉上的经验在心中的重现或回忆，是作为一个心理事

件与感觉奇特的结合"[14]。在中国人的心里,这些以"月"为典型代表或与之相关的诸多意象已不再是某种单纯自然物象的重现,而是混合着人们过去的记忆和经验,与人的感情相融合的"心理事件",它作为中国人音乐创作、审美想象中的一个重要源头,融合着主体的情思、寄托着主体的情感在大量的音乐作品中得以显现,所以可以说,它更多的是一种"心象",而与这些"心象"相对应的大都是那种阴柔凄婉、伤感缠绵的情绪。中国人对"月"之钟爱应是自不待言,即使是在对阳刚象征物的太阳,中国人对其旭日东升与如日中天的关注、钟爱也远不如对其最阴柔的时刻——落日斜晖、黄昏归鸟、残阳如血的那般钟情。昼为阳、夜为阴,阴出则阳入,阳出则阴入。中国人对阳之即逝、阴之将出这一短暂但阴柔之极时刻(有人称之为"黄昏意象")的偏爱,亦无不反映、折射出中国人审美心理中偏爱阴柔的特点。

三、民歌中的阴柔偏向

不论是文化学中关于国民性的研究,还是性别差异心理学的相关研究都表明,中国人在社会行为方式方面也表现出明显的女性偏向,并成为被社会和群体规定和固化了的性别行为方式。对此,近现代不少中外学者都有论述发表,英国学者罗斯说:"中国儿童不像欧洲儿童那样蹦蹦跳跳,做爬高下低之事,他们不知运动竞技,游戏只有放风筝、踢毽子、赌博、打麻将、放鞭炮,对武力的赞赏已经完全没有了。"陈独秀说:"西洋民族以战争为本位,东洋民族以安息为本位。"勒津德说:"中国人缺乏肉体活动力,有着明显的嫌弃运动的性向。他们闲暇时是蹲在屋;孩子们常常像佛像那样坐着不动,遵循礼仪,缺少旺盛的活动欲、征服欲、获得欲。中国人忽视筋骨活动,重文轻武;不重视身体的刚健,尊重柔弱。生活情调好静,乐天知命,爱好自然,以悠闲为理想。"[15]

从行为心理学的角度来看,中国人在行为方式诸

[14] [美]韦勒克、沃伦著,刘象愚、刑培明译:《文学理论》,北京:三联书店1984年版,第201-202页。

[15] 沙莲香:《中国民族性》(一),北京:中国人民大学出版社1989年版,第76-77、89-90、136页。

多方面所表现的女性文化特点，也必将直接影响到他们所创造的音乐文化中（民歌尤甚）。如在汉族各个地区的小调中最常见的《绣荷包》题材，都是借一个女性化物件的小小荷包和作为女性精巧手工劳动的"绣活"来抒发一种哀愁、缠绵的思念之情以及对生活的热爱。演唱的题材内容非常广泛多样，但无论唱什么，都离不开"绣荷包"这一情节，多以"绣荷包"为起兴句或由头，而因时、因地、因人生发出各种各样的内容，但一般也多离不开绣个皓月当空、春风摆柳、人面桃花、鸳鸯戏水、蝴蝶恋花之类。这一"绣"字系列的还有《绣手巾》、《绣灯笼》、《绣花灯》、《绣金匾》、《绣花鞋》、《红绣鞋》、《十绣》等等。

代表女性采集文化特点的"采"字系列的有《采花》、《采花扑蝶》、《采茶调》、《采茶灯》、《采莲调》、《采槟榔》、《摘棉花》、《打酸枣》；"对花"系列的有《对花》、《正对花》、《反对花》、《十对花》、《四季对花》、《姑嫂对花》、《对花谜》、《对花灯》、《猜花》、《盘花歌》、《十朵花》、《十朵鲜花》、《十二月花调》、《散花》、《数花》、《献花》、《猜调》等等；其他相关题材的还有《孟姜女》、《梳妆台》（《妆台秋思》）、《画扇面》（《青阳扇》）、《剪窗花》、《放风筝》、《打秋千》、《观灯》（《二妹子观灯》、《夫妻观灯》）、《茉莉花》等等，都无不是作为采集、农耕文化影响下的中国人由于缺乏旺盛活动欲，生活情调尚静，以安适为本位，悠闲为理想的女性化的社会行为模式在艺术领域的自然反映与必然选择。如《放风筝》就是表现女性在风和日丽的春天郊游竞放各种形状风筝时的嬉戏场面和活泼、喜悦的心情。作为一种全国范围内流传的同宗民歌，无论是在福建、浙江、江西等南方地区，还是在河北、北京、山东、辽宁等北方地区，都是表达同一种情绪，以类似于"姐儿们闲无事去踏青，手拿风筝……"开头，多唱及垂柳、蝴蝶、鸳鸯、梁祝、小夫妻……人数从两姐妹到八姐妹（山东德州）或更多不等。

上述的这些民歌中，如《对花》《采茶》《绣荷包》《梳妆台》等还与"时序体"民歌有着密切的关系，往往会以月、季，或以更点、时辰为顺序分节、分段，"一呀么一更里呀，二呀么二更里呀……"地咏唱出所要表达的主题内容。并且，这一种唱词格式的"时序体"民歌的曲目在已经出版的各种民歌选集，包括规模最大的《中国民歌集成》汉族诸省区卷中，数量大约要占全卷的三分之一以上。这一现象本身固然有着一定的历史传统和社会文化

背景的原因，如由于"农业生产居于中心地位，国家之基本'政令'受'月纪'的制约"[16]，但本文所想关注和强调的视角则是这些数量之巨数以万计的"时序体"民歌，其实几乎都是在诸如绣×、采×、摘×、剪×、猜×等浓郁的女性（或女性式）的行为方式中，与秋千、风筝、荷包、扇面、窗花、妆台、鸳鸯、蝴蝶以及三寸金莲的花鞋、绣鞋相伴，于十指尖尖的采撷点描、飞针走线之时，借女性之口唱出。这恐怕在世界范围内的其他民族的音乐中，也是独树一帜、无出其右的。王光祈先生也曾发表过相关的言论："西洋人习性豪阔，故其发为音乐也，亦极壮观优美；东方人恬淡而多情，故其发为音乐也，颇尚清逸缠绵；……西洋人性喜战斗，音乐也以好战民族发为声调，自多激扬雄健之音，令人闻之，固不独军乐一种为然也；反之，中国人生性温厚，其发为音乐也，类皆柔蔼祥和，令人闻之，立生息戈之意；换言之，前者代表战争文化，后者代表和平文化者也。"[17]这实际上还是反映了作为两种不同文化类型的农耕采集文化与狩猎游牧文化影响下的性别角色的社会分化，即是以女性为主的采集文化发展起来的中国文化，必然会表现出最发达、完备的女性意识和相应的审美倾向。

并且，这些曲目多为在全国范围内广为传播的同宗民歌，有的还被地方戏曲、说唱吸收为曲牌，流传和影响面都很大。如《绣荷包》，在嘉庆二十三年棒花生之《画舫余谈》中就有记载："绣荷包新调，不知始于谁氏？画舫青楼，一时争尚；继则坊市妇稚亦能之，甚或担夫负贩，皆能之；且卑院中人，藉以沿门觅食，亦无不能之。声音感人，至于此极。"可见当时间巷之间"满街齐唱绣荷包"的盛况。当这些数以万计、传播万里的温婉缠绵之音通过世代相传咏唱，自然就会对民族性格、审美心理偏向的形成起到潜移默化的作用，而成为一种集体无意识。正如朱光潜先生的分析："把音乐风格大体分为刚柔两种，不同的音乐风格可以在听众中引起相应的心情而引起性格的变化，例如听者性

[16] 乔建中:《中国民歌十讲（大纲）》，为上海音乐学院"钱仁康90华诞系列学术讲座"之一。

[17] 王光祈:《德国人之音乐生活·音乐中之民族主义》；转引自冯文慈、俞玉滋选注《王光祈音乐论著选集》，北京：人民音乐出版社1993年版，第27页。

格偏柔,刚的乐调可以使它的心情由柔变刚。艺术可以改变人的性情和性格……"[18]同样道理,中国人在这种偏重阴柔风格特征的民族音乐中自然也就孕育、形成了音乐审美心理中的阴柔偏向。

此外,据20世纪30年代一位歌谣学家统计,从《诗经》中的关雎、硕人、中谷有蓷、采葛、木瓜、桃夭、汉广,"乐府诗"的上邪、有所思、孔雀东南飞、木兰辞、陌上桑、妇病行,一直到近现代历代民歌中,大约有三分之二的篇目是与"妇女"有关的。它们要么是妇女自己的歌唱,要么是别人(男人)唱她们。这一点,似也可反映出女性意识在中国民歌中的地位和绝对的重要性。

四、戏曲中的阴柔偏向

无独有偶,中国音乐中的这种强烈的女性意识与阴柔倾向,并不仅仅在民歌和民族器乐中显现,在中国的戏曲舞台中,也是以女角为审美中心,关注女性命运,重视女角塑造,并成为中国戏曲的优良传统之一。"戏曲多写女角"、"戏曲无女角不好看"、"戏曲是擅长女性形象塑造的艺术"之说自古就为人们熟知。在中国古典悲剧中,主角也绝大多数是女性,在《中国十大古典悲剧集》中,就有七部是以女性为主人公的。在南戏中也是"无一事无妇人,无一事不哭"。

在古往今来戏曲舞台上为大家耳熟能详的卓文君、花木兰、穆桂英、祝英台、孟丽君、白娘子、赵盼儿、谭记儿、赵五娘、王瑞兰、红拂女、秦香莲、杜丽娘、李香君、杜十娘以及西施、昭君、貂蝉、燕燕、海棠、莺莺、红娘、小青、春草等等,她们都以各自有声有色的故事共塑出戏曲人物画廊中亮丽的女性群像,为中国戏曲镀上了审美亮色,若是删去这多彩多姿的女性群像,一部中国的戏曲史恐怕就得从头改写。[19]对女性和女性生活的关注,可以说贯穿了整部中国戏曲史。在大量的作品中[20]都是描写妇女在社会、婚姻家庭中所遭受的痛苦,表达对封建重压下女性的悲剧命运的同情和

[18] 朱光潜:《西方美学史》,北京:人民文学出版社1982年版,第34页。

[19] 李祥林:《东方戏曲·性别研究·时代课题》,《西藏大学学报》2001年第1期,第54页。

[20] 如《潇湘夜雨》《窦娥冤》《琵琶记》《倩女离魂》《汉宫秋》《娇红记》《长生殿》《桃花扇》《雷峰塔》等。

对妇女坚贞不屈品格的赞颂。

　　而女性之所以在中国戏曲作品中成为被关注的焦点,也是与中国人传统的美学观念的影响,即作为创作主体的剧作家与作为接受主体的观众的审美喜好密切相关的。当然,这里有一些历史社会的因素影响,如元朝时受知识分子政策的影响,元政府曾废除科举七十年,知识分子地位空前低下,仕途无望,生活亦无着落,他们中的一部分转向以写剧本为生,这些"名位不著,在士人与娼优之间"而不再有优越感的元杂剧作家出入秦楼楚馆,更容易与底层妇女产生情感上的共鸣,"对她们的命运有了深刻的了解和由衷的同情,社会底层的女性自然而然地进入了剧作家的视线,成为他们笔下的主人公。由此,戏曲多描写女性的传统得以建立"[21]。而在之后的明清时期,社会生活中的歌舞娼妓、蓄养家班等风气也有助于戏曲中对女性的关注。从观众的接受心理来看,在以男权社会为特征的中国封建朝代里,在戏曲中以柔弱为象征的女性为主人公,以其个人遭遇为故事情节显然最易博得人们的同情。而更重要的是这种怜悯之情是对柔弱者的俯视或平视,悲剧中的女主人公正符合这一视角的要求。总之,正是因为剧作家热衷并擅长描写女性,观众也偏重喜爱描写女性命运的作品,两者之间的相互制约关系更进一步决定了中国戏曲在总体的文化气质上无疑也应划归阴柔化类型,而中国人在戏曲审美中也无疑地存在着对阴柔之美的偏爱。

　　从京剧来看,虽尚有一些重大历史题材的将相武戏,但才子佳人的戏份仍是为数更多,特别是近世京剧在"十伶八旦,十票九旦"的态势中向阴柔化艺术定格,也有目共睹。凡此种种,都在偏爱阴柔的气质中表现出与之根深的瓜葛。从吴楚文化的黄梅戏的剧目看,也是大多以女性为轴心的民俗题材,且基本上以旦角为主,很少有刚性意味较浓的老生、花脸戏,如代表性剧目《天仙配》、《牛郎织女》、《孟姜女》、《龙女》、《杜鹃女》、《桃花女》、《桃花扇》、《女驸马》、《郑小娇》、《西

[21] 王永恩:《中国戏曲与女性》,《戏曲艺术》2005年第4期,第108页。

施》《风尘女画家》等,一眼即可见出女性在故事事件中所处的轴心地位,使得黄梅戏呈现了一个以女性为主的柔性天地,引发了抒情委婉特质的定型。[22]而在被林语堂先生认为是"最具女性化"的江浙人所创造的以典雅艳丽、细腻纤秀闻名的越剧中已然是一个完完全全的"女儿王国"了,男小生在越剧舞台几无立锥之地,都用"女人扮男人",使得越剧从表现形态上到内在精神上都成为一种十足的"女性文化"。此外,在苏州评弹中也是以女艺人为主,使其在音乐风格与神韵上都表现出女性文化的特质。而在昆曲和南音中亦无不是迂缓徐慢、鼻音归韵浓重[23]地吟唱着那诉不尽闺房绣女缠绵悱恻的愁思哀怨。

在中国戏曲舞台中,还有一种被认为是接近女子的行当——小生(文),是用来扮演青少年、文弱男子的,他们的扮相英俊,或手拿扇子饰演风流儒雅的公子、书生,或头带纱帽,代表文职官员,一唱起来全用尖声假嗓。这些小生在扮相、唱腔和表演上都颇为女性化。

首先,在外形上,对这些小生所体现的男性美的共同确认的审美标准往往是"美如冠玉"、"美丰姿"、"丰仪秀美"、"齿白唇红"、"眉清目秀"等纤细秀美范畴的"潘安"之貌,无不带有明显的阴柔倾向。然而,无论是作品中的女主角,还是广大的观众群体却都对这种接近于女性化的"美男子"十分欣赏。如明清小说《定情人》中所描写"姿容秀美,矫矫出群"的才子双星入学时的情景很能说明这一点:

> 人见他替发挂彩,发覆眉心,脸如雪团样白,唇似朱砂般红,醉在马上,迎将过来更觉好看。看见的无不夸奖,以为好个少年风流秀才。遂一时惊动了城中有女之家,尽皆欣羡,或是央托朋友,或是买嘱媒人,要求双星为婿。(第一回)

可见,人们津津乐道、羡慕不已的男性才子却是

[22] 王长安:《关于黄梅戏美学定位的思考》,《黄梅戏艺术》1995年第1期,第24页。

[23] 由于鼻腔共鸣难以发出铿锵的"刚"音,而只能是温和、委婉的"柔"音,这也增添了评弹、南音中缠绵、阴柔的气质。关于鼻音音色的相关论述见第五章第一节"中国音乐审美中的形式要素"中相关论述。

"脸如雪团样白,唇似朱砂般红"的女性美。当双星住进江章家后,丫环彩云向小姐江蕊珠介绍双星时也称赞他的"女性之美":

> 这双公子一表非俗,竟像个女儿般标致。小姐见时,还认为他是个女儿哩!(第二回)[24]

[24] 刘坎龙:《男性的"异化"——古代婚恋戏曲小说男子形象剖析》,《新疆教育学院学报》(汉文综合版)1998年第3期,第47页。

正是这个"女儿般"的美男子,让江小姐顿生爱慕之心,千难万险不能阻隔,终于成为"定情"夫妻。这种对"女性美"的追求、欣赏,使得作品中的才子与佳人、男性与女性就色貌姿容来看,几乎相差无几。有时作者干脆用同一副笔墨来写才子与佳人的容貌姿态,所以在中国传统的戏曲剧目中,男扮女装、女扮男装而不露任何破绽的故事情节屡见不鲜。

并且,更为关键的是,中国戏曲中这种男性的弱化与阴柔特征不仅仅存在于容貌和形体动作上,还表现在他们的性格与心理意识之中,也都普遍存在着弱化、软化、被动的女性化的倾向。这些阴柔特征使这些男性丧失阳刚之气,表现在爱情追求上往往缺乏主动大胆的刚毅精神,反不如女性那样泼辣、执着。在与女性形象的参照对比下,更显出柔弱的心态,这在小说戏曲中都有描写。如《西厢记》中的张生就被红娘指责为"银样镴枪头"、"苗而不秀",在困难面前往往长吁短叹,无能为力。老夫人赖婚之后,竟在红娘面前解下腰带要"寻个自尽",毫无男子气概。如果没有红娘的帮助,这对有情人是成不了眷属的。这些人物往往温柔多情有余,勇敢坚毅不足。

在中国戏曲中,类似红娘这样的大胆、泼辣的女性形象出现频率亦并不少见,如《牡丹亭》中为爱"生可以死,死可以生"的杜丽娘;《比目鱼》中为了爱情理想而投江自尽的刘藐姑;《救风尘》中的赵盼儿不畏权贵,巧施妙计从"火坑"中救出昔日姐妹;《望江亭》中的谭记儿为救丈夫,有胆有识,巧设圈套制伏凶恶的杨衙内,不但挽救了家人,还为民除害。其他还有《曲江

池》中的李亚仙、《女状元》中的黄崇嘏等等。这种"弱女胜强男"的系列作品已构成了在中国戏曲中除描写"妇女在社会家庭生活中所遭受的不幸与痛苦"之外的第二大重要的题材,而作为一种故事模式在众多的戏曲作品中以不同的情节出现。这恰恰从另一方面反衬了男性的弱化,也是积淀在中国人内心深处的对以柔克刚的认可和对阴柔气质的偏爱。

这种阴柔偏向还反映在对戏曲音乐的处理上,如戏曲小生唱腔的音区都较高,用假嗓演唱,音色纤细、明亮而无青壮年男性之浑厚、沉稳与磁实。并且,在中国戏曲(特别是京剧)中的诸多行当中,除了净(花脸)以外,只有在代表着暮年群体的老生与老旦的音色中才会有厚实、成熟、苍劲之感,这也从另一个侧面说明了中国人在民族心理上没有得到充分发育的"女性化"、"儿童化"、"母胎化"的倾向。这种性别差异观念的形成取决于社会文化,因为每一社会都会选择一定的男女性别心理特点加以肯定和强化,选择另一些加以否定。男女心理的特点与倾向都是由于他们后天学习了由社会传统所继承下来的文化模式的结果,即在这一种文化模式的暗示与默认下,认为男人应该这样、女人应该那样。所以,在此意义上,不少社会心理学家都会认为男人、女人不是天生的,而是变成的。这种个人后天习得自己所属文化规定的性别角色的过程也即为性别角色的社会化。

在戏曲中,另一个类似的现象是"男旦",作为在中国戏曲发展史中一个重要的存在,男旦在中国由来已久。早在《汉书·郊祀志》中有"优人饰为女乐"的记载,至魏,《辽东妖妇》也为男扮女,从隋代的《隋书·音乐志》中的"其歌舞者多为妇人服"的记载中已可见当时男扮女已蔚然成风,之后在唐宋元都有延续,降至明清,封建礼教对女优的禁忌为男旦的发展提供了契机和土壤,涌现出乾隆年间以蜀伶魏长生为代表的男旦群和清末以梅兰芳为代表的四大名旦的走红……

这些男旦多身材修长、相貌清秀,身行浓妆,也使用假嗓歌唱。在工颦妍笑、极妍尽致、足挑目动之间,他们可以"从男人的角度,用男人的眼光观照女人,用男人的心去体察女人,用男人的肢体去表现女人,设身处地,感同身受。这样,男旦就比一般男人多了一个视角,多了一层人生体验,多了

一片情感的天地……男旦将轻松地游走于性别角色之间视为乐事和快事"[25]。

　　对于男旦这一中国戏曲音乐中的特殊行当，本身就是一个十分值得探讨的文化现象，本文此处不欲探讨其潜在的特质和魅力，也不关注其存亡与发展等戏曲界的热点问题，而意在关注、阐释该现象背后所可反映、折射出的诸多的传统文化意蕴与中国人的审美心理内涵。首先，男旦角的盛行、走红与观众群的审美意向有着密切的关系。观众与戏曲表演之间，存在着一种复杂而微妙的互动关系。所以，无论是男旦、还是小生，在他们身上所集中体现的这种阴柔化、女性化的倾向并不只是一个创作、表演主体个人心态的反映，也不仅仅是作品中人物的个人行为，而是一种由来已久并可代表着相当比例人群（上至帝王达官，下至贩夫走卒，争相以此为尚）的民族心理倾向的流露，成为一种集体无意识，有着极其深远的社会文化及心理根源。如中国的民众在日常的心理中，都更愿意看到戏曲舞台上，面如桃花的吕布和燕青比豹头环眼的张飞、李逵的武艺更高，羽扇纶巾、儒雅柔和的孔明先生屡屡轻易地收服勇猛强悍的孟获……这种心理倾向与儒家思想在理想人格的构建上，重"德"不重"力"、"劳心者治人，劳力者治于人"等思想都有着密切的关系。中国人在骨子里不欣赏、也不适应自己或他人采用偏于阳刚的行为方式，而使得社会群体在性格追求中，形成一种对代表男性美"力"的远离，对女性阴柔美的集体趋同。

　　此外，中国人在音乐、戏曲审美中的阴柔倾向从其对"圆"的偏爱中也可见一斑。作为人类文化史上最古老的审美原型之一，对"圆"的审美意识中，正隐藏着人类最古老原始的母性崇拜密码。正如文化人类学所指证为女人及地母的象征，在中华民族的审美视域中，"圆"作为一个能指丰富的阴柔化代码，喻示着柔和、温润、流畅、婉转、和谐完善，标志着一种美、一种心理结构和一种文化精神。戏曲舞台表演中的

[25] 周传家：《男旦雌黄》，《文艺研究》1995年第2期，第66页。

圆之美，首先就体现在那经千锤百炼铸就的"有意味的形式"——由舞蹈化身段等结构而成的表演程式当中，戏曲表演者在台上的种种动作皆以圆、弧及其变形组合线，贯穿在"四功五法"之中，以内在张力规范着表演者的一招一式，在戏曲审美中可谓无处不在。[26] 此外，"唱腔要圆"、"编戏要圆"，这梨园口头禅为我们耳熟能详。以圆为美的文化意识，尤其充分地体现在戏剧观上。国人看悲剧总期冀结尾处有"希望的亮点"——大团圆式"光明的尾巴"，这也正是传统崇尚圆美、女性化的"集体无意识"在发生作用。正是由于中国人对和谐的重视，反过来也形成对空缺的恐惧心理，认为只有"圆满"才是和谐的极致。所以有人认为，圆月之所以成为中国艺术中反复吟诵的对象，其更为内在的原因则是反映了中国人心理中的对缺失、破碎的恐惧。

在中国传统音乐的旋律进行中，强调线性的游动，在这"游"的蜿蜒过程中也会体现出一个"圆"字，乐句的连接连绵婉转、意圆韵满，这些无边角的圆滑的接句使旋律在进行过程中不时地作迂回反复，增加了乐曲的圆转与弹性。表现为一种圆状、曲线的运动——"轻快、优雅、柔美、回旋，它不像直线那样僵硬、呆板，而在规整中富有变化，波浪起伏或柔软和顺。而由此带来的通感联觉会给人的神经、心理带来弱刺激（阈下刺激），容易激发人的温情与眷恋。并且，由于曲线与圆昭示着女性化的阴柔之美并同时寄寓着圆满、美满、幸福、吉祥、和谐的审美情感"[27]。这对于女性化文化模式的中国人来说，在音乐领域里对于圆、曲线之性状的追求也是同内倾情感型的民族性格高度吻合的。

五、当代乐坛的阴柔偏向

由于民族审美心理的稳定性与延续性，中国人在音乐审美心理中的这种阴柔化的倾向，即使是时至今天也有着一定程度的表现。如来源于异域胡乐的二胡，最初本无太多阴柔之气，从"马尾胡琴随汉车，曲声犹

[26] 李祥林：《中国戏曲和女性文化》，《戏剧》2001年第1期，第4-5页。

[27] 梁一儒、户晓辉、宫承波：《中国人审美心理研究》，济南：山东人民出版社2002年版，第105页。

自怨单于"、"中军置酒饮归客,胡琴琵琶与羌笛"等诗句中亦可窥见,胡琴最初不论是从演奏风格还是演奏者的性别参与来看,都应是一件偏向男性化的乐器。而汉化后的二胡就逐渐倾向于一种内敛性的悲伤哀怨的情绪。时至当代,20世纪60年代自从闵惠芬、许讲德、吴素华等女性二胡演奏家在舞台上展现了其非凡的演奏感染力后,更是动摇了一直以来以男性为主的二胡琴坛了。之后,在二胡演奏家的群体中日益趋向女性化的态势。如涌现出一批以姜建华、姜克美、严洁敏、宋飞、于红梅、马向华、朱江波、王莉莉、马晓晖、陈洁冰、段皑皑、牛苗苗、王晓南等优秀的女演奏家。更年青的一辈还产生了如李源源、王颖、孙凰、杨雪、顾怀燕、何晓燕、卢姗姗等一批功力非凡、技艺高超的后起之秀。就连坐在乐队里的女乐手,数量上也明显地"巾帼不让须眉"了。

　　二胡女性化现象实际上是一种人文精神在二胡这件古老乐器上的体现。二胡作为一件在音色、音域上最为接近人声的拉弦乐器,在表现风格韵味上体现出一种秀美和润、馥郁纤巧的灵性,是一件以抒情见长的乐器,有着女性化的气质。此外,二胡在形体上从原始粗犷的方头直杆发展到孔武雄健的龙头直杆,再发展到曲线婉柔的月头弯颈,也是一种从阳刚美到阴柔美的转化,是一种审美的提升。

　　此外,从当代二胡曲目的题材来看,虽不乏像《战马奔腾》《赛马》《长城随想》一类的"武曲",客观上极大地丰富、发展了二胡音乐的禀性与特质;但就二胡曲目的整体而言,还是抒情如歌、偏于委婉绵长或刚柔并济的曲目更占优势。女性演奏家以她那温柔细腻的气质和灵秀,处理乐曲里面的一些微妙含蓄的神韵以及顾及整体的敏捷反应上,都是强项。由她们去演绎这些旋律,更是得心应手。这是从普遍性来说的。二胡演奏家的女性化和二胡造型的女性化发展,都是与二胡自身气质的吻合,应属"二胡文化工程格式塔完形的自然调节和安排"。所以可以说"二胡女性化是人文精神的物象化"[28]。

　　其实,这种阴盛阳衰的女性化现象并不仅仅在二胡演

[28] 朱道忠:《二胡人文精神之我见》,《星海音乐学院学报》2003年第2期,第40-41页。

奏界，而是在整个民乐界乃至音乐界中都不同程度地存在着，如"女子十二乐坊"的全国风靡走红，几百万张的唱片销量，"红樱束"女子打击乐组、"黑鸭子"女子合唱团等女子系列的雄霸电视媒体和各类音乐舞台的音乐社会现象，并通过观众接受心理的微妙反馈与互动，无不显示着当代中国乐坛大众的音乐审美心理中的偏向阴柔的特点。

 在通俗歌坛上，由于"文革"阶段音乐"高、快、硬、响"影响所导致人们对偏阳刚性的歌曲产生逆反心理，所以当以邓丽君为代表的港台歌手带来曲调抒情、委婉缠绵、嗲声嗲气的通俗歌曲时，这种天时地利再加上"人和"——再一次激活、唤醒了中国人音乐审美心理中的已成为集体无意识的阴柔偏好，从某种意义上来说，其实是一次趋向自然本性的审美取向的回归。之后，虽然曾出现过一股来自黄土高原、堪称强劲的"西北风"，涌现了一批如《一无所有》、《黄土高坡》、《我热恋的故乡》、《信天游》、《大花轿》等粗犷、豪放、直抒胸臆大气派的通俗歌曲，但潮起潮落，风卷云残，最终，这股阳刚之气还是难以幸免地成为一阵短暂的"过山风"而难敌一字多音、和煦且绵长的东南之风。

 当代通俗歌坛中，也有着为数不寡的男歌手在不同程度上呈现出女性化的倾向，如张雨生、张信哲、蔡国庆、毛宁、费玉清等堪称"大腕级"的歌手，都无不是以其纤细的声线、柔美的音色，类似戏曲小生的眉清目秀，在奶油之浓香中更多带来的是类似风花雪月、秋水伊人之乐，还有应时而生的各类某某组合中，大多也都是一些身体单薄，从举止动作到演唱风格也都明显女性化的表演。即使是有些摇滚乐队，如轮回乐队、高仔乐队，在他们的音乐中也少闻"重"金属之感，主唱的音色毫无男性的浑厚、磁性，在高音区发出的只是一种单薄、轻飘的声音，怀抱吉他，身体像软体动物一样在舞台上扭来扭去……而类似火风、韩磊等阳刚型歌手则成为了亚文化。[29]

 正如与自古以来中国人（无论男性、女性）多爱眉清目秀的潘安之貌相适应，中国人在音色的审美观中，也多偏爱一种女性化的"清、亮、透、高、甜"的音色。所以，造就了戏曲中小生、青衣的假嗓尖声，粗嗓门音色被认为是"劳力者

[29] 颇具讽刺的是，2006年，以《兄弟》、《走四方》、《开门红》、《大红帆》、《大花轿》等系列雄性大气歌曲享誉中国当代歌坛的阳刚型歌手的代表人物火风也唱起了"老婆老婆我爱你，阿弥陀佛保佑你……"

治于人"的"一介武夫"的符号化,对于男小生高亮的音色与女性的甜美音色,经过岁月的作用在中国人的耳朵里已沉淀为一种稳定的审美理想。所以,在笔者的一次相关调查中,占多数的人(与年龄成正比)不甚青睐类似女歌手田震、德德玛所富有厚磁性的音色,有甚者还颇有微词,也就不难理解了。

六、性别视角的学理阐释

可见,作为民族的审美形态,无论是多写女性的中国戏曲,还是阴柔的中国音乐,都正是物态化和符号化的"民族心灵的对应物",而无一例外鲜明地体现出我们民族在音乐审美心理中的阴柔偏向。

从深层意义上来讲,在民族音乐的研究中引入性别视角,将有助于我们从本体上把握、认识中国音乐民族化语境中诞生的艺术,这种立足于性别意识的观照也有助于对研究对象的审美本质作出更为到位的阐释。"性别社会角色作为在生理性别特征基础上形成的一种社会变量,它与生理意义上的性别差异所不同的是,它是社会文化所造就或赋予个体的一套行为规范和性别认同,是社会文化、社会环境对个体意识、个体行为的要求。"[30]所谓的"社会化",是指"自然人"或"生物人"成为"社会人"的全部过程。而性别角色的社会化则是指个体学习不同性别角色规范的过程,习得符合一定社会期待的特定的品质特征与行为模式。

如果借鉴社会心理学(两性差异心理学)中的"性度"概念,即是指"抛开男女两性生理上的差异,把人们的体质、性格、能力和行为表现等特征抽象出来,而分为男性特点和女性特点两大类,这两大类特点在某人身上的比重"[31]。"性度"又可分为男性度和女性度两个方面,即是指男女性的特点分别在某人或某群体身上所占的比重。心理学的研究表明,男女性的心理品质并非泾渭分明。也就是说,世界上没有绝对、纯粹的男性女性,任何人都是男性特点和女性特点的结合

[30] 李静:《民族心理学研究》,北京:民族出版社2005年版,第210页。

[31] 全国13所高等院校《社会心理学》编写组编:《社会心理学》(修订版),天津:南开大学出版社1999年版,第333页。

体。正如男性会分泌少量女性荷尔蒙,女性分泌少量男性荷尔蒙;男人身上会有女人的基因,女人身上也会有男人的基因。一个男人,如果男性度很高,男性特点就会很明显,表现为男人的阳刚之气;反之,则为女人化的阴柔之气。如在人群整体女性度都较高的浙江人中,男小生在越剧中因不被观众钟爱而难以立足。艺术舞台的这种阴柔化在与观众审美群的微妙互动之中,逐渐演化成为一股影响占社会相当比例人群的审美导向,并在此趋向的长期作用下,成为一种集体无意识,使得中华民族在音乐的审美心理呈现出女性度较高的阴柔倾向。

当一个社会的大多数人都接受了这样一种女性化、定型化的性别角色,在进行社会化的过程中,就会不断接受社会文化对两性所形成的看法,并将其内化为自身的观点,从而形成一种被自身内化了的性别观念,即"性别刻板印象"(gender stereotype)。[32]刻板印象常常是过度的类型化的结果。它抽取了特定群体的某些生理、心理、社会及行为特征,以高度简化、概化的方式,建构出一组独特的符号论述并加诸该群体之上;同时,通过社会权力运作使这种简单概括逐渐合法化、日常化、自然化,形成一种不言而喻的常识,从而普及于社会、深植于人心。[33]

无论是性度、还是性别刻板印象的形成原因,主要是由不同民族历史的发展和社会环境的影响所致。如果从性度的角度来作中西的比较,在狩猎、海洋型文化发端而来的西方文化中的男性,则往往具有喷涌的激情和骚动的心灵,根据自己性格的独立自主性,强调个人意志承担和完成自己的一切事务。他们的内心带有强烈的进攻性和对女性的情欲意识,表现出一种喷薄而出的旺盛而强大的未经雕琢的本性,总体上表现出较高的男性性度。如在斯巴达人中,他们认为所有最好的教育就是要训练出最灵活最结实最富战斗力的勇士,他们甚至不但锻炼男子,还锻炼女人像男人一样跑、跳、掷铁饼、掷标枪,斯巴达人的这些风俗和艺术上

[32] 性别刻板印象是针对不同的性别群体的简单概括表征,常常表现为人们对男性或女性角色特征固定的、僵化的看法。见郑新蓉:《性别与教育》,北京:教育科学出版社2005年版,第66-67页。

[33] 郑新蓉:《性别与教育》,北京:教育科学出版社2005年版,第66页。

的特点也被其他的希腊人所效仿。而希腊文化作为欧洲文明的源头，所有的这些必然也影响到西方人在包括音乐在内的所有艺术领域，都表现为一种在总体上追求崇高美而不是阴柔美的倾向，正如王光祈先生所说的中西音乐的"战争文化"与"和平文化"之别。

如果对这一问题作进一步的阐释，我们还可以借鉴心理学的相关成果，近年的最新研究表明，在追求男女心理平衡中，一个最理想的性别模式就是男女兼性，又称男女双性化（androgyny）。男女兼性是指一个既有女性又有男性心理特点的人，即既是"男人"又是"女人"的双性人。美国心理学家桑德拉·贝姆（Sandra Lipsitz Bem）还设计了测量双性人的测验量表，其研究成果证明，现实生活中个体的性格特征是丰富的，个体所持有的性度比取决于其所处的社会文化环境与个体的后天社会习得。双性人的心理素质比单性人（仅仅表现出男性倾向或女性倾向的人）更好，双性人具备表达多重性别角色的自由，允许表达异性倾向；富有同情心，具有女性特有的恻隐之心，虽然双性人同时具备男女两性的特征，但当处于痛苦与不幸的情境时，却更多地表现出女性的特征。那些能够比较自由摆脱严格的性别定型的儿童与成人，往往具有较为丰富的行为反应，心理、心灵更为敏感、细腻。因此，在社会生活中性别双性化的个体自我概念更为完善，更具有灵活性和适应性。研究还表明，那些行为严格地合乎性别角色标准的男女往往创造力不强，甚至情商相对低下。[34] 男女双性化并不代表性别中立或没有性别，而是一种综合的具有一定优势的人格类型，描述了个人不同程度上表现出两性的行为特征，突破了性别刻板印象的束缚，这种新的性别特征划分方法还为我们更广泛地理解男女两性差异提供了新的视角。

以上这些现代心理学的最新研究成果似乎可以为被公认为"女性化"的中国人为什么能够创造出令世界各民族都为之瞩目、神奇迷人的"阴柔"、"中和"之乐而提供一定的理论支撑与多角度阐释的新路径。正

[34] 全国13所高等院校《社会心理学》编写组编：《社会心理学》（修订版），天津：南开大学出版社1999年版，第334页。

是由于中国人细腻而敏感的心灵,而使其具有更多艺术性的诗情气质,总是沉浸在双性视角的音乐世界中,享受着一边聆听、吟诵、咏唱得齿颊生香,一边泪流满面的"女性式"的幸福之中。才会令小泽征尔初闻《二泉映月》后发出"这种音乐只应该跪着听⋯⋯感受到悲凉的本源"的感慨。并且,正是这些如梅兰芳等的双视角的"男旦"、"小生"以及与之相应的审美主体构成了中国音乐中不可忽视、也是不可或缺的重要美学范畴。从某种意义上来说,无论是中国人还是中国人的音乐中,都特征性地存在着一定程度上的阴柔偏向,并成为中国文化整体气质上的偏向。

七、阴阳共济、行天地之道

最后,需要强调说明的是:我们着重阐释、论证中国音乐与中国人音乐审美心理中具有明显的阴柔偏向的同时,也并不否认事物的另一方面,即中国音乐中阳刚之美的存在。在中国音乐中,固然以诸如《春江花月夜》、《平湖秋月》等中和、阴柔之乐在数量上更占多数,但类似于《将军令》、《秦王破阵乐》、《十面埋伏》、《霸王卸甲》等威武雄壮之乐也不失为振奋昂扬的民族精神之体现。"风萧萧兮易水寒,壮士一去兮不复还","士皆瞋目,发尽上指冠",以及以北方音乐风格、武曲、武戏、净角等为代表的阳刚之美,京剧中生角(又称"阴阳嗓"),其唱腔和韵白也都是柔中带刚的阴阳共存互济,对于这一问题,历史上曾经有西方的某些"东方文化主义"者在认识上存有偏颇。冯文慈先生对此批评道:"他们不大理解中国人的传统既有'气贯长虹'的阳刚之气,也有'放达恣肆'的洒脱性灵。如果他们在中国人的音乐中听到了奋发雄强、坦荡奔放,就说那是由于失去了东方应有的阴柔和含蓄。"[35]这些也都强调表明了中国音乐在本质的精神上也如天地万物一般都是由阴阳刚柔相交合的产物。

在中国,"阴阳"是一个极富民族特色的哲学范畴,阳刚与阴柔并行而不容偏废一方,是对立统一的关

[35] 冯文慈:《中外音乐交流史》,长沙:湖南教育出版社1999年版,第312页。

系。所谓"一阴一阳谓之道"也是贯穿中国文化的基本原则。一般说来，在这对基本范畴的统辖下，划归"阳"系列的有天、父、雄、刚、上、动、大等，划归"阴"系列的有地、母、雌、柔、下、静、小等。[36]

中国古人认为，天地万物都由阴阳交合而成，人的气质与性情也有阴阳刚柔之分，因此艺术作品也是阴阳刚柔相和合的产物，这种阴阳互补、刚柔相济的辩证思想对中国所有的艺术领域都产生了深远的影响，成为中国古人在精神领域追求的一种审美境界。所谓"万物负阴而抱阳，冲气以为和"[37]。只有二者的相互推荡才可生出万物，也生出无穷的美。在中国的文学艺术中，秦汉以往，阳刚之美占据主导地位。秦汉之后，汉赋大多阳刚，抒情小赋多阴柔；司马迁文为阳刚，六朝骈文为阴柔；魏晋诗多阳刚，《十九首》多阴柔；北朝乐府为阳刚，西曲、吴声为阴柔；唐诗刚中有柔，宋词柔中有刚（尚有红牙拍板之婉约与铜琵铁板之豪放之分）；金元杂剧刚多于柔，明清传奇柔多于刚；讲史演义多刚，人情小说多柔；《水浒》为刚，《红楼》为柔……在音乐、戏曲中，也有着"北主劲切雄丽，南主轻峭柔远"。戏曲中的文场和武场、昆曲中的南套和北套、器乐曲中文曲和武曲、文套和武套等刚柔之分，形成了非常丰富的刚柔系列。

阳刚与阴柔相反又相成，应调剂以为用。无论是自然之理，还是人文音乐之道，都是如此。姚鼐在《海愚诗钞序》中指出："尝以谓文章之原，本乎天地。天地之道，阳刚阴柔而已。苟有得乎阳刚阴柔之精，皆可以为文章之美。阳刚阴柔并行而不容偏废，有其一端而绝亡其一，刚者至于偾强而拂戾，柔者至于颓废而暗幽，则必无与于文者矣。"[38]可见，柔与刚的关系是"偏胜"而不是"偏废"，具体在中国音乐中，阴柔可以"偏胜"，但同时不可以"偏废"阳刚。这种阴阳之道的互补相剂赋予了音乐中的节奏、力度、音色、速度等诸要素以动静相克的变化，如民族音乐中将急促演奏有板无眼的流水板与无板无眼的散板以对位形式有机结

[36] 李祥林：《阴阳词序的文化辨析》，《民族艺术》2002年第2期，第95页。

[37] 《老子》第四十二章。

[38] 姚鼐：《惜抱轩文集》卷4《海愚诗钞序》；转引自龙建国：《评姚鼐的"阳刚阴柔说"》，《江西教育学院学报》2000年第4期，第16页。

合于一体的节奏体系"摇板"("紧打慢唱"),就十分贴切地表现了中国人审美心理中的阴柔阳刚、张弛开合的对立统一之美。是所谓"清浊、大小、短长、疾徐、哀乐、刚柔、迟速、高下、出入、周疏、以相剂也"(《左传·昭公二十年》),由此而构成一种全息整体动态平衡系统的音乐美学。

作为一种美学风格,在优秀的音乐家和优秀的音乐作品中,阳刚与阴柔总是能够水乳交融、相互渗透高度地统一于一体,如《二泉映月》的两个主题在旋律形态和性格以及变奏发展幅度上的对比性都构成了一静一动、一阴一阳的互补关系:主题 A 节奏舒缓,在低音区运动,只用六度音域,力度中强,旋律用五声音阶,级进为主,曲调安静缠绵、优美如歌,表现为"阴柔之美";……主题 B 音区陡然提高,音域扩展达十一度,节奏紧凑多变,动力性极强,力度变化丰富,旋律采用七声音阶,多跳进旋法,刚劲昂扬中含有愤慨、抗争的呐喊,展示出一种"阳刚之美"。两个主题在之后的五次变奏中"动与静"、"阴与阳"循环呈示,对比互补,集中体现出民族音乐中阳刚阴柔互济的综合之美。[39] 从而,《二泉映月》在阴阳之道的调和上达到了"统二气之会而弗偏",以其深刻的美学内涵和丰富的审美情感而达到了中国民族音乐创作中和谐完美的至高境界,使其成为中国音乐中的经典传世之作,不朽之绝响。

可见,阳刚与阴柔,无论是作为一种可以分析概括整个天地宇宙、人生社会、万事万物的哲学精神,还是作为一对普遍存在于中国人心理结构中的美学范畴,都对中国音乐文化与中国人的音乐审美心理产生了极其深远的影响。阴阳相和,刚柔并济乃自古文章之道,也是音乐之道。中国人就是这样在古老的中国哲学"立天之道曰阴与阳,立地之道曰柔与刚"的互融互渗的前提原则下,在音乐的审美心理中表现为"偏胜于阴柔"的总体特点,寓柔于刚、阴阳共济、相得益彰,而共行天地之道,再造天籁之音。

[39] 见蒲亨强:《二泉映月曲式结构中阴阳观念》,《音乐艺术》1994 年第 1 期,第 16-17 页。

第二节 悲剧范畴的尚悲偏向
——音乐喜悲

相对世界其他民族而言,中华民族历史凝重,多灾多难。在长期的封建专制中央集权的统治下,因"信而见疑,忠而被谤"而造成的政治悲剧不断上演。历代统治者敲骨吸髓的盘剥压榨使民不聊生,穷兵黩武的战争让百姓备尝国破家亡的哀痛,吃人的封建礼教剥夺了爱情自由、家庭幸福。这些都是造成各种人间悲剧的社会根源。如钟嵘《诗品序》中所云"至于楚臣去境、汉妾辞宫;或骨横朔野,魂逐飞蓬;或负戈外戍,杀气雄边;塞客衣单,霜闺泪尽;或士有解佩出朝,一去忘返"等等,也都说明中国人由黑暗现实的感发而形成的悲剧精神具有悠久的传统。

在发愤著书、发愤作乐的传统下,无数的中国文人与音乐家激于苛政、国衰的哀痛,忧国忧民,壮志难酬,隐忍苟活。或感喟命运多变,身世飘零,内心感于外物而有所"郁结"、"愤懑",怆怏而难怀之时,则付诸版椠,颇多感恨之词,所谓"两句三年得,一吟双泪流"[40];或付诸于琴箫,遂成哀乐悲声,所谓"乐之所至,哀亦至焉"[41]。并且,不仅"奏乐以生悲为善音",而且,从欣赏层面来看,"听乐"者亦"以能悲为知音"。[42]这种风尚自先秦、汉魏六朝时期即已如斯,清人卢文弨更是直言古人"音乐喜悲"[43],以致"后之言乐者,止以求哀"[44]。对于中国人音乐审美心理中的这种尚悲偏向,钱钟书先生如是总结:"古代评论诗歌,重视'穷苦之言',古代欣赏音乐,也'以悲哀为主'";[45]"吾国古人言音乐以悲哀为主。……使人危涕坠心,匪止好者悦耳也。……故知陨涕为贵,不独聆音。"[46]

[40] 贾岛:《题诗后》。

[41] [西汉]戴圣:《礼记·仲尼闲居》;转引自杨天宇:《礼记译注·仲尼闲居》,上海:上海古籍出版社1997年版,第874页。

[42] 王褒:《洞箫赋》。

[43] 《龙城札记》。

[44] 《张子全书·礼乐》。

[45] 钱钟书:《七缀集》,上海:上海古籍出版社1985年版,第133页。

[46] 钱钟书:《管锥编》第三册,北京:中华书局1979年版,第946页。

可见,"尚悲"[47]、或曰"以悲为美",在中国是一种自古至今、由来已久的社会审美的风尚,并且,由于中国人"内倾情感型",并偏于女性化的民族性格,使得中国传统文化中流淌着一种令人心摇神荡的悲凉情调和忧郁气质。所谓阴柔酿出哀怨之美,亦造就了中国人在音乐审美心理中所特有的一种悲剧情怀。

一、尚悲心理的历史渊源

1. 先秦

从中国历史上看,以悲为美作为一种相对普遍的审美意识早在先秦时期就已初见端倪。春秋战国时期,悲歌悲乐就已经大量涌现,《诗经》中之变风变雅多悲歌开此先河,屈原《离骚》中《九歌》之《湘君》、《湘夫人》、《山鬼》、《国殇》均是悲歌,中山之民"歌谣好悲"、"丈夫相聚游戏,悲歌慷慨";还有《列子·汤问》中所载韩娥的悲歌演唱:"曼声哀哭,老幼悲愁,垂泪相对,三日不食。""故雍门之人至今善歌哭,放娥之遗声"。雍门周为孟尝君"引琴而鼓之"使其"涕浪汗增,欷而就之曰:'先生之鼓琴,令文立若国亡邑之人也'"[48]

此外,在《韩非子·十过》中所载晋平公不顾身家性命欲听悲音的故事也可窥一二:

> 公曰:"《清商》固最悲乎?"师旷曰:"不如《清徵》。"……平公曰:"寡人之所好者音也,愿试听之。"师旷不得以,援琴而鼓。……平公大说,坐者皆喜。平公提觞而起,为师旷寿。反坐而问曰:"音莫悲乎《清徵》乎?"师旷曰:"不如《清角》。"……平公曰:"寡人老矣,所好者音也,愿遂听之。……晋国大旱、赤地三年,平公之身遂癃病。"[49]

这里,通过平公闻悲声,听《清商》、《清徵》、《清角》三曲愈悲愈以之为美而"大说"、"坐者皆喜",足见平公及其左右"好悲声"之况。至于对晋平公听悲乐

[47] 这里所说的"悲",不是特指西方美学中的悲剧精神或某种戏剧体裁,而是泛指一种美学观念美学形态,或一种特定的审美情感形式。

[48] 刘向:《说苑·善说》;转引自文化部文学艺术研究院音乐研究所编:《中国古代乐论选辑》,北京:人民音乐出版社1981年版,第85页。

[49] [战国]韩非子:《韩非子·十过》。

后所导致的严重后果(大旱、赤地、得癃病)实属受战国时的阴阳五行思想及巫术观念的影响,关于这一点王充在《论衡》中亦已"辩其诬",此不赘述。

从上述的文献中可见先秦时期悲情情感的社会化程度,悲感具有了普遍性,并成为了大众的审美对象。人们对悲音的爱好,下起平民上至国君都乐此不疲,尚悲作为一种社会的音乐审美潮流与心理偏向,在先秦时期确已初行于世。

2. 两汉

时至汉代,以悲为美的审美要求成为一种更为普遍的心理偏向,举国上下悲歌悲乐盛行,以悲为美成为当时的一种社会审美风尚。汉乐府写弃妇孤儿、旷夫怨女、征人游子的命运,篇篇弥漫着凄恻悲凉的气氛:"悲歌可以当泣,远望可以当归"(《悲歌》)。《古诗十九首》叹老嗟卑,恨知音稀少,愤世情凉薄。在这种审美风尚的陶冶下,"悲音"成为时代的主旋律,涌现了像《巫山高》《孤儿行》《妇病行》《枯鱼过河泣》《悲歌》《十五从军征》《孔雀东南飞》、苏武《别歌》、刘细君《悲愁歌》、梁鸿《五噫歌》等一大批悲歌哀曲。

而且今存有关汉代的音乐史料中所载的也以悲乐为多。如:高祖歌《大风》并起舞,"慷慨伤怀,泣数行下"[50];戚夫人楚舞,高祖为之楚歌,"嘘唏流涕"[51];慎夫人鼓瑟,文帝倚瑟而歌,"意惨凄悲怀"[52];燕王旦歌,华容夫人舞,"坐者皆泣"[53];细君因远嫁乌孙而"悲愁,自为作歌"[54];武帝因思李夫人而"悲戚,为作诗,……令乐府诸家弦歌之"[55];王莽奏新乐,其声"清厉而哀"[56];渤海赵定"善鼓琴,时间燕为散操,多为之涕泣者"[57];齐人刘道强"善弹琴,……听者皆悲,不能自摄"[58];戚夫人"善鼓瑟击筑,帝常拥夫人倚瑟而弦歌。毕,每泣下留连"[59]。"单从这些有关汉宫廷音乐生活的史籍记载看,音乐活动中'悲'的情感体验就占有相当的比重。这甚至在一定程度上构成了当时某种带倾向性

[50] [西汉]司马迁:《史记二·高祖本纪》,北京:中华书局1982年版,第389页。

[51] 同[50],《史记六·留侯世家》,第2047页。

[52] 同[50],《史记九·张释之冯唐列传》,第2753页。

[53] [东汉]班固:《汉书》,颜师古校注《汉书·武五子传》北京:中华书局1962年版,第2762页。

[54] 同[53],《汉书·西域传》,第3903页。

[55] 同[53],《汉书·外戚传》,第4017页。

[56] 同[53],《汉书·王莽传》,第4083页。

[57] 刘向:《别录》。

[58] [东晋]葛洪:《西京杂记》,载史仲文主编《中国文言小说百部经典(三)·西京杂记》,北京出版社2000年版,第744页

[59] 同[58],第706-707页。

的审美心态。"[60]

此外，善悲乐的美学思想在汉代的文论中也有多处记载，如东汉王充《论衡》中就多次论述到了悲音的美感作用，提出"美色不同面，皆佳于目；悲音不共声，皆快于耳"，认为聆听"悲音"是一种"快于耳"的审美愉悦。《书虚篇》云："唐虞时，夔为大夫，性知音乐，调声悲善。""鸟兽好悲声，耳与人耳同也。""师旷调音，曲无不悲。"在成书于汉初的《淮南子》中也有相关论述：

徒弦则不能悲，故弦，悲之具也，而非所以为悲也。（《齐俗训》）

不得已而歌者，不事为悲；不得已而舞者，不矜为丽。歌舞而不事为悲丽者，皆无有根心也。（《诠言训》）

行一棋不足以见智，弹一弦不足以见悲。……善举事者若乘舟而悲歌，一人唱而千人和。（《说林训》）

文中的"悲"字均为"美"的代名词，是典型的"以悲为美"。虽然淮南子作者在主观上的美学主张是较为鲜明地否定以悲为美，这里也只是其不自觉流露的思想，但也足以说明这一思想在当时已经深入人们的审美意识与潜意识中。

西汉王褒《洞箫赋》中在赋箫声之美及其感人功效之后说："故知音者乐而悲之，不知音者怪而伟之。"即认为只有能够欣赏悲乐之美的人才是真正懂得音乐的知音。相对于《淮南子》中的相关论断，这里以悲为美的思想则是一种较为明确的观念表达。钱钟书先生还运用心理学理论对此评论："心理学即谓人感受美物，辄觉胸隐然痛，背忻然跃，背如冷水浇，眶有热泪滋等种种反应。文家自道赏会，不谋而合。"[61]

对于《管锥编》中的这段文字，蔡仲德先生曾提出质疑，认为"好悲乐"并非是"以奏乐催人泪下为善

[60] 修海林:《古乐的沉浮——中国古代音乐文化的历史考察》，济南：山东文艺出版社1989年版，第53页。

[61] 钱钟书:《管锥编》（第三册），北京：中华书局1979年版，第949页。

音",因悲伤流泪亦不同于一般的感动流泪,对此我们予以赞同。同时蔡先生于此及其他相关篇章中还强调应区分关于悲音究竟是"伤感流泪之悲音",还是"美善之意的悲音"的问题。并认为《论衡》中"调声悲善"、"鸟兽好悲声"、"曲无不悲"中的"悲"只作"美"解,而非悲哀之意。[62]

其实,就"悲乐(yue)"一词而言,首先是指具有悲伤情调的乐曲,由于悲音动听、悲感的音乐更容易打动人,所以"悲乐"也常常成为动听音乐的代名词。在中国古代的音乐审美心理中,以悲为美,由悲生美,所以后来悲音又进一步地成为了动听、美、善的音乐的代名词了,这实际上就是一个由悲生美的过程。所以,笔者认为,蔡仲德先生执意要分清的两种"悲"的学理含义,即"美善之悲"与"流泪之悲",其实两者并没有本质上的冲突与矛盾,都是共同指向并说明了中国人自古以来在音乐审美心理中尚悲(悲情)的偏向。

3. 魏晋

魏晋以降,持续了数百年的社会大动乱造就了空前深重的苦难,也动摇了儒学(即名教)的统治地位,意识形态思想的活跃也导致了以个体为本位的人的觉醒。世人的生命意识和个性充分显露,胸怀建功立业的雄心而感叹人生苦短,生命无常。浓烈的悲剧精神在燃烧,以悲为美也真正形成了一种广泛的社会风尚。

在这一时期的两本重要的乐书嵇康的《琴赋》与阮籍的《乐论》中,都可见两汉悲风至魏晋时期的延续:

"称其材干则以危苦为上,赋其声音则以悲哀为主,美其感化则以垂涕为贵"。[63]

"满堂而饮酒,乐奏而流涕,此非皆有忧者也,则此乐非乐也。当王居臣之时,奏新乐于庙中,闻之者皆为之悲咽。汉桓帝闻楚琴,凄怆伤心,倚扆而悲,慷慨长息,曰:'善哉乎!为琴若此,一而已足矣。'顺帝上恭

[62] 见蔡仲德:《中国音乐美学史》,北京:人民音乐出版社1995年版,第425、437页。另:对于蔡先生对此问题的相关观点,笔者不尽苟同。鉴于本书的性质与篇幅,此处不予展开,将另文探讨。

[63] 戴明扬校注《嵇康集校注·琴赋序》,北京:人民文学出版社1962年版,第83-84页。

陵,过樊衢,闻鸟鸣而悲,泣下横流,曰:'善哉,鸟声!'使左右吟之,曰:'使声若是,岂不乐哉!'夫是谓以悲为乐者也!"[64]

尽管阮籍的《乐论》和嵇康的《琴赋》中认为悲乐既不利于群体统治,也不利于个体养生,而在主旨思想倾向上都是极力反对"以悲为乐"、"以哀为乐"的,但以上的所引文字却可以看作是从另一个侧面反映了当时社会音乐尚悲风尚之盛。

这一时期人们对悲歌悲乐的崇尚还反映在一种奇特的音乐形式——挽歌在社会上的风行。所谓挽歌,本是执白幡挽车送葬的人所唱的丧歌。崔豹《古今注》中说:"《薤露》、《蒿里》,并丧歌也。田横自杀,门人伤之,并为悲歌,言人命如薤上之露,易晞灭也;亦谓人死魂魄归乎蒿里,故有二章。至李延年乃为二曲,《薤露》送王公贵人,《蒿里》送士大夫庶人,使挽柩者歌之,世呼为挽歌。"[65]可见,挽歌最早是秦末齐国贵族田横因不愿投降刘邦自杀后,门人伤之而作的丧歌,后来才成为一种丧葬歌曲,汉末又衍变为一种乐府诗的古题,许多文人借此古题写人生哀歌。

《世说新语》中有载:"袁山松出游,每好令左右作挽歌","张骏酒后挽歌甚凄苦"。《后汉书·周举传》云:"商大会宾客。宴于洛水,举时称疾不往,商与亲酣饮极欢,及酒阑倡罢,续以《薤露》之歌,座中闻者皆为掩涕。"据东汉应劭《风俗通义》记载,当时一些人家在婚嫁之时,也常常唱起挽歌与葬歌:"时京师殡、婚、嘉会,皆作魑榻,酒酣之后,续以挽歌。魑榻,丧家之乐,《挽歌》,执绋偶和之者。"自东汉末年开始挽歌在社会上不胫而走,挽歌一度成了最美的音乐。

魏晋悲风之盛堪称空前,诚如修海林先生所分析的:"这种风气的形成,与整个社会处于衰乱之世的情感心理有关。只有当社会给人带来许多苦难和悲伤,并且需要通过某种渠道将这种情感引导出来,才会产生以'悲'为美的审美意识,甚至从审美情趣上取代以

[64] 阮籍:《乐论》。转引自文化部文学艺术研究院音乐研究所编《中国古代乐论选辑》,北京:人民音乐出版社1981年版,第110-111页。

[65] [东晋]崔豹:《古今注·卷中·音乐第三》,上海:商务印书馆1956年版,第12页。

'乐'为美,成为一种与感性体验、情感宣泄的需要直接相关的审美意识。"[66]的确,以悲为美,在悲歌悲乐中沉迷、留连,对于衰乱之世人心理上的情感和压力的宣泄,或许是有所助益而成为一种心理乃至生理的需要。所以就连玩天下于股掌之上的一代枭雄曹操,即使凯歌高旋、成功在即也大放悲声:"……树木何萧瑟,北风声正悲。……延颈长叹息,远行多所怀。我心何拂郁,思欲一东归。……悲彼东山诗,悠悠令我哀。"时处魏晋,无论何时、何地、何景、何情,皆出悲感之声,正是根源于他们心中有一种根深蒂固的无名悲情。这些都深刻地反映出处于动荡黑暗岁月中的文士、苍生的忧生之嗟。它将人们对于苦难的恐惧无奈之情,皆以长歌当哭的方式宣泄出来。

[66] 修海林:《中国古代音乐美学》,福州:福建教育出版社2004年版,第299页。

4. 元明清

元、明、清时期可以说是中国历史上最为黑暗、腐朽的时期,因而这一段时期的戏曲除了供娱乐之外,大都为苦情戏,甚至以苦情作为衡量戏剧优劣的标准。元末明初高则诚提出与西汉《洞箫赋》中"知音者乐而悲之"相仿的"动人说":"论传奇,乐人易,动人难。知音君子,这般另作眼儿看。"[67]明中叶王世贞、何良俊关于《拜月亭》与《琵琶记》的优劣争论正是以能否动人作为标准。王世贞指责《拜月亭》"歌演终场不能使人堕泪",批评《香囊记》"近雅而不动人",又称《紫钗记》"近俗而时动人",把"动人"和使人"堕泪"作为批评标准。吕天成《曲品》说"《紫钗》胜《紫箫》者不多,然犹带靡缛。描写闺妇怨夫之情,备极娇苦,直堪下泪,其绝技也"。冯梦龙以《酒雪堂》"哀惨动人"作为超越《牡丹亭》的根据,以"四座泣下"作为最高境界和终极检验标准:"是记穷极男女生死离合之情,词复婉丽可歌,较《牡丹亭》、《楚江情》未必远逊;而哀惨动人,更似过之;若当场更得真正情人写出生面,定令四座泣数行下。"万历间周之际"余尝谓戏场面止,差足代涕几一二者,是也";"令观之者忽而眦尽裂,忽而解颐尽解,又忽而若醉若狂,又忽而若醒若悟"。陈

[67] [元]钱南扬校注《琵琶记》第一出【水调歌头】,上海:上海古籍出版社1958年版,第1页。

继儒比较悲、喜剧的区分时说:"《西厢》、《琵琶》俱是传神文字。然读《西厢》令人解颐,读《琵琶》令人鼻酸。"[68]正因为此,所以在明清以来的戏曲作品中,这种多以忠士受冤、妇女受屈为题材的苦情戏就占了很大的比例。

二、悲情音乐的题材分类

在中国传统音乐中,悲作为一种重要的审美情感,常用来描写友情、离别、相思、怀乡、行役、命运等情感,所以,相关于世事之乱、人事之悲、忠士入狱、妇女受冤等题材的乐曲不胜枚举。根据不同的社会场景与题材,我们可以将中国音乐(以民族器乐曲为主)中表现悲情的曲目分为以下的八类。

1. 政怨

"怨,刺上政也",《论语》矛头所向首先对着不良的政治。"《楚辞》抒发的是儒家仁爱济世而宏图难展的怨愤,又标举老庄追求精神自由、遗世而独立的人格力量。"[69]"信而见疑,忠而被谤,能无怨乎?屈平之作《离骚》,盖自怨生也。"[70]这种"怨"并不仅仅是因个人坎坷境遇而悲叹的"私愤",而是一个伟大灵魂为国民之忧发自内心的正义感唱。并且,最终以自沉殉国来昭示这一悲剧的意义与价值。在这一由政而生怨的同名古琴曲与交响曲《离骚》中,对屈原惨遭奸谗放逐后的忧郁苦闷、凄凉压抑,由思乡忧国忧民而悲愁交加,直至豪放自若,不为天地所累的气概,都在音乐中得到了鲜明、生动的体现。同一题材的乐曲还有琴曲《搔首问天》,以及现当代江文也的《汨罗沉流》、李焕之的《汨罗江幻想曲》(古筝与乐队)、《汨罗江随想曲》(扬琴)、施光南的民族歌剧《屈原》等。

屈原以降,这种因忠信而被疑谤或激于义愤、慷慨陈词而造成的政治悲剧在各朝各代都时有重演。如嵇康遭刑戮,古琴曲《广陵散》成为绝响,曲中深入细致地表现了聂政从沉思、哀伤、怨恨到愤慨的情感发展过程。元代琴家耶律楚材诗云:"品弦终欲调,六弦一时

[68] 参见李葛送:《从国民性看中西悲剧意识》,安徽师范大学硕士学位论文,2005年5月,第11-12页。

[69] 梁一儒等著:《中国人审美心理研究》,济南:山东人民出版社2002年版,第294页。

[70] 司马迁:《史记八·屈原贾生列传》。

划。初讶似破竹,不止如裂帛。……数作拨剌声,指边轰霹雳。一鼓息万动,再弄鬼神泣。"阮籍避祸山林,则借《酒狂》醉态排遣苦闷心绪。

其他,因穷兵黩武令百姓妻离子散,灾难深重而怨声载道的"政怨"题材也较为典型,根据唐代诗人杜甫诗意创作的二胡叙事曲《新婚别》与《兵车行》都是该类题材中的代表作。一首《兵车行》,伴随着隆隆兵车,嘶嘶战马,浓墨重彩地描绘了一幅战乱时代生离死别的长卷。一阵阵捶胸顿足的哭号,一声声依恋心酸的叮嘱,一双双紧紧扯住亲人衣襟的手,还有那边塞血流成河、白骨累累、家园满目凋敝、民不聊生、激愤哀怨都在乐中尽现。"牵衣顿足拦道哭,哭声直上干云霄。"

南宋时期,山河破碎、国土沦丧,统治者偏安江南,还对抗敌的爱国将领进行钳制和打击。岳飞立志报国、征战沙场却遭下狱临安、痛饮御赐毒酒。古筝曲《临安遗恨》[71]中正是表现了民族英雄岳飞对自己遭诬身陷囹圄的难平悲情。行曲采用大量的长摇、左手大幅度刮奏和大量激昂的华彩、重音和弦,使全曲充溢着悲壮的基调和强烈的感情色彩。结束句好似一声长叹,我们听到英雄在魂归末路的时候余恨未了的无奈引发出的感慨。

"国破山河在,城春草木深。"面对劫后的国土,一片荒凉萧瑟,人烟稀少,村落荒废……宋人姜白石在其《古怨》、《扬州慢》、《凄凉犯》、《杏花天影》、《长亭怨漫》等自度曲、琴歌中,于纪游与咏物之间,并运用犯调等丰富的创作手法,表达了他内心的这种怨恨和凄凉、慨叹身世的飘零与无穷的惆怅之情。

时至近代,五四前夕知识分子刘天华不满当时社会现实,又看不到光明前景,内心无比彷徨、苦闷。在其处女作《病中吟》中,音乐时而幽咽微吟,时而深情倾诉,时而呻吟叹息,满曲"剪不断、理还乱"的愁绪。其他的几首乐曲如《悲歌》、《苦闷之讴》、《独弦操》中,刘氏也将郁郁不得志的心情,逆境中的挣扎和走投无路的痛苦,都倾注乐中。

[71] 类似题材乐曲还有《林冲夜奔》。

2. 士怨

其实,上文所提到的屈原、嵇康、阮籍、姜夔以及刘天华等人在中国应属于一个特殊的阶层——"士"。所以,由他们创作或以其为题材的音乐中所表现的悲怨之情也是由这个特定阶层所发出的具有其自身特色的一种悲情表达,我们亦可以称之为"士怨"。如根据李白《蜀道难》诗意创作的竹笛协奏曲《愁空山》,以"悲鸟号古木,子规啼夜月"为音境。胡琴极高音的叹息,排箫如梦的飘动,笛子用循环换气法吹出的超长音,颇为独特。浓烈沉重的鼓声,铿锵有力的节奏,大笛淳厚而感人至深的音色,都加强了悲壮的气氛。抒发这种"士怨"的曲目系列还有《蜀道难——为李白诗谱曲》(郭文景)、《离骚》、《广陵散》、《酒狂》、《扬州慢》、《病中吟》,以及悲天悯人、凄然感慨的《墨子悲歌》(《墨子悲丝》)等等。

3. 思愁

思念、哀伤等情感,在世界各民族的情感生活中都是共同存在的,但由于各自所属文化背景与民族性格上的差异,又会导致这些情感类型的具体内容和表达方式上有着很大的不同,表现为各自的民族性。诚如刘承华先生在《中国音乐的"情感"母题及其文化意蕴》一文中所分析,与西方以社会为背景、强调个人的独立性与自主型的个体本位文化不同,中国文化是以家族为中心的、强调人际间的联系性和依赖性的群体本位文化。故而倾向于在亲近的人之间达到你中有我、我中有你、你我不分的"互渗"状态。人际关系中的这种"互渗"状态,决定了中国人对友人恋人的思念之情的表达具有十分鲜明的特征。[72]

所以,自始作南音的"候人兮猗"起,"思念"在以内向型民族性格为主的中国人的情感世界中占有极为重要的位置,在中国音乐中以思念为母题的各类音乐曲目占有较大的比重,也多精品之作。

依思念的对象而言,在"思愁"类中较为重大的题材是思念故国故土(通常是因政治的原因而令个人背

[72] 刘承华:《中国音乐的人文阐释》,上海:上海音乐出版社2002年版,第107-109页。

井离乡）。所以，这一类题材与前面所说的"政怨"也是密切相关的，在题材的划分上有所交叉。如琴曲《胡笳十八拍》中表现了蔡文姬眷念故土与牵挂亲人的双重苦痛，当年战乱中掳往胡地，使她苦熬于思乡之情，"无日无夜兮不思我乡土"（第四拍）。待曹操派人把她接回祖国，却又造成她与亲生骨肉的生生离散。"抚抱胡儿兮泣下沾衣……一步一远兮足难移，魂销影绝兮恩爱遗"（第十三拍），"山高地阔兮见汝无期，更深夜阑兮梦汝来斯"（第十四拍），"母子分离兮意难任，同天隔越兮如商参"（第十五拍）。对于文姬来说，故土和子女都是她人生最大的惦念，渴望归汉又不舍家庭，极度的忧虑、痛苦，极为矛盾的复杂情感，家国去留两难，恨不能分身而无法消解的裂心之痛。"蔡女昔造胡笳声，一弹一十有八拍，胡人落泪沾边草，汉使断肠对客归。"（李颀《听董大弹胡笳》）正是因为文姬的思念是包含了故土与亲人的双重内容，而成为一种集自古思念之大成者。所以，这一题材也为后世的乐人所钟爱，同题材的乐曲还有《胡笳吟》《文姬思汉》《龙朔操》《塞上鸿》等。

此外，与《胡笳》堪称姊妹篇的"昭君"系列《昭君怨》（《秋塞吟》）、《昭君引》、《昭君出塞》、《叹颜回》、《泣颜回》、《妆台秋思》、《湘妃竹》、《湘妃泪》、《斑竹泪》，乃至当代作曲家陈钢为此创作的小提琴协奏曲《王昭君》，都是在音乐中表现王昭君怀念故国家园，思而不得归而将自己所思念的对象诉诸内心深处去咀嚼、玩味，尽诉哀怨、凄楚之情。

而在中胡协奏曲《不屈的苏武》[73]中，第一乐章"风雪孤忠"，深沉悲壮；第二乐章"思汉怀乡"，中胡在乐队渲染的空旷凄凉的背景上，奏出琴歌《苏武思君》的主题，迟缓凝重，流露出苏武欲归而不得的痛苦。清澈的笛声则将苏武的思绪引回到遥远的祖国……

次之的题材则是普通个体对家乡故土的思念，如《思乡曲》《怀乡行》《塞外情思》等。其他还有思念友人的如《忆故人》《山中思友人》《伯牙吊子期》，对情人的想念的有《思情》《盼归》《断桥会》《凤凰台上忆吹箫》，更有那唱不尽的"难活不过人想人"、"前半夜想你吹不熄灯，后半夜想你翻不转身"，直至想得"手腕腕那软"、"端不起那碗"、

[73] 同一题材的乐曲还有《苏武牧羊》《苏武思乡》《苏武思君》。

"心花花那乱"、"哪达儿想起哪达儿哭",却只为"想你啊,想你啊,实在在想你"的《信天游》《想亲亲》系列,无不将世间有情人之间的期盼、思念表达到了一种刻骨铭心的极致。

4. 别恨

所有思愁的产生皆是因为或不能眷留故土家园,或不能与所思之人长相厮守,而其中一个最重要的环节即是"分别",所谓"自古多情伤离别",而令自古音乐亦多喜悲。

首先,因烽烟四起、乱世之争或苛政难存而令百姓家人离散,这一类的离别往往都是生死离别。如二胡叙事曲《新婚别》中"暮婚晨告别,无乃太匆忙",新人泪眼相望、难舍难分。第四大段的慢板"送别"中,如泣如诉,令人肝肠寸断的二胡发出"君今赴死地,沉痛迫中肠"的哀号。相似内容题材(亦为农村新婚夫妇的苦难遭遇)的乐曲还有笛子协奏曲《走西口》,在第二段"哭别",以乐队阴沉的不协和和弦开始,随后竹笛模拟"二人台"的哭腔,奏出凄楚的音调,配以撕裂人心般的板鼓"撕边"敲击,表现悲剧的到来。第三段相送则是由曲笛吹出如泣如诉的送别主题,描写在西去的路口,"哥哥走西口,妹妹泪长流"的依依惜别之情。

还有一类中国传统艺术中都热衷表现的题材,即爱情成为政治的牺牲品,使其爱所爱而又不能得其所爱的帝王将相的情感悲剧,也多是"惊天地,泣鬼神"的生离死别。如《长恨歌》《读白居易〈长恨歌〉感怀》中的此恨绵绵,《乌江恨》《霸王卸甲》中悲歌壮别的慷慨凄切。

次之的离别题材还有因封建礼教不能成其眷属,如《梁祝》中的十八相送、楼台会,《钗头凤》《陆游与唐琬》的沈园之别。以及普通友人之间将别时的依依不舍和深挚关怀之情的琴歌《阳关三叠》《离情别绪》《忆别》等,相较而言,这种离别则多是依依惜别而已,但也是感情真挚深沉,隽永悠长。

5. 闺怨

在中国长期的封建礼教下,女子往往没有自主爱情、婚姻的权利。即使婚后若丈夫或远征边塞、劳役,或遐游他乡,也只能继续独守闺房。便易生闲愁、哀怨和叹息,春光易逝、韶华难返,期待无望而红颜寂寞。为了排遣这无尽的闲愁与闺怨,遭受感情空虚与压抑的闺妇与佳人们不断地登楼、凭栏、远眺、卷帘、徘徊、忆旧……亦每每寄情于琴,古琴曲《闺怨》《闺中怨》《深闺怨》《思

凡》中反映的都是这种古代女子自怜、自伤的精神寂寥之忧。

在广东音乐《双声恨》中，速度极缓，并通过羽调式的暗淡色彩，#1的特征音，各种滑指的运用，音乐尤显深沉悱恻，怨恨之声犹闻，凄断之情犹见。在旋律发展中一些特性音调常被重复使用或递变，造成一种连绵不断的音乐效果，成功地表现了闺中妇女流不完的血和泪，诉不完的恨和愁，表达出何日是尽头的情绪。"愁人怕对月当头，绵绵此恨，何日正干休，悔教夫婿觅封侯。瘦为郎瘦，羞为郎羞，韶光不为少年留。唉呀，恨悠悠，几时休，飞絮落花时节一登楼，遍洒春江都是泪，流不尽，别离愁……"[74]而《琵琶行》（琵琶协奏曲）中琵琶女意欲"说尽心中无限事"，委婉连绵的旋律配以琵琶连珠般的轮指则刻画了一位面容憔悴、感情悱恻的"天涯沦落人"的古代妇女形象。

在东北民间乐曲《江河水》（管子、二胡）中，丈夫服劳役惨死他乡，妻子来到曾经送别丈夫的江边（这一别亦成千古恨），面对滔滔江水，回忆往事，思念亲人，号啕痛哭，倾诉心中无比悲痛的感情。该曲中有凄凉的引子，悲痛欲绝、撕心裂肺的哭诉音调，有如痴如呆、絮絮自语的凄惶之境，还有悲愤激昂的控诉爆发，忧愁别恨思情俱参其间，可谓是一首集思愁、别恨、政怨与闺怨于一体的乐曲了。类似题材的还有《祝福》、《兰花花》、《和番》、《落院》、《窦娥冤》、《声声哀》等。

在汉族民歌中，不但有反映女儿待字闺中之怨的《迷情五更》、《盼情郎》等，还有反映出嫁后在夫家地位低下的新媳妇之苦的《十八姐儿担水》、《女儿望娘》。以及封建伦理压力下的寡妇精神之苦的《寡妇五更》、《孟姜女》，还有反映女性特殊社会角色悲怨生活的，如《尼姑思凡》、《尼姑下山》等等。

此外，在中国戏曲的悲剧作品中，女性命运悲惨的形象也几乎随处可见。隋唐时期，作为戏剧雏形的歌舞小戏《踏摇娘》就充满了怨和苦，崔令钦《教坊记》中载："北齐有人，姓苏，鼽鼻，实不仕，而自号为'郎中'。

[74] 李民雄：《中国民族乐曲欣赏》，北京：人民音乐出版社1983年版，第115-117页。

嗜饮、酗酒,每醉则殴其妻。妻衔怨,诉于邻里。……旁人齐声和之云:'踏摇,和来!踏摇娘苦,和来!'……以其称冤,故曰'苦'。"宋元南戏中也多写弃妇,在南戏中甚至"无一事无妇人,无一事不哭"。如《琵琶记》中赵五娘勇于牺牲自己,含辛茹苦奉养公婆,表现出坚忍、尽责的品质。《白兔记》中塑造了李三娘这样一个受尽折磨、坚贞不屈的妇女形象。元杂剧《潇湘夜雨》中张翠鸾丈夫崔通中状元后,另娶试官之女,翠鸾寻夫后却被丈夫诬为逃奴,发配荒岛并企图在途中暗害。这类苦情戏中大多反映民女蒙冤受屈,有冤无处诉,有仇无处报的悲惨困境,是对当时社会黑暗和阶级压迫深重的生动写照。较为著名的还有《窦娥冤》、《红梅记》、《荐福碑》、《魔合罗》、《灰阑记》、《朱砂担》、《贫儿鬼》、《冯玉兰》等。正如前文论中国人性格阴柔偏向时所说,对女性和女性生活的关注贯穿了整部中国戏曲史,在戏曲中大量的作品也都是表现妇女在婚姻家庭中所遭受的痛苦。

在中国音乐中与女性题材相关的还有一个方面,即表现后宫宫女、妃子的寂寥、哀怨之情,则可以划为"闺怨"中之"宫怨"。如《汉宫秋月》"泪尽罗巾梦不成,夜深前殿按歌声。红颜未老恩先断,斜倚熏笼坐到明",表现了古代被迫入宫的嫔妃、宫女们,在凄凉、寂静的秋夜里,回忆往事,满腔愁怨,哀叹着自己的悲惨命运。同样,在《长门怨》中皇后陈阿娇初甚得汉武帝宠爱,后失宠遣往长门宫,琴曲委婉曲折的音调,表达了女主人公愁闷悲思而又无奈、凄凉悲苦哀怨的心境。而《苍梧怨》、《湘妃怨》、《斑竹泪》中则都是表现了相传尧的女儿娥皇、女英在舜死后对其的思念之情。"帝南狩,崩于苍梧之野。二妃追思盛德,泪染湘竹,竹为之斑,因为是曲。……苍梧之怨,可以写忧者也。"[75]

6. 悲秋

在中国人的文化心理中,有两大时间悲情:秋天的季节悲情和黄昏的时辰悲情,即"悲秋"和"暮愁"。

季节分明的气候决定了中国人的艺术神经对春夏

[75] 查阜西:《五知斋琴谱·解题》,《琴曲集成》第14册,北京:中华书局1989年版。转引自刘承华:《中国音乐的人文阐释》,上海:上海音乐出版社2002年版,第113页。

秋冬四季的敏感，所谓"春德秋刑"。悲秋则是审美主体与秋季物候特征产生的一种心物同构而所生发的否定性情绪情感体验。悲秋之叹起于秋气（即秋风）之烈——"悲哉，秋之为气也！萧瑟兮，草木摇落而变衰。"[76]《乐府指迷》中也谓"秋者，阴气始上，故万物收"。秋天与生命的象征联系息息相通，暗含着物候之悲就是生命之悲的逻辑，所以刘禹锡《秋词》"自古逢秋悲寂寥"。

[76] 金开诚注：《楚辞选注·九辩》，北京出版社 1980 年版，第 149 页。

悲秋主要内容有忧生与思乡，草木摇落唤起人的老死之恐，候鸟迁徙、大雁南翔唤起人的思乡之情，凝聚着中国人对亲情、乡情、爱情的诗意体验，对生命、对自然的审美感悟。在儒家思想的催化下，中国人悲秋的主导内容常常有感遇感时，或言事业不竟、壮志未酬，或言仕途失意、羁旅无友，生不逢时、生命将尽……"万里悲秋常作客，百年抱病独登台"（杜甫《登高》），"渐老多忧百事忙，天寒日短更心伤"（李觏《秋晚悲怀》）。

曹丕《燕歌行》堪称忧生之叹与羁旅之思的肇始"秋风萧瑟天气凉，草木摇落露为霜。群燕辞归雁南翔，念君客游思断肠。"大雁南翔为思乡的经典视觉触媒，"何处秋风至，萧萧送雁群。朝来入庭树，孤客最先闻"（刘禹锡《秋风引》）。秋乃多事之秋，多悲之秋，在中国传统音乐中，吟秋肃哀怨的作品不胜枚举，如《悲秋》、《秋夜》、《秋夕》、《秋感》、《秋鸿》、《秋雨》、《秋声》、《秋怨》、《商秋》、《汉宫秋》、《秋红曲》、《秋风词》、《秋塞吟》、《秋銮吟》、《深秋叙》、《广寒秋》、《秋水弄》、《秋江晚霞》、《秋江夜泊》、《秋湖夜月》、《洞庭秋思》、《秋湖夜泊》、《秋江晚钓》、《秋蝶恋花》、《玉关秋思》、《碧天秋思》（《听秋吟》）、《箕山秋月》、《溪山秋月》、《秋宵步月》、《汉宫秋月》、《秋月照茅亭》、《梧夜舞秋风》……在中国的音乐中，都认为只有秋雨、秋风才萧瑟，秋夜、秋霞最感伤，秋塞的鸿雁最招思愁，月也在秋夜最凄怨。

7. 暮愁

"暮愁"，本是中国文学中的一个主题，是指人们在日入的酉时与黄昏的戌时至人定的亥时之前这一时段的时间悲情体验。中国文人日暮愁情形成的原因主要是日暮当归、

黄昏闲暇、暮色迷茫与日暮的文化象征。

"日暮乡关何处是"——黄昏是一个群动将息、万物回归的时刻。黄昏回归既是对物理层面家园的回归，也是对心理层面精神家园的回归。回归意味着亲人团聚的天伦温馨，远离红尘的超逸宁谧。而暮愁的形成则首先缘于回归意愿的受阻与盼归意愿的失落。每当家人由于远征边塞或宦游他乡而当归未归之时，居家的亲人则心生怀远之思。所以，暮愁又往往会同时由思愁别恨、闺愁宫怨等其他的悲情类型交叉生成。

"盖死别生离，伤逝怀远，皆于黄昏时分，触绪纷来，所谓'最难消遣'。"（赵德麟《清平乐》）"断送一生憔悴，只消几个黄昏！""人不见，思何穷？断肠今古夕阳中。"（《鹧鸪飞》）可见，暮色迷茫之时的别离更易生愁断肠。并且，暮愁之机也是易生闺怨之时，"已启唐人闺怨句，最难消遣是昏黄"（许瑶光），司马相如《长门赋》谓："日黄昏而望绝兮"。姜夔自度曲《扬州慢》中"渐黄昏，清角吹寒，都在江城"。《杏花天影》中"满汀芳草不成归，日暮，更移舟，向何处？"也正是在日暮黄昏之时，而愈发感慨因山河破碎而飘零他乡，不知"移舟将向何处"的惆怅之情。即使是夕阳西下，渔人载歌而归的《渔舟唱晚》，和渔者醉态踉跄，在暮色苍茫中哼唱渔歌的《醉渔唱晚》，也终是夕阳无限好，却是近黄昏。

从视觉上触动暮愁的场景则通常是古道斜阳、日暮落花、暮潮远帆、江上烟波、斜阳芳草、流水孤村、青山夕照等等。古道与夕阳虽然都是空间意象，但古道偏于表征悠悠长路的"远"，夕阳偏于象征倏忽时间的"迫"，日暮当归与日暮途远的矛盾对比益增旅愁。"日暮荒亭上，悠悠旅思多。"（张九龄《旅宿淮阳亭口号》）这些意象在《长亭怨漫》、《愁空山》、《祭奠》、《寒江残雪》、《古道行》等乐曲中都有细致入微的描写。

音响系列的暮愁触媒则有"夕阳疏钟"、"日昏胡笳"、"暮天孤雁"，这些都是中国古诗也是音乐中经常反复出现的音响意象，这类意象由于审美主体的"内外相感"而成为经典的暮愁触媒。军旅中，胡笳呜咽，"日晚笳声咽戍楼，陇云漫漫水东流"[77]；寺庙外，钟声镗镗，"孤村树色昏残雨，远寺钟声带夕阳"（卢纶）；道观里，磬声悠远，"风便声远，日斜楼影长"；长空上，孤雁唳天，"清音天际远，寒影月中微"（徐铉）；小楼上，笛声引愁，"寒

[77]［清］曹寅、彭定求等编：《全唐诗第二册·杂曲歌辞》，北京：中华书局1979年版，第379页。

空漠漠起愁云,玉笛吹残正断魂"(陈允平)……

触媒还有日昏胡笳。蔡文姬《悲愤诗》中"胡笳动兮边马鸣,孤雁归兮声嘤嘤"成为胡笳悲音意象的肇始。《李陵答苏武书》中云:"凉秋九月,塞外草衰,夜不能寐,侧耳远听,胡笳互动,牧马悲鸣。"胡笳在史书中有着悲音感动人心效果匪夷所思的记录,据《艺文类聚》载,"曹嘉之《晋书》曰刘畴曾避乱坞壁,贾胡百数,欲害之,畴无惧色,援笳而吹之,为出塞之声,动其游客之思。于是群胡皆涕泣而去。""《世说》曰,刘越石为胡骑所围数重,城中窘迫无计。刘始夕乘月,登楼清啸,胡骑闻之,皆凄然长叹。中夜次奏胡笳,贼皆流涕。"[78]可见胡笳自古善为悲音、哀声,故古代诗人也称它为"悲笳"、"哀笳"、"寒笳"。

"日昏胡笳乱",因为唐代边关之争接连不断,所以在唐代边塞诗的世界里随处可以听到笳声,所谓"君不闻胡笳声最悲"。

> 胡笳一曲断人肠,坐客相看泪如雨。(岑参)
> 日暮长亭正愁绝,哀笳一曲戍烟中。(吴融《金桥感事》)
> 日晚笳声咽戍楼,陇云漫漫水东流。行人万里向西去,满目关山空恨愁。(杂曲歌辞《入破第四》)
> 何处吹笳薄暮天,塞垣高鸟没狼烟。游人一听头堪白,苏武争禁十九年。(杜牧《边上闻笳三首》)

除胡笳之外,胡琴琵琶与羌笛、觱篥与芦管,还有铜角与画角,也都是古代边疆少数民族与汉族戍守边关的将士经常吹奏以表达军旅边关愁情或传达军事信息的乐器。其中,角、笛与笳一样是黄昏时分边关将士的"流行"抒情工具,以至这些乐器吹奏的音乐在古诗中被称为"边曲"、"边声"、"暮声"。比如:"边声乱羌笛,朔气卷戎衣"(杜审言),"旌旗愁落日,鼓角壮悲

[78] [唐]欧阳询:《艺文类聚》卷四十四乐部四"笳"条,上海:上海古籍出版社1982年版,第795页。

风"(戴叔伦),"塞鸿过尽残阳里,楼上凄凄暮角声"(耿玮),"无定河边暮角声,赫连台畔旅人情"(无名氏)。

8. 夜怅

从中国人的文化审美心理来看,日暮黄昏之后天色尽黑后的长夜,也是易使人产生悲情愁思的时段,并且有着与产生暮愁大致性质相仿的视觉与音响触媒。如暮天孤雁,雁是候鸟,由于家乡遥远,旅途漫长,又称"旅雁"、"游雁"。孤雁常常让古人联想到自己的天涯孤旅,而被视作旅居他乡游子的化身。"欲问孤鸿向何处,不知身世自悠悠"(李商隐)。雁的鸣叫清亮而悠长,常常引发地上游子孤枕泪流,"数声孤枕堪垂泪,几处高楼欲断肠"(杜牧)。暮天孤雁的嘹唳,于是成为羁旅之人的暮愁触媒,唤起无尽的旅愁与乡愁,如古琴曲《鸿雁夜啼》、《塞上鸿》。所以,如果我们从更为宽泛的意义上来看,我们可以将这种"夜愁"也看作是"暮愁"的共同组成部分。

长夜、清夜、静月是比黄昏更长的易生愁思的时段,不消说太白《静夜思》中的"举头望明月,低头思故乡"云云,在众多诸如《夜深沉》、《夜深曲》、《乌夜啼》、《清夜吟》、《静夜吟》、《梧桐夜雨》、《清夜闻钟》、《潇湘夜雨》、《芭蕉夜雨》、《蕉窗夜雨》、《枫桥夜泊》、《子夜吴歌》等乐曲中,曲中人亦惯于在静夜长思,临窗静听梧桐雨落芭蕉叶,秋风飞舞听乌啼,钟声伴客至枫桥。夜深沉,独卧感伤,有谁人孤凄似我。在这些夜深人静之时,多愁善感之人或思乡,或思凡,或忧国感叹,或惆怅思往……

在二胡随想曲《枫桥夜泊》中,通过独奏二胡将定弦由标准的 d^1-a^1 降低大二度为 c^1-g^1,在音色上与所要表现的诗中的苍凉、深沉的意境更为契合,以抒发诗人"对愁眠"的孤子清寥的内心感受。夜半月落乌啼之时的钟声"带着禅意地从容敲响在寺庙,回荡在孤村、野山、古道、长河,惊醒人的时间感觉,也惊醒人的生命意识。钟声标志着长夜的来临,黑暗的阻隔,从而唤起无限的旅愁、乡愁与闲愁"[79]。音乐中对这种思

[79] 瞿明刚:《论中国文学的暮愁主题》,《浙江海洋学院学报》2003年第1期,第5页。

乡怀旧与万般惆怅的心境作了细腻而深入的刻画。

在《蕉窗夜雨》中，虽然表面上看好像只是描写雨声落芭蕉叶上的情趣，但从其标题所来源的宋词"只知愁上眉，不知愁来路。窗外有芭蕉，阵阵黄昏雨。逗晓理残妆，整顿教愁去。不合画春山，依旧流连住"，也可见在该曲的静谧、安适的意境当中，还是隐藏着些许的幽思与暗愁。

此外，由于审美心理的稳定性与延续性，使得即使是在今人创作的歌曲中也总是多在漫漫长夜中生出浓浓思情，比如："夜深沉，望星空，我在寻找那颗星，那颗星"（《望星空》）；"望着月亮的时候，常常想起你"（《望月》）；在"宁静的夜晚，你也思念，我也思念"（《十五的月亮》）。而对于这些望星望月所生哀怨种种，又岂是一个"愁"字了得！如前文所说，在中国以"月"为题材的音乐中，也多生发于秋、夜、黄昏等时段，有夕阳、枯藤、老树、残花、渔舟、琼楼、亭台、残垣、断壁、孤雁、远帆、古道、古冢、荒丘、残烛、钟鼓、笛箫、更声……，这些月与"秋怨"、"暮愁"的交融，又生发叠加出复合型、多重体验的悲情意境，而具有集阴柔凄婉与伤感缠绵于一体的更为动人的悲情魅力。

并且，在上述的悲情母题中，我们应该发现，其实每一种划分都是相对的，它们之间并没有明确的界限，而是你中有我，我中有你，各种悲情的类型交织在一起，共同塑造着中国人在音乐审美心理中的尚悲的感情偏向。

三、尚悲心理的民族特点

1. 中西美学悲剧性之比较

自王国维把"悲剧"这一概念引进中国戏剧界和美学界，并点燃了"中国有无悲剧"的争论以来，学界就一直争论不休，特别是对"大团圆"结构和悲剧人物的分析更是如此。甚至一度以来西方美学理论提出，由于中国的悲剧缺少"美学的悲剧性"[80]，而否认中国艺术中存有悲剧性艺术，进而认为中国人也缺乏所谓

[80] 美学悲剧性是指：1. 形成悲剧的矛盾诸方都以消灭掉、否定掉对方为目的，只有这种以毁灭对方为目的的冲突，其性质才够得上美学悲剧冲突；2. 冲突的结果以一方或双方的毁灭、崩溃为结局，只有这种结局才显出悲剧的惊心动魄的崇高性美感。见邱紫华：《悲剧精神与民族意识》，武汉：华中师范大学出版社2000年版，第346页。

的"悲剧精神"与"悲剧意识"。其实,"无论在东方还是西方,现实人生的悲剧都以差不多相同的比例在发生"[81]。

并且,作为历史凝重、多灾多难的中华民族在这一方面更是有过之而无不及,作为民族审美心理中中国人的尚悲、好悲的倾向传统也是毋庸置疑的。正如王国维曾经说过:"元则有悲剧在其中,就其存者言之,如《汉宫秋》《梧桐雨》《西蜀梦》《火烧介子推》《张千替杀妻》等。初无所谓'先离后合,始困终亨'之事也。其最悲剧之情值者,则如关汉卿之《窦娥冤》,纪君详之《赵氏孤儿》,剧中虽有恶人交构在其间,而其蹈汤赴火者,仍出其至大公的意志,则列于世界大悲剧中,亦无愧色也。"[82]

从民族审美心理的角度来看,任何一个民族都有其独特的悲剧观,中国人的悲剧观自然是形成于中国文化这一特定氛围中的悲剧。西方美学理论对此认识的局限性则是在于没有充分考虑到东西方文化心理、民族性格的差异而所导致的东西方悲剧的性质、特色的差异,以及东西方不同民族成员对悲剧、悲情的心理感受与表现形式上的不尽相同。

在西方美学中,通常将美的类型分为优美和崇高两种,中国传统美学与之相对应的则分为阳刚之美和阴柔之美两种。从总体上来说,西方美学主崇高,一致认为其悲剧是崇高的集中形态,被称为崇高的诗,体现的是一种崇高的美。而在中国传统美学中虽亦不乏崇高之美,但诚如前文所述,中国文化审美中在整体上还是以"阴柔偏胜",中国人在民族性格与审美心理中都有着较为明显的内向型的阴柔偏向,所以在中国悲剧中追求的多是偏于阴柔的"悲情"与催人泪下的"苦情",出于对含蓄、凝重、悲怆、幽怨的中和、阴柔之美的偏爱。表现在中国的戏曲表演中"喜悦之情很少激动地狂欢,经常是角色绕场一周,喇叭吹奏,匆匆收场。可是,演出悲剧如《窦娥冤》《牡丹亭》等,情况就大不相同了。主人公声情并茂、酣畅淋漓的歌唱,伴之以优

[81] 刘承华:《中国音乐的人文阐释》,上海:上海音乐出版社2002年版,第110页。

[82] 王国维:《王国维戏曲论文集》,中国戏剧出版社1957年版,第98页。

美动人的舞蹈和铿锵有致的韵白、京白,把悲剧气氛渲染烘托得极其浓重,感人肺腑"[83]。在中国人的悲剧审美中,以阴柔、中和之美替代了崇高、悲壮美。无论在哪一种情感状态中都保持着中和,无大喜亦少大悲,不会出现趋向一端的激烈情感,泛起的只是淡淡的、轻柔的情感涟漪。内心的缠绵悱恻的平静美浸染着欣赏者的心理情绪,侧重于人物内心情感的细腻刻画。缺乏西方悲剧中戏剧性的悬念、冲突的紧张性和突然性。在审美心理上是一种宁静、平和、徐缓的感伤,是一种优美的弱刺激,而有别于海洋文化下的希腊悲剧所特有的强刺激性。所以,横跨中西的王光祈先生才会一语击中本质,"西方音乐是刺激神经,中国音乐是安慰神经"[84]。不同文化类型背景、不同民族性格下的悲情表达方式的差异似乎也可作为王光祈这一论断的有力注脚。

 相对于西方的悲剧意识,中国悲剧的特殊性与独特性还表现为:"悲剧结局往往是富于浪漫的奇特想象的大团圆;具有悲中有喜、悲喜交融的审美情趣以及相信善必胜恶的乐观主义人生态度等方面。"[85]正如王国维所指出:"吾国人之精神,世间的也,乐天的也,故代表其精神之戏曲、小说,无往而不著此乐天之色彩:始于悲者终于欢,始于离者终于合,始于困者终于享受。"[86]悲剧人物总是能够获得象征性的解脱,或化蝶、或变为常青树、比翼鸟,或羽化登仙进入永无苦难的极乐世界。这种轮回式的大团圆模式冲淡、中和了悲愤之情,成为淡化民族悲剧精神的腐蚀剂,也弱化了民族的抗争精神。如小提琴协奏曲《梁祝》的结尾对两人人世难成双而"化蝶"两相随的处理,即大大地冲淡、中和了之前的"投坟"之悲,并且还因此影响到音乐创作中对西方奏鸣曲式的民族化改造(再现部无副部主题)。

 2. 中国悲剧的民族性

 相对于西方民族,中国人的悲剧意识在总体上趋向淡化、弱化,表现为被动、承受型。西方悲剧强

[83] 梁一儒:《民族审美心理学概论》,西宁:青海人民出版社1994年版,第32页。

[84] 王光祈:《中西音乐之异同》,《留德学志》1936年第1期;转引自《王光祈文集》,成都:巴蜀书社1992年版,第295页。

[85] 邱紫华:《悲剧精神与民族意识》,武汉:华中师范大学出版社2000年版,第326页。

[86] 王国维:《红楼梦评论》,载《王国维文集》(第一卷),北京:中国文史出版社1997年版,第45页。

调抗争与求真,在不顾一切的抗争中寻求"真相"和"真知";而中国悲剧则是"屈服"与"护礼",侧重于对"礼"的屈服。所以在中国的苦情戏中,主角被动、无奈,总冀望用"苦"能有朝一日感动对方,使其回心转意,这是中国特有的。西方悲剧主角则都有着极强的抗争意识,强烈的主动意识与行动能力,所以有人说中国的悲剧是精神的,而西方的悲剧则是行动的。

这种民族悲剧心理弱化、淡化形成的原因是多方面的:

首先,长期超稳定经济结构下的规律性、经验性极强的农业生产养成了顺应性、规范性的民族心理,同时也削弱了民族的冒险性和进取性,形成了对待冲突的被动性格。农业文化下天人合一、亲和自然的审美心理的影响下,很难欣赏那种破坏和谐、打破现实平静安稳的对立面的过激行为。从中华民族的童年时期起,在民族审美心理的深处对和谐、协调的兴趣的追求与钟爱就远远超过对矛盾分裂、对立面相斗争的兴趣。在儒家的中庸、中和之道的影响下,强调"和而不同"、"不偏不倚",在几乎所有的领域追求平和柔顺,反对尖锐的冲突,消除决然的对立,以达到世事的"有序"与均衡。封建专制宗法社会的血缘等级与社会等级压制了民族成员的伦理抗争意识,驯化出顺从、奴化的国民性,这种对人性的压抑也限制、弱化了民族的悲剧性抗争精神的发扬。[87]此外,佛教的自省自责、退避忍让也对中国悲剧起到了一定的弱化作用。

在这种弱化的影响下,多属被动、承受型的中国式的悲剧性人物往往都不是主动挑起尖锐冲突的人,她(他)们的抗争都是在备受摧残达到极点之时在以死相拼中用空幻性的大团圆来得到最终的解脱,而很少有以真正的现实行为产生激烈的尖锐冲突。即使是在抗争过程中,往往又会由于理性的节制而思想节节退让,再加上对抗双方力量的悬殊,最后只好以精神的超越来满足心灵的自慰和平静。这就决定了中华民族的悲剧审美心理表现为"哀而不伤,怨而不怒",缠绵

[87] 这也是中国悲剧作品中绝少血亲仇杀、乱伦内容的重要原因之一,因为中国人的审美心理与道德伦理规范都无法容忍这类激越而残忍行为中的悲壮美。

悱恻的悲哀情绪表现较多,较少大起大落的激越悲愤之情。正如美国作家史沫特莱品味中西无产者唱《国际歌》的不同情调是:欧洲人唱得"悲愤",而中国人则"唱得悲哀一些"。原因是中华民族历史上苦难深重,受压迫最深,"所以喜欢古典文学中悲怆的东西"[88]。

的确,中国历史上不断重演的苛政乱世、国破家亡、别离飘零等社会悲剧是中国人在悲剧意识上较之西方民族程度尤为深重的重要原因之一。"发愤抒情",发愤著书,审美主体为了抒发愤懑之情而引起了强烈的审美活动的愿望与动机。所谓"诗可以怨"。嵇康在《声无哀乐论》中以此论乐:"夫内有悲痛之心,则激哀切之言。言比成诗,声比成音。杂而咏之,聚而听之。心动于和声,情感于苦言。嗟叹未绝,而泣涕流连矣。夫哀心藏于内,遇和声而后发;和声无象,而哀有主。"[89]在发愤著书、发愤作乐的传统下,审美主体或激于苛政国衰的哀痛;或感喟命运多变,身世飘零,心有"郁结"、"不得通其道",则或付诸版梓,颇多感恨之词;或付诸琴箫,遂成哀乐悲声。这就如同蚌蛤得病反而育成了珍珠一样,古人把这种悲剧心理机制形象地比喻为"蚌病成珠"。"明月之珠,蚌之病而我之利也"(《淮南子·说林》),造就了中国人所特有的一种悲剧情怀。"士怨"、"书愤"大都由崇高的主体人格力量遭到压抑、受到损害而迸发出来,苦情戏则是平民百姓因坎坷多难的个人命运而抒发怨懑。

正是坎坷多难的个人命运才使艺术家"哀怨起骚人"(李白)。"屈原将投汨罗而作《离骚》,李陵降胡不归而赋苏武诗,蔡琰被掠失身而赋《悲愤》诸诗,千古绝调,必成于失意不可解之时。惟其失意不可解,而发言乃绝千古。"[90]此外,从民族的心理素质上看,中国人心理节奏趋缓,而趋缓则易于沉着涩滞。"忧主留,辗转而不尽",这也是欣赏幽怨悲剧(尚悲)的重要的心理基础。

"怨"本《诗经》发端,自从孔子提出"诗可以兴,可以观,可以群,可以怨"这一著名的美学价值观以来,

[88] 何其芳:《毛泽东之歌》,《人民文学》1977年第9期。

[89] 戴明扬校注:《嵇康集校注·琴赋序》,北京:人民文学出版社1962年版,第243页。

[90] 费锡璜:《汉诗总说》,见《清诗话》。

千百年来,"怨"发展成为中国悲剧的主脉,被公认为体现中国悲剧精神的一个核心概念和美学范畴。孔子以后,"怨"的悲剧情怀大致被限定、控制在"怨而不怒"、"哀而不伤"的幅度以内,要求遵循仁、礼的规范,不突破中庸之道、过犹不及的限度。与"愤"与"怒"相比,"哀怨"的心理机制深沉内蕴,蓄极积久;但强度趋缓,缺乏情感的爆发力。再加上现实的严酷,压迫对象的强大,压抑阻塞了主体心理能量的顺畅释放。情感抒发采取了"状若抽丝"的形式,硬咽吞声,愁肠百转,一唱三叹,悲不自胜。"就心理类别而言,怨毗于阴柔,愤毗于阳刚;怨近悲哀,愤近悲壮。由于中国民族性格的女性化偏向,内倾情感型重含蓄而不外露;恬静随和,自制力、忍耐力较强而善于'克己',因此,'哀'与"怨"的悲剧类型在中国历史上一直占据主导地位。"[91]

如琴曲《长门怨》中,主人公失宠被遗弃,但并无愤怒的控诉,也没有奋起抗争,而是用委婉曲折的音调着力刻画女主人公凄凉悲苦的心境。"低徊曲诉有不得申诉之苦,高声长号,极尽哀思之能事。"而"万不得已时,无可奈何,聊作宽慰之状"。全曲只有诉说,却无控诉;有哀怨,但无激愤,集中地体现了中国式悲剧最为普遍的情感基调。而在以蔡文姬与大小《胡笳》为题材的系列作品中,对于文姬故土子女取舍两难而无法消解的裂心之苦情,对此淹没身心之大悲,音乐的处理也都是趋于淡化,"没有声嘶力竭的嚎啕,而是掩面暗泣;没有血淋淋的悲惨场面,而是殷红的一两滴鲜血。……是中国式的悲剧手法——用淡淡的哀愁引导欣赏者深化参与。"[92]王昭君题材的乐曲中,也多是仅仅在"哀"与"怨"上做文章,琴曲《昭君怨》即写"妃恨不见遇,作怨思之歌。……曲中忧愁悲怨"[93]。属政怨之曲的《搔首问天》,"内容极尽忧郁悲愤之情,而有低回穷思,不得申诉之苦,及俯仰哀号、无可奈何之慨,或仰天长号,或俯首深思。最后乃以无可奈何抑郁之情而终结"[94]。

[91] 梁一儒等著:《中国人审美心理研究》,济南:山东人民出版社2002年版,第295页。

[92] 钱茸:《古国乐魂——中国音乐文化》,北京:世界知识出版社2002年版,第40页。

[93] 查阜西:《五知斋琴谱·解题》,《琴曲集成》第14册,北京:中华书局1989年版;转引自刘承华:《中国音乐的神韵》,福州:福建人民出版社2004年第2版,第363页。

[94] 查阜西:《梅庵琴谱·解题》,南京:江苏文艺出版社1959年版,转引自刘承华:《中国音乐的神韵》,福州:福建人民出版社2004年第2版,第363页。

可见，无论是在本文中所提及的政怨、士怨、闺怨、宫怨等题材中，都无不是在内敛含蓄、低回缠绵之中暗藏着一个诉不尽的"怨"字。即使是《乌江恨》、《临安遗恨》与《长恨歌》中绵绵之"恨"，也还都是怨恨、遗恨或悔恨，而不是痛恨、愤恨与怒愤。多是哀怨、郁闷、哀叹中的感伤，这些亦正是内向、阴柔的民族性格使然。在这些堪称"无一曲不悲，无一曲不哭"的音乐中也都体现了中国人在悲情的表达上，用含蓄潜发忧愁之悲，阴柔酿出哀怨之美。

3. 中国音乐悲情的表现手段

因悲苦而泣之，作为人生理和心理的需要，也是人类宣泄悲伤情感的共同方式。但是在世界音乐的宝库中，还很少有对"哭"的重视以及哭技表现的水平能够达到中国音乐中的程度与高度。

首先，在民歌中有着丰富的丧歌、挽歌、哭嫁、哭灵、哭坟、哭妻、哭七七等等。秦腔、碗碗腔、陇东道情等腔调深沉、浑厚而又高亢激昂，常用于表现悲哀、痛伤凄凉的"苦音腔"（亦称"哭音"）。与苦音类似的音腔还有川剧弹戏中的"苦皮"，滇剧、贵州文琴和黔剧中的"苦禀"（或称"苦品"、"阴调"）等等。在这些以人声为主的哭音表现中，还非常重视悲情表现时高于生活的艺术化，正如程砚秋先生所说："演员演唱的时候，必须以声音来打动人，以艺术来感人……绝不能在悲哀的时候扯开嗓子一哭了事"[95]。京剧旦角荀慧生在表演尤二姐被害死时最惨痛的那句唱腔"痛断肠染黄沙"，谈到对于运气的体会时说："唱时要像游丝百转，缠绵而拖长，到煞尾似乎近乎荒调，表示泣不成声，使观众也有荡气回肠，不忍卒听的感觉，只有这样才能达成悲剧音响效果。"[96]这种哭音是他在声情并茂上的艺术创造。用这种近乎荒调的"哭音"行腔来表现人物的痛极脱力，泣不成声，既含蓄又强烈，是真正的悲不离歌，以腔化人。

中国音乐中的善做苦（哭）音，还表现在器乐作品中运用了更为多样化的作曲手法以及特殊的演奏法对

[95] 杨曙光:《中国民族声乐艺术的审美特征》，《中国音乐》1997年第3期，第65页。

[96] 《荀慧生演剧散论》，转同上。

哭音更为高度提炼、艺术化的模拟，体现在对真实人声哭腔的模仿时，不仅表现在对哭腔音调的模拟，还体现在对如暗泣、抽泣、哽咽、抽噎、泣不成声、边哭边诉、声泪俱下等不同哭泣的状态、情态的处理上。如《江河水》中的第一段的哭诉音调具有前促后扬、整体下行的特点，模拟了民间哭腔所具有的拉长腔，高而复低的情态，声泪俱下。第二段则转入哭得死去活来后所进入的一种恍惚凄惶之境，"其声呜呜然，如怨如慕，如泣如诉"。在该段末的八分休止处还依稀可闻女主人公的哽咽、抽噎之声。所以，再加上"连休止符都充满着音乐"的二胡大师闵惠芬的激情演奏，也难怪能令走遍世界的指挥大师小泽征尔也感动得伏案恸哭，盛赞"拉出了人间的悲切"，为中国民族音乐中的悲音所折服。

在二胡叙事曲《新婚别》之"惊变"的第一乐段中，则是运用了戏曲的摇板，独奏二胡用散板的"慢唱"来模仿戏曲的哭腔音调表现新娘子的哀号乞求，乐队则以急促的十六分音符节奏"紧打"衬托，两者交织在一起，更增惊慌之状。这个"哭泣"音调的前四句都由一泻千里的散板哭腔到变徵（"变徵之声，士皆垂泪涕泣"），并运用二胡的大幅度压揉、抠揉使其音高颤动游离，再分别滑到徵、商、徵、羽音的长拖音。相同手法的还有二胡曲《蓝花花叙事曲》的展开部，小提琴协奏曲《梁祝》中的"抗婚"、"哭灵"。而在琵琶曲《塞上曲》的第三段"路别"中休止符的多次运用，还造成了悲痛欲绝时边哭边诉、上气不接下气的悲伤效果，在《胡笳》中则是依稀可闻女主人公若有若无的掩面暗泣。

此外，中国音乐善为悲声还与民族乐器的音色性格偏向有着较大的关系。在中国的民族乐器中，就总体而言，乐器自身的性格偏于内向化的居多，其中不少颇具代表性乐器的音色个性也属于天性"尚悲"、"好悲"而极适合于表现悲音。如自古善为悲音、哀声而令"群胡皆涕泣而去"、"贼皆流涕"的胡笳（亦称"悲笳"、"哀笳"），"本名悲篥，出于胡中，其声悲"（《旧唐书·音乐》）的觱篥，空旷寂寥、凄厉神秘的埙，其声呜呜、如怨如慕的洞箫，浑厚磁实、沙哑沧桑的管子，深沉低回、如老者般苍凉的古琴，还有在当代民族乐器中占有相当重要地位的二胡，亦无不是生性偏于温婉缠绵、细腻伤感。

并且，中国的民族乐器多擅悲音，还与中国音乐"近人声"的音色审美观有着密切的关系，无论是器乐的声乐化，还是民族声

乐、戏曲中音色都是以接近自然（肉）人声为贵，追求一种尽可能是真切肉体感受体验的、感性自然的音色。而只有这种人性化的"肉声"才可以在中国宗法社会、此岸文化的人间凡尘的音乐世界里，以最接近人心自然的真切状态，悲则鸣，哀则哭。

4. 小结

"哀而不伤，怨而不愤"作为民族文化心理结构中的重要构成因素之一，深深浸染、积淀在每一个民族成员的思想感情中，造成了艺术家自然以这种方式创作、民众以这种方式来欣赏悲剧的特殊的审美心理，形成了一种较为稳定的民族悲剧的创作—欣赏的模式。

"中国人的悲剧感，是由历史的兴亡和世事的无常中表露出来。……中国悲剧感人的力量，是在能揭开生命与时事虚幻无常的实相，并由此激起的大悲与深情。"[97]中国式的悲情在表面如此哀怨感伤的感叹中，深藏着的恰恰是它的反面，是对人生、生命、命运、生活的强烈的欲求和留恋。昭示着对主体生命、情感、理想的重新发现，是人在形而上的意义上对生活与生命的重新认识与体验。它已经超越了对个体命运的关心留恋而升华为一种社会的民族的悲剧情怀，因而具有了更为普遍、更为深刻的美学涵义。[98]

[97] 韦政通：《中国的智慧》，长春：吉林文史出版社1988年版，第165页。

[98] 梁一儒等著：《中国人审美心理研究》，济南：山东人民出版社2002年版，第297页。

第八章　民族性格与音乐民族审美心理

[1] 民族性格在《辞海·民族分册》《中国大百科全书·民族卷》中称"民族心理素质"和"民族共同心理素质"，此外，还有称"民族群体人格"、"国民性"等。

[2] 周晓虹：《现代社会心理学——多维视野中的社会行为研究》，上海：上海人民出版社2002年版，第476页。

[3] 梁一儒、宫承波：《民族审美心理学》，北京：中央民族大学出版社，呼和浩特：内蒙古大学出版社2003年版，第55页。

民族性格[1]，"是一个民族的群体人格，是一个民族在特殊的社会历史条件下形成的各种心理和行为特征的总和。"[2]"是覆盖全民族并在民族成员身上反复显现的一种共同的心理素质，或人格综合体。……是民族文化积淀、民族个性的显示器，甚至成为民族识别的鲜明标志。"[3]它具体表现在各民族的文化、艺术、生活中，是各民族物质生活条件与历史发展特点的反映。它赋予了民族心理以质的规定性，这种质的规定性足以将一个民族和他民族区分开来。民族心理学和社会心理学的研究表明，生活于同一民族中的不同个体具有基本相同的人格特征和社会行为模式，在此基础上，必将形成各种各样的文化心理类型。

这种"类型"概念在心理学、民族学和美学的研究中地位十分重要，也是民族审美心理学中的一个中心词，一个具有特定内涵的美学范畴，还是社会人文科学研究中一种科学的方法论。"类型"概括了某一民族不同于其他民族的基本心理素质特点，在民族审美心理中的类型特点则主要表现为民族气质、民族性格的共同审美特征。

民族性格通过民族文化的特点表现出来，不能离开民族文化而存在。任何一个民族，在其音乐审美心理活动过程中自始至终都要受到该民族性格以及民族气质的影响和规范，并由此获得稳定性、独特性等心理

特点。民族性格、民族气质作为民族心理素质整体结构的一个重要组成部分,它们和民族的审美意识保持着千丝万缕的联系,并由作为审美主体的民族成员辐射渗透到音乐审美实践活动的各个方面。

第一节　普通心理学与民族心理学中的气质、性格的类型化

由于民族心理是以个体心理为基础的,就心理特点和心理过程而言,个体心理又是民族心理必然的逻辑起点。因此,在我们进行民族审美心理的研究中,借鉴普通心理学中个体气质与性格的相关研究成果和方法论也已成为一种必要乃至必然。

一、个体气质、性格的类型划分

在普通心理学中,气质是指"人典型的、稳定的个性心理特征,它表现了一个人生来就具有的心理活动的动力方面(指心理活动的速度、强度、稳定性、指向性)的自然特征"[4]。

作为一个古老的概念,早在我国春秋战国时期的医书中就有根据阴阳二气的关系,即阴阳的强弱分布比例将人的气质分为太阴、少阴、太阳、少阳、阴阳平衡五种类型。孔子也曾从类似气质的角度,将人分为"狂"、"狷"、"中行"三类,他认为"狂者"富有进取精神,敢作敢为;"狷者有所不为"即表现为小心谨慎、优柔寡断;"中行"则介于两者之间,是所谓"依中庸而行",不偏不倚,不狂不拘。

在西方,有关气质的理论,也曾有多种学说:如古希腊医生希波克拉底所提出的"气质体液说",根据四种体液在人体中所占比例的不同,把气质分为多血质、胆汁质、粘液质和抑郁质四种类型,这种分类法迄今仍为心理学界所沿用。此外,还有德国的精神病学家克

[4]　南京师范大学主编:《心理学》,南京:河海大学出版社1988年版,第245页。

瑞奇米尔和美国心理学家谢尔顿等提出的"气质体型说",日本心理学家古川竹二提出的"气质血型说",美国心理学家巴斯的"气质活动特性说",柏尔曼的"气质激素说"等等。

上世纪20年代,俄国生物学家巴甫洛夫从大脑皮层基本神经过程中的三种特性所构成的多种组合出发,划分出四种与气质高度关联的神经活动的基本类型:强而平衡的灵活、活泼型,强而平衡的安静型,强而不平衡的不可遏止型,弱抑制型。并认为这四种神经活动的基本类型就是气质的生理基础,而气质则是其外在的表现,这一研究为探讨人的气质的生理机制开创了更为有效的途径。

瑞士心理学家荣格在发展了弗洛伊德的精神分析理论的基础上,依据思维、情感、直觉、感觉等四种基本心理功能所定向的习惯性态度,把人的心理归纳为理性和非理性,或内倾和外倾两大类。这两大类当中还可以分别细分为若干种小类。

心理学中的性格指的则是"人对现实稳定的态度和与之相适应的习惯化了的行为方式的个性心理特征"[5]。性格与气质既相区别,又密切联系,气质主要是先天的,它更多地受高级神经活动类型所影响,变化较难、较慢,在评价上无好坏之分;而性格主要是后天的,它更多地受社会生活条件所制约,与气质相比,变化较易、较快,其社会评价有好坏区别。气质能够影响性格的表现方式,还可以影响性格的形成和发展进度。

二、民族性格与个体性格的关系

民族心理是以民族成员个体的心理为起点的,民族性格也不能超越个体成员的性格表现而存在,而可以从民族各个成员的性格类型分布趋势来加以确定。所以,当我们以这种个体心理的气质、性格类型的研究为基础,再向群体心理、民族心理的提升,就可以进入更高的抽象,从类型的高度分析比较不同民族的心理内涵和规律性,在不同类型的比较中完成民族文化之

[5] 同[4],第261页。

间的兼容和互补。由此，我们可以参照以上普通心理学中对气质、性格的相关分类，也将民族气质、性格大致界定为若干种相对应的类型，并有利于进一步探讨民族气质、性格对民族审美情趣的制约与影响作用。

同时应该注意，由于民族性格是一个民族中各个成员的类型分布趋势，它就不可能只是某一种典型的性格类型。个体性格类型的研究也说明，性格类型不是都能划分到某一种典型的类型之中。很多人的气质性格往往兼有多种类型特征。所以心理学界将其分为典型型、一般型和混合型。民族性格是从一个民族中各种性格、气质类型所占的比例来确定该民族在心理和行为上所表现出的气质类型。所以，我们不能绝对、简单地说某个民族就是属于某一种典型性格、气质类型，而只能说在该民族中某种性格、气质特性占优势。

关于对民族性格的研究，除了冯特以外，恩格斯对爱尔兰与英吉利人、勒温对德国人和美国人都有过比较研究，本尼迪克特在《文化模式》(1934)中提出"主导人格类型"的民族性格研究，在《菊与刀：日本文化的诸模式》中对日本国民性进行了研究。其他如戈若在《大俄罗斯人》、M.米德在《枕戈待旦：一个人类学家眼中的美国人》中分别对俄罗斯人和美国人的民族性格进行了较为全面深入的研究。

第二节 民族气质、性格类型与音乐审美心理关系的宏观比较

一、中西比较

首先，当我们将中国人和欧洲人的审美心理看作两大基本类型，并对其作宏观比较时，便可看出两者在民族气质、民族性格方面所呈现的整体差异。由于先天不同的生理基础、自然环境的挑战性[6]以及后天迥

[6] 一般而言，自然环境的挑战愈强，对民族的刺激就愈大，促使民族的奋进抗争欲望也就愈强，征服对象的意志也愈强烈，该民族性格中的外向、激进的因素则会愈多。反之，则趋内向、中和。

异的社会规律、文化背景的影响作用,导致中国人传统的气质、性格是含蓄、内蕴、凝重、谦和、重情感的女性式的内倾情感型,在审美理想上表现为讲求天人合一,追求雅(儒)、妙(道)、悟(佛)的精神境界,在审美情感上注重欣赏含蓄、幽怨的中和之美;而西方人的气质则是偏向于外露、激进、张扬,属于男性气质的外倾型,崇尚、欣赏冒险、叛逆、竞争和新奇,在审美感情上则偏爱外露、夸张、剧烈和迷狂。

而对于中西民族性格差异与其音乐之间的关系问题,刘天华先生早在上世纪初就有着深入的思考,并由此角度而提出国乐改进的方案:"虽说先生对于西乐业很钦佩,但因国民性的不同,总觉西乐不能完全适合中国人的口味,不能完全代表中国人的思想。所以西乐虽完善成熟,究竟不能削足适履的把它搬来应用在中国人的意识言语性格之间。欲求适于表现中国的国民性,非就中国固有之国乐加以改革不可,非用新的方式加以创造不可"(《南胡说略》,见《刘天华先生纪念册》)。

相关问题王光祈先生也早有关注,他认为:"第一,西洋人习性豪阔,故其发为音乐也,亦极壮观优美,吾人每听欧洲音乐,常生富贵功名之感;东方人恬静而多情,故其发为音乐也,颇尚清逸缠绵,吾人每闻中国音乐,则多高山流水之思;换言之,前者代表城市文化,后者代表山林文化也。第二,西洋人性喜战斗,……其在音乐中,以好战民族发为声调,自多激昂雄健之音,令人闻之,辄思猛士,固不独军乐一种为然也;反之,中国人生性温厚,其发为音乐也,类皆柔蔼祥和,令人闻之,立生息戈之意;换言之,前者代表战争文化,后者代表和平文化也。"[7]

在王光祈看来,"中华民族性"(国民性)即是"爱和平,喜礼让,重情谊,轻名利是也"[8]。他认为这种民族性主要来自孔子学说。的确,儒家"温柔敦厚"、"思无邪"的诗教和道德信仰,和道家"柔弱胜刚强"的社会历史观与朴素辩证法,共同塑造了中国人的民族性

[7] 王光祈:《德国人之音乐生活》;转引自冯文慈、俞玉滋选注:《王光祈音乐论著选集》,北京:人民音乐出版社1993年版,第27页。

[8] 同[7],第21页。

格,也奠定了中国文化阴柔倾向的坚实基础。由于孔子对"善"字的特别偏重,于是"中国音乐遂只在安慰神经方面用功,而不在刺激神经方面着眼"[9]。"若就大体论来,中国音乐诚然有一最大缺点,即是欠活泼,少变化。"[10]

先贤发表于近一个世纪前、从文化比较视野出发的诸多观点,即使在今天看来,仍是非常难能可贵的,不乏真知灼见。对于中西民族在群体性格方面的"豪阔"与"恬静","性喜战斗"与"生性温厚"、"爱和平"等差别,与中西在音乐性格上的"壮观优美"与"清逸缠绵"、"激昂雄健"与"柔蔼祥和"之差别,两者之间毋庸置疑地存在着必然的联系。

中华民族在几千年漫长的封建社会中封闭型的深层文化氛围中所形成的这种亲自然、重情感、温柔敦厚、凝重沉实的民族气质与"内倾情感型"的民族性格对民族成员的音乐审美心理必然有着深远的规范和制约作用。如因内敛、凝重的民族性格使然,中国人的心理节奏趋缓,而趋缓则又易于沉着涩滞。所以在音乐审美中一般比较偏爱欣赏缓慢舒展的韵律和节奏,偏重于含蓄、温婉的"阴柔之乐"与幽怨、哀愁的"悲情之乐"。总是喜欢驻足停留在感觉、知觉的领域里,专注迷醉于品味着音乐的内在神韵之美,以获取深沉、持久的美学享受。亦如王光祈所言的"遂只在安慰神经方面用功"。

这种对欣赏过程中阶段性留驻的过于偏重感性的陶醉、流连、体验,必然同时会把审美过程中的理解、思考淡化,而不喜欢在艺术欣赏中进行深入的思索,探寻其中深刻的哲理性。有人在总结中国戏曲的审美经验时,特意对中国人艺术欣赏时的这种"理解的便捷化、通俗化"的特点进行了深入的阐述,认为中国观众的审美心理定势是"以'感知—情感'为主体框架。他们要求显豁、凝练、优美的感知,并由感知直通情感。在这个非常突出的主体框架的旁侧,他们也要求便捷的理解,充分的想象,并保持疏松、灵动的注意力。……

[9] 王光祈:《中西音乐之异同》,《留德学志》1936年第1期;转引自《王光祈文集》,成都:巴蜀书社1992年版,第295页。

[10] 王光祈:《评卿云歌》,载《中华教育界》1927年6月第16卷、第12期,第289页。

感知有可能引向情感,也有可能引向理解,但情感因素和理解因素还是有矛盾的,过于深邃的思考必然会损及情感。中国戏曲观众选择了情感一端,因此要求便捷化、通俗化"[11]。

中华民族性格在大的"内倾情感型"的前提下还有着以"坚韧不拔"、"自强不息"、"高风亮节"等为特征的内核,如松、竹、梅等物本皆为世人所爱,可能在其他的一般民族眼里,仅仅会看到它们的自然美的本质。但在中国人的心目中,这"岁寒三友"主要是人格化的象征,具备了自然美和社会美的双重性质,打上了鲜明的民族印记。如梅之暗香疏影、松之傲霜斗雪的品格都是同中华民族含蓄内向、坚韧不拔的民族性格紧密联系在一起的。在中国的传统艺术中,以类似系列母题创作的音乐作品不胜枚举,如琴曲《梅花三弄》正是通过梅花的晶莹玉洁、超逸端庄、抗寒斗雪而后再发芬芳暗香的动人气韵来赞美具有高尚节操的人。曲中所表现的"梅花清癯冰艳,傲骨棱棱,不为之屈"的音乐气质也正是中华民族气质的写照。亦如杨抡《伯牙心法》中对该曲的说明:"梅之花之最清,琴之声之最清,以最清之声写最清之物,宜其有凌霜音韵也。"[12]对于兰花,《家语》曰:"芝兰生于深林,不以无人而不芬。君子修道立德,不为穷困而改节。"在《碣石调·幽兰》、《猗兰》《佩兰》等琴曲中对兰花的清幽独芳、雅洁脱俗的气质都有着悠然的歌颂。而对于"出淤泥而不染,濯清涟而不妖"的莲花,则有着《出水莲》、《粉红莲》等曲目,此外,还有借物咏怀的《听松》,所谓"岁寒,而后知松柏之后凋也"。

这些在中国传统音乐中被反复歌颂的松、竹、梅、兰、莲等母题,实际上已经成为中华民族"性格的衍生物"。而内向、敦厚、坚韧、质朴的特征也成为了中华民族性格的核心部分,成为民族性的鲜明标志。并且,从某种意义上来说,只有超越这些物体最初自然美的本质来欣赏它们,才可以把握、理解可以代表中华民族气质的真正的中国艺术精神。所以,与这些母题相关的

[11] 余秋雨:《戏剧审美心理学》,成都:四川人民出版社1985年版,第347-353页。

[12] 李民雄:《民族器乐概论》,上海:上海音乐出版社1999年版,第272页。

诸多乐曲正是因为代表了民族的精神而成为了中国民族音乐中的经典之作而流传千古。

民族审美心理机制本身永不停息的活力和面对新奇图示而产生的"完形压强",总是趋向于突破既定的模式,追求创新。所以,民族性格也并不是一成不变的,而是在外界刺激物的作用下,在保持整体结构相对稳定的前提下,在自我调整与完善的总体目标与过程中发生着变异。特别是随着近现代跨文化交流的日趋活跃,中国人的气质、性格正发生一些明显的改变,如国民总体的"焦虑性降低,情绪稳定性增高;自我克制和谨慎性减弱,冲动和自发性增强;内向型减弱,外向型和社交性增强";"崇尚阳刚的审美理想得到强化,艺术的理性色彩(哲理意味、抽象变形等)得到愈益普遍的承认与理解"[13]。

二、世界诸民族之比较

关于民族性格类型与世界诸民族音乐审美的关系,丹纳在其《艺术哲学》中如是认为,不同的民族之中,有的天生快乐,有的却充满忧患感;有的重实际,有的爱好思辩……这些民族性格上的不同之处总是会在各民族的艺术中表现出来。舒曼在《音乐家生活守则》中曾经告诉青年音乐家:"要留神细听所有的民歌,因为它们乃是最优美旋律的宝库。它们会打开你的眼界,使你注意到各种不同的民族性格。"[14]在以民歌为代表的几乎所有种类的民族音乐中,都集中地反映出某一民族的性格特点。对此问题,中国的王光祈先生也有过一定的关注,他认为,尽管欧洲音乐在东方人看来由于都是导源于希腊文明,之后又在相互的影响中发展,似乎应该是一个不可分割的整体。然而,欧洲各大小国家、民族的众多的音乐流派足以说明欧洲音乐之固有民族个性的发达、鲜明。并通过对拉丁、日耳曼等民族性格对其音乐的制约作用,得出"故吾人又可谓欧洲音乐为无数之个体聚集而成"[15]的结论。

[13] 梁一儒、宫承波:《民族审美心理学》,北京:中央民族大学出版社,呼和浩特:内蒙古大学出版社2003年版,第53、61页。

[14] 转引自李佺民:《谈音乐的民族性与时代性》,《音乐研究》1980年第4期,第26-27页。

[15] 王光祈:《德国人之音乐生活》;转引自冯文慈、俞玉滋选注:《王光祈音乐论著选集》,北京:人民音乐出版社1993年版,第25页。

1. 意大利

拉丁民族被公认为生性活泼、开朗、优雅、妩媚，具备了一种崇尚音乐、绘画、雕刻的优美的艺术气质。如意大利人崇尚自然的思想，情感丰富，追求感官享受，追求感性的精致韵味，具备一种被认为似乎是天生而来的审美能力，他们擅长布局、重视色彩、热爱歌唱。在音乐中追求优美抒情、对称圆润、流畅华丽，所以格里哥利圣咏与美声唱法在意大利诞生，应非偶然。除了歌剧、雕塑等艺术以外，意大利还以华美新潮的时装与精致可口的美食闻名于世。并且在几乎所有的视听艺术门类中都追求着丰富而美感的色彩对比。

2. 法国

与意大利人相似，同为拉丁民族的法国人也具有明彻、严密和优雅的风格，喜欢追求合乎逻辑的秩序，外形的对称，美妙的布局。他们爱慕虚荣、附庸风雅，要求不断扩大生活的视野，尽情陶醉于运动、热情与精神享受之中。艺术语言的细腻是该民族审美的主要特色，所以，在音乐动机的展开、和声语言的运用等方面，法国音乐在欧洲都堪称是最精细的。虽然在古典乐派时期法国音乐几无建树，但在浪漫主义时期，特别是以德彪西拉威尔为代表的印象派最先在法国的建立，也都并非偶然了。即便是在现代音乐中，也可感受其中的细腻、浪漫的气息。可见，拉丁民族的性格同日耳曼民族本能地追求思辨、理性、智慧的哲学素质形成了鲜明的对比，也同盎格鲁撒克逊民族喜欢雄浑、悲壮、喻讽的民族性格大相径庭。所以，从总体上来看，拉丁民族的心理性格类型是弱型的、情感化的，正是由于其"秉性洒落"，所以"其发为音乐，则以飘逸优美见长"[16]。

3. 德国

对于日耳曼人，如德国，由于其早期生存环境的相对恶劣，历史上长期的封建割据、战火连年，民族的坎坷境遇使得民族成员善于沉思冥想，热衷于揭露与挖出隐藏的东西，注重事物的本质，勤于钻研，这种深思

[16] 同[15]，第32页。

熟虑和很少肉感的民族性表现在民族物质生活和精神生活的各个方面，使得该民族有着"健全的头脑，完美的理智……感觉不大敏锐，所以更安静更慎重。对快感要求不强，所以能做厌烦的事而不觉得厌烦。……在他身上，理智的力量大得多……渊博的考据，哲理的探讨，对最难懂文字的钻研……材料的收集和分类，实验室中的研究，在一切学问的领域内，凡是艰苦沉闷，但属于基础性质而必不可少的劳动，都是他们的专长"[17]。德国的大哲学家黑格尔曾如是评价他的同胞："德国人的性格总是喜欢内省，沉默寡言的思考，有些单调和枯燥，这种沉默状态容易导致产生顽固倔强，动辄生气，满身锋芒，不可接近……"[18]所以，在这样一个创立了各种思想主义和形而上哲学的、侧重思辩与高度重视秩序的民族中，其民族性格必然表现为强型、理智化的类型特征。

并且，日耳曼民族这种偏重理性的民族性格不仅在哲学、数学等最抽象的理论领域，而且在文学、音乐等最活跃的感情领域中也得以突出的表现。他们几乎是以研究哲学的态度来对待音乐，所以在德国音乐中一向注重理性的内容与严格复杂的形式，音乐的展开逻辑清楚、层次分明，并力求通过在音乐中追求一种深刻的哲学思考与崇高的启示。德国盛产众多巴赫、贝多芬这样的以严谨、理性、崇高而著称的音乐哲学家，还发出"音乐是比一切哲学更高的启示"（贝多芬）的德国式的感叹。马克思在评论德国人表现在音乐上的天分时说，德国人"从当前时代的深处把人类情感中最崇高最神圣的东西，即最隐深的秘密揭露出来，并且表现在音响中"[19]。正是由于德国人的思辩理性，而"不喜欢朦胧、迷茫，因此在格律和迷乱斗争的艺术发展史中，他们总是站在格律的一边，从赋格、奏鸣曲式，一直到序列，都是德国人牵头，而印象派在德国几乎没有市场"[20]。所以，王光祈先生才认为"日耳曼民族资质厚重，其发为音乐，又以深永沉雄为归"[21]。

[17] 丹纳：《艺术哲学》，北京：人民文学出版社1986年版，第153-154页。

[18] 黑格尔：《美学》，燕晓冬编译，北京：人民日报出版社2005年版，第109页；转引自林华：《音乐审美心理学教程》，上海：上海音乐学院出版社2005年版，第443页。

[19]《马克思恩格斯论艺术》（四），北京：人民文学出版社1966年版，第416-417页。

[20] 林华：《音乐审美心理学教程》，上海：上海音乐学院出版社2005年版，第444页。

[21] 王光祈：《欧洲音乐进化概观与中国国乐创造问题》，见《欧洲音乐进化论》；转引自《王光祈文集》，成都：巴蜀书社1992年版，第32页。

4. 英国

英吉利人是以保守、矜持、威严的民族性格闻名的,他们尊重秩序、行事正统,有人说英国人的阴沉与刻板就像伦敦久聚不散的雾。英国人的情感表达方式相对于欧洲其他的民族要相对含蓄,因此,在他们的民歌和苏格兰风笛曲中都较多地保留了平和而倾向性不强的五声音阶,并注重节奏的坚定与均衡。

5. 俄罗斯

横跨亚欧大陆的俄罗斯民族有着鲜明的民族性格、心理气质和文化精神,从其所处的地理环境出发,俄罗斯人性格中的坚韧不拔首先得益于气候。俄罗斯的国土除了干燥的草原和西伯利亚地区,其他地方皆贫瘠、多沙,或者泥泞、干旱,或者是沼泽地。在这样恶劣的自然环境下,也注定俄罗斯人要有顽强和坚韧不拔的品性才可以生存下来,俄罗斯民族性格的形成得益于忍耐并且在顽强中获得精神价值。再者,俄罗斯地处东欧和亚洲大陆之间,特别容易受到来自四面各方的挤压、隔离和围攻,俄罗斯民族可以说是在长年的战斗中谋求生存的。"战争使俄罗斯民族总是处于生与死的门坎上,认识到自己是为民族价值而战这样的事实为俄罗斯人不断思索生命的意义提供了养料,庄严而又普通、英勇而又忘我地抛弃尘世的生命并且投向彼岸的世界成为俄罗斯人似乎具有民族特性的固有特征。"[22]并且,对基督教的接受还使俄罗斯民族审美文化中处处弥漫着浓厚的宗教意识和悲天悯人的情怀,用基督教精神解释世界的哲学观,使俄罗斯的民族审美注重对灵魂的拷问并且充满了对真理的不懈的追求,也使俄罗斯的审美心理外化为坚定的信仰。

俄罗斯民族性格中的这些特点也深远地影响着他们民族音乐的风格特性,无论是在俄罗斯的民间音乐,还是民族乐派创作的音乐中,都是以宽广深厚的气息、偏于忧郁但又内刚坚韧的情感个性作为共同的风格特征。与此忧郁情感偏向相对应,在俄罗斯的民族音乐的调式运用中,在数量上占有优势的调式则是选用了

[22] 柴焰:《试论俄罗斯民族审美心理的形成》,《中州大学学报》2002年第4期,第21页。

小调（主要是和声小调与旋律小调），和声上强调宽广效果的变格进行，所以在俄罗斯的音乐中，最令他民族明显感受到的正是这种偏于忧郁甚至是阴郁的悲情主义，一种来自冰天雪地、寒天腊月的北方苦难民族深深的忧郁与无奈的悲情。也正如俄国文艺理论家别林斯基所深刻地概括的："我们的大家族——从马车夫直到第一流诗人都忧郁地歌唱。我们显著的特征是：悲凄的号叫，这就是俄罗斯的歌！"不过，这种俄式的惆怅与忧郁绝不是"衰弱的心灵的疾病"和"无力的精神的萎靡"，它深沉、强烈、无尽……[23]

6. 美国

美国作为世界上最年轻、也是最大的移民国家，各种血统民族的文化在这里得到了相对最平等、最高程度的融合。美国人的国民性主要表现为重视个性的张扬，讲求实效、讲实际，而使得美国音乐中很少有类似德国音乐中那种深刻的哲学思考，也没有中国音乐中幽远深邃的意境与雅致的情调，更少有俄罗斯音乐中悠长的气息与无尽的忧郁。并且，由于民族历史短而相对漠视并较少受历史与传统的影响与束缚，从而更注重追求大胆的创新与标新立异。所以，在美国的音乐中表现出传统与民间音乐意味的淡寡，或是处理为多元文化的大杂烩，或是在其光怪陆离的现代音乐与流行音乐中尽情表现其美国式的层出不穷的新奇古怪与美国社会的烦躁不安。

[23] 别林斯基：《别林斯基论文学》，北京：新文艺出版社1958年版，第100-101页。

7. 非洲和澳洲

非洲和澳洲的土著生来爱好节奏强烈的音乐，热烈奔放不止的舞蹈，鼓点紧密强劲、急如风雨、震撼人心，这种特别的审美情趣同样可以从他们"强而不平衡的不可遏止型"的天生的民族气质和地处热带气候环境对忌静好动性格的生成影响中找到合理的解释。

可见，不同的民族气质、民族性格对于民族的音乐审美心理所具有的制约作用是显而易见的。这种超越一般个体、群体气质、性格之上的类型比较更有助于开阔视野，在广阔的文化背景上宏观把握不同民族审美心理结构的全貌及其基本特征。同时，对于精神心理层面这种内在的、捉摸不定的研究对象而言，从某种意义上来说也不失为是一种可思

借鉴的方法。这种以民族为单位的性格类型比较比个体心理学中的比较综合范围更广,抽象程度高,也是对普通心理学中有关气质、性格常规的实证性微观研究的一种补充。

第三节 民族性格对音乐审美心理制约的个案研究

民族性格作为一个民族在一定社会历史条件下形成的各种心理和行为特征的总和,它赋予了民族心理以质的规定性,并具体地映射、表现在各民族的文化、艺术中。如在中国少数民族中,之所以各民族的音乐都有着独特的、不可替代的风格与性格特点,呈现出品种纷繁万千、个性鲜明各异的态势,不同的民族性格差异是这种音乐性格与音乐审美心理差异形成的重要原因之一。诸如藏族民族性格的豪迈豁达、回族的和衷共济、傣族的温文尔雅、维吾尔族的爽朗热情、蒙古族的刚毅粗犷等都与其相应音乐性格的形成有着千丝万缕、内在的联系,并表现为两者在总体特征上的近似对应性。

下文试以傣族、苗族、畲族为个案探讨民族性格与音乐性格以及音乐审美心理之间的相互影响、制约的关系。

一、傣族

傣族是一个非常有特色的民族共同体,在云南,人们常用"水"来比拟傣族,把傣族称为"水的民族"。这种比喻之所以成立,不在于傣族傍水而居、过"泼水节",而在于它是对傣族的民族气质和文化性格的生动写照。在"水"的背后,隐藏着傣族温婉、沉静、细腻、绮丽的心灵世界。

这种民族气质、性格特征的形成,其本质属性可能主要来源于民族的血统、遗传等具有决定性的生理基础,但与傣族的客观社会条件如历史背景、自然生态环境、宗教信仰、民俗风尚、生活生产方式等也是密切相关。

在傣族的历史上,虽然也不乏频繁的战乱,但从整个民族的历史进程的全局来看,社会安定的局面还是多于动荡局面,并且,

这种动荡一般都带有局部的性质，一个地区发生动乱，其他地区基本上仍处于比较稳定的状况，特别在群众的基层生活中，并不太受其他地区的动乱所牵引，仍然过着自给自足的简单生活。这种代代相传、普遍存在于社会基层的平静生活环境，无疑也有助于傣族人民多情善良、热爱和平性格的形成，也成为产生与其性格相适应的傣族音乐与长篇叙事诗的温床。

此外，傣族地区对佛教的大力信奉，也较大地影响了傣族人从善、平和性格的形成。由于所信奉的小乘佛教提倡出家修行，在过去，不少未成年的傣族男子都要过一段脱离家庭的寺院僧侣生活，学习佛教教义和戒律。即使是还俗以后，一年之中也要参加很多次的佛事活动。傣族地区城乡、集镇、村寨佛寺遍布，人人信佛。小乘佛教之于傣族，不可须臾或离。这种情况在我国少数民族中也是不多见的。傣族人奉佛布施以修来世、以求善报、消极遁世的思想以及没完没了的佛事活动，无形中影响到在其文化领域表现为较为保守、缺乏吐故纳新的创新精神。

特殊的地理条件使得傣族地区形成得天独厚的自然环境，地理特征的多山多水，土地肥沃，风景秀丽，蕴藏着丰富的动植物和矿产资源，气候炎热，雨量充足，使得傣族地区呈现为一派亚热带风光，"远看山高树密，近看茂林修竹，耳旁有鸟雀不息的啼鸣，空气中充溢着醉人的花香"[24]。四季常青的气候条件，也非常适宜于各种动植物和农作物、瓜果的生长，使得傣族地区不仅有着发达的农业，还有着"植物的王国"、"天然的动物园"、"孔雀之乡"的美称。在傣族的观念中，森林、动物、人类三者似乎没有泾渭分明的界限，他们与自然和谐共存，每每月下，傣族老人给小孩讲述人类与动植物并存的道理。民间的谚语"象靠傣族，傣族靠象"、"砍倒一棵大青树，等于杀死一个小和尚"说的就是这种共存关系。

傣族既强调人与自然的和谐相处，也注重人与社会建立良好的关系，这是一种社会生态观。"山离得再

[24] 张公瑾：《傣族文化》，长春：吉林教育出版社1986年版，第2页。

近也靠不拢,人隔得再远也可会面","两座山不会相碰,两个人却常相遇",说明了人际关系的重要性。谚语"似人非人"还从伦理道德角度表达了傣族的"人性观",傣族认为暴戾作恶者丧失了起码的人性,这种人表面是人,本质上不是人。真正的人应当讲人道、爱和平,互相尊重、互相帮助、和睦相处、造福人类。告诫族人要以善相待。如"野猫不欺兔,寨人不欺寡妇"(并主张寡妇再嫁),就与汉谚中的"寡妇门前是非多"、"一女不事二夫"截然相反。其他诸如"帮人杀猪,不帮人吵架"、"田里凉亭常有,为田争吵则无"、"只有打猪狗的鞭子,没有赶人的棍子",也都是教人和睦相处的谚语。傣族还十分重视家庭亲缘关系,对人热情有礼、轻言轻语、笑容可掬,提倡敬老爱幼,亲朋之间则要不问贫富保持经常联系,"破箩烂筐可以扔掉,贫穷的亲友不可抛弃"等谚语就反映了富有人道、从善的观念。[25] 这种情感体验在优美的美感中尤其突出,这也成为傣族音乐中以优美、柔美为主要特征的美感心理的原因之一。

　　傣族人民中的这种互助友爱传统风气,也使得大家在生产、生活中团结友爱、共济共渡,使得大部分的傣族人在生活上能够做到自给自足、衣食无忧。从此,种植和饲养的观念世代相传,也培育了傣族以稳定、平和为主要心理特征的农耕文化,而有别于狩猎文化的激情喷涌的性格心理特点。

　　相对优裕的生活条件,慢悠悠、安闲自得的生活节奏,优厚富庶的自然资源和诗情画意的生活环境以及终年不见冰雪、四季不分明的气候,都促使了傣族人相对温和、平和、没有大起大落性格的形成。不难想象,当生活在此境中的此种性情下的傣族人民在一天的劳动之后,于清凉的夜色下的竹楼庭院之中,呜呜然的葫芦丝声和曼声吟唱中,也难怪眼中多是月光下的凤尾竹、凤凰、金鹿之类的和平美好的事物了。与汉族将"岁寒三友"作为主要的人格化的象征而体现为"坚韧不拔"、"高风亮节"等性格特征的内核不同,在傣族包

[25] 以上参见曾毅平:《傣族谚语与傣族文化》,《暨南学报》2000年第4期,第37页。

括音乐在内的诸多艺术门类中,都将在竹楼、竹林、高山、泉水、月亮、星星之下,憨厚的大象、华丽的孔雀、善良的金鹿与多情的凤凰等更具柔性特征的物体加以人格化,成为其审美导向的象征与体现,成为其民族"性格的衍生物"。

美好的自然和社会生态环境,铸就了傣族人民这种如"水"的民族气质和文化性格,并深刻渗透、鲜明展现于其艺术作品中。如在傣诗和傣剧中,即使是对男性主人公,除了赋予勇武、刚强的品格外,也总要特别突出柔情、温和、宽容、忍让的一面。这类温文尔雅、柔情百转的男性,最后总能以柔克刚,取得最终的胜利,而且常常是受民众爱戴而当上国王。所以,傣族艺术作品中理想的男性主人公所具有的温和、忍让的性格,也是傣族柔婉性格在人物身上的折射。

傣族人的这种温婉、柔和的民族性格对傣族音乐的影响则更为明显,傣族民间音乐总体的性格特征表现为柔和、委婉、抒情、平易,所谓"乐如其人"。这种性格映射在傣族音乐的各个方面,如音乐中运用无半音五声音阶,音域不宽,音调平和,缺少动力性。最具代表性乐器筚南叨(即葫芦丝)的音色圆润柔和,略带鼻音,演奏时常用指法和气息控制来奏出极具特色且缠绵、柔婉的滑音。诸多乐种都表现出吟诵性的特点和柔和抒情的气质,而这种柔和、自然和平易作为傣族音乐普遍的性格特征,实际上正是傣族人民心地善良、慈悲为本、爱好和平、反对残暴、与世无争、乐于助人的民族性格的集中体现。

其中最为鲜明的例证是傣族的山歌,即使是在田野、郊外自由咏唱的山歌,与其他民族爽朗、开阔的山歌相对照,也具有柔和、平易的特色,吟诵性是各地傣族声乐体裁作品的旋律特征。表现在音乐形态上,旋律大多音域较窄,往往在八度以内;旋律线条亦较平,运用级进与小跳较多,较少见大的跳进。旋律中调式的表现最为明显。其表现形式多是宫调式的旋律中强调羽音(la),并经常出现 la-do-mi-sol 的进行,突出了羽调式的色彩,因而使得主要调式宫调式的色彩柔化、淡化,表现为一种羽类色彩的宫调式。以上所述调式游移的形态特点,也是构成傣族音乐柔和、平易的性格因素之一。

在傣族的生活风俗歌中有一种"悲调",傣语统称为"喊海",包括喊海、喊海赛�、喊别等歌种。喊海,意思是哭泣的歌,只在办

丧事时，由妇女边哭边唱。唱词表达生者的悲痛和对死者的悼念与赞颂。喊海赛蔑，意思是与母亲感情相联系的哭歌。这是在女儿出嫁之前，母女将要分别，相对哭唱的歌。歌曲生动地表现了母女依依不舍的心情。母亲希冀着女儿未来的幸福，唱的内容多是嘱咐女儿的话语；女儿哭着唱出自己对母亲养育之恩的感激，和离别亲人的悲哀心情。喊海与喊海赛蔑的旋律基本相同。但令人惊异的是，这两种哭泣的悲歌竟然都使用了我们一般认为比较明朗、所谓"闻其宫声，使人温良而宽大"，"和平雄厚、庄重宽宏"的宫调式，而且旋律的骨架是宫音大三和弦的分解，但却用于表现傣族人悲痛哀伤的情绪。[26]

[26] 相关材料和谱例参见田联韬：《中国境内傣族民间音乐考察研究》，《民族艺术研究》2001年第5期，第9页。

如谱：

喊　海

德宏州梁河

中速 稍慢 悲伤地

（下略）

演唱：杨源道　记谱：田联韬

在这里，对于表现歌者的悲痛情绪，起了重要的作用的也就是每一句句尾由角音向下进行的强烈的滑音，和带有哭泣音调的旋律进行。这显然和一般情况下宫调或大调式不甚适宜表达大悲大恸的强烈情感，特别是在汉族民歌中更多地会选择诸如商、羽的"羽类色彩"调式，来表现悲伤情感的情况相悖。这种特殊的调式处理主要也是受傣族平和温雅内敛的民族性格影响，在凄婉悲切的情感表达时也较为克制，有着一定的分寸感。此外，傣族音乐中的这种情感张力与动

力性的缺乏，悲伤指数与程度的低少、淡化，与受小乘佛教在认识观、价值观上的出世态度，缺乏进取与抗争精神的影响也有着一定的内在关系。

值得一提的是，还有一个民族——侗族也有着与傣族比较类似的情况。主要位于黔东南山区的侗寨大多依山傍水，风景秀丽，古树成林，曲径通幽，鸟语花香。并且，由于山区交通不便，与其他民族的交往也不多，侗族人民在如此优美清新的自然环境中过着单纯平静的生活。侗族社会也大多和睦团结，与傣寨一样，在侗寨里也很难看到有争吵打架之类的事情发生。在这样的社会环境与民族性格影响下，"这种友好和睦的人伦关系所引起的情绪和情感活动，除了具有审美的愉快外，更多的是真诚、亲密和爱的情感因素"[27]。所以，在侗族音乐的代表性乐种，作为鼓楼坐唱、室内乐的侗族大歌中，表演时侗族人"坐着手搭邻座的肩，摇头微闭目，轻轻唱，慢慢和，速度徐缓，格调平和，温文尔雅，深情缠绵，内在含蓄"[28]。"音乐风格婉约，色彩偏于暗淡，旋律起伏不大，多小跳与级进，乐句或段落连接处多呈拖腔而向下滑动，旋律装饰喜用颤音。"[29]这种音乐的格调也正是侗族同胞性格上的善良温厚、殷勤好客、彬彬有礼、讲求友爱等心理素质的生动写照。

正如本节开始从天时、地利、人和等方面对傣族民族性格特征形成原因的分析所见，在傣族、侗族的心理世界中美好多于苦难，平和多于动荡，欢乐多于悲哀，故较少汉族音乐审美心理中的"尚悲"与"凝重"倾向。所以在傣族、侗族的音乐里，充满、洋溢着的更多的都是幸福与祥瑞、纯洁和善良。在中华民族大家庭的音乐海洋里，傣族、侗族的音乐堪称是最幸福、安详、温婉的音乐。

二、苗族

在同为南方（西南）少数民族的苗族音乐中，却没有傣族音乐中的委婉、平易。在音乐的形态特征上表

[27] 邓光华：《侗族大歌音乐旋律初探》，《中国音乐》1996年第4期，第18页。

[28] 王俊：《苗族飞歌和侗族大歌旋律形态的比较研究论要》，载《旋律研究论集——全国首届旋律学学术研讨会文论辑编》，北京：文化艺术出版社2000年版，第265页。

[29] 邓钧：《中国传统音乐中的多声形态及文化心理特征探微——以侗族多声部大歌为例与彭兆荣先生商榷》，《中国音乐学》2002年第2期，第44页。

现为,旋律的音域较宽,大都在八度以上,达到十三度的也不罕见。在旋律进行中,表现出对宽、大音程的偏爱,大音程的连接较为常见,如四、五、六、七、八度等都是常见而活跃的旋律音程。偏爱大跳的旋法,同向连跳频繁,在苗族民歌中,甚至多见于西北和蒙古民歌中典型的双四度旋法都不难见到。从调式来看,则以宫徵最多,商角次之,羽调式最少。这与南方地区民族音乐中一般以徵羽商宫角为调序的特点大相径庭。[30]

在苗歌中运用最广且富有特点的核腔是以大三度为特性音程的大声韵 do mi sol 和以纯四度为特性音程的宽声韵 sol do re, 它们反映出苗族在听觉审美尺度和音程感上的偏爱,折射出苗族在音乐审美中的民族特质。其中,从民歌的声韵分布来看,宽声韵的 sol do re 主要分布在西南苗族、荆楚汉族以及西北地区民歌中,此型以荆楚为界越往北四度思维越明显,至西北地区已形成双四度;而往南方看,则除了苗族以外,其他民族基本没有此型分布。

造成这一音乐现象的原因恐怕还得从民族性格的影响力方面来探寻。首先,苗族的族源是以南方少数民族集团为本混杂了大量北方华夏族血液而成,在民族气质上充溢着北方文化的基因;其次,"从民族迁徙史来看,苗族在民族共同体形成之前,曾在黄河流域一带活动,亦与炎黄华夏集团'三战于冀中',战败后幸存者逃到长江中游并建立了一个新兴国家,史称'三苗',此后与华夏族长期争战"[31]。苗族屡遭强族和历代正统王朝的镇压和迫害,经历了漫长而频繁的迁徙过程,自蚩尤到元明清共有五次较大的迁徙,从黄河流域到长江流域,最后又迁到崇山峻岭的西南山区。所以有人说苗族是一个"永远在走动的民族",在不少山川都可找到他们迁徙的足迹,这种迁徙是为了民族生存被迫的迁徙,但富有反抗精神的苗族人民从没有放弃抗争,粗犷、强悍的性格就在这一次次与外族、与自然的激烈抗争中逐渐形成。正是由于上述原因,苗族这个现居于南方的民族却有着北方民族粗犷豪爽、英

[30] 蒲亨强:《苗族民歌研究》,《中国音乐学》1988年第1期,第66页。

[31] 梁聚五:《苗夷民族发展史》(未刊本),存贵州民族研究所。转引自蒲亨强:《苗族民歌研究》,《中国音乐学》1988年第1期,第64页。

勇善战的民族性格。

在苗族的审美心理中，多崇尚阳刚、力量，赞美崇高，这种偏向也大量地表现在苗族的文学艺术中，如塑造巨人、大力士的形象，追求一种雄伟、博大的气魄，表现民族不屈不挠、坚强的民族意志。苗族这一审美特征还深深积淀在民俗文化之中。苗族的芦笙歌舞、踩鼓舞、斗牛、斗马、拉鼓、爬竿等文化习俗都凝聚着苗族对力的崇奉和对崇高的赞美。芦笙是苗族特制的大型管乐，一支芦笙队由十几支以至几十支芦笙组成。与傣族的代表乐器葫芦丝的温顺、柔和的特性相比，苗族的芦笙声音洪亮，震天动地，大型芦笙比赛声音响彻几十个村寨。苗族踩鼓舞手、足、身体大幅度摆动，强劲有力。苗族的竞技活动如"斗牛"、"斗马"、"拉鼓"（类似大型拔河）、"爬坡"、"龙舟竞赛"等也都是力的角逐。而"爬竿"、"上刀山"、"下火海"等苗俗更是对勇敢顽强力量的挑战。此外从一些苗族聚居地（云南一些地方）流行的"抢婚"到族际、寨际之间的械斗都无不体现出这一性格特征。

苗族现在主要聚居或杂居在湘、川、滇、鄂、桂、粤、琼等南方省份，但从音乐的性格上却一直保持着本民族较古老原始的特征和热情奔放的风格，在音组织构造和表现上具有很多北方民歌的性格特点，其偏爱宽、大音程与宽、大声韵的音感思维和粗朴豪爽的民族性格之间也有着内在的对应性。从某种意义上来说，也反映了苗族对自己文化传统的坚守，不肯轻易屈服于其他民族的文化统治的一种在民族性格、群体人格上的顽强固执性。

三、畲族

任何一个民族气质都有一个自然生成和逐步定型化的历史过程，客观社会条件如生活方式的演进、生态环境的变迁等都会对民族气质、性格的形成与改变产生重要的影响。

畲族是一个古老的民族，最早在粤东、闽南沿用着原始的刀耕火种的耕作方式，过着封闭的生活。唐初，由于不堪忍受封建统治阶级对其土地、财产的掠夺，以及"贡赋"与"徭役"之苦，而被迫向外迁徙，可每迁一地，土地都已为他人垦殖、占有，使得畲人一直没有自己的土地等生产资料，而只有去苍然一色、人迹罕至、环境险恶的莽莽万重山间去刀耕火种、狩猎、采薪。食尽一山即他徙，漂泊不定，颠沛流离，崖处巢居，生活极其艰辛。由于落后的

生产方式和封建势力的欺压,经常是"男女并力田,尚被饥寒迫","辣椒当油炒,番薯食到老",衣着是"寒暑皆麻衣",住房是"编荻架茅为居",阴暗潮湿、人畜混居……如此恶劣、低下的生活条件,窘迫、贫困的生活状况都使得畲族人民长期处于一种压抑、紧张的心理状态之中。历史上的民族歧视和欺凌、压迫,再加上世世代代于深山老林中简单刻板、冷落寂寥的生活,均使畲族人长期以来形成一种内倾、胆怯、拘谨、压抑的民族性格。

此外,畲族人民在千年的迁徙中,一般都是以家族的形式来进行的,每到一处,基本上是以血缘关系来建立村落。因而封建宗法制度及其相应的伦理都被视为高于一切,深深地植根于畲族人的心理之中。而这种强调宗法,不杂土著的聚族而山居,特富保守性,自耕自食,自己料理自己的事,与外界老死不相往来。婚姻习俗上与族外通婚较少,多近亲婚配,人口缺乏流动,血缘网织,还导致畲族中精神疾病的发生达到相当比例。恶劣、封闭生存环境中的畲族人民几乎没有任何精神生活,唱山歌就成了他们开怀、解闷、宣泄的重要途径。从音乐心理学的角度来看,借音乐情绪的表达和宣泄可达到心理平衡的目的。

畲族的这种保守、压抑的民族性格还以不易觉察的方式影响到其音乐的性格,使得畲族音乐在性格、风格上也都带有明显的内向封闭性,在其音乐的本体特征上多有体现,如其民歌的音域都不宽,一般不超过十度,旋律以六度、五度、四度跳进辅以迂回级进。畲歌的曲式结构较为简单,均为一段式,且为框架性结构,即受音阶、调式、节奏、旋律音型、句式等多方面形成的框架的约定。据畲族音乐学家蓝雪霏的分析,这种框架性结构的封闭性模式的形成,与畲族长期所处的封闭的山居环境、家族的血统固守、颠沛受欺的压抑心理都是密切相关的。[32]

在音乐的审美标准上,畲族人认为纤细、有穿透力的"高声"最好听,"平讲"不叫唱,是没声的表现。畲

[32] 蓝雪霏:《畲族音乐文化》,福州:福建人民出版社2002年版,第269页。

族男女皆以"高声"歌唱,曰"表妹唱歌声细细,合似溪边人摊排,人品那好声又好,胜过花旦正出台"[33]。在畲族音乐中,无论"大声"或"有声",都用畲族崇尚的假嗓技法演唱,这种畲族所特有的假声唱法在畲族人民中运用普遍、流传极广,并被认为是"祖宗传下来就是这么唱的"的音乐传统。

 固然,造成畲族对假嗓高度推崇这一文化现象的原因是多方面的,如可能是由民俗所影响的对歌者的距离较近、或出于保持声音的省力、耐久,还有人认为是畲族始于"鸟言"之启发,崇尚、模仿鸟叫有关;还有的认为是受汉族审美情趣的影响,视戏曲舞台上旦角的清亮细腻尖声为美,畲族以此为楷模而效仿之……

 但畲族人民共同的民族心理、民族性格对其音乐中假声唱法的形成与流传毫无疑问是一个最为重要的原因。在强烈宗法观念与长期压抑、谦卑、隔阂的民族心理影响下的畲族人,民族性格极端保守、封闭、内向。民歌专家李文珍在《畲族假声初窥》一文中,通过现场观察并分析:畲族妇女行事悄然而小心翼翼,"这种心理气质必然反映在它唯一的驱赶愁苦、寄托心愿的山歌里。那就是轻轻地、悄悄地唱,用纤细、幽怨的音调,如泣如诉地倾诉心事。这便是产生和形成畲族独特的假声唱法的重要原因之一。这种心理素质赋予假声以恬静、纤细、含蓄、古朴的歌唱气质"[34]。畲族音乐学家蓝雪菲也认同这种假声唱法的形成是畲族"在民族压抑的心理承受中,在民族交融之必行之道上形成的歌唱的审美意识"[35]。

 其实,一般意义上的假声唱法,在包括汉族在内的不少民族的民歌演唱中都有存在。但通过具体音乐形态以及与此相关地区、民族成员在共同心理素质、民族性格上的比较,还是可以更明晰地反映出民族性格与音乐审美诸方面的关系。如蒙古族,这个曾一统中国、称雄欧亚的强势民族,铁骑游牧于空旷辽阔的大草原,形成了粗犷奔放、刚毅豁达的民族性格,所以他们的音乐与其性格亦是一脉相承,首先体现为对宽音程跳进

[33] 同[32],第251页。

[34] 李文珍:《畲族假声初窥》,《福建民间音乐研究》1984年第3期,第156页。

[35] 同[32],第229页。

和大幅度旋律起伏的偏爱,在长调的演唱中,高音区的假声悠长而豪放,更多的是热情、洒脱的随性之感。同样是由于民族性格(如上文所述苗族之粗犷豪爽、英勇善战等性格特点)使然,在偏爱宽、大音程的苗族飞歌中,其假声中则多见悠长、奔放之风。而在汉族的西北地区的山歌中,如爬山调、信天游、花儿中也都用假声,但它们与畲族假声纤细、柔和不同,体现的是刚健、空旷、挺拔的刚性之美,这与该地区文化人群的民族性格也是相一致的。这些假声演唱风格上的差异,都无不表明了其与所属民族的心理气质、民族性格之间互为影响的密切关系。

四、小结

在普通心理学中,气质主要是先天更多地受高级神经活动类型所影响,在评价上无好坏之分;而性格主要是后天更多地受社会生活条件所制约,其社会评价有好坏之别。而就民族气质与民族性格而言,我们则认为两者都不存在绝对的优劣高下,也不决定民族艺术的社会价值,与其相联系的审美观念也不存在高低好坏之分。正如中国人的内倾型与西方人的外倾型的气质特点,作为迥然不同的两种民族气质,无论是飘逸优美或深永沉雄,实是各有千秋、不分轩轾的,都足以代表他们民族的特性。他们无必要互争高低,而可能在平等的交流中互相吸收、扬长避短。

所以我们在对民族性格的比较研究中也坚持重在不同类型、不同特点的描述,而不在品评其高低。"任何民族性格和审美心理结构都是历史造就的'生命意识'的载体,带有精神个体必备的丰富复杂性和鲜明的个性特征,因而具有不可重复的特殊性与不可替代的社会价值。"[36]

正是这种民族之间由于不同气质、性格所发出的独特的精神光芒,才使得民族音乐审美心理结构上也呈现出形态各异的态势,生发出各自性格各异的独特的民族音乐之美。

[36] 梁一儒:《民族审美心理学概论》,西宁:青海人民出版社1994年版,第52页。

结　语

1. 新思路、新观点

（1）本研究开拓性地将音乐学、民族学、美学、心理学等学科交叉而构建成新的研究领域——"音乐民族审美心理学"，其创新意义不仅在于对音乐学本学科的细化发展——创建了一门新的交叉学科与研究领域，还加强了民族音乐学研究的美学、心理学层面，拓展了音乐心理学的研究对象，为所涉及、包含的相关学科的发展打开更为广阔的学术视野，提供一个极具拓展空间的新视角、新方向。

本书从更广阔的学科视野、更深的层次上对以民族为单位的人类共同体的音乐审美心理的结构特征及其发生、演化规律作相对全面的探讨，超越对文化现象的表面描述，为深入探讨民族音乐文化形成的"深层结构"开辟了新的途径。本书运用文化比较的方法，通过与他民族文化参照系的横向比较，引发我们同其他民族音乐审美心理类型的一种互为"易位"的思考，以帮助我们反思自身文化和审美心理的局限和不足，更好地去认识自身文化，构建具有中华民族自身特色与个性的音乐审美心理学。

（2）本书提出中国人音乐联觉能力较为发达的原因是受中国传统思维的整体直觉、多觉贯通、艺术综合理念以及"成于乐"、"游于艺"的乐教思想的影响。并提出中国人在音乐审美中高度重视味觉审美，味觉在审美情感中具有特殊的表现作用；"声亦如味"，饮食口味的地域分布与民族音乐风格，口味偏好与审美主体的性格、音乐审美的取向之间也有着一定的联系。

（3）立足于人类学和性别差异心理学比较的视野，提出中国人音乐审美心理中具有阴柔（女性）偏向的观点。并对所呈现的阴柔偏向进行了归纳，对形成该偏向的文化成因进行了多学科的

学理阐释。认为中国人在音乐审美中对阴柔的崇尚反映在诸如对"月"之母题以及与此相关的诸多柔性意境的突出重视,中国人行为方式的女性文化特点对民歌中相关题材的影响,戏曲、当代乐坛中男性的弱化也导致主体对阴柔美的集体趋同。最后提出中国音乐审美的总体特点是"偏胜于阴柔",但亦不可偏废阳刚,只有阴阳相济方可共行天地之道,再造天籁之音。

(4)中国人的音乐审美心理中还有着尚悲的偏向,根据不同的社会应用场景,本书将中国音乐中表现悲情的曲目分为政怨、士怨、思愁、别恨、闺怨、悲秋、暮愁、夜怅等八大类。提出由于民族心理的差异而导致东西方不同民族对悲剧、悲情的心理感受与表现形式上的不尽相同。相对于西方悲剧中追求的崇高美,中国悲剧追求的是偏于阴柔的"悲情"与催人泪下的"苦情",总体上趋向淡化、弱化"哀而不伤,怨而不愤"的被动、承受型。中国音乐悲情的体现还有诸多与之相适应的表现手段。中国式的悲情在表面哀怨感伤的感叹中,深藏着对人生、生命的强烈欲求和留恋。超越了对个体命运的关注而升华为一种社会的民族的悲剧情怀,具有更为普遍、更为深刻的美学涵义。

2. 研究结论

通过以上各章节的论述与研究,我们得出中华民族的音乐审美心理具有极其鲜明的地域特征和民族特色的总体结论,并分别获得以下的认识:

(1)关于"音乐民族审美心理学"学科本体

音乐民族审美心理形成的基本条件是自然系统、社会系统、集体无意识的共同作用。民族性与世界性作为事物个性与共性的两个方面,是一对互为依存融合的统一体。音乐民族审美心理发展的基本规律是在稳定性与变异性的矛盾对立统一中运动演变。

民族在其音乐审美过程中自始至终都要受到该民族的性格、气质的影响与规范,从中外民族比较研究来看,民族性格与其音乐性格之间有着一定的对应性。

(2)关于中国人的音乐审美心理特征

中国人在音色审美上有着近人声,尚自然,多样化,个性化,偏高频的清、亮、透、甜、脆、圆以及重鼻音的特点。调式思维中有着从宫的传统;线性思维与声乐情结等因素影响下重视旋律;由于受民族审美心理与民族思维方式的影响,旋法上表现为平和、

规范、蜿蜒、渐进的美学特征；音乐结构思维讲求在"统一的前提下求对比"，并遵循规范化、程式化的特征。

中国人音乐审美心理中联觉能力较为发达，并高度重视味觉审美。中国人的音乐审美心理中有着一定的阴柔偏向与尚悲偏向。

（3）关于音乐民族审美心理发展模式的导向展望

音乐民族审美心理的发展要强调民族性与世界性的融合，要求首先立足于本民族的审美神韵，以其浓厚、独特的民族性著称于世，在这种张扬民族性的同时也有利于确立民族的自主意识与自豪感。另一方面又要超越民族界限，在积极参与国际音乐文化交流中借鉴吸收外民族的心理成果精粹，博采众长，为己所用，与本民族的心理特点相结合，以其民族所独特的东西去丰富、发展世界性。

音乐民族审美心理的发展还要强调稳定性与变异性的辩证统一，即在以恢宏的气度接纳外民族的文化精华并与其融合的过程中，坚持固守本民族审美文化精神的稳定根基的前提，使得民族审美心理在稳定与变异的辩证统一的作用之下，始终往复运动在"偏离"与"回归"之间，更有活力地继承发展，不断产生文化的新质，构建民族审美心理的新格局。

当前，全球化语境下文化交流日益活跃，在音乐民族审美心理的现代化转型构建之中，我们应该更理性地认清中华民族审美心理的局限性，如偏于阴柔的内在心理特质与外部以刚性风格为主导的当代社会竞争规则之间日益突出的矛盾。所以，我们在厚重的阴柔心理基础之上，也应在一定程度上强化崇尚阳刚的审美理想，摒弃单调趋向多元，利用音乐可以改变人性情、性格的功效，在音乐审美活动中主动趋向偏于刚性的乐调使性格偏柔的审美主体的性格由柔变刚，而更具刚柔并济之道，以缓解这种阴柔心理遭遇当代刚性社会而产生的不适。

这是我们的希望，也是我们的期待。

参考文献

非音乐类著作

1. 朱光潜:《朱光潜美学文集》,上海:上海文艺出版社,1982年。
2. 李泽厚、刘纲纪:《中国美学史》,合肥:安徽文艺出版社,1999年。
3. 李泽厚:《美学三书》,天津:天津社会科学院出版社,2003年。
4. 宗白华:《美学与意境》,北京:人民出版社,1987年。
5. 叶朗主编:《现代美学体系》,北京:北京大学出版社,1998年。
6. 南京师范大学主编:《心理学》,南京:河海大学出版社,1988年。
7. 杨清:《现代心理学主要派别》,沈阳:辽宁人民出版社,1982年。
8. 周晓虹:《现代社会心理学——多维视野中的社会行为研究》,上海:上海人民出版社,2002年。
9. 郑雪主编:《社会心理学》,广州:暨南大学出版社,2004年。
10. 全国13所高等院校《社会心理学》编写组:《社会心理学》,天津:南开大学出版社,1999年。
11. 陆一帆:《文艺心理学》,南京:江苏人民出版社,1985年。
12. 金开诚:《文艺心理学概论》,北京:人民文学出版社,1987年。
13. 皮朝纲:《中国古代文艺美学概要》,成都:四川省社会科学院出版社,1986年。
14. 邱紫华:《悲剧精神与民族意识》,武汉:华中师范大学出版社,2000年第2版。
15. 朱光潜:《悲剧心理学》,北京:人民文学出版社,1983年。
16. 韦小坚、胡开祥、孙启君等:《悲剧心理学》,广州:三环出版社,1989年。

17. 李葛送：《从国民性看中西悲剧意识》，安徽师范大学硕士学位论文，2005年。

18. 王洪宝：《饮食心理学》，北京：中国财政经济出版社，1992年。

19. 于民等：《中国美意识的探讨》，北京：宝文堂书店1989年。

20. 于民：《春秋前审美观念的发展》，北京：中华书局1984年。

21. 彭彦琴：《审美之谜——中国传统审美心理思想体系及现代转换》，北京：中国社会科学出版社，2005年。

22. 彭立勋：《美感心理研究》，长沙：湖南人民出版社，1985年。

23. 林同堂：《美学心理学》，杭州：浙江人民出版社，1987年。

24. 林同堂：《审美文化学》，北京：东方出版社，1992年。

25. 邱明正：《审美心理学》，上海：复旦大学出版社，1993年。

26. 罗筠筠：《审美应用学》，北京：社会科学文献出版社，1995年。

27. 余秋雨：《戏剧审美心理学》，成都：四川人民出版社，1985年。

28. 赵山林：《中国戏曲观众学》，上海：华东师范大学出版社，1990年。

29. 沙莲香：《中国民族性》，北京：中国人民大学出版社，1989年。

30. 费孝通等：《中华民族多元一体格局》，北京：中央民族学院出版社，1989年。

31. 张世富：《民族心理学》，济南：山东教育出版社，1996年。

32. 孙玉兰、徐玉良：《民族心理学》，北京：知识出版社，1990年。

33. 李静：《民族心理学研究》，北京：民族出版社，2005年。

34. 时蓉华、刘毅：《中国民族心理学概论》，兰州：甘肃民族出版社，1993年。

35. 韩忠太、傅金芝：《民族心理调查与研究——基诺族》，贵阳：贵州教育出版社，1992年。

36. 於贤德：《民族审美心理学》，广州：三环出版社，1989年。

37. 梁一儒：《民族审美心理学概论》，西宁：青海人民出版社，1994年。

38. 户晓辉：《中国人审美心理的发生学研究》，北京：中国社会科学出版社，2003年。

39. 梁一儒、户晓辉、宫承波：《中国人审美心理研究》，济南：山东人民出版社，2002年。

40. 钱穆：《中国文化史导论》，北京：商务印书馆1996版。

41. 钱穆：《现代中国学术论衡》，北京：三联书店2001年。

42. 钱钟书:《管锥编》(第三册),北京:中华书局1979年。

43. 钱钟书:《七缀集》,上海:上海古籍出版社,1985年。

44. 钱钟书:《旧文四篇》,上海:上海古籍出版社,1979年。

45. 许苏民:《文化哲学》,上海:上海人民出版社,1990年。

46. 于文杰:《艺术发生学》,上海:上海人民出版社,1995年。

47. 张岱年、方克立:《中国文化概论》,北京:北京师范大学出版社,2003年。

48. 张岱年、成中英等:《中国思维偏向》,北京:中国社会科学出版社,1991年。

49. 刘长林:《中国系统思维》,北京:中国社会科学出版社,1990年。

50. 胡兆量等:《中国文化地理概述》,北京:北京大学出版社,2001年。

51. 王会昌:《中国文化地理》,武汉:华中师范大学出版社,1992年。

52. 张公瑾:《傣族文化》,长春:吉林教育出版社,1986年。

53. 雷弯山:《畲族风情》,福州:福建人民出版社,2002年。

54. 傅敏:《傅雷家书·增补本》,北京:三联书店1995年第4版。

55. 傅敏:《傅雷文集·艺术卷》,合肥:安徽文艺出版社,1998年。

56. 郑新蓉:《性别与教育》,北京:教育科学出版社,2005年。

57. 傅安球:《男女心理差异与教育》,郑州:河南教育出版社,1987年。

58. [德]柏拉图:《文艺对话集》,北京:人民文学出版社,1997年。

59. [德]黑格尔:《历史哲学》,北京:三联书店1956年。

60. [德]黑格尔:《美学》(第一卷),北京:商务印书馆1979年。

61. [法]孟德斯鸠:《论法的精神》,北京:商务印书馆1961年。

62. [法]丹纳著,傅雷译:《艺术哲学》,北京:人民文学出版社,1986年。

63. [俄]普列汉诺夫:《论艺术〈没有地址的信〉》,北京:三联书店1964年。

64. [俄]别林斯基:《别林斯基选集》,上海:上海译文出版社,1979年。

65.［日］笠原仲二著，魏长海译：《古代中国人的美意识》，北京：北京大学出版社，1987年。

66.［美］韦勒克、沃伦著，刘象愚、刑培明译：《文学理论》，北京：三联书店1984年。

67.［美］卡罗琳·考斯梅尔著，吴琼、叶勤、张雷译：《味觉》，北京：中国友谊出版社，2001年。

音乐类专著

68. 王光祈：《王光祈文集》，成都：巴蜀书社1992年。

69. 冯文慈、俞玉滋选注：《王光祈音乐论著选集》，北京：人民音乐出版社，1993年。

70. 王光祈研究学术讨论会筹备处编：《王光祈音乐论文选》，内部出版1984年。

71. 蔡仲德：《中国音乐美学史》，北京：人民音乐出版社，1995年。

72. 蔡仲德：《中国音乐美学史资料注释》，北京：人民音乐出版社，1990年。

73. 修海林：《古乐的沉浮——中国古代音乐文化的历史考察》，济南：山东文艺出版社，1989年。

74. 修海林：《中国古代音乐美学》，福州：福建教育出版社，2004年。

75. 卓菲亚·丽莎：《音乐美学问题》，北京：音乐出版社，1962年。

76. 张前、王次炤：《音乐美学基础》，北京：人民音乐出版社，1992年。

77. 管建华：《中国音乐审美的文化视野》，北京：中国文联出版公司1995年。

78. 钱茸：《古国乐魂——中国音乐文化》，北京：世界知识出版社，2002年。

79. 刘承华：《中国音乐的神韵》，福州：福建人民出版社，1998年。

80. 刘承华：《中国音乐的人文阐释》，上海：上海音乐出版社，2002年。

81. 刘承华：《古琴艺术论》，南京：江苏文艺出版社，2002年。

82.［英］瓦伦汀著，潘智彪译：《实验审美心理学》，广州：三环出版社，1989年。

83. 林华：《音乐审美心理学教程》，上海：上海音乐学院出版社，

2005 年。

84. 周海宏：《音乐与其表现的对象——对音乐音响与其表现对象之间关系的心理学与美学研究》，北京：中央音乐学院出版社，2004 年。

85. 中国音乐史学会编：《古乐索源录》，《中国音乐·增刊》1985 年。

86. 中国研究院音乐研究所编：《中国古代乐论选辑》，北京：人民音乐出版社，1981 年。

87. 黄翔鹏：《传统是一条河流》，北京：人民音乐出版社，1990 年。

88. 董维松、沈洽：《民族音乐学译文集》，北京：中国文联出版公司 1985 年。

89. 王耀华、乔建中主编：《音乐学概论》，北京：高等教育出版社，2005 年。

90. 王耀华主编：《中国传统音乐概论》，福州：福建教育出版社，1999 年。

91. 杜亚雄：《中国传统基本乐理》，上海：上海音乐出版社，2004 年。

92. 杜亚雄：《中国各少数民族民间音乐概述》，北京：人民音乐出版社，1993 年。

93. 田联韬：《中国少数民族传统音乐》，北京：中央民族大学出版社，2003 年。

94. 叶栋：《民族器乐的体裁与形式》，上海：上海文艺出版社，1983 年。

95. 李民雄：《民族器乐概论》，上海：上海音乐出版社，1999 年。

96. 乔建中、苗晶：《论汉族民歌近似色彩区的划分》，北京：文化艺术出版社，1987 年。

97. 冯光钰：《中国同宗民歌》，北京：中国文联出版公司 1998 年。

98. 蓝雪霏：《畲族音乐文化》，福州：福建人民出版社，2002 年。

99. 张君仁：《花儿王朱仲禄——人类学情境中的民间歌手》，兰州：敦煌文艺出版社，2004 年。

100. [法]陈艳霞著、耿昇译：《华乐西传法兰西》，北京：商务印书馆 1998 年。

101. 冯文慈：《中外音乐交流史》，长沙：湖南教育出版社，1999 年。

102. 陶亚兵:《中西音乐交流史稿》,北京:中国大百科全书出版社,1994年。

103. 李吉提:《中国音乐结构分析概论》,北京:中央音乐学院出版社,2004年。

104. 王震亚:《中国作曲技法的衍变》,北京:中央音乐学院出版社,2004年。

105. 钱亦平:《钱仁康音乐文选》,上海:上海音乐出版社,1997年。

106. 钱亦平、王丹丹:《西方音乐体裁及形式的演进》,上海:上海音乐出版社,2003年。

107. [匈]萨波奇·本采著,司徒幼文译:《旋律史》,北京:人民音乐出版社,1998年。

108. 赵宋光主编:《旋律研究论集》,北京:文化艺术出版社,2000年。

109. 杨荫浏:《语言与音乐》,北京:人民音乐出版社,1983年。

110. 韩宝强:《音的历程——现代音乐声学导论》,北京:中国文联出版社,2003年。

111. 曾遂今:《音乐社会学概论》,北京:文化艺术出版社,1997年。

112. 中国音乐家协会编:《音乐建设文集》(上、中、下),北京:人民音乐出版社,1958年。

后 记

　　本书稿系根据我2003—2006年在福建师范大学音乐学院师从王耀华教授、乔建中研究员门下攻读博士学位时所提交的博士学位论文《中国人音乐审美心理研究——"音乐民族审美心理学"导论》修改而成。

　　书稿内容曾于2008年在上海音乐出版社以《中国人音乐审美心理概论》为名出版发行,且其中的大部分章节也分别以单篇系列论文的形式陆续在《中国音乐学》《中国音乐》《交响》《音乐探索》《星海音乐学院学报》等刊物发表、转载,共计15篇:

　　1.《中国人音乐审美心理中的尚悲偏向》;《中国音乐学》,2007(3);

　　2.《中国人音乐审美心理中的阴柔偏向》,《中国音乐》,2006(4);

　　3.《音乐民族审美心理的稳定性与变异性》,《中国音乐》,2008(1);

　　4.《中国音乐审美中的味觉通感》,《中国音乐》,2008(3);

　　5.《再谈中国音乐中的味觉审美——兼论中西美学对照下的审美感官地位》,《音乐与表演》,2014(2);

　　6.《关于创建"音乐民族审美心理学"的构想》,《音乐与表演》,2010(1)

　　7.《中国音乐审美中的通感心理及其成因》,《交响》,2005(4);

　　8.《音乐审美心理的民族性与世界性》,《交响》,2006(3);

　　9.《谈民族性格对民族审美心理的影响》,《交响》,2007(4);

　　10.《民族审美心理对中西音乐结构思维差异的影响》,《交

响》,2009（1）;

11.《刍议民族音乐审美中的旋律因素》,《星海音乐学院学报》,2007（4）;

12.《刍议中华民族音乐审美心理形成的基本条件》,《福建师范大学学报》,2007（2）;

13.《中国民间音乐旋法规律的文化发生初探》,《福建师范大学学报》,2006（1）;

14.《音色中的中国人文》,《中国音乐教育》,2013（1）;

15.《大象的功课与世界音乐》,《中国音乐教育》,2015（10）;

虽然该研究尚存诸多不足,但如果尚有些许可取之处,应该是其作为本领域第一本探讨"音乐审美心理民族化特征"的论著,在力图构建具有中华民族自身特色的音乐审美心理研究中,体现了些许的理论创新与学科交叉性,并因此得到了学界在一定程度上的认可与肯定。该专著曾获江苏省政府第十一届哲社优秀成果三等奖,入选江苏省高校精品教材,迄至2017年12月,在中国知网的单篇下载量逾4 700次,被引（含系列论文）200余次。

衷心感谢南京艺术学院科研处,感谢夏燕靖教授将拙著纳入到"中国特色艺术学理论丛书"中,给予了再版面世的机会。并对所有为本书写作、出版提供过帮助的老师、同行、同事、朋友、亲人致以最诚挚的谢忱！

<div style="text-align:right">

施 咏

2017年金秋十月于南京石头城

</div>